U0059341

區域旅遊市場發展演化機理及開發

李悅錚、俞金國 著

崧燁文化

目錄

內容簡介

　　旅遊業已成為世界第一大產業。旅遊市場研究對於旅遊業的發展具有重要的意義。本書以時間為軸，空間為脈，在追蹤旅遊業發達國家旅遊市場形成的歷程基礎上，經系統總結，揭示出了旅遊市場的形成演化機理，提出了中國旅遊市場開發方略和大連旅遊市場開發模式及市場開拓策略。

　　本書共十章，分為理論篇和實踐篇。第一章至第五章為理論篇，闡述了旅遊市場發展演化的理論基礎、區域旅遊市場的發展歷程、演化階段，分析了區域旅遊市場形成演化因素和機制。第六章至第七章為實踐篇之一：中國旅遊市場研究。分析了中國旅遊市場現狀，提出了中國旅遊市場開發方略。第八章至第十章為實踐篇之二：大連旅遊市場研究。在詳細分析大連旅遊市場的背景、條件後提出了大連市旅遊市場開發模式及市場開發策略。

　　本書強調理論性與實踐性相結合，體現了一般原理與個案相結合的特色。適合於大學、科學研究單位旅遊專業人員，各級政府旅遊管理幹部，旅遊投資者和旅遊愛好者學習和參考。

前言

　　產業的形成與發展是資源、市場、企業以及政策等多方面因素共同作用的結果。目前，中國正處於社會主義市場經濟體制建立與完善的關鍵時期，市場機制在國民經濟與資源配置中的基礎性作用越來越明顯，市場機制的形成、發展、壯大也越來越發揮本質性的作用。從這個意義上講，只有掌握了產業形成過程中的市場驅動機理與基本作用方式，才能真正瞭解產業形成的原始驅動力，也才能有的放矢地制定出相應的調控政策。

　　1990年代以來，全球旅遊業產值高於世界GDP的增長速度，旅遊業成為世界上生長最快的朝陽產業。旅遊業發展對解決就業、增加稅收、促進地區經濟發展、提高區域知名度發揮了越來越積極的作用，旅遊業被稱為「無煙產業」、「綠色產業」。第二次世界大戰以來，全球旅遊產業和旅遊市場經歷了萌芽、起步、膨脹、成熟四個階段。但是，受經濟水平、經營方式以及消費觀念等因素的影響，各國旅遊產業、旅遊市場的發育程度和開發模式差距明顯。其中，美國、西歐、日本等發達國家和地區基本經歷了上述四個發展階段，並大體形成了西歐、北美、大洋洲、東亞等幾大旅遊地和遊客發生地；而眾多發展中國家仍處於萌芽和起步階段。歐美發達國家也是旅遊發達地區。透過表象，我們會發現，這些地區旅遊業迅猛發展並成為支柱產業的根源除了擁有極富特色的旅遊資源外，與其成熟的旅遊產業培育模式、先進的旅遊地經營理念、完善的服務設施以及極富針對性的市場促銷方略直接相關。因此，在全程追蹤旅遊業發達國家旅遊市場形成歷程的基礎上，系統總結出旅遊市場形成演化機理，無疑對全面指導中國旅遊業發展及旅遊市場開發具有重要的理論和實踐意義。

　　奉獻給讀者的這部著作，是遼寧省科技廳重點研究項目「旅遊市場形成演化機理及開發模式研究」的最終研究成果。本研究在客觀追蹤國外發達國家旅遊市

場開發成功模式的基礎上，力求總結出旅遊市場發展演化機理、培育機制的基礎理論，並嘗試把市場需求和市場開發經營的一般理論、方法與旅遊活動的具體事務結合起來，力圖創新性地提出中國區域性旅遊市場開發的基本策略，從而拓寬旅遊地理學、旅遊市場學、旅遊經濟學的研究領域，為旅遊研究更貼近實際需求做力所能及的嘗試。

　　本書僅是區域旅遊市場理論總結方面的一次嘗試和初步探討。由於時間倉促，書中所涉及的不少問題是探索性的，特別是作者的學術水平有限，書中有些觀點和提法尚待推敲，難免有一些錯誤和不足之處，懇請專家、學者和同行提出寶貴意見，批評指正，以便今後進一步研究和完善。

　　本書借鑑了中國國內外同行大量研究成果，在此，對有關作者表示誠摯的謝意！

理論篇：區域旅遊市場發展演化機理研究

第一章 緒論

本章主要闡述與旅遊市場相關的基本概念，第一節介紹旅遊產品、旅遊市場的概念及其特點，以及區域旅遊市場的定義和特徵；第二節從理論和實踐兩個方面闡述本研究的意義；第三節簡要概括本書的指導思想和研究框架。

第一節 旅遊市場

一、旅遊市場的概念

（一）什麼是旅遊產品

關於旅遊產品概念迄今尚無定論，不同學者下的定義不同。下面列舉一些並加以分析：（1）在經濟學家眼中，從供給來看，旅遊產品是指旅遊經營者憑藉著旅遊資源和旅遊設施，向旅遊者提供的用以滿足其旅遊活動需求的全部服務，是由多種成分組合而成的整體概念，是一種無形產品，但可能具有有形的內容；從需求者角度看，旅遊產品是指旅遊者支付一定的金錢、時間和精力所獲得的滿足其旅遊慾望的經歷。有學者認為旅遊產品是由產品的核心、外形及延伸部分組成（林南枝等，1996）。

（2）吳必虎（2001）認為從規劃角度分析，旅遊產品的概念應該區分為廣義、中義和狹義。廣義的旅遊產品是由景觀（吸引物）、設施和服務三類要素所構成；中義的旅遊產品是指景觀（吸引物）和設施構成的集合體，它帶有較強烈的物質產品特點；狹義的旅遊產品往往僅指旅遊景觀（吸引物），它有時可以粗略地等同於通俗意義上的旅遊景區（點），以及一部分非具象的人文景觀。

（3）李柏槐（2001）認為旅遊產品是為了滿足旅遊消費者某種需求而精選出來的以目的地活動為基礎的有形和無形要素的組合，並能夠給消費者帶來利益和效用。

（4）魏小安（1996）認為旅遊產品典型的、傳統的市場形象就是旅遊路線；李海瑞（1995）認為旅遊產品是以資源為材料，以食、住、行、遊、購、娛諸要素及各個環節的服務為零部件，針對客源市場需求，按照一定路線，設計、加工、製作、組合而成的。

（5）對旅遊者而言，旅遊產品是一種能滿足他們在旅遊活動過程中的精神文化等需求的物質實體和非物質形態的服務。它是旅遊者支付一定的金錢、時間和精力所獲得的一種特殊的經歷和體驗。因此，以旅遊者為中心來看待旅遊產品，它是一項組合旅遊產品，包括從離家開始到旅遊結束回到家中所經歷的整個活動的全部內容。組合旅遊產品指旅遊者所經歷的整個旅遊過程，它由食、住、行、遊、購、娛等組成。旅遊產品既包括有形的實體產品又包含無形的服務。它以服務為主，以有形的實體產品為依託，二者有機地結合在一起，由核心、形式和延伸產品三部分組成（朱玉槐等，1998）。

（6）申葆嘉（1995）根據對旅遊的「艾斯特」定義的理解，提出廣義旅遊產品概念，它包括專業條件（人才因素、物質基礎）和社會條件（安全保障、社會意識、居民態度、社區生活、文化要素、公共設施）兩個部分，反映了接待地的整體特徵。申葆嘉還強調了旅遊產品的品質問題，認為產品特色與品質存在密切關係，一個比較完美的旅遊產品，它所表現的應該是本民族歷史文化的發展特徵。

（7）麥德里克（Medlik，s.）和密德爾敦（Middleton，V.T.C.）認為：「就旅遊者而言，旅遊產品就是他從離家到回家這段時間的完整經歷。」因此「旅遊產品應看作是三個主要因素的混合物，即景點、目的地設施和可進入性」，旅遊產品是綜合性產品[1]。並認為整體旅遊產品有五個主要要素，即目的地景物和環境、目的地設施和服務、目的地的可進入性、目的地形象、提供給顧客的價格。

（8）史密斯（Smith，1994）[2]認為旅遊產品由位置、自然資源或類似瀑布、野生動物、度假區等的設施，以及陸地、水體、建築物和基礎設施等物質基礎構成旅遊產品的核心部分，還包括服務和接待業等，並且能夠為遊客自由選擇和使用。史密斯還根據旅遊產品的投入與產出狀態，將旅遊產品的生產功能分解為初級投入、中間投入、中間產出和最終產出四種狀態。

（9）白水秀、范省偉（1999）提出了旅遊產品「雙態說」，即「單純服務形態」和「服務與物質實體的組合形態」，並以此為據，對旅遊產品的構成、特徵、營銷等進行了重新考察，提出了新的看法。

從上述概念中可見一些共同的認識：旅遊產品是整體或集合體，能夠為遊客利用並且得到某種體驗和經歷，屬於服務產品範疇，但同時存在分歧：其一是關於旅遊產品是有形還是無形的爭論；其二是關於旅遊產品概念範疇的大小，是否包括相關設施和可進入性？一些原生態的旅遊資源是否屬於旅遊產品？筆者認為可進入性是影響旅遊消費的重要因素，相當於影響產品質量的因素，不能視為旅遊產品；一些原生態的旅遊資源也不屬於旅遊產品。筆者認為旅遊產品是需要投入資金、人力、技術和物力後為消費者使用才能視為旅遊產品，原生態的旅遊資源在沒有投入資金、人力和物力的情況下，遊客不能完成消費過程。

因此，旅遊產品可以定義為由旅遊公司、旅行社、運輸公司、飯店、旅遊地提供，能夠吸引遊客產生旅遊行為並使其得到旅遊體驗和經歷的各種要素組合，既包括有形的又包括無形的，有形的包括旅遊節事、儀式、景點和旅遊設施，無形的包括為旅遊者提供的服務、與旅遊相關的文藝表演等。

（二）旅遊產品的特點

旅遊產品是由旅遊目的地、仲介公司和相關旅遊企業為遊客提供旅遊消費而產生，具有整體的概念（林南枝等，1996）。所以為瞭解旅遊產品的特點必須從旅遊消費入手，深入分析食、住、行、遊、購、娛等環節，才能得到比較全面的認識。首先，旅遊消費不同於一般的工業品消費。工業品消費是顧客以價值換取產品的使用價值的過程，並且獲得產品的所有權，而多數情況下旅遊消費者即使付出價值也不能擁有產品的所有權。從這個意義上看，旅遊消費更類似於旅遊

供給者將其產品的暫時租賃。但是這個過程又不完全類似於工業品的租賃業務，因為工業品租賃後，其他消費者不能同時享有使用權，而旅遊產品可以同時被眾多消費者同時使用（只要旅遊容量允許即可）。其次，旅遊消費過程中一些環節類似於一般消費品的消費，如遊客在飯店吃飯，付款後就可以完全占有所購的食品。第三，旅遊消費感受是由眾多消費環節構成的，其中一個環節的消費感覺好壞會波及整體消費印象，類似於水桶效應，水桶容量由其最矮部位決定，也即旅遊消費一個環節的失敗能導致整個產品供給的失敗。基於上述認識，旅遊產品的特點可以歸納為如下幾個方面：

1.綜合性（林南枝等，1996）

旅遊產品具有綜合性的特點，綜合性的表現是：第一，產品的提供者由多個主體構成，如旅遊公司、賓館飯店、旅遊目的地等；第二，各個供給面所提供的只是旅遊產品的一部分，各部分之間在性質上有很大的不同，但是它們之間具有很強的聯繫；第三，從微觀來看，每類供給主體（旅遊公司、旅遊地等）具有綜合性的特點，如旅遊地提供的景點，它一定是由主體部分和其周圍各要素組成的綜合體；第四，從消費者角度看，所得到的旅遊體驗和感受是對整個過程的感受，所以也具有綜合性的特點。

2.區域性

旅遊產品具有區域性的特徵，也即不同地域的產品存在差異。區域性特徵體現在以下幾個方面：第一，旅遊產品形成於特定的地區，旅遊資源、旅遊服務等亦具有了地方特色，尤其是旅遊產品的核心部分旅遊景區或者是旅遊活動；第二，由於旅遊產品具有地域特徵，遊客消費旅遊產品的各個部分後一定能夠得到異樣感受和異域經歷。比如民俗風情旅遊，傳統的服飾和古老的儀式將其內在的文化傳統用具體形象的方式傳達給遊客，從而使遊客感受到其中的異域風情。

3.不可存儲性（李柏槐，2001）

遊客到目的地消費，遊客的到來就是產品生產的時刻，如果沒有遊客就意味著停產。旅遊產品不能像一般商品那樣能夠儲存起來，因此它具有不可存儲性。旅遊產品的不可存儲是導致旅遊旺季經常產生供不應求現象的重要原因之一。

4.不可移動性

不可移動性，是指旅遊產品不能像一般商品那樣可以根據消費者的需要而進行位置移動。由於旅遊產品形成於特定地區，形成後不會因為遊客而產生移動，而是吸引遊客前來消費。鑒於這個特徵，客源地營銷和提高旅遊地的可達性在推動旅遊區發展中的作用不可低估。此外，投資旅遊產品生產具有較高風險，因為投資後難以轉移資本（Clare A. Gunn，1999）。

5.消費的差異性

由於旅遊產品具有地域性、不可移動的特徵，導致不同地區的旅遊產品種類、質量和數量存在巨大的差異，這樣必然導致消費的差異性。產品種類豐富、質量上乘的地區消費量大，反之消費量小。

6.生產和消費的同步性（李柏槐，2001）

旅遊產品消費類似於商品的租賃，消費者購買的過程即是產品生產過程，旅遊消費結束就是產品的生產結束，因此消費者難以在購買之前對產品進行準確評估，同時產品生產的管理者也難以操控。

7.季節性

旅遊產品生產和遊客的消費是在開放的系統中，既受到人為因素影響，也受到自然因素的制約，其中季節變化影響較大，尤其以自然旅遊資源為主形成的產品，春夏秋冬其表現會相差懸殊。人文旅遊產品受季節影響較小，但是在不同季節的背景下也顯示出區別，如北京天安門在冰雪映照下給遊客的感受一定不同於秋高氣爽的時節。此外，旅遊產品生產和消費的同步性，導致消費的季節變化影響旅遊產品生產的季節變化，如中國當前比較熱門的假日旅遊消費。基於這個特徵，張輝（1995）認為，在旅遊經濟活動中，時間價格的作用力遠遠大於質量價格的作用力，旅遊產品的銷售價格總是以時間價格為中心的。

8.多樣性

旅遊產品形成於不同地區，地方的地脈、文脈和史脈各不相同，形成的產品千差萬別，比如中國南方的濱海旅遊與北方的濱海旅遊就存在著氣候、地貌、人

文環境的巨大差異。此外，旅遊產品是多個環節的整合，只要某個環節給予遊客不同的感受，就可能造成遊客感覺上的總體差異。因此可以説旅遊產品是多樣的。表1-1反映了旅遊產品和一般產品的區別：

表1-1 旅遊產品和一般產品比較

一般產品	旅遊產品
製造出來的	表現出來的
生產場地不向顧客開放（可分性）	生產現場有顧客參與（不可分性）
商品被運送到顧客的居住地	顧客前往服務的生產地
購買意味著獲得所有權，可隨意使用商品	購買賦予買者在指定時間和地點享受服務的暫時使用權
商品在銷售點擁有可觸摸的形狀，可以接受檢查	服務在銷售點是不可觸摸的，通常不能接受檢查
可以實地儲存	易折損，不可實地儲存

文獻轉引自李柏槐（2001）。

（三）什麼是旅遊市場

1.市場的概念

市場是生產力發展到一定階段的產物，是隨商品生產和交換的發展而發展的。市場的概念有廣義和狹義之分。狹義市場是指商品交換的場所，是賣主和買主進行商品交易的空間平臺。從賣方角度出發，美國西北大學的菲利浦·科特勒（Philip Kotler）認為市場是一定時間上某種產品的現實購買者和潛在消費者的總和。他認為：「一個市場是由那些具有特定的需要或慾望，而且願意並能夠透過交換來滿足這種需求或慾望的全部潛在顧客所構成。」[3]從廣義上看，市場指的是一定時間、地點條件下商品交換關係的總和。在經濟學家看來，市場是買者和賣者相互作用並共同決定商品或勞務的價格和交易數量的機制（保羅·薩繆爾森等著，1999）。

2.旅遊市場的概念

從狹義上看，旅遊市場是在商品生產和商品交換充分發展的基礎上，實現旅遊產品需求者和旅遊產品供給者之間經濟聯繫的場所（林南枝等，1996），如各國各地區經常舉辦的旅遊交易會、旅遊博覽會。從旅遊產品供給來看，旅遊市場是在一定時段內某目的地現實遊客和潛在遊客的綜合。從廣義上理解，旅遊市

場是指旅遊產品交換中所反映的各種經濟現象和經濟關係的總和。它不僅包括旅遊勞務產品交換的相關群體，而且涉及一定範圍內旅遊勞務產品的交換中供求之間的各種經濟活動和經濟關係，即實現旅遊勞務產品相互轉讓的交換關係總和（朱玉槐，1998）。

（四）旅遊市場的特點

1.複雜性

旅遊市場的複雜性是指構成複雜、交易和運行複雜、產生的結果和影響複雜等。首先，旅遊市場由多部門、多企業和眾多遊客構成，他們代表不同的利益團體，具有不同的行為動機，所以市場交易會產生不同的行為結果；其次，旅遊市場中交易的產品不同於一般的商品，如上文所述，在市場上交易的不是有形的產品，而是無形的契約，當遊客消費時旅遊企業難以掌控產品的質量，具有很多的不確定性，此外，產品的綜合性導致產品的市場交易具有複雜性和多樣性；第三，旅遊消費具有跨地域的特徵，在市場交換的只是無形的契約，消費必須前往生產地，所以其影響波及到生產地和客源地與生產地之間的交通廊道，波及範圍之廣、影響之複雜不可預測。

2.結構性

旅遊市場的結構性主要指構成市場的主體、客體和仲介具有結構性特徵。結構特徵反映在規模、功能和層次等方面，如旅遊市場的主體是由規模大小不同的遊客團體和消費層次高低不一的散客組成，各自的作用存在差異。再如市場的仲介，也是由不同規模企業組成、所扮演的角色各異。

3.系統性

旅遊市場各構成要素間存在密切聯繫，相互影響，相互制約，形成了具有一定結構和功能的系統。系統中一種要素的變化會影響其他要素的變化，甚至影響到整個市場。如市場的某種旅遊產品價格上升，利潤增加，可能導致其他企業生產同樣的產品，增加市場同類產品的供給。另一方面，遊客可能會因為價格的上升選擇其他的旅遊產品，導致需求減少的趨勢，最終因為供大於求導致價格停止

上漲，價格會在某個平衡點附近移動。

4.波動性

旅遊市場是一個動態系統，處於不斷變化之中。影響旅遊市場的一種外界或內部因素變動會導致旅遊市場自身的變動，如目的地發生戰爭會導致其旅遊市場的規模降低，嚴重的情況下會癱瘓，沒有遊客前往旅遊。

5.異地性

旅遊者主要是非當地居民，因而旅遊市場通常都遠離旅遊產品的生產地（旅遊地）。旅遊市場的異地性特點，增加了旅遊企業掌握市場資訊、適應市場環境、開拓市場的難度。

二、旅遊市場的劃分

（一）根據旅遊市場的存在形態，可分為有形旅遊市場、無形旅遊市場和網路旅遊市場

市場原指買賣雙方用來交換商品的場所，後來引申為在商品交換過程中各種經濟行為和經濟關係的總和。在現代旅遊經濟中，旅遊市場反映了遊客需求與供給之間、旅遊需求者之間、旅遊供給者之間的關係，集中反映了旅遊產品價值實現過程中的各種經濟關係和經濟行為。根據旅遊市場的存在形態可分為有形旅遊市場、無形旅遊市場和網路旅遊市場，其中有形旅遊市場即狹義市場是指旅遊商品或產品交換的場所。在這種市場上，旅遊產品或商品價格公開標價，即明碼標價，買賣雙方在固定場所直接進行交易，此類市場在中國沒有形成規模或發育不夠健全。無形旅遊市場是指沒有固定交易場所，憑藉廣告、中間商以及其他交易形式，尋找顧客，溝通買賣雙方促成交易。中國目前旅遊市場多數屬於這一類。網路旅遊市場是指買賣雙方不必透過面對面的交易，而是經過 Internet或WWW等網路系統完成交易（即遊客購買到旅遊產品或商品，經營者獲得價值補償）的形式。此類市場尚處在發育初期，數量有限。

（二）根據旅遊交易產品的性質，可分為產品服務市場、要素市場和資金市

場

旅遊業所涉及的產品或商品種類很多，根據旅遊交易產品的性質可分為產品
服務市場、要素市場和資金市場，其中，旅遊產品服務市場主要是指用來交換旅
遊產品、商品或服務的場所。旅遊產品服務是指旅遊者以貨幣的形式向旅遊經營
者購買的、一次旅遊活動所消費的全部產品和服務總和。在旅遊產品服務市場中
消費者是遊客，旅遊供給者包括旅行社或中間代理商、飯店和旅遊交通部門等。
旅遊要素市場是指用來交易旅遊生產要素的市場，交易對象主要是旅遊資源。旅
遊資金市場是指用來交易與旅遊企業有關的債券、股票等有價證券。旅遊產品服
務市場與資金市場、要素市場的區別和聯繫見表 1-2。

表1-2 二大旅遊市場比較表

	交易對象	供給者	購買者	市場交易特徵
旅遊產品 服務市場	旅遊線路、飯店 服務、交通服務等	旅遊公司、旅行社、 飯店、交通部門等	遊客	契約形式 交易對象無形
旅遊資金市場	旅遊債券、股票、 資金等有價証券	旅遊証券公司、 旅遊上市企業等	具有購買能力 的投資者、企業	有價証券 的轉移
旅遊要素市場	旅遊資源	國家或地方政府	旅遊公司 旅遊開發商等	招投標為主 協商為輔的方式

（三）根據地域，可分為洲際旅遊市場、全國性旅遊市場、區域旅遊市場和
地方性旅遊市場

旅遊市場影響區域範圍有大小之別，根據市場的覆蓋面積、影響範圍可分為
洲際旅遊市場、全國性旅遊市場、區域旅遊市場和地方性旅遊市場。其中洲際旅
遊市場是指買賣雙方跨越國界，其影響波及整個大洲。世界旅遊組織根據世界各
地旅遊發展情況和客源集中程度，將世界旅遊市場分為六大區域市場，即歐洲市
場、美洲市場、東亞及太平洋地區市場、非洲市場、中東市場和南亞市場。全國
性旅遊市場是指旅遊交易活動範圍波及全國各地。區域旅遊市場是指旅遊交易活
動只涉及幾個省區，如東北旅遊市場、西南旅遊市場等。地方性旅遊市場是指市
場影響範圍小，只在某個較小的區域內從事旅遊交易活動，如瀋陽旅遊市場、大
連旅遊市場等。

（四）根據市場的競爭程度，可分為完全競爭市場、完全壟斷市場、不完全

競爭市場、寡頭壟斷市場

市場劃分所涉及的因素包括企業的規模及其分布、進入障礙和進入條件、產品差異、廠商成本結構和政府管制的程度。由於市場存在的具體形式多種多樣，所以各種市場的內部結構也就不會相同。

1.完全競爭市場

這類市場的存在必須同時具備以下幾個條件：第一，數量眾多的旅遊者和旅遊經營者。這就使得每個旅遊者和旅遊經營者的購買量和旅遊產品量在市場總量中不占有太大的比重，以致供給量和需求量的增減對於市場價格的形成不產生任何影響。因此，在這種市場上，任何一個買賣主體都只能接受價格，而不能操縱價格，市場價格只能由眾多的旅遊者和旅遊經營者共同行為來決定。第二，產品必須是同質的或無差異的，且買方對賣方是誰都沒有特別的選擇。這種產品的同質性或無差異性，決定了不同生產者之間可以進行完全平等的競爭。第三，各種生產資源可以自由地進入和退出旅遊行業。這表明生產要素可以隨著供求變化在不同行業之間流動。第四，旅遊者和旅遊經營者都完全掌握著產品和價格資訊。這就意味著生產者和消費者都有條件做出合理的生產決策和消費選擇。在現實生活中，完全競爭市場所假設的前提條件既不會充分存在，也不可能達到，它只是理論上的一種理想狀態。因為只有完全、充分的競爭，才能形成真正反映資源稀缺程度的信號，只有這樣形成的價格，才能成為權衡成本與收益以及協調各經濟主體利益的基本尺度。

2.完全壟斷市場

這類市場是與完全競爭市場相對應的市場類型。其存在條件是：第一，旅遊經營者只有一個企業，可謂獨家經營，而買方則有成千上萬。第二，新企業的進入由於種種條件的限制，已不可能。第三，該產品只有一種，沒有相近的替代品。完全壟斷市場不能提供合理的價格消耗，對資源的有效配置會產生不利影響。所以抑制壟斷傾向，確保市場的競爭性，就顯得非常必要。

3.不完全競爭市場

這類市場存在條件是：第一，旅遊經營者的數目眾多，彼此之間存在著競爭。第二，進入和退出比較容易，不存在太多的限制。第三，產品不完全一樣，而存在著一定的差異。第四，交易雙方能夠互相得到較為充分的資訊。

4.寡頭壟斷市場

這類市場中，只存在為數不多的旅遊經營者，每個企業都能瞭解其他企業的行動，而且都要考慮自己企業的行動將會引起其他企業做出什麼反應，因此寡頭壟斷者之間往往都存在著一定的默契（羅明義，1998）。

（五）按照旅遊者的旅遊活動情況，可分為出境、入境旅遊市場和國內旅遊市場

根據旅遊者的旅遊路線可分為出境、入境旅遊市場和國內旅遊市場。出境、入境旅遊市場是由跨國界從事旅遊活動的公民所組成的市場；國內旅遊市場是指從事國內旅遊的旅遊者所組成的市場。

（六）其他劃分方法

按照旅遊者的旅遊動機，可分為商務旅遊市場、觀光旅遊市場、休閒度假旅遊市場、康體旅遊市場等；此外根據旅遊者的年齡，可分為老年旅遊市場、中青年旅遊市場等；還可根據旅遊者的文化素質、身分、職業、收入狀況等因素進行劃分。

三、區域旅遊市場

（一）什麼是區域旅遊市場

區域旅遊研究的興起源於蓬勃發展的區域旅遊開發實踐。早在 1987 年中國已故地理學家陳傳康教授就已提出「區域旅遊」概念。他認為：「區域旅遊是在旅遊資源分布相對一致的空間內，以中心城市為依託，依據自然地域、歷史聯繫和一定的經濟、社會條件，根據旅遊者的需要，經過人工的開發和建設，形成有特點的旅遊空間，即各種類型的旅遊區，以吸引旅遊者在一定的區域內旅遊。」旅遊區域是一個非均質的空間，在空間構成上必然包含一個或若干個中心城市，

這是旅遊區域空間布局的核心特徵之一（劉俊，2003）。筆者認為，除了上述特徵之外，區域旅遊一般由多個不同等級的目的地組成，共同構成吸引遊客的重要物質基礎，如大連市包括市區旅遊、濱海旅遊、郊縣旅遊地組成的旅遊地系統，不同等級的旅遊地在空間上具有一定的聯繫，在功能上具有一定的互補性。基於這一點，可進一步認為區域旅遊是指以多個不同等級又相互聯繫的旅遊地組合在一起為主，以城市為依託，具有結構和層次的非均質空間範圍內的旅遊活動現象。

從旅遊市場供給角度分析，可以認為區域旅遊市場是指特定空間範圍內的現實遊客和潛在遊客的總和，從廣義上可以理解為區域內、外的相關旅遊企業與遊客之間的經濟現象和經濟關係的地域綜合。

（二）區域旅遊市場的特徵

區域旅遊市場除了具有上述旅遊市場的一般性特徵之外，還表現出以下特徵：

1.開放性

區域旅遊市場的開放性是指區域旅遊市場形成和發展演化離不開區域外部，受著區域外部的政治、經濟和文化等方面的影響和制約，並且不斷地與區域外部進行著聯繫。區域旅遊市場擴大的過程一方面是區域內部的內涵式發展，另一方面是區域外部轉變為區域的一部分。從這個角度看，區域旅遊市場是個開放的系統，在不斷地與外界相互滲透和相互擴張。

2.整體性

區域旅遊市場的整體性主要表現為相同區域內市場的特徵具有一致性和相似性，也即同質性，此外還表現為區域市場內部主體、客體和仲介之間的相互作用而構成具有規模等級、功能和結構的複雜綜合體。

3.獨特性

區域旅遊市場是在一定地域範圍內形成和發展的，具有不同於其他地方的特色。如中國東部旅遊市場顯然不同於西部旅遊市場。東部經濟發達、居民收入水

平相對較高，綜合文化素質較高，交通通訊等基礎設施較西部發達，形成的旅遊市場規模大，遊客人均消費高；而西部地區不具有這些優勢，那麼形成的旅遊市場亦不同。

4.具有規模等級結構

區域旅遊市場具有等級結構特徵，有宏觀的區域旅遊市場、中觀和地方旅遊市場之別。在大的區域旅遊市場內部，存在著不同規模等級旅遊市場，它們之間存在著相互作用，主要表現為競爭、協同。如中國旅遊市場包含東部、中部和西部旅遊市場；東部旅遊市場又包含東北部、東南部和長江中下游旅遊市場；東北部旅遊市場又可以形成省級、市級旅遊市場。不同等級旅遊市場間存在著聯繫，相同等級旅遊市場間存在著協同和競爭。

第二節 區域旅遊市場研究的意義

一、理論意義

旅遊學科發展日漸完善，體系越來越健全，從理論到運用都有詳細的文獻闡述。筆者在前人的基礎上，就旅遊學科體系做簡單劃分（見圖1-1旅遊學科體系簡圖）。旅遊學科可以分為兩大子系統，旅遊基礎理論和旅遊實踐運用。旅遊基礎理論主要包括旅遊基本概念、旅遊經濟研究、旅遊心理研究、旅遊社會學研究、旅遊影響研究、旅遊地理研究等。旅遊實踐運用包括兩大部分，其一是旅遊部門研究，主要涉及食、住、行、遊、購、娛等部門的管理、市場分析和部門規劃；其二是區域旅遊研究，主要包括區域旅遊規劃、區域旅遊管理、區域市場分析。不難發現，在日漸健全的旅遊學科體系中有些許缺憾，涉及區域旅遊市場系統分析的文獻資料比較少（關於區域旅遊市場營銷的文獻較多），研究者不多，成果欠缺，關於區域旅遊市場演化系統研究的文獻更為少見，因此，本書在這一領域的研究有助於旅遊學科體系的完善。

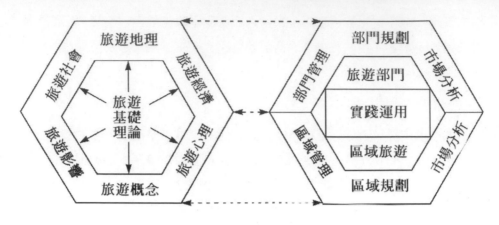

圖1-1 旅遊學科體系簡圖

二、實踐價值

（一）區域旅遊市場的研究對區域旅遊規劃具有指導作用

藉此研究能夠深入瞭解區域旅遊的形成、發展及動力機制，從而能夠掌握區域旅遊市場的未來趨勢，並且能夠對區域旅遊可能出現的問題，加以分析並提出解決方案。因此區域旅遊市場的發展和演化機理研究有助於找到推動區域旅遊發展的關鍵動力，合理利用關鍵動力可以推動區域旅遊的發展。

（二）區域旅遊市場研究能夠從空間角度分析區域旅遊市場的層次、結構和空間演化特徵

透過對旅遊市場的空間結構深入瞭解，可以掌握區域旅遊市場的空間演化規律，從而能夠正確把握區域市場的未來空間發展趨勢，有助於區域旅遊的空間合理布局，提高區域旅遊規劃布局水平。

（三）區域旅遊市場研究是旅遊基礎理論在區域空間的具體運用

理論知識在區域運用的實踐經驗總結可以促進旅遊基礎理論的發展。理論可以指導實踐，另一方面實踐可以檢驗理論和推動理論的發展。旅遊基礎理論在旅遊部門得到了充分運用，指導旅遊飯店賓館、旅行社、旅遊景區等的運營、管理、市場開發，但是較少文獻以區域作為單位從市場角度分析區域旅遊的演化。

因此本研究可為宏觀區域和微觀區域旅遊市場的研究提供研究思路。

（四）區域旅遊市場研究有助於區域旅遊管理部門做出正確決策

由於區域旅遊研究深入分析了旅遊市場發展、演進的內在機制和外部環境，並就區域旅遊存在的問題做了透徹分析，這樣有助於區域政府部門決定實施正確的戰略，進行宏觀管理從而保證區域旅遊持續發展。

第三節 區域旅遊市場研究的框架結構

一、本書的指導思想

本書立足區域，先介紹與旅遊相關的基本概念、區域旅遊及市場的相關概念，運用區域旅遊的相關理論對區域旅遊進行深入分析，探究區域旅遊市場的影響因素（內部要素系統和外部環境要素），進一步分析區域旅遊市場的形成、演化的動力機制，力爭從區域角度總結出區域旅遊市場形成和演化的一般規律。

本書在對區域旅遊市場形成和演化的理論分析的基礎上，透過宏觀和微觀區域的實證研究，將區域旅遊市場演化發展的動力機制及形成規律用於實踐，並在實踐檢驗中昇華理論（見圖 1-2）。

二、本書的研究內容簡述

本書分為兩大部分：理論篇和實踐篇。理論篇分為五章，第一章介紹關於旅遊市場的基本概念，如旅遊產品及特點、旅遊市場、分類及特點、區域旅遊市場的概念及特點等。第二章介紹關於區域旅遊的基本理論，包括旅遊地理學方面的空間理論（中心地理論、空間相互作用理論、點軸理論、核心—邊緣理論、擴散理論等）、旅遊經濟學方面的理論（供給需求理論、競爭理論）、旅遊學方面的理論（旅遊地—旅遊產品週期理論）。理論內容主要包括兩個方面，其一是理論概述，其二是理論運用概述。第三章介紹影響區域旅遊形成和演化的內部要素系統和外部環境要素。第四章主要分析區域旅遊市場的形成和演化階段，以及區域旅遊市場形成演化的動力機制，動力機制分析主要從區域的旅遊供給和旅遊需求

兩個方面著手，分析市場各個行為主體形成旅遊供給和旅遊需求的動力源泉。第五章介紹發達國家（美國、西班牙）和發展中國家（中國）旅遊市場的演化歷程和規律。

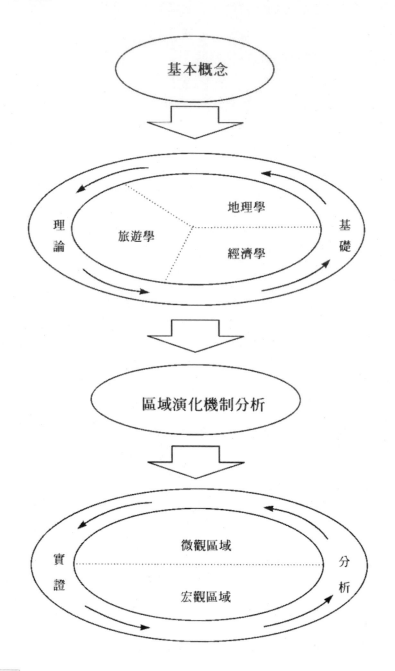

圖1-2 本書的研究框架結構

本書的實踐篇是從兩個不同層次進行闡述，一是從宏觀區域來看，主要闡述宏觀區域的內部旅遊市場（國內或區內市場）和外部旅遊市場（入境或區際市場）。宏觀區域以中國為例，分析中國的國內和入境旅遊市場的發展變化以及存在問題、解決措施。二是從微觀區域出發，主要闡述區際市場，包括近域市場（國內或周邊市場）和遠域市場（入境市場），微觀區域內部旅遊市場相對於外部市場已顯得微不足道。微觀區域以大連為例，分析大連近域（國內）和遠域（入境）旅遊市場的發展演化以及現狀、存在問題和解決措施。實踐篇分為五章，前兩章介紹中國旅遊市場的發展和拓展策略，後三章分析大連旅遊市場。

第二章 區域旅遊市場發展演化的理論基礎

區域旅遊是複雜的人類活動，涉及多學科。區域旅遊市場發展演化不僅與經濟密切相關，而且與區域地理、旅遊自身演化發展存在密切聯繫，其規律不是某一學科能夠闡釋的。因此本章就區域旅遊市場相關的基本理論進行簡要介紹和回顧，包括旅遊地理學方面的空間理論（中心地理論、空間相互作用理論、點軸理論、核心—邊緣理論、擴散理論等）、旅遊經濟學方面的理論（供給需求理論、競爭理論）、旅遊學方面的理論（旅遊地—旅遊產品週期理論）。

第一節 中心地理論（目的地和市場）

一、原理概述

中心地理論（Central　　Place　　Theory）是由德國地理學家克里斯泰勒（W.Christaller）建立的關於城市區位的標準化理論之一，是探索城市體系內城市等級規模結構和地域空間結構規律的一種具有代表性的學說（楊萬鐘，1994）。克里斯泰勒原初目的是為發現決定城鎮分布的「安排原理」，即決定城鎮數量、規模和分布的原理。後來他的理論被傳入美國，並被用來解釋城鎮的分布，城市零售商業區位等方面的問題（楊吾揚等，1997）。下面簡要介紹一

下：

（一）基本前提

（1）生產商可以在均質的平原上獲取原料；

（2）運輸便利，可以向任何方向；

（3）居民在空間上均勻分布，他們的收入無差異，且具有相同的消費偏好；

（4）所有人都有進行生產的機會；

（5）消費者需要承擔產品的出廠價格和運輸成本。

（二）基本概念（李小建，1999）

1.中心地和中心地職能

中心地是指向周圍地區居民提供商品和服務的地方。由中心地提供的商品和服務稱之為中心地職能。

2.中心地服務上限和下限

中心地服務上限是周圍地區居民願意去中心地消費的最遠距離，超過該距離居民會選擇其他中心地；中心地服務下限是指中心地維持生存而從事的經營活動所需的最小範圍，低於該範圍中心地無法生存。

3.中心商品與中心地職能的等級

根據中心商品服務範圍的大小可分為高級中心商品和低級中心商品。高級中心商品是指商品服務範圍的上限和下限相對較大的中心商品，比如高檔消費用、名牌服裝、寶石等。而低級中心商品則是商品服務範圍的下限和上限相對小的中心商品，比如，小百貨、副食品、蔬菜等；供給高級中心商品的中心地職能為高級中心地職能，反之為低級中心地職能。比如專營名牌服裝的專賣店和經營寶石的寶石店是高級中心地職能，而經營小百貨的便民商店則是低級中心地職能。

4.中心地的等級

具有高級中心地職能布局的中心地為高級中心地，反之為低級中心地。比如有寶石店的中心地是高級中心地，而僅有便民商店的中心地是低級中心地。低級中心地數量多，分布廣，服務範圍小，提供的商品和服務檔次低，種類也少。而高級中心地數量少，服務範圍廣，提供的商品和服務種類多。在二者之間還存在著一些中級中心地，其供應的商品和服務範圍介於兩者之間。

中心地的等級性表現在每個高級中心地都附屬有幾個中級中心地和更多的低級中心地。居民的日常生活用品基本在低級中心地即可滿足，但如購買較高級的商品和尋求高檔次的服務必須去中級中心地和高級中心地才能滿足。不同規模等級的中心地之間的分布秩序和空間結構是中心地理論研究的中心課題。

5.經濟距離

決定各級中心地商品和服務供給範圍大小的重要因子是經濟距離。經濟距離為用貨幣價值換算後的地理距離，主要由費用、時間、勞動力三要素所決定，但消費者的行為也影響到經濟距離的大小。因此，交通發達程度如何對於中心地的形成與發展意義重大。

（三）單個企業的市場區

消費者承擔運輸成本，隨著運輸距離的增加，消費者實際支付的代價在增加。據消費者行為理論，周圍地區對中心地所提供的商品和服務的需求量隨著距離增大而減少。如圖2-1所示，商品M在中心地O銷量最大，隨著距離增加，運費增加，到了C點，居民對商品M的需求等於零，這時商品M取得最大銷售範圍，即以OC為半徑的圓（最大銷售之所以為圓形，是因為圓形市場區是最有效、最理想的圖形，數學上可以證明，等周長範圍內，以圓的面積為最大）。對於提供商品M的企業來講，盈利是其存在的必要前提，因此以OA為半徑的圓是其最小服務範圍，小於該範圍企業難以為繼（楊萬鐘，1994）。

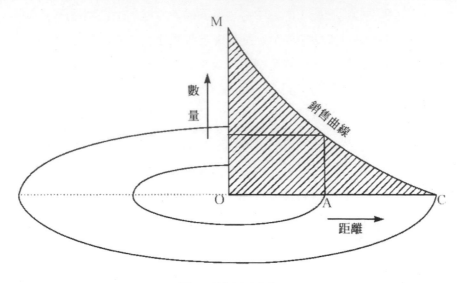

圖2-1 銷售遞減曲線

（四）一種產品市場區的空間組織

由上述可知，單個企業所占據的市場區為一個圓。在一個大平原上，如果有多個生產同類產品的企業分布，其市場區間應該沒有間隙，如果有空隙其他企業就有可能入侵，直至沒有空隙；同時市場區彼此間相切，不能相交，如果相交，可能導致服務範圍小於服務下限，企業運營不能維持下去；市場區彼此間相切的前提下，三個圓兩兩相切圍成的中間空隙最小，所以企業在大平原上呈正三角形分布，兩兩間的距離為其市場半徑的兩倍。克里斯泰勒和廖什認為，蜂巢狀的相互連接的正六邊形市場區是最理想的（楊吾揚等，1997）。

（五）克里斯泰勒的等級體系

克里斯泰勒認為中心地的空間分布形態，受市場因素、交通因素和行政因素的制約形成不同的中心地系統空間模型。

市場原則：K＝3，高一級中心的市場區面積是低一級中心市場區面積的　3倍，常表現在經濟發達、交通方便的區域；

交通原則：K＝4，高一級中心的市場區面積是低一級中心市場區面積的4倍，常表現在年輕的國土上或新開發地區；

行政原則：K＝7，高一級中心的市場區面積是低一級中心市場區面積的7倍，常表現在自給自足的偏僻地區。

（六）存在的問題（李小建，1999）

克里斯泰勒的中心地理論儘管對地理學、城市經濟學和區位理論做出了巨大的貢獻，但是從現在來看，仍然存在一些不足之處。

第一，克里斯泰勒只重視商品供給範圍的上限分析，即中心地的布局是按照上限大小來決定。雖然他也提出了商品的供給下限，但缺乏詳細分析，對各種商品得到怎樣程度的超額利潤論述也不明確。

第二，在克里斯泰勒的中心地系統中，K值在一個系統內是固定不變的。事實上，由於區域的各種條件作用，所形成的區域模型各等級的變化用一個固定的K值無法概括。

第三，克里斯泰勒把消費者看作為「經濟人」，認為消費者首先是利用離自己最近的中心地。但在現實中，消費者的行為是多目標的。因此，消費者更傾向於在高級中心地進行經濟或社會行為活動。這樣會導致高級中心地的市場區域範圍擴大，使中心地系統結構發生變形。

第四，克里斯泰勒忽視了集聚利益。事實上，同一等級或不同等級的設施集中布局會產生出集聚利益，而克里斯泰勒只重視各等級中心設施的出現，對出現的數量不感興趣。

第五，克里斯泰勒的中心地理論對需求的增加、交通的發展和人口的移動帶來的中心地系統的變化沒有進行論述。

二、旅遊中心地理論

克里斯泰勒的中心地理論是進行旅遊中心地分析的原始理論基礎。吳必虎（2001）在中心地理論的有關基本概念基礎上，結合旅遊產業特點，構建了關於旅遊中心地的基本概念。

（一）中心吸引物

中心吸引物（狹義產品）是指在少數的地點（中心地）生產、供給，而由多數的客源市場前來消費的商品。旅遊中心地職能就是提供中心吸引物，旅遊中心地就是提供中心吸引物的場所。

（二）中心性和市場區域

中心性是就旅遊中心地的周圍地區而言。旅遊中心地的相對重要性，也可理解為旅遊中心地發揮中心職能的程度。中心性是指從中心地供給其周圍地區的中心吸引物的數量。

以旅遊中心地為中心的客源市場分布區域稱為中心地的市場腹地，也可稱為市場區域或中心地區域。實際上它就是中心地的周圍從中心地接受旅遊資訊並向中心地輸入客源的區域。在中心地，中心吸引物的供給容量有剩餘，而在中心地的周圍區域則缺少可替代的吸引物。中心地中心吸引物的剩餘部分便用於提供給周圍區域的中心吸引物的短缺，當兩者（供給和需求）均衡時的區域範圍也就成為市場腹地的範圍。

（三）服務範圍上限與下限

旅遊吸引物服務範圍有上限與下限之分。服務範圍上限是由對中心吸引物的需求所限定的，是中心地的某種中心吸引物能夠吸引的客源市場的空間邊界，從理論上說，它就是市場腹地的邊界。服務範圍下限是指由中心吸引物的供給角度所規定的邊界。中心地為供給某種旅遊產品或服務而必須達到的該產品的最小限度的需要量，叫做門檻值或最小必要需求量。下限是中心地內該最小限度的客源市場的範圍。

一般來說，商業性遊樂場所對門檻值比較敏感，如主題公園和俱樂部式休閒運動設施；而天然景觀或歷史遺蹟的成本具有外在性，對門檻值的敏感性就較弱。另外還需注意的是，與一般商品的生產供給幾乎無限增產以滿足市場消費需求不同，中心地吸引物的供給是受其管理容量的限制的，超過這一容量限制，就會引起旅遊體驗質量的下降或者旅遊吸引物本身的被破壞，因此我們將中心地中心吸引物能夠承受的最大供給量稱為吸引物最大供給容量。

（四）旅遊中心地等級性

根據中心吸引物服務範圍的大小，可將其分為高級中心吸引物和低級中心吸引物。高級中心吸引物是指服務範圍的上限和下限都大的中心吸引物，比如高星級酒店、大型主題公園等；而低級中心吸引物則指服務範圍的上限和下限都小的吸引物，如小型博物館、城市公園等。與一般商品不同的是，高級中心吸引物可能在服務範圍上限較大的情況下，其下限卻不一定也大，如專業性太強的歷史古蹟（周口店）；而低級中心吸引物在服務範圍下限較低的情況下，其上限卻不一定也低，如運營成本較低的專業性小型博物館，可能會吸引來自國外的少數專業人士的造訪。由中心吸引物的等級可以劃分旅遊中心地的職能的等級。

具有高級中心地職能布局的中心地稱為高級中心地，反之為低級中心地。低級中心地數量多、分布廣、服務範圍小，提供的旅遊產品和服務種類也較少、檔次較低。而高級中心地數量少、服務範圍廣，提供的旅遊產品和服務種類較多、檔次較高。在二者之間還存在著一些中級中心地，其供應的吸引物和服務範圍介於兩者之間。

旅遊中心地的等級性表現在每個高級中心地都統領幾個中級中心地和更多的低級中心地。當地居民的日常遊園和戶外休閒活動在低級中心地就能基本滿足，但如需獲得較高級的旅遊體驗就需前往中級中心地或高級中心地。

（五）經濟距離

決定各級旅遊中心地產品和服務供給範圍大小的重要因子是經濟距離。經濟距離為用貨幣價值換算後的地理距離，主要由旅行費用、旅行時間、消耗的體力、旅遊者的行為特徵等因素決定。交通發達程度對中心地的形成與發展意義重大。

（六）市場空間結構

在市場原則下，形成的旅遊中心地系統同傳統的中心地系統一樣表現為正六邊形構成的空間結構。

（七）中國國內旅遊中心地理論的應用

中國國內一些研究已經注意到旅遊中心地理論的應用和討論。林剛（1996）對旅遊地的中心結構進行了探討。劉偉強（1994）在其博士論文中研究了北京市旅館業的空間結構問題，發現社會旅館的分布與零售服務業網點的k＝3的空間格局有相當大的一致；涉外飯店的集聚加強了零售服務中心地的地位。謝彥君、陳元泰（1993）在其對錦州市國內客源市場的分布模式分析中，應用了中心地六邊形模式，刻畫了錦州市的市場分布情形。還有一些研究者運用旅遊中心地理論分析區域旅遊發展問題，如駱靜珊、陶犁（1993）對昆明區域旅遊中心的研究。她們指出昆明有其獨特的區位優勢，可建設成為區域旅遊文化中心、會議和商貿旅遊中心、旅遊宣傳和促銷中心、遊客聚散中心和人員培訓及資訊提供中心。

<h3>三、旅遊中心地理論的討論（一個旅遊中心地的市場結構）</h3>

（一）旅遊中心地理論成立的前提受到現實問題挑戰

（1）遊客和潛在遊客的分布呈現非均態特徵，主要分布在城鎮地區；居民的收入和需求，以及消費方式具有很大差異性。

（2）旅遊消費具有跨地域性的特點，遊客具有求異的消費心理特點。

（3）旅遊中心地供給受到容量限制。

（4）旅遊中心地產品供給具有生命週期。

（5）旅遊產品不同於一般的產品，如一般的生活用品，遠近的消費者必須消費，近中心地的消費傾向性較大；而對於旅遊產品來說，近生產地反而對遊客沒有吸引力，如地方民俗和民情，在當地人看來，最平凡不過，對於他們來說，毫無吸引力，根本沒有購買慾望，但是對於遠離中心地的居民來說，出於好奇或為增長見識而具有較強的旅遊動機。

（二）旅遊中心地基本模型

基於上述問題的存在，形成中心地理論的需求圓錐體基本模型具有缺陷，下面提出一個適合旅遊中心地的基本模型，模型必須具有以下幾個特點：

（1）市場區和中心地間具有旅遊交通廊道；

（2）旅遊需求不是完全按照距離衰減規則隨距離增加，需求減少；

（3）旅遊中心地的市場區域具有不連續性；

（4）旅遊中心地的市場區域具有季節變動性（即不同地區市場隨季節的變動）；

（5）旅遊中心地的市場區域具有有限性。

（三）沿交通線方向，旅遊中心地與市場的關係

首先，看沿交通線方向，遊客數量與距離的關係。遊客數量隨著距離的增加先遞增，增大到最大時，隨著距離的增加遊客數量呈遞減趨勢。如圖2-2所示，橫坐標表示距離（受時間、運輸費用和遊客消耗的體力等影響），縱坐標表示遊客的數量，原點 O表示中心地位置，中心地提供的旅遊產品類型D1，隨著距離增加，遊客增加，到A點時遊客最多達到 a，此時隨著距離的增加，遊客遞減直至降為零。這是因為司空見慣的產品難以吸引遊客，所以距離中心地越近，消費中心地產品的可能性越小，隨著距離的增加，人們對中心地瞭解越少，出於獵奇，消費動機越強烈，所以隨距離增加，遊客逐漸增加。但是進一步的遠離中心地，一方面，資訊障礙，使遊客對中心地不太瞭解，遊客可能選擇自己知道的中心地進行旅遊消費，另一方面，距離增加，遊客花費增加、體力消耗增加、在途中消耗的時間增加等這些負面因素會使遊客決策轉向其他中心地，所以隨著距離的進一步增加，遊客反而減少。

其次，相同類型的旅遊產品，在A點兩側的單位距離內的遊客變化率不相同，K1 與 K2明顯不同，K1 的變化率小，而 K2 的變化率較大，説明開始時隨距離增加遊客增加相對緩慢，當達到最大值時，遊客數量隨距離增加遞減速度相對較快。這是因為剛開始在影響遊客旅遊感受的眾多因素中如旅遊動機、交通、花費和消費者體力等，交通的影響不是很重要，但是超過一定限度後，交通距離會成為主要影響因子，隨著距離的進一步增加會產生超過其他負面因子的影響，此時增加距離會對遊客的旅遊決策產生重要影響。

　　再次，對於相同等級的不同類型旅遊產品，遊客出現最多時的位置不同，最大值不相等。圖中，產品D1 和D2分別在A點和B點出現最大值，最大值分別為a和b。產品D1 類似於人造景觀，出現最大值的位置離中心地相對較近；產品 D2 類似於民俗和民情，對近距離的居民引力較小，但對遠距離遊客具有較強的吸引力，但是超過一定的距離會逐漸下降；對於相同等級的自然景觀來說，最大值出現的範圍較寬且延續得較遠，可能在A和B之間。

　　第四，不同等級的旅遊產品類型，遊客峰值出現的位置不同。對於高品位的旅遊產品遊客峰值出現的範圍較寬且延續較遠，相對低品位的旅遊產品，遊客峰值出現的範圍較窄且距離較近。

　　第五，由於現實狀況下，不同客源地的居民收入不同，居民收入的不均勻分布導致出現雙峰或者是多峰值的情景。

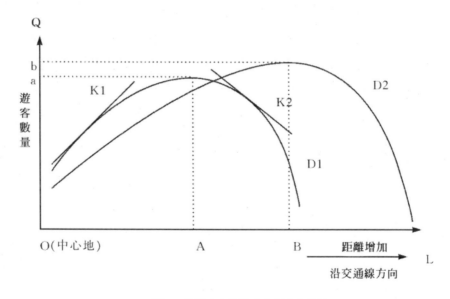

圖2-2 旅遊中心地遊客市場分布曲線

（四）旅遊中心地市場空間結構

　　實際上，旅遊中心地通常有幾條交通廊道與外界保持聯繫，遊客主要集中分布在與中心地有著交通聯繫的城鎮，他們可以透過交通廊道完成旅遊消費，因此從概念層次來看，旅遊中心地的市場空間結構是由中心出發，沿交通廊道呈花瓣

狀外向展開。交通廊道以陸路、水路和航空線的形式存在。從空間上看，市場區具有不連續的特徵，市場區域大小分布具有一定的圈層結構，由中心向外依次是小型、中型、大型客源地。圖2-3展示了中心地市場空間概念結構。

（五）旅遊中心地市場空間結構的動態變化

上述結構是不斷變化的，變化的情形有兩種：一是空間的變化。旅遊中心地在受到自身旅遊吸引物（旅遊產品）的生命週期影響，以及其他中心地競爭、社會、政治經濟等外界因素的作用，花瓣狀的市場區可能出現收縮或者是向外延展。二是時間的變化。旅遊中心地在不同季節表現出不同的產品特徵和服務，導致各個花瓣狀市場區出現變化，如地處熱帶地區的中心地，在冬季時朝北的花瓣狀市場區會外向拓展。

（六）旅遊中心地理論的實踐意義

旅遊需求的非完全距離衰減特徵，可以用於旅遊中心地的區位選擇。在客源型旅遊目的地，選擇人造景觀建設區位可以偏離客源地中心，選擇城市的衛星城或者隸屬的郊區縣。

不同類型的旅遊產品、相同類型不同等級的旅遊產品出現遊客峰值的位置不同，因此在拓展旅遊中心地市場時可以透過豐富產品類型、提升產品等級進而吸引不同距離的遊客，達到擴大中心地市場的目的。

旅遊中心地具有等級特徵的花瓣狀市場區說明旅遊交通廊道非常重要，是市場區得以延展和擴張的主動脈。因此，拓展旅遊中心地市場區可以先加強中心地與市場區的資訊溝通和交流，建設交通廊道，擴大市場區。

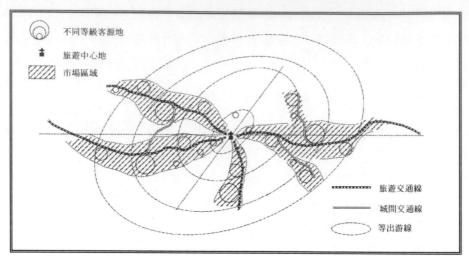

圖2-3 旅遊中心地旅遊市場概念分布模式

第二節 核心—邊緣理論

一、原理概述①

　　核心—邊緣理論是解釋經濟空間結構演變模式的一種理論。雖然普洛夫（H.Prov）、德萊西（F.Delaisi）在分析具體問題時應用了中心與邊緣結構，但是較為系統、比較完整地提出「核心—邊緣」演變模式的，還是美國區域發展與區域規劃專家J.R.弗里德曼（Friedmann）於　　　1966年在研究委內瑞拉時提出來的。以後弗里德曼又進行了修改和提煉，他根據對委內瑞拉區域發展演變特徵的研究，以及根據 K.G.繆達爾（Myrdal）和 A.O.赫希曼（Hirschman）等人有關區域間經濟增長和相互傳遞的理論，提出了核心與外圍（或核心與邊緣）發展模式。該理論試圖解釋一個區域如何由互不關聯、孤立發展，變成彼此聯繫、發展不平衡，又由極不平衡發展變為相互關聯的平衡發展的區域系統。

　　弗里德曼認為生產力發展，社會經濟呈現動態增長過程，經濟活動形成的空間結構形態隨之發生變化，分別經歷離散型、集聚型、擴散型、均衡分布型等階段。各個階段發展過程特徵和空間形態特徵如表2-1 所示。

表2-1 弗里德曼核心—邊緣理論內容①

經濟增長的動態過程			經濟活動的空間結構形態
1.生產力水平低下 2.工業產值比重小於10% 3.商品生產不活躍 4.經濟發展水平的差異比較小 5.以農業為主	前工業化 階段	離散型	1.城市化水平極低 2.城鎮規模小前工業化 3.職能較單一，等級均衡 4.同級城鎮間聯繫不密切 5.不同等級城鎮間的聯繫以服務性活動為主
1.社會分工深化 2.商品交換日益頻繁 3.工業產值在經濟中的比重一般在10%~25%之間 4.加工業和製造業在核心區得到發展 5.核心區域與邊緣區域經濟差距擴大	工業化 初階階段	集聚型	1.形成極化發展的空間結構 2.城鎮之間橫向聯繫也逐步加強 3.城市首位度提高 4.城市化進程加快
1.工業產值在經濟中的比重在25%~50%之間 2.核心區域發展很快 3.極化作用顯著 4.核心區域對邊緣區域起著支配和控制作用	工業化 成熟階段	擴散型	1.中心城市規模擴大 2.周圍城鎮得到發展並形成新的增長點 3.城市等級系列規模基本形成 4.小城鎮數量增多 5.城鎮職能分工和互補性明顯

① 參考文獻：崔功豪等（1999）。

續表

經濟增長的動態過程			經濟活動的空間結構形態
1. 核心區域對邊緣區域的擴散作用加強 2. 資金、技術、信息等核心區域向邊緣區域流動加強 3. 邊緣區域得到發展	空間相對 均衡階段	均衡 分布型	1. 中心城市發展速度減緩 2. 出現郊區化、逆城市化現象 3. 城市間聯繫密切 4. 城市體系出現網路化、多中心的特徵

　　弗里德曼認為任何一個國家都是由核心區域和邊緣區域組成。核心區域由一個城市或城市集群及其周圍地區所組成。邊緣的界限由核心與外圍的關係來確定。弗里德曼劃分的區域類型及關係如圖2-4所示。

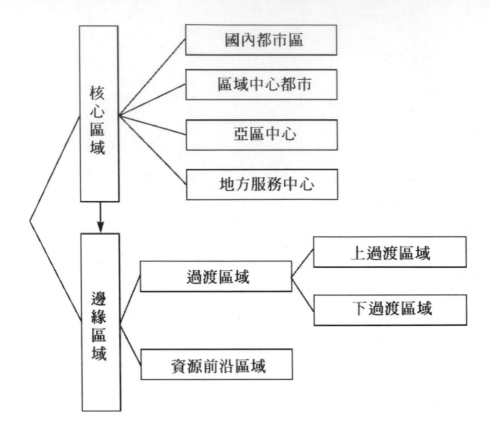

圖2-4 核心—邊緣區域類型及關係圖

二、核心—邊緣理論在規劃中的應用

（一）理論實踐研究

　　弗里德曼最初提出來的「核心—邊緣」模型，其區域空間結構和形態的變化是與經濟發展的階段相聯繫的，這一觀點明顯受到了赫希曼等人的思想影響，是他們學術思想的進一步發展。弗里德曼對「核心」與「邊緣」也沒有明確的界定，只是一種相對的概念。但是核心—邊緣理論對於經濟發展與空間結構的變化都具有較高的解釋價值，對區域規劃師具有較大的吸引力。所以該理論建立以後，許許多多的城市規劃師、區域規劃師和區域經濟學者都力圖把該理論運用到實踐中去。現在來看，在處理城市與鄉村的關係、國內發達地區與落後地區的關

係、發達國家與發展中國家的關係等方面都有一定的實際價值。

（二）旅遊核心邊緣理論

隆格倫（Lundgren，1972，1975）、希爾和隆格倫（Hill and Lundgren，1977）和布里頓（Britton，1980a）等在分析第三世界發展中國家國際旅遊流時發現目的地和客源地之間存在一種空間結構模式（圖2-5），表現為邊緣區對核心區的依賴。韋弗（Weaver，1998）利用該模型對加勒比海地區的特立尼達和多巴哥、安提瓜和巴布達群島進行了案例研究。中國學者汪宇明（2003）指出在發展中的旅遊區可以藉助核心—邊緣理論進行旅遊發展和規劃研究。

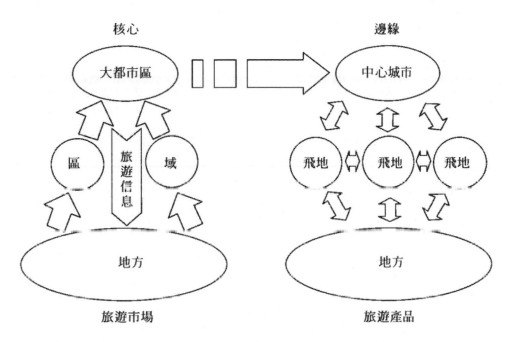

圖2-5 旅遊核心邊緣模式（引自Britton，1980）

第三節 點軸理論（目的地）

一、原理概述

點軸理論最初是由波蘭的薩倫巴和馬利士提出來的，主要用於國土規劃。後

來由中國中科院院士陸大道先生結合宏觀區域發展實踐經驗，吸取了據點開發和軸線開發理論的有益思想，對生產力地域組織的空間過程作了闡述，提出了點軸漸進式擴散的理論模式，把點軸線開發模式提到了理論高度，同時建議構建中國沿海與長江流域相交的「T」形空間經濟結構，為中國經濟發展布局提供了宏觀的戰略思想，在中國經濟建設中發揮了巨大的作用。下面就理論內容做簡要介紹（陸大道 1995，崔功豪等 1999）：

（一）基本概念

1.點

「點」是指區域中的各級中心城市，它們都有各自的吸引範圍，是一定區域內人口和產業集中的地方，有較強的經濟吸引力和凝聚力。

2.軸

「軸」是聯結點的線狀基礎設施束，包括交通幹線、高壓輸電線、通訊設施路線、供水路線等工程性路線等。點軸開發中的線狀基礎設施束經過的地帶稱為「軸帶」，簡稱「軸」。軸帶的實質是依託沿軸各級城鎮形成產業開發帶。

3.點軸系統

在一定的區域範圍內，點軸形成後，高級的點軸透過擴散和集聚效應在其周圍形成次一級核心點和軸線，在次一級的點軸周圍形成三級核心點和軸線，這樣在區域內形成具有不同等級結構而又相互關聯的點軸系統。

（二）形成過程與理論核心

點軸空間結構體系形成一般經歷幾個階段：點的均勻分布階段，點線形成階段，軸線形成階段，中心和軸線系統階段。該理論的核心是，社會經濟客體大都在點上集聚，透過線狀基礎設施而聯成一個有機的空間結構體系。點軸結構系統的顯著特徵是物、人、資訊、資本、技術等在點和軸線上的動態流動、集聚和擴散。

（三）理論意義

點軸理論為區域發展規劃提供了理論依據，可以藉助該理論構建和優化區域經濟格局。點軸開發模式是地域開發有效的方式之一，在區域規劃實踐中，指導點的選擇，促進區域經濟發展和社會進步。點軸開發模式有利於把經濟開發活動，尤其是城鎮發展、工業布局與交通、能源、水源、通訊路線等區域經濟發展的支撐力量緊密結合為有機整體，使工業、農業、城鎮的發展和布局與區域性的線狀基礎設施的發展相融合，統一規劃，同步建設，協調發展，互相配套，避免實踐中常常出現的時空上的相互脫節。

（四）存在的問題

點軸理論為區域生產力的空間布局提供了理論依據，但是在現實的實踐操作過程中，一些問題難以把握，如點的選擇缺少科學和準確的判斷依據，從而導致點的選擇帶有很強的人為主觀意志，使得選擇的點難以達到預期的作用，這個問題同樣出現在軸線的選擇方面。還有一個問題是對點軸理論所收到的效果，還沒有一個較為完整的科學評價體系。

二、原理的運用

（一）區域旅遊發展的運用

在區域旅遊發展中，具有吸引人量遊客前來觀光旅遊消費的旅遊區可以視為點軸系統中的點，能夠帶動周邊地區旅遊業的發展。在旅遊業發展初期，旅遊活動主要圍繞旅遊區展開，隨著遊客的增加，原先的旅遊區難以滿足大量遊客的需求時，為迎合這種需求和緩解旅遊壓力，可能促成區域內其他點（旅遊區）的形成，如果還不能滿足需求，在點和點之間建立溝通和交流渠道，緩解旅遊壓力是順理成章的事，於是在點和點之間交通線構成點軸結構中的軸線，這樣在區域內形成帶動旅遊發展的點軸空間布局。隨著旅遊業的進一步繁榮，會在高級點軸的周圍形成次一級的點軸線，這樣發展下去會促成區域內點軸旅遊結構網路系統。實際上，在區域範圍內具有不同等級的點軸線構成的網路系統更具有現實意義。

區域旅遊點軸結構的顯著特徵是遊客、資訊和資本等在點和軸線上的動態流動和集散過程。透過構建合理的點軸結構促進遊客、資訊和資本等要素的合理流

動，拓展區域旅遊。

（二）實踐意義

就區域旅遊來說，如何選擇具有集聚和擴散功能的點（旅遊區），如何促進軸線的形成，進一步構建合理的區域旅遊空間網路，可以藉助點軸結構理論進行實證分析。此外，還可用以分析該區域在更為宏觀的背景下應該扮演的角色，在現有條件下如何爭取一個更為有利的位置，如：成為其中的一個重要的點或者是重要軸線經過的地區，從而能夠促進區域旅遊的發展和旅遊市場的擴張。

點軸理論主要用於區域旅遊規劃，可成為旅遊景點和旅遊交通廊道空間布局的理論依據。合理和科學的區域旅遊規劃能夠促進區域旅遊系統的形成，合理的區域旅遊系統能夠促進旅遊市場的發展。

║ 第四節 擴散理論（市場）

一、原理概述[4]

瑞典學者哈格斯特朗（T.Hagerstrand）於 1953年在其論文《作為空間過程的創新擴散》中首次提出空間擴散（Spatial　Diffusion）的問題。下面闡述其主要內容：

（一）空間擴散的基本概念

空間擴散有三種基本類型：傳染擴散、等級擴散和重新區位型擴散。

1.傳染擴散

傳染擴散（Contagions　Diffusion）是指事物、現象從一個發源地漸進、連續地外向擴散的過程（圖2-6）。這一擴散過程同傳染病透過與病人的接觸傳播開來近似，故又稱之為接觸擴散。由於距離的摩擦阻力效應，事物的擴散隨著距離的增大而逐漸被削弱，如農村景觀變為城市景觀的過程。

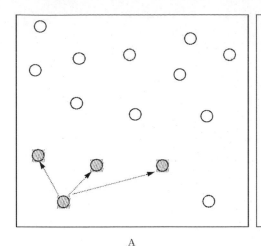 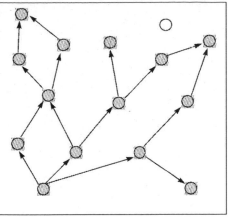

A B

圖2-6 傳染擴散（A→B）

2.等級擴散

等級擴散（Hierarchical　Diffusion）是指事物、現象按照接受對象的等級次序進行的擴散（圖2-7）。等級擴散的產生，是由於某些新事物在最初被接受時具有較高的「門檻」，從而妨礙了它們迅速的傳播，只能採取逐級向下擴散的過程。一般人文現象的空間擴散常常表現為等級擴散，自然現象的擴散較少採用這種方式。

3.重新區位型擴散

在傳染擴散中，假如擴散得效更多的接受者，那麼就稱之為擴張型擴散（Expansion-type　Diffusion）。反之，如果接受者的數量沒有增加，僅僅發生了原有接受者的空間位移，我們稱之為重新區位型擴散（Relocation-type Diffusion）（圖2-8），如移民過程。

圖2-7 等級擴散

擴散之前

1

擴散之後

2

圖2-8 重新區位型擴散（1-2）

實際上，現象的空間擴散過程常常採取多種方式。例如，城市化的近域推進，就建成區的向外擴張而言，是擴張型擴散；而就人口的重新分布而言，具有重新區位型擴散的特點。

（二）空間擴散的研究

自哈格斯特朗開創空間擴散的研究後，有關這一領域的研究發展很快。在所使用的數學方法不斷深入的同時，對空間擴散過程的障礙、阻力、特徵以及在城市和區域規劃中的應用和探討也不斷增加。

1.擴散規律研究

哈格斯特朗最早探討的是農業創新的擴散。很明顯，大多數人在接受該項創新之前，需要有一個被勸說的過程，使自己瞭解、證實並能親手操作這項新事物。但是新事物被接受的阻力因人而異，從而影響接受的時間、所形成的空間格局和接受者比率的飽和程度。

研究表明，新事物接受者的數量和時間分布呈正態分布型。即在新事物傳播的最初階段，只有少量的、富於革新、勇於承擔風險的人才會接受，大多數人由於更強的阻抗心理，則採取旁觀的態度。隨後加入接受者隊伍的人數逐步擴大，這又可分為早期接受者和後期接受者兩種類型。最後剩下少量的頑固派分子或反應遲鈍者。另一方面，時間本身也具有一定的獨立影響。在擴散的初期階段，持懷疑和牴觸情緒的人的比例較高。但當達到某個關鍵的接受者的比例之後，往往會出現接受的「趕浪頭」效應。這一效應加強了擴散過程在時間上的不平衡性；初始由於只有少量的創新者和風險承擔者，使創新接受的速度較慢，隨後由於「趕浪頭」效應出現爆炸式的增長，最後由於接受者的數量趨於飽和，傳播的速度再次下降。

2.擴散的影響因素分析

影響擴散的因素可以分為自然因素和人為因素，自然因素包括河流、湖泊、山脈、沙漠等在空間上的阻擋，人為因素包括文化的影響、政治、經濟和社會等

在空間上的制約，如種族、宗教、社會經濟地位、意識形態等的差異。

一般來說，現象的空間擴散會隨距離的增加而衰減，從而表現為一條下降的連續曲線。但當空間擴散遇到障礙時，原先的曲線將會改變。莫里爾（R. Morrill）將障礙分為兩種類型：不可滲透的完全障礙和可滲透的部分障礙。在前一種情況下，當現象擴散到障礙物前時會因不可滲透形成反射，從而增加了在障礙物附近地區接受某種現象的可能性，使原先下降的曲線又恢復一定程度的上升趨勢。如在自然界中，迎風坡降雨量的增加就是一個典型的例子。在後一種情況下，現象擴散到障礙物前時遇到嚴重阻礙，但其部分影響仍可滲透障礙物繼續傳播。這樣，原先連續下降的曲線在透過障礙時將中斷，然後在一個低得多的起點上隨距離增加而下降。莫里爾認為政治邊界，如國境線就起這種作用。

最初的空間擴散研究偏重於空間擴散的格局和現象接受一方的研究。從供需角度看，重點放在需求一方。以後重點逐步轉向供應一方的研究，並加強了對宣傳者作用的研究。這是因為擴散不僅是一個被動的接受過程，也是一個主動的、有目的的過程。成功的擴散包含了比被動的接受更為複雜的因素，因而需要宣傳者來加速事物接受的速度和擴大事物接受的範圍。布朗（L. A. Brown）認為，對成功的擴散來說有三個因素極為重要，即創新源地、仔細選定擴散的中心和制定一份周密細緻的擴散戰略。

3.理論實踐

在現實生活中，現象的擴散往往會遇到多種障礙的影響，其表現形式也更複雜。許學強等人透過調查上海出版的三家報紙在鄰近地區的發行情況，發現擴散在遵循一定的規律的基礎上，同時又具有複雜突變性。

二、空間擴散理論在區域旅遊中的運用探討

對於旅遊來說，涉及兩個重要的擴散過程，其一是遊客從客源地向目的地流動的過程，其二是目的地資訊外向擴散過程。當兩個過程在空間和時間上協調一致時，區域旅遊活動能夠順利進行，市場能夠得到穩步發展。

因此對於區域旅遊來說，非常有必要深入分析擴散過程，瞭解擴散機制和成因，以及影響因素，為空間擴散得以順利進行提供理論和實踐指導。

（一）目的地資訊的擴散

1.擴散的類型

傳染擴散即提供目的地旅遊組織者將目的地的相關旅遊資訊直接傳達給潛在遊客，為其出遊提供參考和必要的引導。利用這種擴散方式比較直接和有效，適合近距離的客源地促銷，但是花費不菲。

等級擴散透過分析和劃分客源地的市場等級之後，根據市場等級選擇適宜時段依次傳達資訊。這種方式要求有一定的市場分析技術，能夠把握目的地市場動態特徵。利用這種擴散方式可以節約資訊傳輸成本，利用得當具有高效益的優點，但不利之處是具有一定的風險和不確定性。

重新區位型擴散是將目的地的促銷組織轉移到客源地，在當地從事長期的資訊傳播服務。這種擴散方式具有較高的成本，但其優點是能夠把握瞬息萬變的客源市場動態，便於瞭解客源地的文化傳統和生活習慣，有利於制定準確的營銷手段和提供適銷對路的旅遊產品。實際上，目的地資訊傳播和擴散過程不是依靠單一的擴散模式，往往是多種模式的綜合運用，使得目的地資訊能夠準確、及時、有效地為潛在遊客所接受。

2.擴散的制約因素

影響目的地資訊擴散的因素主要有兩個方面：其一是自然因素，其二是人為因素。自然因素主要表現為空間距離的阻礙，尤其是經濟距離的制約；人為因素主要表現為客源地與目的地之間的文化、政治、經濟和社會差異影響。在相同的文化背景下、相同的社會形態裡，人們具有相似的價值觀，資訊往往容易得到擴散，相反，資訊難以傳播。

（二）遊客的擴散

遊客擴散實質是遊客從客源地前往目的地的過程，從這個過程來看，類似於擴散理論中的重新區位型擴散。制約遊客擴散的主要要素是遊客過去的旅遊經

歷、經濟收入、旅遊動機、旅遊廊道、目的地形象和口碑等。對於目的地來説，主要精力應放在如何將遊客吸引到目的地消費上。

人文現象擴散的時間表現，通常呈「S」形的曲線，即擴散的初始階段，接受者的比率呈緩慢上升趨勢；經過若干時間後，阻礙新事物傳播的各種障礙被消除，接受者的比率急劇增加；隨著接受者的比率趨於飽和，曲線再次呈緩慢上升的趨勢。

根據擴散規律，新事物接受者的數量和時間呈正態分布型，那麼對於客源地來説，旅遊目的地是逐漸被遊客所接受，遊客接受後才決定去觀光旅遊，所以隨著目的地宣傳和促銷，目的地遊客逐漸遞增。巧合的是巴特勒（Butler，1980）在其生命週期理論中闡述了旅遊地在探索、參與、發展和成熟階段遊客遞增現象，不過他沒有從擴散理論尋求現象的本質；另外一位專家帕洛格（Plog，1973）運用心理圖式模型解釋旅遊地演化特徵，他注意到人類的心理個性差異，但是忽略了在其他資訊影響下人類行為在現實中不斷變化的特徵。因此，上述兩種理論模型儘管闡述了旅遊地遊客遞增現象，在解釋旅遊地演化方面也具有一定的意義，但是忽視了擴散理論的作用，難免存在不足。

因此，空間擴散理論在區域旅遊研究中的意義在於，在目的地資訊擴散方面，利用擴散理論選擇擴散中心和擴散戰略，有助於旅遊資訊的傳播，易於被潛在遊客接受，資訊傳播成本最低；在遊客擴散方面，利用擴散規律能引導遊客前往旅遊目的地。

第五節 空間相互作用理論

一、空間相互作用理論

（一）空間相互作用概念

地理現象和事物之間是相互聯繫、相互制約的，它們之間總是不斷地進行著物質、能量、人員、資訊的交換，我們把這些交換稱之為空間相互作用。

（二）空間相互作用產生的條件[5]

美國學者厄爾曼（E. L. Ullman）認為相互作用產生的條件有三個：互補性、仲介機會、可運輸性。

1.互補性

最初，人們認為，地區間的職能差異是相互作用形成的條件。後來發現，這個假設的理由不很充分。因為，並非任何地方彼此間都存在著相互作用。厄爾曼認為，從供需關係角度出發，兩地間的相互作用需要有這樣一個前提條件，即它們之中的一個有某種東西提供，而另一個對此種東西恰有需求，這時才能實現兩地間的作用過程。厄爾曼稱這種關係為互補性。正是這種特殊的互補性，構成了空間相互作用的基礎。厄爾曼提出的互補性側重於兩地間的貿易聯繫，互補性越大，兩地間的流動量也越大。

2.仲介機會

兩地間的互補性，導致了貨物、人口和資訊的移動和流通。但是也可能存在以下情況，當貨物在A和B兩地間輸送時，A和B兩地間介入了另一個能夠提供或消費貨物的 C地，從而產生所謂仲介機會，引起貨物運輸原定起止點的替換。這時，即使A和B兩地間存在互補性，相互作用也難以產生。

實際上，與其說仲介機會是相互作用產生的條件，不如說是改變原有空間相互作用格局的因素。一般說來，仲介機會起兩種作用。首先，可以節省運輸費用，這是商品流通的一個顯著要求。假設B地和 C地提供同一商品給A地，如果 C地與A地間的距離較 B地與A地間的距離更近些，C地就能起仲介機會的作用。貨物由 C地運往A地的費用價格比由B地運往A地便宜，結果C地的這項貨物在A地的價格就將下降而具有競爭力。其次，仲介機會具有影響運輸，特別是影響人口移動的過濾器作用。它導致地點上的置換，減少了長距離的相互作用。

3.可運輸性

除了互補性和仲介機會外，空間相互作用產生的第三個條件是可運輸性。

儘管當代運輸和通訊工具已經十分發達，距離因素仍然是影響貨物和人口移動的重要因素。距離影響運輸時間的長短和運費。距離越長，產生相互作用的阻

力越大。如果兩地間的距離過長，克服距離過長的成本超過了可接受的程度，那麼，即使兩地間存在著某種互補性，相互作用也不會發生。所以，距離的摩擦效果導致空間組織中的距離衰減規律。

不同的貨物，對距離的敏感性也不同，這和它們的可運輸性有關。一般來說，貨物的可運輸性是由單位重量的價值所決定的。單位重量價值低的貨物運輸距離較短，而單位重量價值高的貨物運輸距離較長。非常明顯，笨重的沙土磚石的運輸距離遠小於精密儀表、電子元件的運輸距離。

可運輸性除對貨物的運輸有影響外，對人的購物出行也有顯著影響。人們通常走較少的路去購買低價值的貨物，而走較多的路去得到高價值的貨物，從而促成商業中心等級體系的出現。

不過，貨物的可運輸性會隨時間而變化。這主要受運輸工具革新、生產發展和資源減少等因素的影響。現代運輸發展的總趨勢是，貨物的運輸距離不斷加長。如 1957 年，中國鐵路每噸貨物平均運距為420公里，1980年則達到525.6公里，增加了 100多公里。

厄爾曼提出空間相互作用的三個條件是在 1956年，因而對物質流的論述較多。比較而言，對貨幣流和資訊流的探討較少，由產業組織的演變對空間相互作用產生的影響也未提及。例如，貨幣的流動受距離衰減規律的影響就較小。在通訊手段高度發達、全球金融網路業已形成的今天，國際金融業務可實行一天24小時的運轉。再如，跨國公司的發展已導致全球工廠的出現，這使跨國公司的內部貿易日益重要。在跨國公司的壟斷下，貨物的可運輸性已不成為一個重要的制約空間相互作用的因素，而跨國公司以外的仲介機會亦很難參與跨國公司內部的貿易。隨著經濟與社會的發展，貨幣流和資訊流在空間相互作用中的地位將日益重要，因此有必要進一步研究它們各自的特點。

（三）空間相互作用的模式

1.引力模式

社會生活中存在的空間相互作用現象，早在19世紀就被許多學者注意到，

但直到1940年代，普林斯頓大學的天文學家司徒瓦特（J. Q. Stewart）才開始借鑑物理學中的萬有引力規律研究社會生活中出現的問題，並建立了社會物理學實驗室（楊吾揚等 1997）。

司徒瓦特提出，以人口數M取代物理學的質量m，就可以得到人口學的引力定律，設兩個城市的人口規模為Mi，Mj，可得到兩城市間的人口引力　Iij，其式為

$$I_{ij} = k \cdot M_i \cdot M_j / D_{ij}{}^2$$

式中Dij是兩個城市間距離，k是一個經驗常數。

由於社會現象複雜多樣，後來的學者就距離問題加上了指數約束，變成一個表示兩地相互作用的通用公式

$$I_{ij} = k \cdot M_i \cdot M_j / D_{ij}{}^b$$

式中b是距離摩擦係數。

2.潛能模式

從物理學角度看，潛能表示一個物體相對於另一個物體所具有的能，如 j 對 i 　所產生的能是mj/Dij。系統中所有物體對一點所產生的潛能，它等於每個物體所產生的潛能的總和。

$$V_i = \sum m_j / D_{ij} (j = 1 , \cdots , n)$$

在處理社會生活相關問題時，距離指數具有不確定性，根據研究對象的不同可以進行修訂，因此通用公式可以變為

$$V_i = \sum m_j / D_{ij}{}^b (j = 1 , \cdots , n)$$

3.賴利的市場區分界點模式

1929年和1931　年賴利（W.Reilly）提出了零售業引力法則，即商店的營業量同其本身的規模成正比，而同兩者距離的平方成反比。並且提出了求市場區分界點或稱斷裂點的一種早期的方法。

4.最大熵模式

1960年代末，英國地理學者威爾遜（A.G.Wilson）吸收了物理學中熵的概念，從熵最大化原理出發推導出一種具有理論意義的空間相互作用模式。在物理學中，熵是物理系統有序度的一種標誌，熵越大，物理系統的混亂度越大，熵越小，物理系統的有序度越大。威爾遜最大熵模式，與傳統的引力模型相比，相互作用不同與距離變量的平方成反比，而是隨反映距離的變量指數衰減。

二、空間相互作用在旅遊研究中的應用綜述

（一）相互作用的條件的分析

保繼剛（1996）認為旅遊動力由內動力、外動力和中間條件等三部分組成，其中外動力是旅遊地的空間相互作用。保繼剛在借鑑厄爾曼的相互作用條件理論基礎上提出產生旅遊的空間相互作用條件有三個：互補性、替代性、可達性。

1.互補性

不同類型的旅遊資源具有互補性，如山與水。這種互補性主要源於這些旅遊資源時空分布的不均勻性，是人們旅遊的一大動力，也是構成空間相互作用的基礎。

2.替代性

兩個旅遊地的互補性，導致了遊客的移動。但是也可能存在以下情況，當遊客在A和B之間移動時，A和B之間介入了另一個能提供與B一樣性質的旅遊地，從而產生替代作用，引起遊客原定起止點的替換。這時，即使兩地間存在互補性，相互作用也難以產生。保繼剛認為替代性造成節省交通費用、過濾器的作用。

3.可達性

　　儘管運輸和通訊工具不斷發展，但距離依然是影響空間相互作用的重要因素。一般情況下，距離越遠，阻礙作用越明顯。當然，不同的旅遊地對距離的敏感性不同，保繼剛認為旅遊地的價值越大，遊客的可達性越大，反之相反。此外，隨著運輸技術發展，旅遊地的交通不斷改善，旅遊地的可達性越來越大。

　　（二）競爭和合作研究[6]

　　不同類型旅遊產品的旅遊地其競爭的性質和結果不一，有的是替代性競爭，如喀斯特石林旅遊地的空間競爭是一種替代性競爭，在同一地域內，只能開發景觀價值最高、知名度最大的石林。有的是屬於非替代性競爭，如保繼剛（1994）實證分析指出名山旅遊地的空間競爭，會影響到名山旅遊地的需求規模，但名山的空間競爭在一定條件下，競爭可以轉化為互補優勢，各級名山可以在自己的適度規模上進行旅遊開發。合作研究方面，一些學者論述了區域旅遊合作的意義（李明德，1993）、區域旅遊合作及網路形成的條件分析（關發蘭，1992）；一些學者就區域旅遊合作進行了實證研究（明慶忠等，1997；鄭榮富，1997；宋家增，1994；張慧霞，1999）。由於一個地區的旅遊開發在很大程度上與周邊區域存在密切的空間互動關係，發揮整體優勢，加強區域合作的思想得到了許多國家和地區的重視。

　　（三）數理模型的研究和實踐

　　國外在這一方面的研究始於1960　年代，方法上主要是從引力模型、概率旅行模型和價格需求交叉彈性分析入手進行的。1966　年克朗蓮（L.J.Crampon）首次明確說明引力模型在旅遊研究中的實用性，並提出他的基本引力模型（

$$T_{ij} = GP_iA_j/D_{ij}^{\ b}$$

，式中Tij為旅遊客源地i 與旅遊目的地j 之間遊客量的某種度量，Pi為旅遊客源地i　人口規模、財富或旅遊傾向的量度，Aj為旅遊目的地j 吸引力或旅遊容量的某種量變，Dij為旅遊客源地i 與旅遊目的地j 之間的距離，G 與b 為係數，b 為阻力係數）（保繼剛，1996）。史蒂芬.L.J.史密斯（Stephen　L.J.Smith，1989）對引力模型和概率旅行模型作了很系統的總結。張凌雲（1989a，1989b）回顧和前瞻了旅遊地各種引力模型研究，並對旅遊地

空間競爭進行交叉彈性分析。保繼剛等（1991）應用引力模型以茂名為例，研究了濱海沙灘旅遊開發的空間競爭問題。

第六節 競爭理論（目的地）

一、原理概述

（一）競爭和競爭力的概念

在當今經濟社會中，兩個或兩個以上的經濟主體在某一領域裡展開的競賽與爭奪就是競爭。在現在市場經濟條件下，經濟增長取決於對資源和市場的占有程度，因此，對資源和市場的爭奪是競爭的主要表現，它是市場經濟的靈魂。

競爭的基礎在於競爭力。所謂競爭力，就是一個經濟主體在競爭中比其對手更有效地獲取競爭物的能力。在現代經濟競爭中，競爭力就是比競爭對手更有效地獲取資源和市場的能力。可見，競爭力是一個相對的概念，只有在比較的基礎上才能辨明競爭力的強弱（王秉安，1999）。

（二）邁克爾.波特競爭理論

邁克爾.波特（Michael E.Porter）在《競爭戰略》（1980）、《競爭優勢》（1985）和《國家競爭優勢》（2002）三部著作中以創造性的思維提出了一系列競爭分析的綜合方法和技巧，為理解競爭行為和指導競爭行動提供了較為完整的知識框架。下面簡要介紹其主要內容：

1.影響產業競爭的五種力量

波特指出，一個產業的競爭狀態取決於五種基本競爭作用力（參見圖2-9）。這五種作用力綜合起來決定著該產業的最終盈利能力。由於這些作用力隨產業不同而強度不同，所以並非所有產業都具有相同的盈利能力。以下是對這五種作用力的簡單討論：

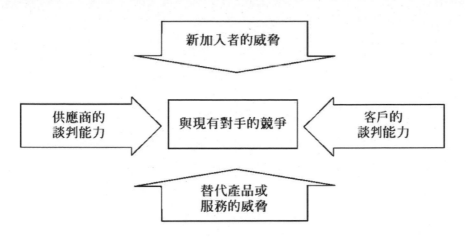

圖2-9 波特競爭力分析模型

（1）新加入者的威脅

　　加入一個產業的新企業必然帶入更多的生產能力或業務能力，如果新增需求不足以吸收新增的生產能力或業務能力，新的進入者就必須為從現有的市場份額中劃出一塊而競爭。為此，它可能透過降低產品價格，或改善產品性能，或兩者兼用，以進入市場。因此，新的進入者加入的結果是降低了整個產業的獲利水平。對於一個特定產業而言，進入威脅的大小取決於進入市場的障礙，又稱進入壁壘的高低。

（2）與現有對手的競爭

　　產業內的現有企業一般透過降低價格、產品創新、增加顧客服務及保修業務等常用營銷手段展開競爭。在大多數產業中，一個企業的競爭行動對競爭對手會產生顯著的影響，但競爭的激烈程度是由許多結構因素共同作用的結果。

（3）替代產品或服務的威脅

　　所謂替代品，就是那些能夠實現本產業產品同種效用的其他產品。換言之，替代品是滿足購買者需求的另一種方式。廣義而言，一個產業的所有企業都與生產替代產品的產業相競爭。替代品為被替代品規定了價格上限，從而限制了一個產業的潛在盈利水平。

（4）客戶的談判能力

買方總是力圖用較低的價格去獲得較高的產品質量或更多的服務項目。所有這些都是以產業利潤的犧牲為代價的。買方的談判能力取決於一系列市場特性及該項購買對買方整體業務的相對重要性。

（5）供應商的談判能力

供方也可能透過提價或降低所供產品或服務的質量的威脅來向某個產業中的企業施加壓力。這種來自於供方的壓力可以迫使一個產業因無法使價格跟上成本的增長而失去利潤。供方實力的強弱是與買方實力相互消長的。

從上述五種作用力的分析可見，一個產業的競爭大大超出了產業現有企業的範圍。顧客、供應商、替代品及潛在的進入者均為產業的「競爭對手」。並且，每種力量的重要性將依產業、企業、產品或市場等因素的具體情況而定。

波特關於驅動產業競爭的五種力量的分析為管理者提供了一種思考競爭環境的結構。當影響產業競爭的作用力及其產生的深層次原因被確定之後，企業就可以辨明自己在產業中所具備的強項與弱項，並進而制定出有效的競爭戰略。

2.一般競爭戰略

競爭戰略是指為產業獲得長期利潤或者優勢地位而進行的發展規劃。波特在《競爭優勢》一書中提出：競爭戰略的選擇由兩個中心問題構成。第一個問題是由產業長期盈利能力及其影響因素所決定的產業吸引力；第二個問題是決定產業內相對競爭地位的因素。這兩個問題共同影響著競爭戰略的選擇，二者缺一不可。競爭戰略的選擇必須以產業吸引力和企業在產業內的相對競爭地位為基礎。

由上述兩個問題可以引申為，產業戰略選擇必須考慮產業所具有的競爭優勢和將來能夠達到的規模，產業規模是影響戰略選擇的重要因素；競爭優勢有兩種基本形式：低成本競爭優勢和差異型競爭優勢。根據競爭優勢的類型和規模，可以組合出幾種基本的一般性戰略，也就是在產業中能脫穎而出的幾種途徑（如圖2-10所示）。

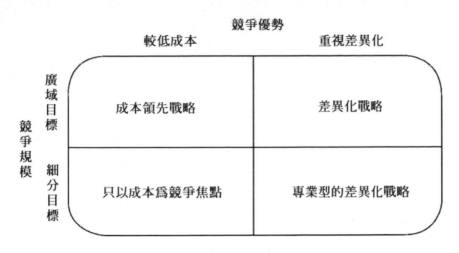

圖2-10 競爭基本戰略

3.競爭優勢的四個發展階段

波特還創造性地提出了關於競爭優勢的發展階段理論。波特認為競爭優勢的發展可分為四個階段：（1）要素推動階段——此階段的競爭優勢主要取決於是否擁有廉價的勞動力和豐富的資源。（2）投資推動階段——此階段的競爭優勢主要取決於資本要素。大量投資可更新設備、擴大規模、增強產品的競爭能力，從而提高競爭優勢。（3）創新推動階段——此階段的競爭優勢主要來源於研究與開發。透過不斷研究與開發，能推陳出新，占據行業的領先地位並獲取創新利潤。（4）財富推動階段——在此階段中，創新和競爭意識明顯下降，經濟發展缺少強有力的推動。

波特的上述理論，彌補了傳統國際貿易理論在研究思路和框架上的不足。根據該理論，處在不同發展階段的國家，建立競爭優勢的途徑是不同的。因此，各國首先應就目前的情況正確評價自身的發展水平及在國際競爭中的地位，從而規劃本國的發展前景。同時，也應研究，一國如何創造條件，從一個發展階段向更高階段發展的問題。這對處在發展中的國家而言，具有重要的實踐指導意義。

4.國家或區域競爭力模型（王秉安，1999）

波特認為國家或區域競爭力取決於六個方面：生產要素，需求狀況，相關產

業與輔助產業，企業戰略、結構與競爭，機會以及政府作用。這六大因素就構成了著名的「鑽石體系」，具體見圖2-11。

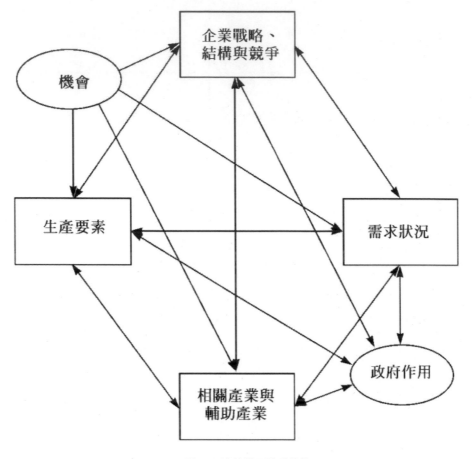

圖2-11 波特鑽石體系結構

（1）生產要素

　　生產要素大致可分為人力資源、物質資源、知識資源、資本資源、基礎設施等五大類。每個國家或區域都擁有經濟發展所必需的生產要素。一個國家的生產要素稟賦對其國家產業的競爭力會產生重要影響，但是生產要素的實際作用遠比人們通常所理解的要複雜。生產要素對於競爭力的重要性不在於其繼承性而在於其創造性轉化過程。對於一個國家或區域競爭力，生產要素最重要的意義不是其

天然稟賦，而在於其要素創造的能力。因此，如何高效率地配置和利用生產要素比單純地擁有生產要素更為重要。

（2）需求狀況

影響區域競爭力的第二個因素是區域內的需求狀況。國內需求具有三方面的特性：需求的構成、需求增長的規模和形式、國內需求的國際化。後二者的變化取決於前者的變化，而且國內需求的性質對於區域競爭力而言比國內需求的數量更重要。

（3）相關產業與輔助產業

影響一個國家或區域競爭力的第三個因素是相關產業與輔助產業。例如，上游產業具有國際競爭力，就有助於提升下游產業的國際競爭力。上下游產業的緊密合作，也會增強雙方產業的國際競爭力。國際競爭力強調上游產業可以及時為下游產業提供新概念、新創意，而下游產業也可成為上游產業新技術、新產品的試驗場所。上游產業與原材料、零部件廠商等不同企業的接觸，促進了技術資訊的傳播與溝通，使上下游產業的創新能力大大增強。透過這一過程，國內產業的創新節奏得以提速。當然，為使某一產業具有國際競爭力，並非強求所有的供給產業都具有國際競爭優勢。

（4）企業戰略、結構與競爭

決定一個國家或區域競爭力的第四個因素是企業戰略、結構與競爭狀況。企業是國家或區域發展的微觀主體，企業的戰略和組織形式影響企業的利潤獲取，進而影響產業的整體實力、一個國家或區域的競爭力，企業的不同戰略和組織形式產生不同的效果；此外，企業間競爭強烈程度直接影響其國際的競爭地位，在國際上具有競爭實力的國內企業一般是在國內經受了很強競爭的企業。

（5）機會

產業發展的機會通常有賴於基礎發明、技術、戰爭、政治環境發展、國外市場需求等方面出現重大變革與突破。「機會」通常不是企業甚至政府所能控制的。這些「機會」因素可能調整產業結構，提供一國的企業超越另一國企業的機

會。因此，機會條件在許多產業競爭優勢上的影響力不容忽視。

（6）政府作用

政府可以透過法律、行政、經濟等調節手段創造競爭優勢，主要透過對上述前四大因素產生影響。這種影響既可能是積極的，也可能是消極的。反過來，政府作用也會受到上述前四大因素的影響。

鑽石體系也是一個雙向強化的系統，上述前四大因素（生產要素，需求狀況，相關產業與輔助產業，企業戰略、結構與競爭）之間是相互作用、相互影響的關係。其中任何一因素的效果必然影響到另一項的狀態。以需求條件為例，除非競爭情形十分激烈可以刺激企業有所反應，否則再有利的需求條件未必形成它的競爭優勢。而當企業獲得鑽石體系中任何一項因素的優勢時，都會有利於創造或提升其他因素上的優勢。

二、原理的運用

埃及經濟研究中心（ECES，1998）利用鑽石體系分析了埃及的旅遊產業集群的競爭環境。瓦哈卜和庫珀（Wahab ＆ Cooper，2001）在設計全球化背景下旅遊目的地的競爭戰略時利用了波特的鑽石體系（如圖2-12所示），並且指出鑽石體系評估主要考慮產業條件、相關和支持產業狀況、企業結構、戰略和競爭對手狀況、政府作用等。

趙西萍（1998）詳細介紹了波特的競爭分析模型，並運用於旅遊市場營銷環境研究。黎潔等（2001）介紹了波特的基本競爭戰略——集聚戰略、差異化戰略、總成本領先戰略，並且就中國旅遊企業闡述了關於如何競爭的基本策略。張超（2002）基於波特的競爭戰略模型、吉爾伯特（Gilbert）和Poon的戰略模型提出旅遊目的地可持續發展競爭戰略。李藝（2002）分析了區域旅遊競爭的動力機制和影響因素，提出各旅遊地應從資源條件、需求條件、旅遊環境、旅遊管理、介入機會這五個方面採取切實可行的措施，提高區域旅遊競爭力。同時，還應與其他旅遊地在旅遊產品、旅遊路線、交通、營銷等方面進行合作，形成區域旅遊聯動發展。竇文章等（2000）在回顧國外區域旅遊競爭研究進展的基礎

上，提出了決定區域旅遊競爭優勢的圖式，認為影響區域旅遊競爭優勢的因素主要由要素條件、區域行為、需求條件、旅遊環境和介入機會等構成。左冰（2001）應用波特的產業國際競爭力國家鑽石模型分析區域旅遊競爭力的影響因素，進一步提出旅遊業發展的競爭優勢戰略及其對於區域旅遊開發和旅遊市場營銷的具體指導要義。張明清等（2000）運用波特的競爭優勢理論分析了中國旅遊產業國際競爭力，並探究中國旅遊產業的比較優勢所在，指出中國旅遊業所面臨的國際競爭形勢嚴峻。中國國內上述研究在構築競爭理論框架方面具有一定意義，但很少從具體區域進行實證分析與運用。

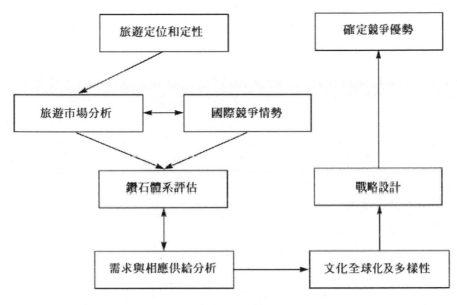

圖2-12 競爭戰略設計

（轉引自參考文獻：Wahab & Cooper，2001）

║ 第七節 旅遊需求與供給規律[7]

一、旅遊需求規律

　　旅遊需求的產生和變化受多種因素的制約和影響，但對旅遊需求量的影響起決定作用的因素主要有旅遊產品價格、人們的收入狀況和閒暇時間。因此，旅遊

需求量變化的規律性主要反映為旅遊需求與價格、收入和閒暇時間之間的互動關係。旅遊需求規律的基本內容是，在其他因素不變的情況下，人們對某一旅遊產品的需求隨該產品的價格變動呈反方向變化，隨人們可支配收入和餘暇時間的變動呈同方向變化。

（一）旅遊需求量與旅遊產品的價格呈反方向變化

旅遊產品價格是影響旅遊需求的基本因素。在其他因素不變的情況下，旅遊需求量會隨著旅遊產品價格的變化發生相應的變化。當旅遊產品的價格上升時，人們對旅遊產品的需求量就減少；當旅遊產品的價格下跌時，人們對該旅遊產品的需求量就會上升。旅遊需求量與旅遊價格之間的關係，反映在坐標圖上就形成了旅遊需求價格曲線，見圖2-13。旅遊產品價格關係為P2＜P0＜P1，對應旅遊產品的需求量關係為　Q2＞Q0＞Q1，表明價格越低旅遊產品的需求量越大；反之，價格越高，旅遊產品的需求量越低。

（二）旅遊需求量與人們的可支配收入呈同方向變化

人們的可支配收入與旅遊需求也有著密切的聯繫。因為沒有一定的支付能力，人們的旅遊慾望就不可能成為現實的旅遊需求。在其他因素不變的情況下，人們的可支配收入越多，對旅遊產品的需求量就越大；人們的可支配收入越少，對旅遊產品的需求量就越小。

（三）旅遊需求量與人們的閒暇時間呈同方向變化

閒暇時間是旅遊需求產生的必要條件，同時，它也是旅遊消費活動的重要組成部分。因此，閒暇時間儘管不屬於經濟的範疇，但它同旅遊需求也具有密切的聯繫，會直接影響到旅遊需求量的變化。當人們的閒暇時間增多時，人們對旅遊產品的需求量會相應增加；當人們的閒暇時間減少時，人們對旅遊產品的需求量則相應減少；當人們完全沒有閒暇時間時，人們對旅遊產品的實際需求等於零。旅遊需求量與人們的閒暇時間基本上呈同方向變化。

上述討論是在假定其他相關因素不變的情況下，分析旅遊需求量與某一影響因素之間的對應變動關係。如果這些相關因素發生改變，需求曲線　D0D0在坐標

圖上的位置就要發生移動，但需求曲線D0D0本身不會發生變化，也就是說，當
其他相關因素發生變化時，旅遊需求與價格、或者旅遊需求與可支配收入、或者
旅遊需求與閒暇時間之間的關係依然成立。以旅遊需求量與旅遊產品價格為例，
這種移動變化如圖2-14所示。

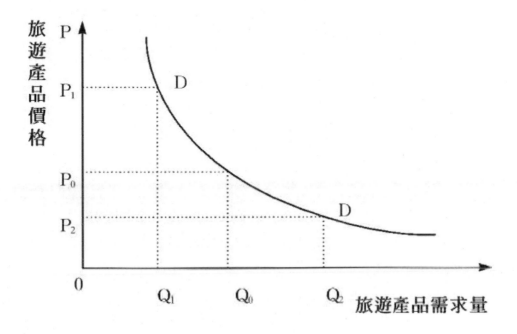

圖2-13 旅遊需求曲線

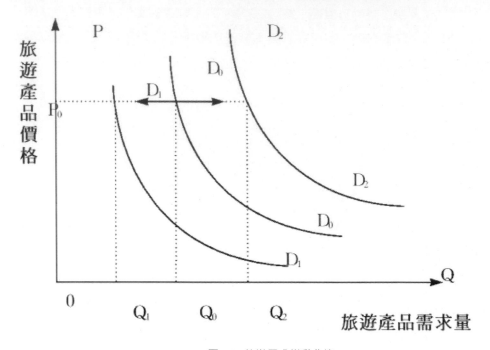

圖2-14 旅遊需求變動曲線

　　圖2-14中，在旅遊產品價格P0不變的情況下，當人們的可支配收入增加
時，人們就會增加對旅遊產品的需求量，引起需求曲線D0D0向右移動到D2D2，
並使旅遊產品的需求量從Q0增加到Q2；反之，在旅遊產品價格　　P0不變的情況
下，當人們的可支配收入減少時，人們則會減少對旅遊產品的需求量，引起需求
曲線D0D0向左移動到D1D1，並使旅遊產品的需求量從Q0減少到Q1。

二、旅遊供給規律

　　旅遊供給規律的基本內容是：在其他條件不變的情況下，某旅遊產品的供給
量與該旅遊產品的價格呈同方向的變化。即在其他條件不變的情況下，旅遊產品
的價格提高，旅遊供給量就會增多；旅遊產品的價格降低，旅遊供給量就會減
少。旅遊供給量與旅遊價格之間的關係，反映在坐標圖上就形成了旅遊供給價格
曲線，見圖2-15。旅遊產品價格關係為P2＜P0＜P1，對應旅遊產品的供給量關
係為 Q2＜Q0＜Q1，表明價格越低旅遊產品的供給量越低，反之，價格越高，旅

遊產品的供給量越大。

此外，旅遊供給規律受到旅遊地的供給容量限制，也就是說，某個旅遊地旅遊供給量並非隨旅遊產品價格的增長而無限制地增長。當旅遊地的供給達到容量限制線後，價格上升不會引起供給量的增加。

旅遊供給變化不僅受到旅遊產品價格的影響，也受其他各種因素的影響。如果其他因素不變，旅遊產品的價格變化將導致旅遊供給量沿著供給曲線　S0S0發生移動。在價格既定的條件下，如果其他因素發生變化，則會導致供給曲線 S0S0向左或向右的水平移動。這種移動如圖2-16所示。

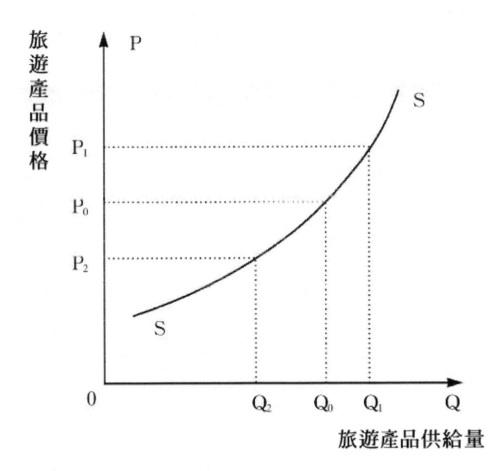

圖2-15 旅遊供給曲線

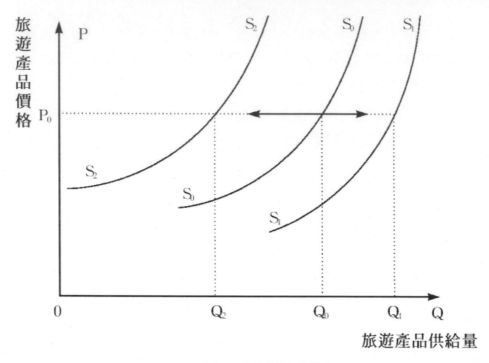

圖2-16 旅遊供給曲線變動

　　圖2-16中，曲線S0S0為原供給曲線。在保持價格P0不變的情況下，如果旅遊產品的生產成本降低，整個供給曲線 S0S0便會向右移到 S1S1，而供給量也增加到　　　Q1；如果旅遊產品的生產成本提高，整個供給曲線S0S0便會向左移到S2S2，而供給量也減少到 Q2。

<div align="center">三、旅遊供求規律</div>

　　對於某一旅遊產品來説，存在一個均衡點——需求和供給曲線相交點，旅遊產品的供給量、需求量以及價格圍繞這個均衡點上下波動。這是因為，當產品的價格高於均衡點的價格時，從供給一方來看，勢必要增加產品的供給，但從需求一方來看，需求量隨價格上升而減少，於是造成供大於求的局面，從而導致旅遊產品價格下跌；如果產品的價格低於均衡點的價格，從供給方來看，勢必要減少產品的投入，但從需求方來看，需求量隨價格下降而增加，於是造成供不應求的

狀況，勢必造成旅遊產品的價格上揚。如圖 2-17所示。

上述的供求均衡是在價格機制下形成的，在現實中這種情況難以存在，往往是多要素綜合作用的結果。如人均可支配收入的增減、閒暇時間的變動可能導致需求曲線的左右運動，再如，旅遊產品生產成本的變化可能導致旅遊供給曲線的左右移動，因此，在現實中，要根據具體的旅遊產品、旅遊時段，確定影響旅遊供求的重要因素才能建立供求分析模型。

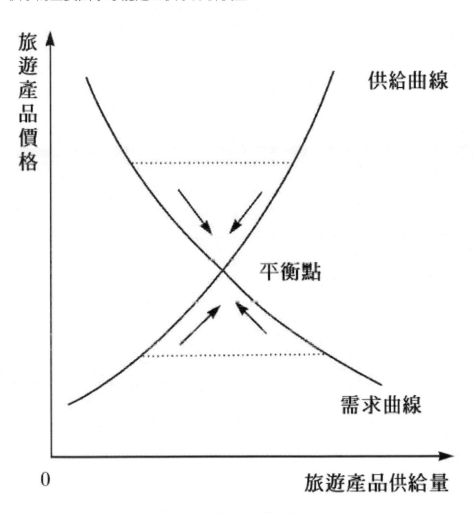

圖2-17 旅遊供需曲線

四、格里爾－沃爾旅遊空間供求模式

　　格里爾和沃爾（Greer＆Wall，1979）從空間角度指出旅遊需求隨距離城市（客源地）越來越遠而相應地呈遞減趨勢，另一方面，旅遊供給隨著遠離城市而相應增加（源於用地成本的降低），從理論上看可以形成到訪率錐體，在錐體的頂端出現用地密集區域。他們還認為錐體距離城市的遠近取決於旅遊活動類型及旅遊活動類型的距離敏感度，一日遊形成的到訪率錐體距離城市近，度假遊形成的到訪率錐體距離城市遠，週末遊形成的到訪率錐體距離居於前兩者之間（Pearce，1987），如圖2-18所示。這種模式在一定程度上反映了旅遊供求之間的空間規律，但是在現實中，旅遊者不完全受制於空間衰減規律，旅遊決策受到多種因素的制約，如旅遊者的行為偏好、個性心理以及其他因素等，所以旅遊供求規律要與其他理論綜合運用於實踐。

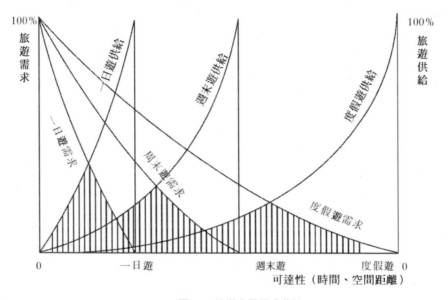

圖2-18 旅遊空間供求曲線

（轉引自Pearce，1987）

第八節 旅遊地─旅遊產品生命週期理論

一、旅遊地生命週期理論的由來

旅遊地生命週期理論的起源，最早可上溯到 1939年吉爾伯特的《英格蘭島嶼與海濱療養勝地的成長》一文[8]。但一般認為，旅遊地生命週期理論最早於1963年由克里斯泰勒在研究歐洲的旅遊發展時提出，他在《對歐洲旅遊地的一些思考：外圍地區—低開發的鄉村—娛樂地》一文中，闡述了旅遊地一般要經歷一個「發現、成長與衰落」的演進過程。這個相對一致的演進過程被認為是三階段週期模型。1973年，帕洛格（Plog）也提出了另一種獲得普遍認可的五階段週期模型。他把旅遊地的週期與吸引不同類型的旅遊者群體的變化聯繫起來，提出了心理圖式假說，並認為旅遊地的興衰取決於不同類型旅遊者的旅遊活動。同樣，1978年斯坦斯菲爾德（Stansfield）透過對美國大西洋城盛衰變遷的研究，也提出了類似的模式，他認為大西洋城的客源市場部分由精英向大眾旅遊者的轉換伴隨著它的衰落。此外，戈爾莫森和米奧塞克（Gormsen，1981；Miossec，1977）等人也提出了類似的生命週期理論[9]。但是在這些理論中，巴特勒（1980）的生命週期理論受到廣泛關注和普遍認可，究其原因，主要是他的理論從經濟、社會和文化背景出發，為分析旅遊地演進過程提供了一種研究框架（Cooper & Jackson，1989），從動態角度分析和綜合了旅遊地的各種變化（Wall，1982）。

二、巴特勒旅遊地生命週期理論

巴特勒在《旅遊地生命週期概述》一文中，借用產品生命週期模式來描述旅遊地的演進過程。他根據旅遊地遊客數量和基礎設施等主要指標，提出旅遊地的演化要經過6個階段，如圖2-19 所示：探索階段、參與階段、發展階段、鞏固階段、停滯階段、衰落或復甦階段（Agarwal，1997）。在衰落或復甦階段有 5 種可能性：第一，深度開發卓有成效，遊客數量繼續增加，市場擴大，旅遊區進入復甦階段，如曲線A；第二，限於較小規模的調整和改造，遊客量可以較小幅度地增大，復甦幅度緩慢，注重對資源的保護，如曲線 B；第三，重點放在維持現有容量，遏制遊客量下滑的趨勢，使之保持在一個穩定的水平，如曲線 C；第四，過度利用資源，不注重環境保護，導致競爭能力下降，遊客量顯著下降，如曲線 D；第五，戰爭、瘟疫或其他災難性事件的發生會導致遊客急劇下降，這時

想要遊客量再恢復到原有水平極其困難，如曲線E。旅遊地在停滯階段之後要進入復甦階段，旅遊地吸引力必須發生根本的變化。為達到這一目標有兩種途徑：一是創造一系列新的人造景觀；二是發揮未開發的自然旅遊資源的優勢，重新啟動市場。

<div align="center">三、國外關於生命週期理論的探討</div>

（一）理論優點

生命週期理論對旅遊地發展各個階段進行了特徵描述，為理論運用提供一定的依據（Ageral，1994），為旅遊地的演進過程分析提供了一種分析手段，同時為旅遊地的營銷提供理論依據（Baum，1998a；Cooper and Jackson，1989；Hovinen，1981；Meyer-Arendt，1985；Russell and Faulker，1988；Haywood，1986；Oppermann，1995；Lundtorp & Wanhill，2001）。

（二）理論缺陷

哈維倫（Hovinen，2002）認為生命週期理論無論從理論上（Haywood，1986；Prosser，1995；Wall，1982）還是從個案實證層次方面（Bianchi，1994；Getz，1992；Hovinen，1982；Russell and Faulkner，1998），均存在缺陷。下面從幾個方面分析生命週期理論存在的缺陷。

1.理論模型的階段劃分存在問題

主要表現為指標選取不完全，各個階段的劃分和轉折點區分，階段的多樣性論證不夠。耶爾達.普里斯特利和路易斯.芒代特（Gerda Priestley & Lu s Mundet，1998）指出旅遊地生

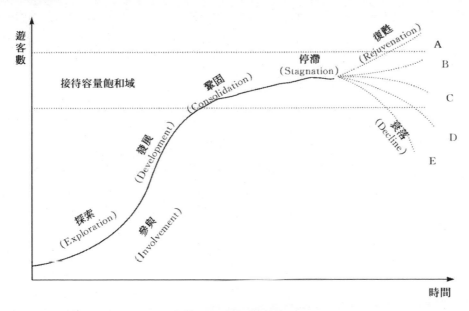

圖2-19 旅遊地生命週期理論

（轉引自參考文獻：Butler，R.W.，1980）

　　命週期的階段劃分和轉折點的確定存在爭議（Brownlie，1985；Haywood，1986）。極少有旅遊地的生命週期完全符合巴特勒模型所描述的那種標準的「S」形曲線，而是表現為各種異常（尤其是在後部階段如衰落、停滯階段異常）（Haywood，1986；Hovinen，1981a，1982b，2002c）。馬丁.奧珀曼（Martin Oppermann，1998）認為生命週期理論沒有界定旅遊地規模，沒有確定的階段劃分標準，任何階段的遊客數和時間段都沒有明確指出。

　　2.理論模型的影響因素

　　多數研究者認為影響旅遊地演進的因素隨旅遊地區位不同、規模不同等而不一樣。格雷.哈維倫（Gray Hovinen，1981，1982）分析了美國蘭卡斯特縣（Lancaster）旅遊地的生命週期，指出旅遊點的相對位置、旅遊點的多樣性和規劃的有效性，將影響蘭卡斯特旅遊生命週期；2002年進一步指出基於過去所做的長遠規劃和注重公司夥伴關係對旅遊地的發展尤為重要；邁耶.阿倫特（Meyer Arendt，1985）在分析了美國路易斯安那海灣的一個度假區格蘭德島

（Grandisle）的發展情況之後指出，旅遊地的週期演進與自然環境作用、休憩開發的密度密切相關。庫柏和傑克遜（Cooper and Jackson，1989）以男人島（Isle of man）為例，指出旅遊地生命週期也依賴於旅遊地經營者的決策和旅遊地的環境因素。1990 年，德伯格（Debbage）以巴哈馬天堂島（Paradise Island）作為案例，研究並發現旅遊市場出現少數人控制市場的局面。海伍德（1991）對旅遊地生命週期概念的經營和規劃功能持懷疑態度，他認為旅遊地的發展主要受七個方面的影響：旅遊地競爭遊客的能力，新旅遊開發商的出現，旅遊替代品，環境保護主義者的異議，交通商、旅行社、旅館業老闆的作用，遊客的需求、觀念、期待和對價格的敏感性，政府機構與立法機構等。上述任何一個方面發生較大變化都會對旅遊地的演進產生重大影響。蓋茨（Getz，1992）認為旅遊地生命週期理論模型在其有效性、運用潛力以及影響旅遊地演進的因素等方面存在質疑。約安尼代斯（Ioannides，1992）以西普里奧特（Cypriot）的旅遊發展為例認為旅遊地發展取決於政府機構的行為及其與國外旅行社的關係。貝內代托和博亞尼奇（Benedetto 和 Bojanic，1993）在對賽普里斯（Cypress）花園分析後認為政策因素和環境因素對其旅遊生命週期產生重要影響。

3.理論模型的實際運用價值值得商榷

海伍德（1991）認為旅遊地生命週期的幾個階段缺乏對旅遊的政策和規劃的洞察力，因此，他建議旅遊地規劃者和經營者應根據影響旅遊地發展的政治、經濟及其他因素拓寬對旅遊地發展的思路。他還認為，週期理論所建議的在不同階段應採納的營銷戰略也只是一種假說，基本上未得到經驗證據的支持。最後，海伍德總結說，週期理論除了「旅遊地終將衰落」這一基礎命題假設之外，沒有別的什麼意義。旅遊規劃者如果想透徹瞭解如何去管理一個演進中的旅遊地，就應該拋開旅遊地生命週期這一概念。庫柏和傑克遜（1989）以男人島為例，指出旅遊地生命週期模型理論在預測方面毫無用處，它的用途只在於描述和分析旅遊地的發展軌跡。蓋茨（1992）在描述了尼亞加拉瀑布的旅遊發展歷程後，指出尼亞加拉瀑布旅遊區已進入旅遊的永久性成熟期，也就是說，它的鞏固期、停滯期、衰落期和復興期都已融為一體，持續不變地交織在一起，這說明週期理論模型對於尼亞加拉的旅遊規劃幾乎沒有用處，其預測意義也基本上被否定了。馬

丁.奧珀曼（1998）認為週期模型只能描述旅遊地的演變歷程，不能解釋為什麼產生變化、如何變化和預測其變化，演化階段只能在旅遊地演化後才能加以描述。

4.理論模型多為定性描述少定量描述

在描述旅遊地生命週期理論過程中，多為定性描述，即使有定量也只是數據的統計分析。海伍德等人（Haywood，1986；Oppermann，1995；Lundtorp & Wanhill，2001）認為模型在描述旅遊地發展中非常有用，但是缺少標準和量化分析。

（三）理論驗證、補充和修改

哈維倫（1981）第一次以美國蘭卡斯特縣（Lancaster）為例對旅遊地生命週期理論進行了理論驗證，認為旅遊地的位置和多種旅遊資源對旅遊地生命週期產生重要影響；此後，關於旅遊地生命週期的驗證、補充和修改的文獻大量出現（Hovinen，1982，2002；Meyer Arendt，1985；Haywood，1986，1991；Cooper & Jackson，1989；Debbage，1990；Weaver，1990，2000；Martin & Uysal，1990；Ioannides，1992；Getz，1992；Benedetto & Bojanic，1993；Agarwal，1994，1997，2002；Oppermann，1995，1998；Tooman，1997；Douglas，1997；Priestly and Mundet，1998；Russell & Faulkner，1998；Baum，1998b；Lundtorp & Wanhill，2001）。其中具有較大影響的有海伍德（1986，1991）對週期理論的運用潛力做了詳細而全面的探討，論證了旅遊地生命週期階段的多樣性考慮不夠周全，指出影響旅遊地演進的七要素。韋弗（1990）在研究加勒比海殖民地和後殖民地地區的旅遊發展後，認為生命週期不能直接用於這些地區。道格拉斯（Douglas，1997）研究太平洋島國時提出同樣的問題，必須考慮這些地區的政治、經濟和社會等背景。馬丁和烏伊薩爾（Martin & Uysal，1990）依據各個週期階段特徵提出在不同的週期階段應採取的營銷戰略和政策建議，例如，在探索階段應致力於環境保護；在成長和成熟階段，如何管理變化以防止衰落則是優先要考慮的問題；一旦衰落發生，那麼就應決策是否有必要去復興旅遊業以及如何復興。蓋茨（1992）在《旅遊規劃與旅

遊地生命週期》一文中討論了旅遊地生命週期概念與旅遊規劃的潛在關係。阿加瓦爾（Agarwal，1994）認為生命週期理論更適合於單一產品，而非構成旅遊地的多種要素，因為這些要素都有自己的週期而且相互間各不相同或者相一致，因此在考慮旅遊地的生命週期時分別考慮各要素及地理規模是非常重要的。他還在2002年進一步指出旅遊地生命週期與旅遊地重建理論結合研究非常有意義。普里斯特利和芒代特（Priestly & Mundet，1998）認為旅遊地不同產品市場具有不同的旅遊飽和容量。鮑姆（Baum，1998b）認為重新利用只是復甦的一種形式，重新利用實際上是透過退出和再進入的方式拓展了生命週期，基於S形曲線。拉塞爾和福爾克納（Russell & Faulkner，1998）也提出了可供選擇的框架，它是基於混沌理論和生命週期模式的整合，強調企業在旅遊地演化中的作用。韋弗（Weaver，2000）指出旅遊地發展的幾種新型模式，認為生命週期模式只是其中的一種。倫德托普和旺希爾（Lundtorp & Wanhill，2001）從需求角度出發，推導出旅遊地演化發展的數學模型並對其進行了數據驗證。

四、中國關於生命週期理論的探討

1993年保繼剛等在《旅遊地理學》教材中最早向中國國內介紹了巴特勒旅遊地生命週期的思想（保繼剛等，1993），此後他利用生命週期理論對一些具體的旅遊地做了實證研究（保繼剛，1995a，1995b），並在 1996年就旅遊地生命週期理論做了初步的綜述研究（保繼剛和戴凡，1996）。1995年謝彥君介紹了旅遊地生命週期模型，並且指出影響生命週期的直接因素（需求、效應和環境等三個因素）和間接因素（消費者和生產者的行為），在這個基礎上，提出對生命週期施加控制和調整的途徑（謝彥君，1995）。1996 年楊森林對旅遊產品生命週期論提出質疑（楊森林，1996），並由此引發了一場關於旅遊地生命週期理論的討論（余書煒，1997；許春曉，1997；李舟，1997；閻友兵，2001；陳建新，2001；徐紅罡，2001；劉澤華等，2003；查愛蘋，2003）。探討的內容不外是，生命週期是指旅遊地還是旅遊產品？生命週期理論到底有沒有實踐價值？生命週期能否稱得上理論？理論缺陷有哪些？在這些基礎上，各家都提出一些新的看法。余書煒（1997）提出長短雙週期模式；許春曉（1997）提出生命

週期理論用於預測的方法改進；劉澤華等（2003）提出旅遊地-旅遊產品複合模型；徐紅罡（2001）提出運用系統動力學模型；查愛蘋（2003）提出構建生命週期理論的數學模型並對此進行了數據驗證。此間，一些學者利用生命週期理論做了實證研究（陸林，1997；丁健和保繼剛，2000；周年興和沙潤，2001；肖光明，2003；李亞等，2003）。

五、其他的演化模型或理論

（一）區域旅遊發展米奧塞克模式

米奧塞克從旅遊地、交通、旅遊者行為、旅遊地居民和決策者的態度等方面闡述了旅遊地時空結構演化模式，並且指出不同發展階段上述五個方面表現出的不同特徵（Pearce，1987）。米奧塞克模式簡明扼要地歸納了區域旅遊發展階段的階段劃分，是一個操作性較強的模式，對於區域旅遊發展的時空演變趨勢分析有著實用價值（戴光全，2003）。但是不同旅遊地在不同社會背景下其演化模式不盡相同，因此該理論模型不具有普適性。

（二）複雜的自適應旅遊系統理論（A complex adaptive tourism system）

隨著非線性科學的發展及其廣泛運用，法雷爾（Farrell，2004）和赫林（Holling，2002）認為旅遊地是一個複雜的自適應系統，在內外因的相互作用下旅遊地的發展不是如常人所想像那樣呈線性可預見性地發展，而是在某一內因或外因發生變化時導致整個系統的不確定性變化。這一理論比較適合實際問題的研究，但是在具體操作方面存在相當大的難度，如吸引因子的確定、量化以及其相互關係等，因此目前仍處於探索階段。

第三章 區域旅遊市場發展演化的影響因素分析

旅遊市場的正常運行會受到來自自身要素系統和與之相關的因素影響，其影響因素可以概括為兩個方面：一方面，旅遊市場自身要素系統，包括旅遊市場主體系統、市場客體系統以及旅遊市場進入、競爭和監督等規則和制度；另一方

面，影響旅遊市場形成和發育的外部環境因素，主要包括政治與法律環境、經濟環境、社會環境、文化環境、技術環境和其他突發事件等（如圖3-1）。

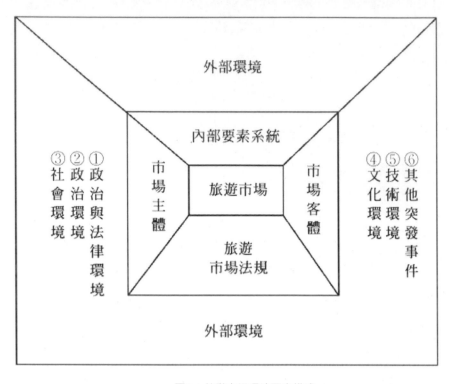

圖3-1 旅遊市場環境要素構成

第一節 影響區域旅遊市場發展演化的宏觀環境因素

一、影響區域旅遊市場發展演化的宏觀環境因素

（一）政治與法律環境

政治與法律環境是指那些對企業的經營行為產生強制或制約的各種因素。政治與法律密切相關，政治往往透過法律來體現其自身要求。與法律相比，政治更具多變性，而法律則相對穩定。不同國家，或在不同的歷史發展階段，其政治與法律環境可能大相逕庭。旅遊企業的市場營銷決策也要受政治與法律環境的強制和影響。

　　政治環境作用是指旅遊市場的外部政治形勢和狀況給其正常運轉帶來的或可能帶來的影響。比如，國家發展的方針政策，規定了國民經濟發展的方向和發展速度，這直接關係到社會購買力的提高和市場消費需求的增長，也直接對旅遊企業的營銷活動發生影響。國家對旅遊業的政策和措施，都將對旅遊業的發展、旅遊企業的經營產生重大影響。國家的政治狀況也將影響旅遊者對旅遊目的地的選擇，進而影響旅遊企業的經營。國家的外交、外貿政策，將直接影響出、入境旅遊的發展，等等。所以，政治環境是旅遊市場必須高度重視的環境因素，好的政治環境可以給旅遊企業提供無限商機；惡劣的政治環境肯定將威脅旅遊企業的經營和發展，影響旅遊市場的正常運轉和不斷擴大。

　　法律環境對旅遊市場發育的影響和制約主要表現為法律對市場發育的保障作用，即市場發育需要有完善的法律體系、健全的經濟立法和經濟司法作保障。完善和健全的法律環境有利於旅遊市場的成長，反之會阻礙旅遊市場的發展。中國宏觀經濟立法、司法建設發展比較快，趨於健全與完善，如經濟法、競爭法、反壟斷法、合約法、消費者權益保護法等，但旅遊業行業法規有待健全與完善。回顧中國旅遊業的立法現狀，自　1985年5月中國旅遊服務業第一個正式法規《旅行社管理暫行條例》頒布後，至今先後頒布了十餘部行政法規和部門規章。然而，以十餘部核心法規和規章構築起來的中國旅遊服務業法律體系是十分不完備的。主要表現為：中國旅遊服務貿易立法尚未形成體系；在旅遊服務貿易立法的內容方面側重調整縱向法律關係，即政府主管機構和旅遊企業之間的關係，而調整橫向法律關係的內容，即調整旅遊服務提供者與消費者的法律關係的法律法規明顯不足；立法層次較低，缺乏透明度（孫維佳，2000；張樹民，2001）。

　　（二）經濟環境

　　經濟環境主要包括社會經濟體制、經濟秩序、經濟發展水平和經濟政策等。這些均會從不同側面，不同程度地影響旅遊市場的發育和成熟。具有發展活力的經濟體制、穩定的經濟秩序、積極的財政政策、鼓勵消費經濟方針，有助於旅遊業的發展和旅遊市場的不斷擴張；反之，不穩定的經濟秩序、缺乏競爭的經濟體制，不利於旅遊業的發展和旅遊市場規模的擴張。如中國自改革開放以來，經濟

秩序穩定，經濟不斷發展，中國國民經濟一直處於高速增長狀態，中國旅遊業保持較為良好的發展態勢。但是中國經濟在體制轉軌與變革之中，在現實中存在著一些問題，導致了旅遊在發展中存在一定的波動。

經濟發展水平是影響旅遊市場的重要經濟因素，其中國民生產總值是衡量一個國家或地區在某一時期的經濟發展水平的重要指標。一般說來，人均國民生產總值高的國家，也是出國旅遊和國內旅遊比較發達的國家。調查表明，一些發達國家居民用於旅遊消費的開支超過其家庭收入的20%，而中國國民用於旅遊的開支卻不到 1%，原因主要在於中國的人均國民生產總值還處於較低的水平（徐德寬等，1998）。

此外，對外貿易狀況也是影響旅遊市場的重要經濟因素。對外貿易是各國爭取外匯的主要途徑，而外匯的儲備又決定一國的國際收支狀況。一國外貿收支出現逆差，不但會造成本國貨幣貶值，出國旅遊價格昂貴，而且旅遊客源國政府還會採取以鼓勵國內旅遊來替代國際旅遊的緊縮政策。中國是一個發展中國家，人均國民收入在全球還處於較低水平，非常珍惜外匯收入。因此，中國旅遊工作發展的總方針是：大力發展入境旅遊，積極發展國內旅遊，適度發展出境旅遊。

（三）社會環境

社會環境主要指影響旅遊市場的社會意識形態、人與人之間的關係等。在不同的社會環境背景下，旅遊市場的狀況和發展速度是不同的。比如在資本主義的社會裡，市場是配制資源的基礎和主要手段，因此，市場的形成和發展受到高度重視，旅遊市場的發育和成長的環境良好。相反，過去認為市場經濟是資本主義本質特徵的社會主義國家中，市場受到來自各級政府、集團和個人的排斥，旅遊市場的形成和壯大必然受到阻礙。

（四）文化環境

文化環境對市場發育具有影響和制約作用。文化是人類社會進步的標誌。科學、教育的發達程度，人們的世界觀、價值觀等總是和一定的社會發展階段相適應。市場的發育程度也是人類文化進步的反映。特定時期的文化環境決定了人們對市場的理解、接受程度及價值取向。在人們對市場不理解，甚至抱懷疑、敵視

態度的情況下，市場發育自然要受到制約。而當人們認識到市場作為一種經濟運行的有效調節手段，對經濟社會發展具有巨大的推動作用，並把市場觀念、市場規則普遍作為一種價值判斷標準時，市場就會取得應有的合法地位，從而得到健康的發育。中國在改革開放之前和之後，人們對市場的觀念截然相反。改革之前人們視市場為資本主義發展經濟的手段，是資本主義的「尾巴」，是區分社會形態的重要標準之一，市場受到強烈反對，無法發揮作用，計劃調節占統治地位；改革開放之後，市場被視為發展經濟的手段、調節和配置資源的基礎工具，在國民經濟中的作用日益明顯，市場日臻完善。

（五）技術環境

科學技術是社會生產力中最活躍的因素，它直接影響到旅遊企業的產品開發和經營活動。尤其是新的技術發明，既給旅遊企業帶來新的機會，又給旅遊企業帶來環境威脅。所以旅遊企業的最高管理層密切注意技術環境的發展變化，瞭解技術環境的發展變化對企業市場營銷的影響，以便及時採取適當的對策。

新技術是一把雙刃劍，一方面為旅遊市場的發展帶來機會，使得旅遊企業得到發展。隨著網路時代的到來，旅遊企業可以利用新技術開發新產品，辦理網上預訂、金卡匯兌業務，方便顧客，為顧客提供更為體貼周到的服務，從而贏得顧客的讚譽和好評，再透過顧客的宣傳會提高遊客總量，擴大旅遊市場；也可透過現代傳媒，宣傳旅遊產品，擴大旅遊市場。此外，科學技術的發展大大縮短了旅遊地與客源地之間的時間距離，轎車的普及、高速公路的建設、高速列車的發展、高速多載客的大型客機的使用等，使旅遊者能快速、舒適、方便和安全地進行遠距離旅遊。更多的居民加入到旅遊大軍中，壯大了旅遊市場規模。另一方面，新技術同時對旅遊企業產生負面影響，主要是對傳統旅遊部門的影響。現代科學技術尤其是互聯網技術的發展，遊客和目的地可以透過互聯網直接交易，使得旅行社等旅遊仲介服務部門的傳統經營業務萎縮，競爭力下降，面臨破產的尷尬境地。但總體而言，新技術對旅遊市場的影響正面效應還是超過負面效應，因為可以透過新技術的應用，發展新的業務，變負面效應為正面效應。如對旅遊仲介服務部門的傳統經營業務產生影響，旅遊仲介服務部門可以轉變經營觀念，透

過開拓新業務獲得新生（李柏槐，2001）。

　　（六）其他突發事件（戰爭、瘟疫、災害等）

　　隨著世界經濟的發展壯大，旅遊業快速發展，總體上呈上升趨勢。可是在局部地區、一些時間段呈現不穩定的發展狀況，這種不穩定狀況主要由一些突發事件所引起。如一些恐怖事件、戰爭、瘟疫和大型的節慶活動等。9.11　恐怖事件對美國的旅遊業產生極大的負面影響，導致入境遊客數量在9.11　　之後急劇下降；2003　年的美英聯軍武裝侵占伊拉克，不僅對伊拉克的經濟造成重創，而且對伊的旅遊造成嚴重影響，這種影響在未來5～10年內可能都難以恢復；2003年在中國發生的傳染性極強的SARS，不僅給人民生活帶來不便、對生產產生負面影響，而且使中國的旅遊業也受到重創，各地區的國內旅遊和入境旅遊均在下滑，業已形成的旅遊市場受到嚴重破壞。重大事件對旅遊市場的發展壯大也可以造成促進作用，如2002年在日、韓聯合舉辦的世界盃足球賽，兩國不僅在比賽中獲得歷史上沒有的不俗戰績，在場外，旅遊業也大獲豐收，入境遊客數和旅遊創匯收入均創歷史新高，旅遊市場規模空前擴大。

<div align="center">二、各個要素之間的互相作用共同作用於區域旅遊市場</div>

　　區域旅遊市場的發展受制於上述各個要素，而且各個要素之間的互相作用又共同作用於區域旅遊市場。比如一國或地區政治法律環境發生變化，一方面它可能直接影響到旅遊市場的發展，另一方面，它可以透過作用於其他環境要素而影響到區域旅遊市場的發展。中國在上個世紀末提出擴大內需的政策，一方面，全國各地為發展旅遊事業而用於旅遊的投資加大，鼓勵旅遊消費，促使旅遊者人數增多，直接刺激了旅遊的發展；另一方面，國家基礎設施建設支持力度加大，導致旅遊交通、通訊等服務設施得到改善，方便了遊客的出行，旅遊滿意度提高，從而吸引了更多的遊客。

第二節 影響區域旅遊市場發展演化的內部要素系統

<div align="center">一、內部要素系統</div>

（一）市場主體系統

　　旅遊市場主體系統是由參與旅遊市場交易活動的組織和個人所組成的系統。在通常情況下，包括旅遊企業、旅遊者和旅遊市場的管理者。旅遊企業和旅遊者是最重要的旅遊市場主體（劉志遠等，2001）。旅遊企業是指為滿足遊客需求而提供各種旅遊產品並實行獨立核算的經濟組織。它包括旅行社、旅遊飯店賓館、旅遊運輸企業等。旅遊者、旅遊企業和旅遊市場管理者共同構成旅遊市場的主體系統，如圖 3-2 所示。儘管三者的目標在微觀方面存在差異，如遊客追求精神上的愉悅、旅遊花費經濟和公平，旅遊企業追求企業效益，管理者追求公平，但是作為區域旅遊市場範疇來說，三者存在著共同的目標：促進旅遊事業蓬勃發展，達到企業增收、遊客要求得到滿足、體現公平的目的。這是因為，只有區域旅遊事業不斷發展，旅遊企業才能銷售旅遊產品，獲取利潤；只有區域旅遊事業的進步，遊客才能享受到不斷更新的旅遊產品，日益變化的需求才能得到滿足；只有旅遊事業不斷進步，管理者的目標才能真正實現。旅遊市場主體系統是影響旅遊市場發展的重要內部因素，下面詳細介紹主體系統各部分及對旅遊市場的影響。

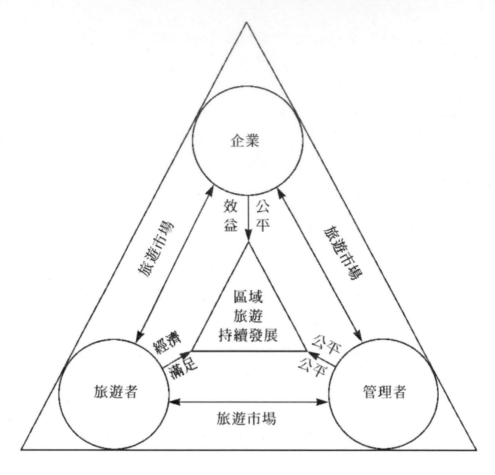

圖3-2 旅遊市場主體系統

1.旅遊者和潛在遊客

　　遊客是暫時離開常住地，為了獲得物質需求和精神需求上的滿足而到其他地方從事旅行遊覽活動的人員。遊客可以分為國際遊客和國內遊客，就中國來說，國際旅遊者是指來中國參觀、旅行、探親、訪友、休養、考察或從事貿易、業務、體育、宗教活動，參加會議等的外國人，以及外籍華裔、華僑和港、澳、臺胞。國內旅遊者指在中國某目的地旅行超過24小時而少於1年的人，其目的是娛樂、度假、運動、商務、會議、學習、探親訪友、健康或宗教。國內短途旅遊者是指基於上述任一目的在旅遊目的地逗留時間不超過24小時的人。潛在遊客是

指具有旅遊慾望、具備旅遊消費支出能力的個人（保繼剛等，1993）。對於區域旅遊市場來説，其發展和衰亡完全取決於遊客和潛在遊客的選擇決策。若很多遊客或潛在遊客願意選擇某區域旅遊，那麼該區域旅遊市場繁榮；相反，遊客選擇其他區域旅遊，則該區域旅遊市場蕭條。可見，遊客的選擇對區域旅遊市場發展尤為重要。另一方面，遊客或潛在遊客的選擇決策主要取決於以下幾個方面：

（1）旅遊動機

旅遊動機是指一個人具有選擇旅遊活動的一種慾望或需要。根據馬斯洛的需要層次論可知，處於不同生存狀態的個人，其需要層次不一樣，最低需要層次是生理需要，依次遞增的等級層次為：安全需要、社交需要、尊重需要和自我實現的需要，隨著生活水平的提高，人們的需要層次不斷升級而且各種需要趨向多樣化（趙西萍，1998；保繼剛，1993）。旅遊需求是社會發展到一定階段的產物，是屬於等級較高的需要。在旅遊動機細分方面，陳傳康認為，旅遊者的旅遊活動行為可以分為三個層次：基本層次是遊覽觀光；提高層次是娛樂、購物；專門層次是休療養、會議、宗教朝拜等（陳傳康，1986）。日本學者田中喜一將旅遊動機歸為四類，即：心情的動機、身體的動機、精神的動機和經濟的動機，每一種動機反映了不同的需求。美國學者羅伯特.麥金托什（McIntosh. R.）也將旅遊動機分作四類：身體健康的動機、文化動機、交際動機和地位與聲望的動機（轉引自保繼剛，1003）。總之，個人生存狀態決定個人的旅遊動機有或無。具有旅遊動機的個人，存在旅遊動機層次上的差異，這將導致遊客選擇不同的旅遊區域和不同的旅遊方式。

（2）可支配收入

可支配收入是個人所得扣除衣食住行等生活消費支出以外可以由個人自由支配的那部分收入，是影響旅遊消費者購買力和支出的決定性因素。一個消費者可支配收入增多，可用於旅遊或其他消費活動的開支也較多（徐德寬等，1998）。此外，可支配收入多少的差異，影響遊客的旅遊目的地選擇。一般而言，可支配收入高的遊客選擇的目的地距離較遠、目的地的品位較高，相反，可支配收入較低的遊客選擇近距離的目的地。

（3）閒暇時間

閒暇時間是指在工作和生活必需的活動時間之外個人可以自由支配的時間。旅遊需要消耗時間，假日時間長短對外出旅遊的目的地選擇及其數量有很大的影響，其中帶薪假期的不斷增多是旅遊市場不斷發展的有利因素。

（4）旅遊地吸引力

S. L. 史蒂芬（吳必虎等譯，1992）認為吸引遊客的因素主要有兩個方面：資源和感知。其中，資源（目的地旅遊產品），是形成旅遊者對目的地感知的基礎，感知是促使旅遊者選擇旅遊目的地的直接因素之一。一般而言，區域旅遊資源具有顯著特色，旅遊產品新穎，同時具有較好的口碑，它們往往是遊客首選的目的地；反之旅遊資源沒有吸引力，區域給遊客的印象不太好，其吸引力會較低。

（5）旅遊者個性特徵影響（年齡、性別、職業、受教育程度等）

年齡不同，旅遊需求也不同。總的來説，年齡與遊憩活動的參與率之間存在負相關關係（Walsh，1986），也就是説，青年人比老年人更趨向於參加旅遊活動。進一步的分析還可發現，對不同類型的遊憩活動，不同年齡層的人的參與概率也不同（吳必虎，2001）。

男女性別不同，影響旅遊消費選擇，影響不同旅遊目的地的選擇。一般而言，男性出遊的概率要大於女性。這可能因為男性的經濟收入普遍優於女性，而且男性獵奇心理普遍強於女性。在旅遊消費構成統計中，男性用於購物的比重普遍小於女性。

職業不同，意味著收入、閒暇時間和教育程度的不同，旅遊的傾向和需求也不一樣。抽樣調查顯示，被試者就業情況與出遊力關係表現為：已就業的多以公務員、科技人員、工人、公司職員和商業從業人員為主，未就業的多以學生為主。不同職業的被試對象對目的地的選擇也有一定的不同（吳必虎，2001）。

一般而言，由於出遊行為很大程度上是一種精神消費，因此受教育程度越高，對旅遊的需求越大。受教育程度不僅影響到遊客的出遊率，還對不同類型的

旅遊活動的偏好具有影響。遊客購物消費水平與受教育程度亦有明顯關係，文化程度越高，消費能力越強。主要原因在於不同的文化層次間接地造成了遊客社會地位、經濟收入以及需求層次等的明顯差異（吳必虎，2001）。

2.旅遊仲介和旅遊生產企業

（1）旅遊仲介

旅遊仲介是連接旅遊消費者和旅遊產品生產者的中間紐帶，其作用如表3-1所示。在旅遊仲介的幫助下，消費者能夠更為便利地獲得旅遊產品，旅遊產品生產者可以降低用於分銷的成本，更為經濟地集中生產旅遊產品。旅遊仲介包括各種代理商、批發商、零售商、其他仲介組織和個人等。

表3-1 旅遊仲介作用

從空間角度	旅遊仲介更接近消費者或潛在消費者
從時間角度	為潛在消費者提供更為便利的預訂
從信息角度	可以提供更為綜合的旅遊產品信息
從旅遊產品生產者角度	減少分銷成本集中生產

文獻引自（Buhalis, D. & Laws, E., 2001）

旅遊代理商是指那些只按受旅遊產品生產者或供應者的委託，在一定區域內代理銷售其產品的旅遊仲介。旅遊代理商的收入主要來自被代理企業的佣金。其主要職能是在其所在地區代理旅遊批發商和提供食、住、行、遊、購、娛等旅遊服務的旅遊企業，向遊客銷售各自的產品。

旅遊批發商是一些從事批發業務的旅行社或旅遊公司。在國外，旅遊批發商的業務是將運輸企業和旅遊目的地旅遊產品生產企業所生產的產品組合成整體性的旅遊產品，然後透過某一銷售途徑向大眾銷售。

旅遊零售商是指直接面向廣大遊客從事旅遊產品零售業務的旅遊仲介，它與旅遊者聯繫密切。旅遊零售商的主要職能是為廣大遊客提供旅遊諮詢和銷售旅遊產品，是連接旅遊批發商和旅遊者的紐帶。

（2）旅遊生產企業

旅遊生產企業是指為遊客提供旅遊產品消費的企業，由多個不同性質的企業

生產出不同的產品，組合後構成旅遊產品。這些企業包括旅遊資源開發和管理公司、景區景點管理公司、旅遊飯店賓館、旅遊運輸企業等。旅遊資源開發和管理公司主要從事區域旅遊資源開發和規劃工作，以及受資源所有者委託而負責管理運營業務；景區景點管理公司主要為遊客提供觀光、娛樂以及其他旅遊活動服務；旅遊飯店賓館是為遊客提供住、吃、用的企業，是旅遊供給的主要部分；旅遊運輸企業是負責將遊客從客源地運輸到旅遊目的地的仲介組織，是遊客完成旅遊過程的重要環節。這些不同類型企業生產的產品各不相同，但是有一個共同目標，就是為遊客提供產品和服務並且獲得利潤。

3.管理者

管理者包括與旅遊相關的非營利性組織和個人、區域旅遊事業管理集體和個人等。管理者主要是透過法律和條文對旅遊市場進行約束和監管，主要職能是保證旅遊市場運轉順暢，促進當地社區、遊客和商家三個利益集團之間公平，旅遊促銷。除此之外，具有其他職能，如協調旅遊活動與區域內外其他部門的關係，促進當地基礎設施的發展和提高區域經濟的可持續發展能力。管理者的管理方式和辦事效率影響著區域旅遊市場的發展，具有高效、靈活和簡約等特徵的管理者有助於旅遊市場的拓展、區域旅遊事業的進步；反之，會阻礙旅遊市場的拓展。

（二）市場客體系統

旅遊市場客體系統由旅遊市場主體的交易對象組成。它包括旅遊資源、旅遊產品和服務、旅遊輔助設施等。其中主體部分是旅遊產品和服務，而旅遊產品和服務是以旅遊資源和旅遊輔助設施為基礎，旅遊資源形成旅遊產品和服務，旅遊服務設施幫助遊客完成消費行為，體現旅遊產品和服務價值，三者之間相互作用、相互影響形成市場客體系統（如圖3-3）。

旅遊資源應該是在一定的時空範圍內，能夠為消費者提供賞心悅目的體驗和感受的、具有稀缺性的物質或者具有精神文化內涵的物質載體以及具有傳承特點的某種儀式或者是定期活動，與開發條件、勞力、資金、技術、組織者和遊客消費結合形成旅遊產品。旅遊資源是旅遊活動得以開展的基礎，是激發旅遊者旅遊動機的吸引物，是旅遊供給的重要內容。可以分為人文旅遊資源和自然旅遊資源

兩大類，它們具有歷史性、空間性、社會性（為人類所接受和利用）、物質性、傳承性、經濟屬性等特徵。這裡強調一下物質性，自然旅遊資源的物質性不用贅述。人文旅遊資源也具有物質性，這是因為人文旅遊資源是文化和物質的統一體。文化是內容，物質是形式，文化需要物質形式表達，物質形式必須具有文化的內涵。文化具有相對的穩定性，物質形式具有多樣性和動態變化的特徵，二者相輔相成構成統一體，脫離物質形式的純文化觀是虛無主義哲學在這個方面的反映，最後會陷入「泛資源論」的誤區。儘管遊客旅遊消費得到的是精神感受和文化薰陶，但是不能將文化視為旅遊資源，人文旅遊資源中的文化和物質關係類似於食物與能量、營養之間的關係，作為人或者動物吃了食物主要是吸取食物中的能量、營養，但是在現實中不能把一切的能量、營養作為食物看待。因此我們不能把文化、精神等同於旅遊資源。基於人文旅遊資源這一特徵可以判斷精神、文化本身不是旅遊資源，但只有它們將其內涵賦予物質實體時，這種具有精神和文化內涵的物質實體能夠傳承下去才是旅遊資源。有人會認為民族風情和風俗是旅遊資源，其實遊客在體驗民族風情和風俗時實際上是由民族的人透過各種載體或者是儀式將這種特徵傳達給遊客。若沒有各種載體和儀式，遊客是無法真正體驗到當地的風情和風俗，因此也就無法吸引遊客。

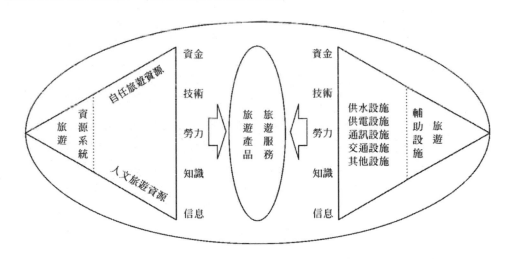

圖3-3 旅遊市場客體系統

旅遊產品是由旅遊公司、旅行社、運輸公司、飯店、旅遊地提供，能夠吸引

遊客產生旅遊行為並使其得到旅遊體驗和經歷的各種要素組合，既包括有形要素又包括無形要素。有形的包括旅遊節事、儀式、景點和旅遊設施，無形的包括為旅遊者提供的服務、與旅遊相關的文藝表演等。其特徵在前文已做過詳細論述，不再重複贅述。

旅遊輔助設施是指幫助遊客完成旅遊消費活動的各種設施和設備。包括供水、供電、交通通訊以及其他基礎設施。旅遊設施是促進旅遊活動順利開展和旅遊業持續發展的物質基礎，是旅遊市場供給能力的構成要素。

在旅遊市場客體系統中還存在其他一些要素，如旅遊商品。旅遊商品是遊客在旅遊過程中購買的具有紀念、饋贈、收藏、實用以及體現地方或民族特色等特性的實物商品。它大體包括旅遊紀念品、藝術美術品、特色服裝、名貴飾品、土特產品、旅遊食品和旅遊日用品等。除此之外，旅遊市場客體系統中還存在一些動力要素如資金、技術、勞力、知識和資訊等，透過這些動力因素可以將旅遊資源和輔助設施轉化為旅遊產品和服務，為遊客實現消費提供幫助。

（三）旅遊市場法規系統

旅遊市場法規系統是指與旅遊相關的機構（政府、立法機構、行業協會等）按照市場運行的客觀要求制定的或沿襲下來的共同遵守的行為準則。主要包括兩大類：其一是體制性規則，其二是運行性規則。體制性規則主要包括在一些承認和維護財產所有權的法律制度之中，保證市場運行主體的財產所有權及其收益不受侵犯。也即保證旅遊者的人身安全和財產不受侵害，旅遊企業的財產和正當收益依法得到保護。旅遊市場運行性規則主要包括進入市場的各主體的行為規範以及處理各主體之間相互關係的準則，這些規範明確規定市場上什麼是不可以做的，要求任何市場主體只能在不損害公眾利益的前提下追求和實現自身的利益。具體地說，市場運行性規則主要包括：市場進入規則、市場競爭規則、市場交易規則。

市場進入規則是指旅遊企業進入市場必須要遵循一定的法規和具備相應的條件，如需要一定的企業註冊資金或質量保證金、一定的行業標準和技術要求、一定的設施和設備等，只有達到這些標準和具備條件後方能進入市場。

市場競爭規則是指旅遊企業進入市場後，保障各個行為主體必須在平等的基礎上進行充分競爭的規章制度，包括保證競爭公平的反市場壟斷和反不正當競爭規則，為排除超經濟的行政權力的不當干預，為消除對市場的分割和封鎖以及對部分市場主體的歧視性待遇等而制定的規則。

市場交易規則是指關於市場交易行為的規範和準則。如保障交易的公開性，交易的公平性，一切交易活動都要在市場上公開進行，交易必須在自願、等價、互惠的基礎上進行，嚴禁欺行霸市和強買強賣行為。

二、各個內部要素系統之間的共同作用影響區域旅遊市場

區域旅遊市場各個內部要素系統不是一成不變的，而是處於不斷變化之中。如隨著社會經濟的發展，旅遊人數不斷增加，旅遊供給增多，旅遊企業不斷發展，主體系統不斷壯大。與此同時，旅遊需求增加，客體系統由原始狀態向高級狀態演進，法規系統在經歷很多實踐之後不斷完善。

區域旅遊市場各個要素系統之間存在著相互作用和相互影響。主體系統、客體系統和法規系統具有統一性，有著共同的目標：提高遊客的滿意程度，促進區域經濟發展，區域資源得到合理利用和有效保護，區域居民生活水平不斷提高。同時三者之間相互制約，主體系統和客體系統之間的聯繫受到法規系統的影響，如果法規系統不完善，客體系統和主體系統之間的交易就受到阻礙，客體系統中的資源就得不到有效保護，主體的權利也難以得到保障；主體系統影響客體系統和法規系統，首先客體系統的發展和演變受制於主體系統，法規系統的形成也源於主體系統；客體系統影響主體系統和法規系統，客體系統所處的狀態一定程度上決定了主體系統的狀態，客體系統不斷演進，主體系統和法規系統也會相應做出調整。

第四章 區域旅遊市場發展演化階段和機制分析

第一節 區域旅遊市場發展演化階段分析

一、旅遊市場發展階段劃分的背景分析

倫納德‧J‧利科里施和卡森‧L‧詹金斯（Leonard J. Likorish and Carson L. Jenkins，2000）根據西方旅遊的演化歷史將旅遊發展分為四個階段，旅遊初始階段、交通運輸階段、兩次世界大戰之間的階段、騰飛階段。從演化過程來看，主要涉及旅遊產品的演變、交通運輸方式的變化、旅遊距離的變化、市場規模的改變等。

中國學者魏小安（2000）根據世界旅遊發展過程將旅遊市場發育分為三個階段。第一階段，貴族化的旅遊階段，從19世紀到20世紀的上半葉，由於經濟社會文化諸方面的條件都沒有成熟，旅遊只能是少數人的行為；第二階段，大眾化的旅遊階段，二戰之後隨著新技術革命浪潮的興起，社會生產力的蓬勃發展，西方社會經歷了20年（1955～1975年）的黃金發展時期，大眾化的旅遊開始產生，商品化的旅遊也越來越發達；第三階段，細分化的旅遊階段，旅遊市場的發育逐步走向細分化，主要體現為需求的個性化和旅遊產品的訂製化。

中外一些學者研究的旅遊地生命週期理論（前文已做較為詳細闡述），實質上是對旅遊地客源市場的演變分析。多數人認為旅遊地會經歷一個由形成、發展到衰退的過程，即旅遊客源市場由小變大，再由大變小的過程；也有些學者認為在內外力的作用下可以保證旅遊地的持續發展，即旅遊市場穩定發展的過程。筆者認為，沒有夕陽的旅遊地，只有夕陽的旅遊產品。因為影響旅遊消費者出遊的旅遊動機、可支配收入、文化水平、偏好以及價值觀念、年齡等在隨社會的進步和發展而不斷變化，旅遊需求也在不斷變化，而旅遊產品不變，這顯然要導致一些旅遊產品由很受歡迎到受歡迎、再到不受歡迎的轉變。對於旅遊地來說，其發展不完全依賴旅遊產品，還要依靠當地社區居民、政府、商家等共同作用，這些市場主體是由能動的人所組成，一般都能對旅遊地的發展做出持續的努力。因此，旅遊地產品生命週期的研究更有意義。

李勁松（2001）認為西方對市場形態的傳統劃分存在許多缺陷，主要有以下三個方面：第一方面，現代主流西方經濟學以三大基本心理規律作基石，用「供求關係決定論」判斷市場類型，對於市場內在規律、供求轉化、市場轉型的

決定力量則避而不談，面對繁雜多變的市場，這樣簡單的劃分，只能讓人陷入不可知論的泥潭，無法對市場走向進行長遠預測。第二方面，對市場優劣不能做出客觀評判，市場上賣者和買者是兩個利益完全對立的主體，賣者看到的更多是買方市場弊端，買者則一定認為買方市場更合理。第三方面，忽視了均勢市場的存在。由於無論是賣方市場還是買方市場皆難形成等價交換，賣方憑藉經濟優勢受益，買方則一定承受損失，反之亦然，唯有買賣雙方經濟力量對稱，達到均勢，等價交換原則才能全面實現。因此，均勢市場必有其存在的意義與可能。

鑒於這些事實，李勁松（2001）提出市場價值概念。市場價值就是引入市場因素的價值。它和價值有著密切的聯繫和區別，其共同之處在於，第一，兩者的本質都體現商品生產者間相互交換的勞動關係；第二，其內在實體皆為社會必要勞動；第三，其運行皆包括形成和實現兩個階段，而且兩個階段互為條件。不同之處在於，第一，價值的形成以價值的實現為前提，與市場無關（馬克思在《資本論》中考察價值時，運用抽象法，摒棄了市場因素），市場價值的形成則離不開市場，它既取決於生產條件，又取決於流通條件。第二，價值的實現與市場類型無關（市場類型下面將談到），市場價值的實現則依賴於一定類型的市場。第三，價值因其高度抽象只能有一種，而市場價值有三種：高位價值、中位價值和低位價值。所謂高位價值是指劣等條件構成社會生產的主要條件，市場容納的大部分商品是在劣等條件下生產出來，小部分商品是在優等或中等條件下生產出來，雖然各種資源幾乎全部投入到生產過程，但產出率低。中位價值是中等條件構成社會生產的主要條件，市場所容納的大部分商品是在中等條件下生產出來，小部分是在劣等或優等條件下生產出來，投入產出率比較高，各種資源可得到較為充分利用。低位價值指優等條件構成社會生產的主要條件，市場容納的大部分商品在優等條件下生產出來，小部分商品在中等或劣等條件下生產出來，投入產出率甚高，不少企業停產和半停產，有相當一部分勞動及資源不能投入使用。所謂劣等生產條件是指組織生產不可缺少的技術條件、資源條件、經營管理條件等諸因素及其有機結合，在同行業中處於落後水平，其投入產出率明顯低於同類產品生產的平均水平。中等生產條件則指該考察部分在同行業中處於中等水平。優等條件則指以上各考察指標居優。

基於市場價值理論，透過對市場上買方和賣方經濟力量的對比，可將市場劃分為三大類：典型賣方市場、典型買方市場和均勢市場。除此之外，還有兩種變異，即由典型賣方市場演變而來的畸形買方市場，和由典型買方市場演變而來的畸形賣方市場。此劃分依據的理由是，第一，買賣雙方是兩種性質完全不同的經濟力量，代表著不同利益，市場運行狀況是買賣雙方經濟力量相互依存和抗衡的結果和表現，唯有瞭解買方、賣方力量對比，才能準確把握市場。第二，只要在不同類型市場上買賣雙方相互依存和抗衡的關係不同，市場就會有不同運行規律。

<h2 style="text-align:center">二、區域旅遊市場階段劃分</h2>

筆者認為旅遊市場的演化必然涉及具體區域，研究生命週期的學者沒有就旅遊市場的演化進行深入的特徵、機制分析，持旅遊市場發展階段論的學者沒有結合區域進行詳細的論證分析，搞市場研究的學者也沒有結合具體的區域進行實證分析。鑒於這些問題，筆者在參考其他學者研究成果的基礎上，根據區域旅遊市場的演化過程和特徵，從時間維和空間維兩個方面闡述區域旅遊市場的演化過程和特徵，提出區域旅遊市場的演化模式（如圖4-1）。

從區域旅遊市場的演化歷史角度出發，區域旅遊市場的演化大致可分為三個階段：初級階段、成長階段、成熟階段。初級階段的特徵是，屬於典型的賣方市場，賣方處於優勢地位，買方處於劣勢地位，市場上的絕大多數旅遊產品和服務都具有高位價值，劣等生產條件組合是主要形式；價格高，能夠有支付能力的需求少，供給相對短缺，充滿了買者之間的競爭。成長階段的特徵是，由於生產力的發展，生產條件有所改善，供給增加，絕大多數旅遊產品和服務仍具有高位價值，有支付能力的需求遞增，部分旅遊產品出現供過於求，出現買方市場，但總體看還是處於賣方市場階段，競爭仍表現為遊客間的競爭，只不過競爭的範圍縮小；隨著市場的進一步發展，供大於求的狀況進一步發展，旅遊企業之間的競爭加劇，由於旅遊產品具有高位價值從而決定了價格的高位，從而缺乏有效的競爭手段，市場表現為無競爭、無動力。發展的唯一出路是旅遊產品市場的細化，產品的多樣化和科學合理地安排生產使其具有低位價值。成熟階段的特徵是，隨著

生產力的發展，人們可支配收入增加，旅遊購買能力增強，旅遊產品和服務提供者生產條件改善，產品多樣化，而且具有低位價值，競爭有序，供需兩旺，處於動態均衡增長狀態。這一階段也是區域旅遊市場發展的終極目標，但不排除有些區域的旅遊市場走向衰亡。

從旅遊市場的空間演化過程來看，旅遊市場先是在旅遊目的地發展起來，再後來，旅遊市場向周邊地區擴張，較遠的地區客源市場是成點狀分布，隨著目的地的知名度提升，影響擴大，較遠的客源市場由於「口碑效應」，在原先點狀分布的區域逐漸擴散成塊狀區域；目的地進一步的發展，其影響的區域拓展到更遠的地方，旅遊市場範圍更為廣闊。當然，可能由於「可介入性」的作用，中間出現競爭替代，導致市場區域縮小，這主要取決於旅遊地自身的獨特性和旅遊產品被模仿的難易程度，以及對方的競爭能力。隨著目的地的影響進一步擴大，周邊地區的旅遊市場的密度加大，從質量上可能會提高了原有的旅遊市場。從時間和空間兩個方面疊加起來考慮，形成矩陣形式（圖4-1）。區域旅遊市場演進基本上經歷三個階段：地方性初級旅遊市場；區域性成長旅遊市場；網路全球化成熟旅遊市場；其中①→②→③的演進模式是區域旅遊市場理想化發育模式，除此之外，還存在以下基本模式：①→②→⑧→③、①→②→⑨→③、①→④→⑦→⑧→③、①→④→⑧→③、①→④→②→⑧→③、①→④→②→⑨→③、①→④→②→③、①→⑤→②→⑧→③、①→⑤→②→⑨→③、①→⑤→②→③、①→⑤→⑥→⑨→③、①→⑤→⑨→③。此外，一些地區和國家在特定的社會背景下，會形成比較特殊的演化模式。例如，①→⑦→⑧→③和①→⑦→④→②→③，這種演化路線類似於中國旅遊市場的發展歷程，旅遊目的地先發展入境旅遊再發展國內區域旅遊然後漸進發展，最後形成網路化全球旅遊市場。

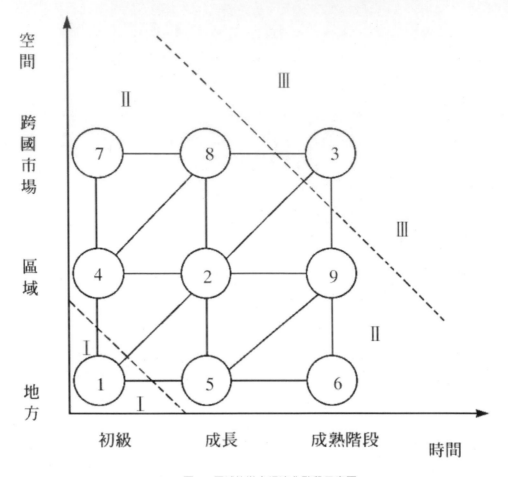

圖4-1 區域旅遊市場演化階段示意圖

　　上述關於旅遊市場的演化階段分析，是基於區域旅遊市場的外部環境要素和內部要素系統處於長期穩定發展狀態下發生的。如果區域旅遊市場的外部環境要素和內部要素系統發生變化，其演變模式和方向會發生轉移。例如，區域及其更大範圍社會、政治、經濟、文化、環境等發生變化，如區域發展旅遊政策導向作用減弱、環境惡化、發生戰爭等可能導致旅遊市場演進停止甚至於倒退，原先的全球網路形態的旅遊市場可能退化成區域的市場形態，原先區域成長市場形態可能退化成地方市場形態。

║ 第二節 區域旅遊市場發展演化機理分析

　　區域旅遊市場發展演化主要來自區域旅遊供給變化導致遊客量和質動態變化過程，量的變化主要指遊客數量的變化和客源地的空間變化，質的變化主要指遊客的人均花費變化、旅遊市場交易規模變化、區域旅遊環境的變化等。

　　因此區域旅遊市場發展演化可以從區域旅遊供給層面和遊客消費變化的角度進行剖析，分析演化機制。

<div align="center">一、區域旅遊市場發展變化的供給主體形成機制分析</div>

　　區域旅遊是由不同旅遊地或者景區構成，供給主體由三部分組成：政府、商家和非營利性組織。它們各自提供各自的產品和服務，履行各自的職能，如圖4-2。下面分別介紹供給主體的驅動機制。

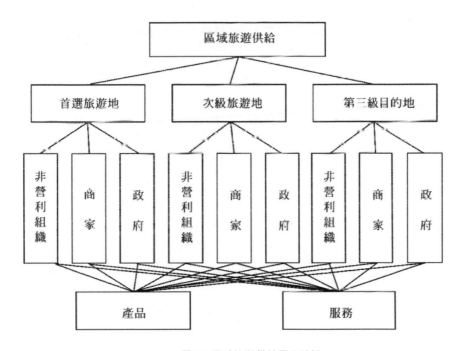

<div align="center">圖4-2 區域旅遊供給層次結構</div>

（一）政府產生旅遊供給的動機

政府產生旅遊供給的動機主要有以下幾個方面：

1.經濟利益驅動

經濟利益驅動是指區域政府為獲取更高的旅遊經濟效益而產生推動旅遊發展的動機。這種動機來自區域旅遊對區域經濟產生影響。經濟影響主要來自遊客在當地的旅遊花費這種直接影響，主要包括食、住、行、遊、購、娛等方面。如旅遊地的門票收入，住宿收入，出售地方特產、手工藝品，旅遊諮詢和導遊服務收入等等（如圖4-3）。

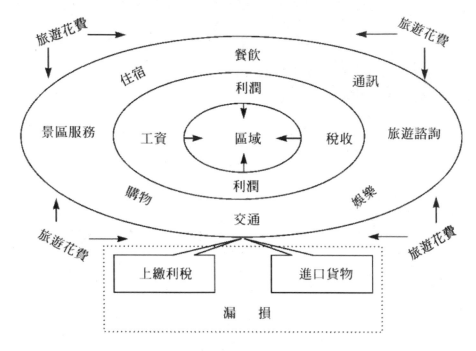

圖4-3 區域旅遊經濟影響示意圖

（轉引自參考文獻：Godfrey & Clarke，2000；有改動）

源自遊客消費的間接影響，主要是遊客消費所帶來的區域相關產業的發展，形成乘數效應。乘數效應是用來反映經濟中某一變量的增減所產生連鎖反應的術語，源自J. M. 凱恩斯（Keynes）經濟思想而發展形成的乘數理論，後被借用於旅遊地旅遊經濟影響分析（Mathieson & Wall，1982；Archer，1984）。根據乘數理論，增加一筆投資，會帶來大於這筆投資額數倍的國民收入，這個倍數即乘數。因此，乘數是一種係數。用這個係數來乘投資的變動額，會得到投資所引起

的區域收入的變動額。馬西森和沃爾（Mathieson & Wall）於 1982年提出旅遊乘數概念的雛形，即「旅遊乘數是這樣一個數值，最初旅遊消費和它相乘後等同於在一定時期內產生總收入效應」；世界著名旅遊學者、英國薩瑞大學的阿切爾（Archer，1984）認為：旅遊乘數是指旅遊花費在經濟系統中（國家或區域）導致的直接、間接和誘導性變化與最初的直接變化本身的比率；田里（2002）認為旅遊消費影響不僅僅是收入影響，因此指出旅遊乘數是用以測定單位旅遊消費對旅遊接待地區各種經濟現象的影響程度的係數，這個定義間接說明了旅遊乘數種類的非單一性及各種旅遊乘數值之間的差異。筆者認為，乘數還應該將旅遊投資影響因素考慮進去，比如由於投資開發某旅遊地，遊客的消費導致區域居民收入增加，增加的收入其中一部分必然用來購買貨物和服務，結果促進了當地消費部門的成長。這些部門的成長使區域的收入增加，從而導致消費的再增長。這些最初的投資支出，導出一系列次級的消費再支出。這一系列次級的消費再支出是無止境的，但其數值卻逐漸減少，而其總和將收斂於一個有限的數量。假設投資300 萬元開發某一旅遊地（景區），該區域由此產生的總收入為600萬元，那麼收入乘數的數值即為2。

此外，旅遊業的發展可以提升和優化區域的產業結構，促進區域經濟穩步發展。區域旅遊發展直接導致區域第三產業在國民生產總值中的比重上升，同時旅遊業的發展所擁有的基礎設施和條件可以為其他產業發展提供一定的支持，從而推動其他產業的發展，即旅遊發展的正面外部性。如一旅遊新景區的開發導致該區域可達性和知名度的提高，從而促進了景區周圍的地價和房地產的升值，增加了政府收入。

區域旅遊所具有的促進地方居民就業、增加居民收入、優化區域產業結構、提高區域經濟發展水平等功能，會導致具有旅遊發展條件的區域都願意支持旅遊業的發展，提供旅遊發展優惠條件，制定旅遊發展戰略和措施，努力增加旅遊供給。

不過，旅遊活動同時存在著負面經濟影響。例如馬西森和沃爾（1982）認為旅遊活動容易造成旅遊地對旅遊業和旅遊開發商的過分經濟依賴，形成一種發

達的客源地區對不發達的旅遊地區新的殖民主義統治形式，布里頓（Britton，1982）和塞瓦略斯—拉斯庫頓因（Ceballos-Lascurain，1996）稱之為封閉式旅遊（Encave Tourism）。這種統治形式不同於過去的殖民主義。首先，許多發展中國家利用旅遊業刺激本國經濟發展，而刺激經濟發展並不是殖民主義初期的特徵。第二，許多發展旅遊業的國家在政治上都是獨立的，外國勢力並沒有參與政府的決策。儘管外國遊客的利益會對當地政治家和思想精英有一定影響，但這種影響絕不像殖民統治那樣占統治地位（Britton，1982；Dixon ﹠ Hefferman，1991）。因此區域政府有必要採取區域經濟發展多角化、減少或控制旅遊漏損等措施，促進區域經濟持續發展。

2.環境影響驅動

一般認為，與農業、工業相比，旅遊產業的環境負面效應要小得多，被譽為「無煙產業」。但是旅遊業的發展，也會帶來一些負面影響，如水資源因旅遊汙染和消費而減少、土壤變質、野生的動植物生存環境的破壞、空氣質量下降等等（如圖4-4），這些日漸為人們所重視。筆者透過對大連旅遊業的實證分析發現，旅遊活動導致了交通擁擠、城市用水緊張和固體垃圾增加、空氣和噪音汙染、景區景觀質量下降等環境負面影響（俞金國等，2002）。穆拜瓦（Mbaiwa，2003）以博茨瓦納西北部的奧卡萬戈（Okavango）三角洲為例，說明了旅遊發展對區域社會經濟和環境正負面的影響，如帶來增加稅收和國民生產總值、增加就業、改善基礎設施、促進農村地區發展等正面效應，但同時造成水汙染、道路交通的建設性破壞、噪音汙染、衛生系統的破壞等負面影響。另外，在沒有強制措施的情況下，沒有商家願意為此支付成本。因此由旅遊活動造成的環境負面效應，必須由政府出面，制定政策，強制要求旅遊企業為汙染付費而儘可能減少汙染；制定措施保護並改善環境，減少旅遊活動的負面外部影響，促進區域旅遊環境良性發展，連續不斷地提供質量上佳的產品和服務。

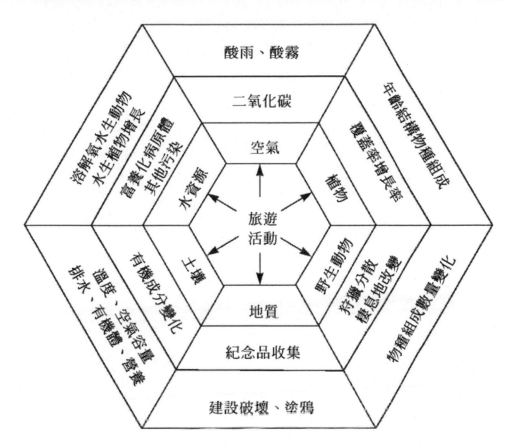

圖4-4 旅遊環境影響分析

（轉引自參考文獻：Godfrey & Clarke，2000）

　　不過旅遊業的發展也給區域帶來正面的環境影響。區域發展旅遊可以減少發展工業或農業所帶來的更為嚴重的環境汙染可能，同時透過吸引外部資金用於區域環境的改善和保育。

　　環境影響驅動主要由於旅遊發展帶來環境正負兩個方面的影響，從而對區域旅遊直至區域經濟、居民生活產生積極和消極影響，政府迫於旅遊環境影響的反作用力而產生旅遊整治動機。

3.社會影響驅動（馬西森‧A，戴凡譯，1993）

　　旅遊活動不僅在經濟、環境方面對區域產生積極和消極的影響，同時作用於

人類社會。馬西森和沃爾（1982）、皮爾斯（Pearce，1983）和瑞安（Ryan，1991）等就旅遊活動的社會影響作過詳細分析。馬西森和沃爾（1982）認為旅遊活動的影響主要表現在遊客的示範效應導致旅遊地居民生活方式變化和社會階層分化，是發達地區對不發達地區形成一種新的殖民主義統治形式，同時造成旅遊區域婦女賣淫、犯罪率上升、宗教淡化、語言同化、健康受到影響等社會問題。

農村地區的經濟和社會結構也因旅遊業的影響而發生變化，旅遊行業成為當地人提高生活水平的途徑。人們，尤其是年輕人開始追求財富並向社會的上層靠攏，從而使當地人中出現階級差別，這種差別清楚地反映出個人對旅遊業的參與程度。這種變化使當地出現了以旅遊業為基礎的新的優秀人才並對當地的政治勢力產生影響。儘管移民現象存在已久，儘管旅遊業的發展不是產生移民的主要原因，但旅遊業使人們在城市就業的機會增多，使許多人從農村遷移到城市，可能出現當地精英人才的外流，不利於地方的經濟發展。一些專家甚至認為旅遊業把西方的生活方式「出口」到發展中國家，並把那些在西方有爭議的都市價值觀和腐朽的東西傳播開來。除了那些旅遊商家獲益外，人們很少提到旅遊業所帶來的好處。

區域旅遊發展，外來人口增加，人口密度增加，從而導致犯罪的概率增加；犯罪分子被抓到的難度加大；外來人口之間以及外來人口與當地人之間存在文化背景和生活習慣的差異，容易產生相互間的摩擦。這三個方面都有可能導致犯罪發生，區域犯罪率上升。在世界許多地方，宗教信仰一直是吸引信徒到宗教中心旅遊的強大動力。當今旅遊與宗教的關係已有所改變，到耶路撒冷、麥加等聖地的西方遊客對宗教已不再那麼虔誠，這使當地的善男信女大為不滿。他們認為西方遊客影響了他們的生活和宗教活動，同時，人們擔心宗教聖地會為迎合旅遊業而發展從而失去它的宗教意義。

旅遊業可透過三個方面使語言發生變化，其一是區外駐區內企業員工必須與當地人進行語言交流；其二，遊客在物質上的優越感和他們的言談舉止使當地人對外界產生興趣，為追求同樣的社會地位而積極學習外語；其三，當地人與遊客

間產品和服務價值交換而必須使用外語。對一旅遊地的調查表明，隨著旅遊業的發展而來的同化作用嚴重地威脅著旅遊地語言的純潔性，本族語言的衰弱動搖了旅遊地穩固的社會模式和文化特徵（馬西森和沃爾，1982）。中國學者戴凡等（保繼剛，1996）以雲南大理古城居民學英語態度為例，闡述了旅遊活動對社會影響的一面。

旅遊業的發展對人們健康的影響有著雙重的特徵，既可能提高公共衛生設施質量，又可能使公共設施的質量倒退。這是因為，一方面發展旅遊勢必要加強公共衛生設施建設以滿足遊客需求，而由於設施非排他性，當地居民也具有使用的權利而獲益；另一方面，增多的遊客增加了設施的使用頻率，可能造成設施過度使用，縮短了設施的使用年限。此外，遊客流動可能成為疾病的傳播載體，影響區域居民的身體健康，如 2003年 SARS疾病在中國及亞洲其他國家的急性傳播與遊客的流動不無關係。

儘管旅遊存在一些負面的社會影響，但是旅遊活動同時存在正面的影響。遊客與旅遊地間的交流和互動，可以促進區域間的文化交流和經濟合作。旅遊存在正反兩個方面的社會作用，因此需要政府透過制定完善的政策和具體措施，把旅遊社會負面效應降到最低，充分發揮旅遊活動積極的社會作用。

4.資源條件驅動

工業或農業難以利用的或者已經廢棄的資源可以為旅遊業所用，如乾旱的沙漠地帶、沼澤地、淘汰的工業機械和廠房，可以發展特色旅遊，吸引遊客，創造收入。對礦產資源儲量有限或者區域生態環境脆弱的區域來說可以發展旅遊增加稅收。老工業基地、瀕臨枯竭的礦業城市可以考慮以旅遊帶動產業結構轉換升級，確保城市持續發展，如英國的老工業城市曼徹斯特、美國的巴爾的摩等。

（二）商家產生旅遊供給動機

1.經濟利益驅動

對於企業來說，追求經濟利潤是第一目標。而對於旅遊企業來說，服務價值占很大部分，相對於其他部門具有很多優勢。比如，生產成本比較低，生產週期

短,而且不因產品積壓而占用資本,相對於其他部門經濟效益高。經驗數據顯示:1 美元投資旅遊,可以獲得 4.6美元的增加值;但是用於農業和工業的投資回報只有 1.5 和 3 美元。可見旅遊投資的效益好於其他部門。隨著社會進步,經濟發展,人們旅遊需求不斷增長,旅遊投資的經濟預期越來越高,因此商家在利益的驅動下,更願意將資本投入到旅遊業中,增加旅遊供給。

2.競爭壓力驅動

商家發展的動力主要來自兩個方面,首先是經濟利益驅動,是推動商家發展的內在動力;其次是外在動力——來自其他企業的競爭壓力。根據波特的競爭埋論,旅遊商家獲得競爭優勢,有兩種基本形式:低成本競爭優勢和差異型競爭優勢。低成本競爭優勢主要透過規模生產取得規模效益、提高勞動生產效率等手段獲得,差異型競爭優勢可以透過產品和服務多樣化、精品化、個性化等手段加以實現。這些手段無疑會增加旅遊產品和服務的供給和多樣化。

3.旅遊消費者壓力驅動

旅遊業服務特徵是商家直接面對消費者,儘管消費者的感受來自產品和服務員工的共同表現,但是旅遊商家在產品中的表現很重要,換句話說,旅遊商家在消費者的心目中比起其他商品的廠家更為重要。這主要因為旅遊消費是一種消費者付費後所得到的自身感受或經歷,遊客產品消費過程與商家的生產過程具有同步特徵和面對面的主客關係,從而使得消費者的感受和經歷強烈受到商家的直接影響,商家稍有不周之處遊客馬上就做出反應,而且能夠立即反饋給商家。因此商家迫於遊客這種面對面的壓力而不斷改善服務和產品質量,在旅遊供給方面做出最大努力。

4.社會輿論壓力

旅遊商家提供的產品特徵不同於一般的商品,是具有文化、精神內涵的旅遊產品,服務於人的精神需求,而且具有不可移動的特徵,需要消費者離開原住地前往旅遊地,因此,商家的口碑和社會形象顯得尤為重要。具有良好口碑和社會形象的商家容易吸引更多的遊客。反之,商家口碑、社會形象差,吸引遊客的難度就非常大。由於社會評價對商家的口碑和形象影響很重要,因此迫於這種壓

力，商家在旅遊產品的質量和品種方面更需要做足文章，以培育自身良好的口碑和提升自身的社會形象。

（三）非營利性組織產生旅遊驅動

1.社會責任感驅動

非營利性組織的宗旨主要是維護社會公平和行業的競爭地位。作為社會公平維護的使者需要保護消費者和當地社區居民，加之旅遊產品具有綜合性的特點，因此往往充當協調者的角色，讓消費者得到滿意的感受，同時得到當地居民的認可。消費者得到滿意感受，從另一個角度看，實際上是幫助旅遊地提高被認可的程度，因為旅遊消費實質就是一種經歷和體驗。

2.從行業競爭出發

非營利性組織除了在消費者和當地居民之間充當協調者的角色，此外還在政府和旅遊行業之間充當溝通渠道，一方面，可以謀求與政府對話，為旅遊行業爭取資金支持和優惠政策，促進旅遊行業發展；另一方面，可以協調旅遊行業內部關係，增強行業內部的區域競爭力。因此，非營利性組織在組織宗旨支持下，透過努力，可以為旅遊行業爭取更為有利的競爭地位和更好的發展環境。

3.環境保護驅動

非營利性組織不僅充當商家、遊客、當地居民和政府之間的協調者，同時，在旅遊活動產生環境負面影響的情況下，會主動積極地呼籲政府、商家、當地居民和遊客共同維護區域旅遊環境。由於旅遊與環境存在相互影響、相互促進的關係，因此，旅遊地環境質量得到改善，意味著旅遊供給的改善。

二、區域旅遊市場發展變化的需求機制分析

區域旅遊市場的發展演化一方面受區域供給層面的影響，另一方面取決於旅遊需求。因此需要從遊客需求角度分析遊客為什麼產生旅遊動機、遊客如何做旅遊決策、遊客旅遊行為規律是什麼。文獻資料表明，中國內外對旅遊需求研究的文獻多，而且比較深入，但是來自不同背景的學者研究旅遊需求的方法不一、研

究目標不同導致旅遊需求研究比較繁雜（王斌，2001）。如旅遊心理學從遊客心理分析出發，找到遊客旅遊需求規律；旅遊經濟學從經濟學的觀點出發研究遊客的需求規律；旅遊地理學從空間區位出發研究遊客的需求規律。這些從不同側面研究遊客旅遊需求規律，未免存在一定的片面性，而實際情況是遊客是在非常複雜的綜合環境下，做出旅遊選擇決策的。因此筆者嘗試將多學科的研究方法和研究成果進行綜合運用，分析遊客區域旅遊需求的動力機制。分析思路如圖 4-5 所示，運用地理學、心理學和經濟學的思想和理論剖析普通居民變成遊客的動力機制。

圖4-5 區域旅遊需求分析模型

（一）從心理學角度分析

從心理學角度看，遊客產生旅遊動機主要源自遊客的內在心理和社會因素（Mayo & Jarvis，1981）。內在心理因素主要涉及知覺、學習、人格、動機、態度等心理因素；社會因素主要涉及文化、社會階層、家庭和相關群體。這些因素都會不同程度地影響遊客的消費行為。

1.遊客的感知與旅遊行為

知覺（感知）是客觀事物直接作用於人的器官，人的腦中產生的對這些事物的各個部分和屬性的整體反映。知覺具有選擇性、理解性、整體性和恆定性的特點（李燦桂，1986）。這也是遊客對同類型旅遊產品的感應存在差別，並且一旦形成對某一旅遊地的形象而不易改變的原因。在遊客對旅遊地所感知的諸多層面中，對遊客旅遊行為影響較大的感知因素是遊客對距離、旅遊地整體形象及交通的感知。

（1）遊客對距離的感知

遊客消費行為總是離開客源地前往目的地，必須克服空間距離障礙，距離可以用運輸費用、時間來衡量。遊客對目的地和旅遊地之間的距離感知直接影響到旅遊決策，距離感知對旅遊行為的影響主要表現在兩個方面。一方面是阻止作用。旅遊者在出遊時克服空間距離障礙，要付出諸如金錢、時間、身體甚至情感等方面的代價，遊客只有在旅遊中的收益大於代價時，才能做出決策。而這種代價是與距離成正比的，距離越大，代價越大，遊客出遊的可能性越小，這一現象常被稱為距離衰減規律。另一方面是激勵作用。距離越遠的旅遊對人越有吸引力。遙遠的異國他鄉能激發人們的好奇心、神祕感，這是由於人們對現實的厭倦不滿，更由於人們嚮往美好的生活環境。對於遠距離旅遊的宣傳要以著重強調交通的快捷便利、生活的方便舒適為主，這樣容易克服距離知覺的阻止作用。

距離的阻礙和激勵作用對遊客的影響因人而異，人們所處的不同社會經濟文化背景，如經濟收入、文化水平、風俗及傳統觀念等，都是距離知覺和旅遊行為之間的仲介因素。所以，距離對旅遊行為的作用，往往是透過遊客的社會文化背景而發揮作用的。

（2）遊客對旅遊地形象的感知

遊客對旅遊地的感知對象涉及到旅遊地景觀、基礎設施、服務及可達性等方面。遊客攝取的旅遊地資訊的途徑和豐度影響其出遊決策。知覺資訊主要有兩類，一類是來自個體的親身體驗，另一類是來自媒體廣告、宣傳和周圍群體的介紹等。一般而言，旅遊者決策時更信賴從前一途徑攝取的資訊，但對於大多數旅遊者來說，將接觸的是一個陌生的環境，因而傳遞目的地資訊的間接渠道發揮的作用越來越大，它們在遊客構建旅遊地感知形象時起關鍵作用。遊客對旅遊地整體形象的感知是十分重要的，它往往決定著遊客是否到該地旅遊。

（3）遊客對旅遊交通感知

遊客對旅遊交通感知主要涉及進入旅遊區域的交通路線和交通方式，以及與運輸相關的因素，如運輸安全、舒適度等。遊客對旅遊交通感知一方面影響其是否選擇該目的地出遊，另一方面，影響其交通路線和交通方式的選擇。

2.遊客學習過程

人除了少數天生的本能外，絕大多數的行為能力是後天習得，旅遊行為也不例外。因此分析遊客的學習過程有助於探索遊客行為選擇規律。

心理學家研究人的學習過程時提出了一個反應模式。它包括驅動力、提示和刺激物、反應、強化五種要素。旅遊學者（Howard ＆ Shen，1969）將這種模式借用於旅遊者行為研究，得到遊客學習過程的模式（如圖 4-6）。米爾和莫里松（Mill ＆ Morisson，1992）認為具有旅遊動機的人們在綜合先前的旅遊經歷和社會、商業部門提供的資訊之後，形成一個判斷標準，在多個旅遊地之間進行比較，得到旅遊偏好。可見，遊客在旅遊動機驅動下，外界的一些刺激和提示能夠使他們產生旅遊行為。

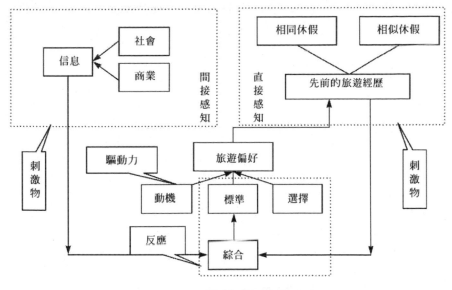

圖4-6 遊客學習過程

（轉引自參考文獻：Mill & Morrison，1992；有改動）

從遊客學習過程看，媒體技術的不斷發展，使人們受到來自旅遊方面的資訊刺激越來越多，這也是導致更多人參加旅遊活動的原因之一。

3.旅遊動機與旅遊行為

由上面的學習過程可見，旅遊行為的產生來源於旅遊者的旅遊動機，旅遊動機是旅遊行為的動力。根據心理學家的觀點，動力產生於人的某種需要，正是由於存在未滿足的願望或需要，才激發了滿足此種願望的動機，所以旅遊動機與人的需要層次相關。

旅遊需要與動機分析：

馬斯洛把人類行為的動力從理論上和原則上做了系統的整理，提出了著名的需要層次論（圖4-7），即人的需要分為五個層次：

第一，基本的生理需要，即衣、食、住等人類生存最基本的需要。這是最底層的需要。

第二，安全的需要，即希望未來生活有保障，如免於受傷害，免於受剝奪，免於失業等。

第三，社交的需要，即感情的需要，愛的需要，歸屬感的需要。

第四，尊重感的需要，即需要有自尊心以及受別人尊重。

第五，自我實現的需要，即出於對人生的看法，需要實現自己的理想。這是最高層次的需要。

馬斯洛認為上述需要的五個層次是逐級上升的，當低級的需要獲得相對的滿足之後，追求高一級的需要就成為繼續奮進的動力。需要強度與需要層次成反相關關係，即需要層次越低，需要強度越大；在某一時刻，可能存在好幾類需要，但各類需要的強度不是均等的。在上述五個基本層次的需要外，馬斯洛後來又加入了兩個需要：求知需要、審美需要。馬斯洛的需要層次論是研究旅遊動機的基礎。當人們在解決了溫飽之後，就自然而然地追求更高層次的享受。旅遊動機就是人們在滿足最低的生理要求之後提出來的。

旅遊需要的多層次性表現為旅遊動機的多樣性和複雜性，因而很難對旅遊動機可以準確分類。米爾和莫里松（1992）基於馬斯洛的需要總結了與其相關的七大類旅遊動機；日本心理學家今井省吾指出，現代人的旅遊動機含有「消除緊張的動機」、「社會存在的動機」和「自我完善的動機」，並對三種動機具體描述；美國旅遊研究者托馬斯（John A. Thomas）在其《人們旅遊的原因》一文中提出了激發人們外出旅遊的 18 種主要動機，分為教育和文化方面、休息和娛樂方面、種族和傳統方面及其他方面四個大類；中國學者趙西萍（1998）認為旅遊需求是多元化的，就旅遊的本來意義對旅遊需要進行概括的話，具有典型意義的旅遊需要包括兩種：變化生活環境以調節身心節律的需要、探索求知的需要。旅遊者在旅遊購買中表現的需要有：習俗心理需要、時尚心理需要、炫耀心理需要、求美心理需要、選價心理需要、新奇心理需要、偏好心理需要、求名心理需要等。基於上述需要可引起下列幾類旅遊動機：身心方面的動機、文化方面的動機、社交方面的動機、地位和聲望方面的動機、經濟方面的動機。

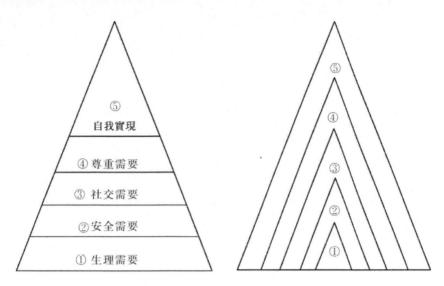

圖4-7 馬斯洛需要層次理論

（轉引自參考文獻：Mill & Morisson，1992；有改動）

透過上述分析，可以發現人的各種不同等級的旅遊需要形成各種各樣的旅遊動機，旅遊動機是促成人們旅遊的重要驅動力量。而且隨著社會科技發展，機器代替手工勞動，減少了居民的運動量，但結果在20世紀後出現衰弱症（缺少運動症）、「電腦綜合症」；此外機器大生產、能源高消耗導致的環境質量下降等，這些造成了旅遊需要更為強烈。但不能否認消費者在做旅遊決策時同時受到其他因素的影響。

（二）從經濟學角度分析

在旅遊行為研究中，常用到邊際效用模式分析遊客旅遊決策規律。經濟學理論認為，旅遊購買者的購買行為是理性行為。理性旅遊者會在產品的價格與自己的收入之間進行最合理的購買決策，以便最終最大限度地滿足自身的需要，即追求單位價格所購買的產品效用最大化。因而在旅遊者對現有的多種產品的比較選擇中，在既定的價格條件下，消費者最終選擇的結果是所購買的各種產品的邊際效用與所支付的價格的比例相等，從而獲得最大的總效用（林南枝等，1996）。用公式可以表示為

$$Mu1/P1＝Mu2/P2＝Mu3/P3＝\cdots＝Mun/Pn$$

式中P1、P2、P3、…Pn為各種產品的價格，Mu1、Mu2、Mu3、…Mun為各種產品的邊際效用。

傳統經濟學對消費者購買行為的分析是以「經濟人」假設為前提的，而且認為每種產品的邊際效用和價格比是均等的，否認不同購買者之間不同的效用觀。這種分析運用於現實中顯然存在不妥之處，但是不可否認其有一定價值。根據這個模式可以解釋為什麼降低價格可以促銷產品。

現在旅遊產品供給不斷增加，競爭日益激烈，產品價格在不斷下調，這對於消費者來説，單位價格所購得的總效用增加，所以購買者增多亦是順理成章的。

另外，隨社會進步和經濟發展，人們生活條件的改善，恩格爾係數不斷降低，即生活品消費在個人總支出中比重不斷降低；另一方面，科技發展帶來的環境負效應以及工作壓力增大，使得人們更加注重提高生活的質量，導致旅遊產品的邊際效用和價格比越來越高於其他產品。因此，根據邊際效用模式理論可知人們越來越喜歡參加戶外休閒和旅遊活動。總之，從經濟學角度可以看到旅遊產品價格下調、旅遊產品的邊際效用和價格比不斷上升，是遊客購買旅遊產品的重要經濟動因。

（三）從地理學角度分析

從地理學角度分析旅遊者選擇旅遊行為規律，常用到的是空間相互作用模式。皮爾斯（Pearce，1992）、史密斯（Smith. S. L. J.，1989）、保繼剛（1996）、張凌雲（1989a，1989b）等人對空間相互作用模式做了詳細實證研究。

空間相互作用，這是遊客流動的地理學解釋。從根本上説，旅遊地對遊客的吸引力促成了旅遊的發生。由於旅遊地和客源地之間自然和人文環境的差異，致使旅遊地對潛在客源產生了極強的拉力，在遊客出遊願望的推力作用下，旅遊流形成。旅遊流的強度取決於兩地作用力的大小。牛亞菲（1996）曾探討過旅遊需求與供給模型，從中也可看出旅遊地和客源地的相互作用決定了兩地間旅遊流

的強度。其旅遊需求模型如下：

$$D = k \sum QPI/d$$

式中D 表示對某一旅遊地的旅遊需求，Q為旅遊地質量級別，P 為客源地人口數量。I 為客源地人均收入水平，d為客源地與旅遊地之間的距離，k為模型係數。從這個模型可以看出，旅遊地質量水平的拉力和客源地經濟及人口狀況的推力，決定了旅遊需求總量的多少，也即旅遊流的大小。其實在上述模型中距離以時間距離計算更為合理。

由上述模型可見，旅遊地質量、客源地人均收入水平、距離是影響旅遊需求的重要因素，旅遊地質量提高、客源地人均收入增加、時間距離的遞減可以驅動更多人參加旅遊活動。現在各級政府非常重視旅遊發展，提供優惠政策、投入發展資金、改善旅遊發展環境，這些促使了各個旅遊地的質量不斷提升，同時人們的收入水平也不斷提升。另外，運輸技術的發展導致客源地與目的地之間的時間距離縮短、經濟距離增加。這些要素的變化，從地理空間相互作用理論分析，可見旅遊地與客源地之間的相互作用加強，旅遊人數增加是必然的趨勢。

三、不同階段發展演化的機制不同

區域旅遊市場在不同演化階段，其演化機制和動力不盡相同。政府出於發展區域經濟、改善經濟結構的目的倡導區域發展旅遊，並為旅遊發展提供優惠的政策支持和優惠貸款引導商家進入旅遊行業。商家在利益驅使下，開始投資開發區域旅遊、興建旅遊服務設施和配套設施。在區域旅遊開發的影響下，遊客開始產生旅遊動機並有部分遊客做出行為決策，於是區域旅遊市場開始形成。當然這不是唯一路徑，也有可能區域天生具有一些旅遊資源優勢，吸引了一些遊客前來觀光遊覽，當地居民出於經濟目的為前來觀光者提供相關的配套服務，後來，經濟實力增強可能成為區域企業之一，這是旅遊的最原始狀態，也是旅遊市場形成的萌芽。但是隨著遊客的增加，商家看到豐厚利潤，可能主動地將資本用於旅遊產品開發和銷售服務。商家的加入和遊客增加會帶來一些意想不到的負面效應，政府就挺身而出，為商家和遊客之間建立交易的規章和制度，於是旅遊市場就形成

了。

　　旅遊市場形成後，存在一些不完善和不健全的地方，商家、政府、旅遊者就市場存在的問題，提出解決的辦法，如完善市場規章、為旅遊者提供法律保障等。商家和當地居民為協調這些關係，形成了自己的組織——行業協會，同時社會上正義人士意識到一些問題不是商家、政府、行業協會所能解決的，於是他們成立了非營利性組織，維護旅遊發展，做政府和商家做不到的工作。行業協會和非營利性組織的成立和作用，有力地推動了區域旅遊的發展。旅遊市場不斷完善，區域旅遊的口碑越來越好，有過旅遊經歷的遊客會把這些資訊傳達給其周圍的人。此外，商家、政府出於擴大旅遊規模的目的，也開始從事旅遊宣傳，於是越來越多的人前來觀光和休閒。商家的經濟實力越來越大，遊客也越來越多，政府對旅遊市場的干涉也越來越少，此時旅遊市場趨於成熟。

　　旅遊市場成熟後單一的旅遊產品難以滿足日益增多的遊客、挑剔的顧客，加之區域以外旅遊地的開發，區域旅遊有了其他區域的競爭，導致區域旅遊市場開始衰退，過去的繁盛難以持續。眼見要衰落的旅遊市場，政府會積極地採取措施如利用政府的特殊職能為旅遊發展再創造一些優勢條件，也可能因經濟利益驅動加大區域旅遊的對外宣傳力度。商家業已投入相當多的固定資產，從事旅遊經營已經積累了相當豐富的經驗，不願輕易退出旅遊行業，於是尋找新的旅遊焦點，開發新的旅遊產品，滿足遊客需求。新的旅遊產品又成為遊客們的新寵。另一方面，由於其他區域旅遊的競爭會導致產品的效用和價格比上升，單位價格所獲得的旅遊總效用越來越大，越來越多的人們也因此積極參與到旅遊購買的行列中。於是旅遊市場得以繼續保持穩定發展態勢。

　　但不能否認的是對於區域旅遊來說，如果商家、政府、非營利性組織以及消費者相互的關係沒有協調好，旅遊市場可能走向衰亡。另外，政府在區域社會經濟發展戰略上的調整，也有可能影響到區域旅遊市場的發展和演化。

　　總之，不同區域旅遊市場、旅遊市場形成的不同階段，作用於旅遊市場的動力是不同的，一方面受到來自市場內部因素的影響，另一方面，也受到來自市場以外因素的影響。

‖ 第三節 區域旅遊市場的啟動與引導以及演化規律研究

一、區域旅遊市場的啟動與引導

（一）政府主導

區域旅遊市場形成初期，旅遊地開發程度低，遊客少，旅遊地當地居民提供了簡便的輔助服務設施，市場處於自發狀態。為獲得旅遊市場的發展必須在吸引遊客、吸引商家投資等方面做文章，政府須制定一些優惠稅收政策、為商家提供優惠貸款、改善旅遊地的可進入性和建設基礎設施等。

1.吸引投資

在吸引投資方面，政府應給予稅收優惠，可以與之進行合作，合作方式可以獨資、合資或者合作經營。在產品開發方面給予高度的靈活性和自主開發的權利，只要不破壞區域環境，影響區域文化傳統，就讓其充分發揮創新潛力。此外，為投資方的生活提供方便，如在其家屬就業、兒童上學等方面做充分考慮，解決後顧之憂。

2.吸引遊客

在吸引遊客方面，政府要加大區域旅遊特色宣傳的力度，一方面，主動出擊，到旅遊客源地做產品宣傳和營銷；另一方面，協調區域各個旅遊商家，聯合起來，形成合力，進行常年促銷。

3.市場法規

在市場管理方面，一方面，做好市場法規的建設和完善，規範市場的主體和客體的交易行為；另一方面，做好法規的貫徹和執行，對商家有侵害遊客的行為，堅決予以處理，情節嚴重者可以將其永久地清出市場，不留有後患。

此外，積極宣傳，引導當地社區參與到旅遊大軍中，為旅遊服務提供方便；幫助居民理解政府和商家的發展戰略和具體措施，使其具有主人翁身分並積極參與到推進區域旅遊發展的事業中去。

（二）商家作用

1.商家積極配合

商家在旅遊地要做到合法經營，做好內部管理，根據市場行情制定企業發展戰略和具體措施，此外，要能夠正確分析自身的經營狀況和外界的競爭環境，做到與其他企業協同發展，有競爭也有合作，競爭不是為消滅對手而是為旅遊地能夠持續發展，獲得永久利潤。

2.商家積極實施

商家做好日常管理，確保產品質量，員工工作積極主動、熱情。一方面要求視遊客為上帝，以盡善盡美的服務，讓遊客滿意，因為遊客是利潤的源泉；另一方面，尊重員工，切實解決員工日常反映的問題，尤其是關於員工自身的生活問題，對他們要關懷備至，員工是利潤創造者，沒有員工的辛勤付出就沒有遊客的滿意，沒有滿意的遊客就沒有利潤。

（三）政府管理手段轉化，由強制到經濟、法律手段

政府管理在市場形成初期，行政手段強於法制和經濟手段。因為初始階段，旅遊市場不完善，沒有行政保證，市場難以穩定；市場進一步發展後，政府的行政管理職能減弱，加強政府的法制管理手段和經濟調控手段顯得尤為重要，因為只有在一個民主的發展環境下，市場才能發揮潛力。在旅遊市場日漸走向成熟之際，政府的服務功能需待加強。

二、演化規律研究

（一）演化過程分析和特徵描述

區域旅遊市場的空間演化規律可以從遊客流、旅遊地形態、旅遊商家功能結構、組織結構、企業規模、市場穩定性、旅遊地資訊傳播特徵等方面著手進行描述。

區域旅遊市場形成的初始階段（如圖4-8），政府參與旅遊地開發，為旅遊發展制定優惠的政策、提供資本支持、開始規範市場環境；區域內不同等級的旅

遊地數量少，開發程度比較低；區域內每個旅遊地具有相對的獨立性，沒有建設聯繫的交通廊道，相互間聯繫少，旅遊地的可進入性較差，只有少數的對外聯繫廊道；遊客主要分布在目的地周圍地區且呈零星分布，遊客數量少；旅遊商家服務對象以當地為主且規模小，服務功能全面，如企業既可能經營餐飲、住宿，同時可能經營旅遊運輸服務，但是服務質量不高；旅遊地資訊傳播主要透過接觸傳播方式，遊客獲取資訊的途徑比較單一。此時旅遊市場穩定性差，年際和季節波動大。

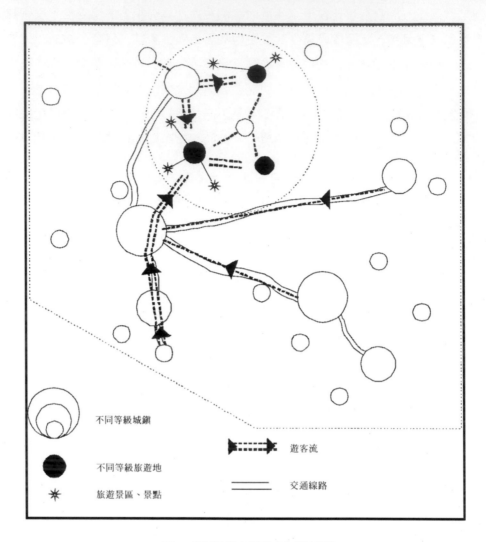

圖4-8 區域旅遊市場形成的初始階段

　　區域旅遊市場形成的成長階段（如圖4-9），旅遊地數量增加，各個旅遊地開發強度加大，在較大旅遊地周圍形成新的旅遊點和景區，旅遊地之間的等級開始分化，旅遊資源具有優勢的旅遊地得到很快發展，吸引遊客增多，沒有資源優勢的旅遊地發展緩慢，導致區域旅遊地之間的等級結構形成；此時，等級結構高的旅遊地為緩解遊客增長壓力，開始向低級的旅遊地疏散遊客或者在周圍地區進行新項目建設，而等級結構低的旅遊地為爭取客源積極主動地加強了與高級旅遊

地之間的聯繫，於是不同等級的旅遊地之間的交通廊道逐步形成，但是還沒有形成環行旅遊廊道；區域內旅遊的發展帶來收入增加，為拓展旅遊市場，用於對外聯繫的交通得到重視，區域可進入性得到很大改觀；遊客增多，遊客分布範圍擴大，遊客在客源地集中後沿交通線形成旅遊流進入目的地地區，但是客源地之間的資訊聯繫少，另外，由於區域旅遊發展已經有區域以外的遊客輸入；旅遊商家規模擴大，由全功能型開始向專業化方向過渡，即企業只經營餐飲、住宿、交通、娛樂等服務中的一項，服務質量提高，同時不同性質的旅遊商家已經滲透到客源地；旅遊地資訊傳播途徑增多，商家利用媒體、報紙、雜誌、宣傳冊等加強了廣告宣傳，政府監督管理和參與宣傳功能作用加強，接觸傳播方式退居次要位置，輻射傳播開始成為主導，遊客獲取資訊的途徑趨向多樣化。此時旅遊市場趨向穩定，年際和季節波動減弱。

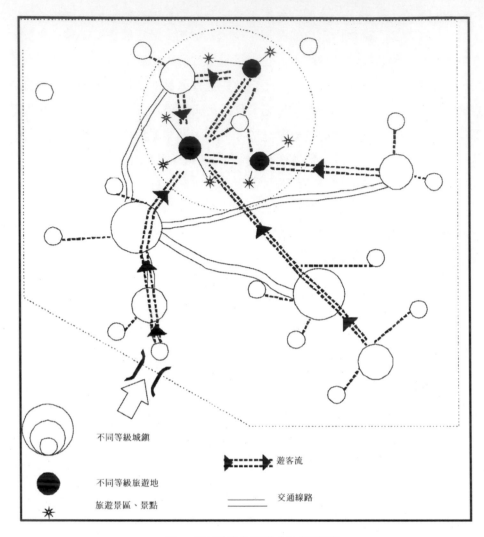

圖4-9 區域旅遊市場形成的成長階段

　　區域旅遊市場形成的成熟階段（如圖4-10），旅遊地得到充分發展，具有不同等級結構的旅遊地體系，旅遊地產品趨向多樣化和個性化，區域內不同等級旅遊地之間聯繫密切，旅遊地之間形成環行廊道，旅遊地的可進入性大為改善，可以有不同的交通方式與外界聯繫，對外聯繫加強；遊客分布範圍廣，遊客數量大，從區外輸入的客流量大；旅遊商家進一步分化，形成了專業化的分工體系，形成了大中小、多層次、成比例的企業規模結構，在主要客源地具有分支機構，

地域空間上表現為網路化；由於商家在客源地形成了網路化體系，客源地之間關於旅遊地的資訊交流頻繁，形成了客源地之間的旅遊資訊流；旅遊地宣傳在主要客源地可以說無處不在，遊客獲取旅遊地的資訊途徑非常多，遊客旅遊次數增多。此時旅遊市場表現為穩定發展態勢。

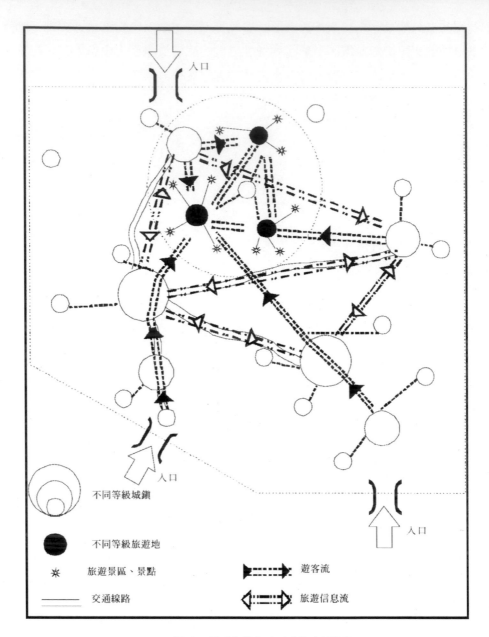

圖4-10 區域旅遊市場形成的成熟階段

（二）區域旅遊市場演化規律總結

從區域旅遊市場演化空間上看，由點狀零星分布轉向線狀旅遊流，再由線狀

旅遊流向空間網路態勢演化；

從區域旅遊市場的旅遊地來看，由獨立的旅遊地向相互聯繫、具有等級結構的旅遊地體系轉化；

從區域旅遊市場的企業演化看，由全能型、地方旅遊企業向具有專業分工、規模等級結構、網路分布形態的企業群轉化；

從區域旅遊市場演化的穩定性看，由原初的不穩定向穩定的方向發展。

第五章 區域旅遊市場發展的基本歷程

不同的地區，由於情況的不同，其旅遊經濟發展模式可能完全不同，從而導致區域旅遊市場的演化進程和模式各不相同。影響旅遊經濟發展模式的主要因素是：第一，社會經濟發展水平。社會經濟發展水平高，科技發達，一方面使得社會基礎設施和公共設施比較完善，旅遊供給便利；另一方面又促成了居民收入水平的提高，旅遊需求旺盛，旅遊供給和需求基礎條件具有較大優勢，從而使旅遊業的發展成為社會經濟發展的必然結果。反之，在經濟不夠發達的地區，由於供需兩方面的條件都不具備，其旅遊業的發展方式和市場的演化也必然與前者有所不同。第二，社會經濟制度和經濟發展模式。從社會經濟制度來說，目前世界上主要有兩大類型，一是社會主義經濟制度，一是資本主義經濟制度。不同的經濟制度，其經濟發展的根本目的不同，它對旅遊產業發展模式會產生重大影響。從經濟模式來說，目前除少數國家外，世界各國都實行的是市場經濟模式。在市場經濟模式中，有資本主義市場經濟模式和社會主義市場經濟模式（田里，2002）。

因此在不同的社會制度、經濟發展背景下，旅遊業發展模式各不相同，旅遊市場的發展進程和模式存在一定的差異。田里（2002）將世界旅遊業發展分為四種類型：發達國家旅遊模式、旅遊發達國家旅遊模式、不發達國家旅遊模式、島國旅遊模式。這種劃分方法具有一定的科學性，因為這是建立在不同社會經濟發展水平基礎上的科學分類方法。但是筆者認為這種劃分存在一定的缺陷，其中

存在一些模糊分類，比如西班牙、義大利均屬於發達國家，但沒有劃入發達國家旅遊模式，斐濟是屬於發展中國家，而被單獨作為一類。所以筆者將旅遊發展模式先根據國家或地區的經濟發展水平分為發達國家旅遊模式和發展中國家旅遊模式，然後再根據旅遊業在國家或區域的國民經濟中的作用大小進行細分。發達國家旅遊模式可分為發達國家強旅遊模式（如西歐、南歐、北美的國家）、發達國家弱旅遊模式（如北歐的國家）以及其他次類，發展中國家旅遊模式劃分依此類推。

由於不同旅遊發展模式，會有不同的旅遊市場演化歷程，所以本章分別介紹發達國家和發展中國家的旅遊市場發展模式和演進歷程。主要以美國、西班牙、中國為例介紹旅遊市場的演化歷程。

‖ 第一節 發達國家旅遊市場發展歷程

一、美國模式

美國模式是經濟發達國家旅遊發展的模式。屬這一模式的國家其基本特徵是，人均國內生產總值高，一般在5000美元以上；服務業在國內生產總值中所占比例高，大約在 50%以上；旅遊收入占商品出口總收入的比重在 10%左右；國際旅遊收入小於旅遊支出，旅遊國際收支平衡呈逆差。居於美國模式的國家包括美國、英國、法國、德國、加拿大、比利時、荷蘭、挪威、日本等國（田里，2002）。

（一）美國模式的主要特點

（1）旅遊事業開展比較早，國內與國際旅遊都比較發達。在這些國家中，旅遊業是隨著本國經濟發展而發展起來的，一般都經歷了由國內旅遊到鄰國旅遊、國際旅遊的常規發展過程，它們的國內旅遊與國際旅遊都發展到了成熟階段，國內旅遊是整個旅遊業的基礎。

（2）發展旅遊業是以擴大就業、穩定經濟為主要目標。雖然旅遊業在這些國家中是重要的經濟活動，但追求外匯收入、平衡國際收支並非它們發展旅遊的

主要目標，而是把發展旅遊業作為促進經濟穩定、改善國家形象、擴大就業機會、促進友誼與瞭解的手段。

（3）旅遊管理體制以半官方旅遊機構為主，而管理職能主要是推銷與協調。由於旅遊開展的歷史比較長，旅遊業比較成熟，各方面法規比較健全，因此相比之下旅遊行政管理比較鬆散，不直接從事或干預旅遊企業的經營。

（4）旅遊經營體制以公司為主導，小企業為基礎，行業組織發揮著重要作用。在這些國家中，由於多年的競爭，旅遊業中已形成一些大型旅遊公司、跨國公司，在旅遊業經營中起主導作用。由於旅遊業的發展比較均衡，旅遊業又是由為數眾多的小企業組成，有著靈活的經營方式（田里，2002）。

（二）美國模式的旅遊市場演化和特徵簡述

美國模式旅遊市場的演化歷程，根據第四章第一節旅遊市場演化階段劃分，具有最為理想化演進模式特徵，即①→②→③（由地方性初級旅遊市場過渡到區域性成長旅遊市場，再過渡到網路全球化成熟旅遊市場），在不同的地區可能有一些其他派生模型：①→④→⑧→③、①→④→⑦ →⑧→③、①→②→⑨→③、①→②→⑧→③、①→⑤→⑥→⑨→③、①→⑤→⑨→③等。由於社會經濟發展水平高，居民可支配收入高，區域或國家的交通通訊設施和其他基礎設施完備，因此，居民的旅遊需求高，旅遊供給投資相對較低，導致國內旅遊先於國際旅遊，區內旅遊先於區外旅遊，待國家或區域的旅遊服務體系、硬體設施建設比較完備之時，開始發展區域外的旅遊包括出境旅遊、入境旅遊。旅遊市場由地方到區域、再由跨區域到跨國，規模不斷擴大，遊客的需求層次不斷變化，由追求觀光等低級旅遊需求向參與旅遊、自然旅遊、生態旅遊等高級旅遊形式轉變。國家或區域範圍內的旅遊產品供給多樣化、多層次化，服務質量優良，大中小規模不等的旅遊商家呈現出合理的結構比例，營銷網路遍布全球各個區域。從空間態勢來看，出現網路化的旅遊市場網，旅遊市場發展的穩定性好。

二、西班牙模式

西班牙模式是旅遊發達國家的模式。這些國家的地理位置比較優越，與主要

旅遊客源國相毗鄰；旅遊資源豐富而獨特，或是度假勝地，或是歷史遺蹟與風土
人情旅遊地；國民經濟比較發達，人均國民生產總值一般在 1000美元以上；服
務業占其國內生產總值的比重也在50%以上。屬於這一模式的國家和地區有奧地
利、瑞士、葡萄牙、希臘、義大利等。

（一）西班牙模式的主要特點

（1）把旅遊業作為國民經濟的支柱產業。這些國家，由於地理位置與旅遊
資源的優勢，旅遊業已成為國民經濟的支柱產業，一般國際旅遊收入占其商品出
口收入的 10%以上，旅遊業的收入相當於國內生產總值的 5%～10%。如從旅遊
收入占 GDP比重看，西班牙、義大利、希臘分別為 10.66%、12.6%、8%（匡
林，2001）。

（2）旅遊發展速度快。在這些國家中，雖然有的國家早就是馳名世界的旅
遊目的地國，但大多數國家都是1960年代以後才發展起來，70年代以來旅遊業
持續高速發展，無論在國際旅遊者接待人次數上還是國際旅遊收入上，其發展速
度都高於世界旅遊平均增長速度，也高於「美國模式」的平均速度。第二次世界
大戰後，引進外資和先進技術，發展旅遊業。1965年，在西班牙邊界上記錄了
1425萬外國訪問者，1985年增至4323萬人；外國過夜人數從1965年的2998萬人
次增加到1985年的7892萬人次，平均逗留時間由1965年的5天增加到1985年的
6.8天；1995年外國遊客在飯店裡過夜總量為1.012億；1999年，西班牙處於世
界排名榜的第二位，旅遊業收入達到322億美元，在全世界旅遊業總收入中占
7.08%，在歐洲占13.0%（翁科維奇，2003）。

（3）以大眾市場為目標。由於這些國家旅遊資源集中，特點突出而且又多
靠近主要客源國，有便利的交通條件，因此，這些國家的旅遊業務多以鄰國的大
眾旅遊市場為主要目標，特別是鄰國與本區域內的駕車旅遊、週末旅遊或短期度
假旅遊等。義大利稍有不同，國內旅遊在旅遊總收入中所占比重比較高。例如，
1997 年，有登記的住宿設施的過夜數達 2.908 億人次，其中國內遊客為 1.73億
人次，占 59.6%。可見，義大利國內旅遊業對其旅遊產業和經濟發展具有巨大意
義（翁科維奇，2003）。

（二）西班牙模式的旅遊市場演化和特徵簡述

根據第四章第一節旅遊市場演化階段劃分，西班牙模式旅遊市場的演化歷程，先由地方性初級旅遊市場直接跨越到鄰國旅遊市場，再帶動區域性的旅遊市場發展，形成以跨國旅遊市場為主的成熟旅遊市場。演化模型可以用①→⑦→⑧→③和①→⑦→④→②→③等來描述。該模式表明，旅遊市場的演化進程是先發展地方旅遊市場，在有一定機會的情況下，引進資金和技術，發展區外或跨國旅遊，吸引區外遊客或境外遊客。入境旅遊發展，促進了本區旅遊的基礎設施和輔助設施的改進，提高了居民的收入，再輔助帶動區域旅遊的發展，於是境外遊客市場和區內市場相結合，形成以境外市場為主，區內市場為輔的空間旅遊市場格局。

第二節 發展中國家旅遊市場發展歷程

一、中國模式的發展歷程和主要特點

關於中國旅遊發展的階段，學者們有不同的見解。何光暐（1999）根據中國社會主義發展歷程和經濟發展階段劃分，認為新中國成立後，中國旅遊事業經歷了以下幾個階段：新中國成立後至 1978年的外事接待階段，1978 年至 1980年的現代中國旅遊業起步階段，「八五」計劃（1981～1985年）時期的入境旅遊奠基階段，「十五」計劃（1986～1990 年）時期的入境旅遊繼續發展、國內旅遊開始起步階段，「八五」計劃（1991～1995 年）時期的入境旅遊有較大發展、中國國內旅遊迅猛崛起，「九五」計劃（1996～2000 年）時期的產業基礎夯實、為21世紀積蓄後勁階段。這種劃分具有一定的科學意義，不過以國民經濟發展和社會政治體制改革作為依據難免政治性強，而未考慮到旅遊發展的歷程同時受到社會因素的影響。魏小安（2000）根據不同的依據將旅遊發展劃分成不同性質的階段，依據政府的作用可以分為中央重視階段、地方重視階段、共同重視階段。張邱漢琴（Hanqin Qiu Zhang）等人（1999）根據改革開放後中國的入境遊狀況，利用霍爾（1995）的分析框架闡述了 1978年以來旅遊政策演化的三個階段：第一階段（1978～1985 年），旅遊具有政治和經濟兩重性，政府扮

演經營管理者、規範者、投資倡導者和教育者的角色；第二階段（1986～1991年），政府觀點轉變，認為旅遊的經濟意義超過政治意義，政府作為規範者、投資倡導者的作用得到加強，開始充當規劃者、合作者和促銷者等角色；第三階段（1992年至今），政府將旅遊按照社會主義市場經濟模式運轉，國家強調市場的作用，政府作為投資倡導者和旅遊的規範者、促銷者的作用得到加強，作為規劃者的職責由提供規劃到參與旅遊度假區的建設，作為教育者的作用保留並保持不變。這些劃分基本上反映了中國旅遊事業發展的歷程——由計劃經濟時代向市場經濟時代的轉化，由重視入境旅遊的時代轉向入境和中國國內共同發展的時代，從政治、經濟目標導向向社會、經濟、環境等多目標導向轉化。

從上述過程可見，中國旅遊市場的演化具有以下特徵：

（1）從時間來看，中國旅遊市場的演化是在政府主導下的漸進式發展。這種特徵無論過去的計劃經濟時代，還是現在的市場經濟時代都表現得尤為突出。

（2）從空間來看，旅遊市場的演化從地方直接跨越到入境旅遊，再根據國內經濟發展情況，發展了國內旅遊。

（3）從市場供給主體看，一直以國有企業為主，近年，中小民營企業才得到迅速發展，在旅遊市場中表現比較活躍。

（4）從產品的分布情況看，表現為地域間的不平衡。

二、中國模式的旅遊市場演化和特徵簡述

根據上述分析，中國旅遊市場的演化模式可以用①→⑦→⑧→③和①→⑦→④→②→③等類型表示。這種演化路線表明，旅遊目的地先從政治和經濟目標出發，如促進國際合作、增加國家外匯收入，政府投資或引導投資者發展入境旅遊，在入境旅遊發展獲取經濟效益的同時，區域旅遊服務體系逐步完善，然後，因國內居民收入提高旅遊需求增加等動因，再發展國內區域旅遊，然後漸進發展，最後形成網路化全球旅遊市場。

中國旅遊市場發展思路類似於西班牙模式，但又有不同。

　　首先，從社會經濟發展背景來看，西班牙模式政府發揮重要引導作用和輔助作用。而中國是社會主義國家，政府擁有國有企業的財產所有權，因此在旅遊推動方面，表現為更為主動，直接參與到旅遊中去，在推動旅遊發展過程中發揮了更為重要的作用。但缺點是限制了中小民營、集體企業的發展，市場主體構成比較單一，造成市場供給缺乏競爭，導致旅遊效益不高。

　　其次，中國旅遊市場演化階段還沒有進入到全球網路化成熟旅遊市場階段，從而表現為不穩定。從 1989年的政治風波到2003年的「SARS」事件，可以看出中國旅遊業尚處在不穩定的發展階段。

　　第三，中國旅遊市場發展的經濟和區域背景不同於西班牙模式，中國處於社會主義初級階段，經濟不發達、居民的可支配收入低是限制居民出遊的重要因素；從區域背景來看，西班牙模式及其周邊國家經濟普遍比較發達，居民出遊慾望強烈，而且距離不遠，而中國周邊國家除了日本、韓國、新加坡等新興國家之外，其他均屬於發展中國家，居民的可支配收入有限，而且中國距離世界客源地中心（歐美地區）遠。因此發展入境旅遊市場存在客觀的限制條件，在發展全球網路化成熟市場的過程中，也不可能等同於西班牙模式，這就是中國目前採取國內、入境旅遊市場共同發展的重要原因。

[1] 文獻轉引自李柏槐（2001）。

[2] 文獻轉引自吳必虎（2001）。

[3] 文獻轉引自林南枝等（1996）。

[4] 參考文獻：許學強等（1997）。

[5] 參考文獻：楊萬鐘（1994）。

[6] 參考文獻：吳必虎（2001）。

[7] 參考文獻：田里（2002）；王大悟（1998）。

[8] 轉引自參考文獻Priestley & Mundet（1998）。

[9] 轉引自Agarwal（2002）。

實踐篇之一：中國旅遊市場研究

第六章 中國旅遊市場現狀分析

‖ 第一節 中國旅遊市場研究的意義

一、理論意義

透過對中國客源市場的宏觀研究，可以瞭解中國旅遊市場分類規律及目前分類狀況；透過對中國旅遊市場的發展歷程及規律分析，判別其所處發展階段；分析中國旅遊市場空間分布規律及特徵；探討中國客源市場開拓戰略和具體措施，嘗試和運用一些數學量化方法分析客源旅遊市場特徵與規律。這些無疑會促進中國旅遊地理學、旅遊市場學、旅遊經濟學的發展，豐富相關學科的研究內容和研究方法。

二、實踐意義

旅遊市場是旅遊企業競爭的平臺，旅遊消費者購買產品的仲介。對旅遊市場的研究有助於旅遊市場自身功能的實現和優化，其功能主要表現在以下幾個方面：第一，利益刺激功能。利益刺激功能指旅遊市場透過導向規律及價值規律等利益激勵機制刺激旅遊市場主體從事生產經營性活動的積極性。旅遊市場主體包括旅行社、飯店、交通運輸企業、旅遊公司等。作為擁有獨立產權的各類市場主體，在經濟活動中都具有獨立的經濟利益。而且根據市場經濟要求，它們都會按照成本最低、利潤最大化的原則來從事生產經營活動或旅遊活動，選擇投入最小而產出最大的投入產出結構來組織生產，以實現利益最大化目標。利益刺激功能，會強有力地推動旅遊市場主體在追求自身利益的過程中加強經濟核算，努力

改進技術和管理，提高勞動生產率和管理服務水平，以增強整體經濟實力，使其在激烈的競爭中立於不敗之地。第二，配置資源功能。資源配置功能是指市場機制透過價格的波動引導旅遊資源等生產要素的流動，實現資源的合理配置。旅遊資源包括自然與人文旅遊資源、旅遊人才和勞力資源、旅遊開發資金等。市場經濟是合理配置資源的有效形式，從宏觀方面看，由於社會生產和社會需求總是隨市場變化而不斷變化的，因而只有透過市場配置資源，才能比較充分合理地發揮各種資源的作用，減少和避免資源的浪費。從微觀方面看，市場經濟要求每個生產單位都以最少的勞動耗費取得最大的勞動成果，實現利潤的最大化，為此企業就必須充分利用各種資源，節約物化勞動和活勞動，提高勞動生產率和工作效率。市場經濟配置資源的功能是透過市場機制自動調節功能的發揮得以實現的，其具體表現是，市場上商品和要素的供求變化，決定它們價格的變動；價格的變動引起利益關係的變動；利益關係的變動又引導旅遊生產要素在各部門之間的流動，從而實現資源在各部門之間的合理配置。第三，市場導向功能。市場導向功能是指市場機制透過旅遊產品價格變動反映旅遊市場供求狀況，為旅遊企業指明其利益所在，從而引導企業在趨利避害的選擇中，使其生產經營活動符合旅遊市場需要。在市場經濟條件下，沒有調節一切經濟活動的統一的社會調節中心，只有各種經濟資訊透過價格變動在企業之間的橫向傳遞。價格的漲落及其幅度對旅遊企業來說，不僅是旅遊市場供求變動的信號，而且標誌著旅遊企業的損益程度。各個微觀經濟主體主要就是依據價格資訊分別做出自己的市場選擇的決策，並按其決策組織自己的生產經營活動。這就是市場對旅遊企業的經濟活動方向所起的導向作用。第四，價值評估功能。價值評估功能是指評價一種商品的價值，評價一個企業的成績，評價管理水平的高低，以至於評價一個產業的前途，最公正、最準確的標準就是市場。可見，市場是價值評估的客觀標準。例如一種旅遊產品如果適銷對路，物美價廉，就會為遊客所青睞，開發這種旅遊產品的旅遊企業就會獲得較高的利潤，企業就有發展前途。為此就可以對企業做出比較準確的市場評價。如果採取行政評估，就不能不受到評估人員的主觀意志影響，難以做到客觀準確，而且由於企業的經濟活動處於不斷變化之中，基本屬於靜態的行政評估，要準確地把握和評價一個企業就更困難。市場評估不是靜態評估而是動態

評估，這種動態評估有助於宏觀管理部門、企業管理人員以及社會公眾對企業做出正確的判斷。第五，獎優罰劣功能。獎優罰劣功能是指市場機制透過市場競爭對企業及企業行為進行篩選，篩選的結果就是優勝劣汰，最終達到資源的優化配置。競爭規律是市場經濟的基本規律，作為競爭型的市場經濟，它迫使每個旅遊企業面臨著成功和失敗的雙重選擇。這裡不講情面，不講關係，沒有保護傘。優勝劣汰作為一種強制手段，迫使每個生產者必須採用先進技術，降低旅遊產品的開發成本，改善服務態度，按照市場需求開發產品和組織生產。在激烈的市場競爭中，那些技術先進、設備精良、產銷對路、管理水平較高的企業，在競爭中就會獲得優勝，得到發展；而那些技術陳舊、產品老化、管理不善、嚴重虧損的企業，在競爭中就會被淘汰，以至破產。市場這種獎優罰劣功能，既作為壓力，又作為動力，對優化旅遊要素組合、提高旅遊企業素質、推動旅遊經濟發展，無疑是非常有利的。透過對旅遊市場的研究，可以構建多層次、多種類型的旅遊市場，完善和健全旅遊市場類型，制定旅遊市場準入、公平競爭和監督等的法規和條例，完善和健全市場制度，充分發揮旅遊市場利益刺激功能、配置資源功能、市場導向功能、價值評估功能、獎優罰劣功能。

第二節 中國旅遊市場研究的背景分析

、加入世貿組織後機遇和挑戰並存

加入世貿組織後中國在其構建的規則和體制框架下，面臨著許多問題，包括本國為與國際接軌而進行的旅遊市場的構建、規範和重組，在中國公有制的基礎上市場制度的深化改革和完善以及國際規則與中國制度的擬合等。具體會涉及到旅遊市場制度的變化、市場規模的變化、市場結構的變化等等。其中有利有弊，下面從旅遊市場制度變遷、市場規模、市場結構、市場競爭程度等幾個方面具體闡述（高舜禮 2001；蘇琳 2001；張廣瑞 2002；趙波等2000；周玲強 2000；孫維佳 2000；蕭琛 2002）。

（一）加入世貿組織對旅遊市場制度的影響

1.公平、合理、透明、公開的制度支持系統，有利於促進旅遊市場制度完善

與健全

（1）世貿組織的基本規則正好彌補中國目前轉軌經濟文化的制度弱點

世貿組織基本規則可歸納為三大原則：透明公開、平等競爭和合作互利。而中國旅遊市場的突出弱點主要表現在規則不透明、可預見性弱、職責體系模糊。規制資訊不穩定、實施資訊不透明，勢必加劇資訊分布不對稱、機會均等無從保障、競爭不能自由、決策不可能接近效率水平、交易雙方的合作動機不可能持續下去。國內旅遊企業或公司變動頻繁，尤其是旅行社，旅遊產品品牌更換頻繁，往往是「打一槍換一個地方」，許多企業品牌不能有效估價交易等，都是常見例證。「朝令夕改」的惡果使規則無法連續、企業法人無法從長計議，而非連續規則勢必導致互不信任和不失時機地作弊。

（2）加入世貿組織帶來成本節約和學習利得

首先，世貿組織更深刻的制度精髓在於以「對話」代替「對抗」，即世貿組織是國際經濟法律的對話場所、規制談判框架和爭端調停機制。透過談判和協調解決貿易爭端總比衝突和戰爭的成本低得多。其次，儘管世貿組織是「法山律海」，儘管學習成本非常高，但加入世貿組織的效益還是要大出成本許多。因為後來者「模仿」總比前行者「開創」省力；世貿組織的「一國一票制」，比世界銀行和國際貨幣基金組織等聯合國機構的投票制度的「扭曲」程度要低。

（3）加入世貿組織提供的「硬約束」變革政法等「干預系統」

加入世貿組織實質上是接受新的國際分工，發揮比較優勢，從體制轉型角度看，加入世貿組織是加速政府法律體制的國際接軌。總之，加入世貿組織不僅在支持系統上可以彌補亞洲市場文化的不透明、非預期和不規則等弱點，而且可以直接改變干預系統的決策原則和施政機制，從而使整個經濟體制更富有競爭性和合作性。

2.加入世貿組織對中國市場制度的「成熟效應」

走向市場經濟的一般邏輯步驟是，先引入運作系統，再建設干預系統，最後更新支持系統。就難度而言，運作系統相對容易見效，干預系統次之，支持系統

通常需要幾代人時間。中國旅遊業的發展起初在中央統一領導下主要是服務於外交事業，旅遊部門作為一個外事部門，旅遊業不具有市場的一些基本要素如市場主體、客體和中間載體，沒有競爭機制，價值規律毫無意義，因而可以說當時沒有市場。後來提出旅遊業作為創匯部門重點發展，主要發展入境旅遊，旅遊資源開發由政府部門出資，旅遊企業多數為國營和集體企業，旅遊市場以賣方市場為特徵，企業間缺乏競爭，市場要素發育和成長緩慢，旅遊市場制度不完善，在缺乏競爭力的狀態下，造成旅遊企業經營效益差，資源浪費嚴重，管理層管理效率低、出現腐敗現象等。到了1990年代，旅遊業發展迅速，旅遊市場由賣方市場在向買方市場過渡，國營和集體旅遊企業往往依然留有計劃經濟體制下的種種弊端，如職工存在著吃「大鍋飯」的思想，缺乏競爭，服務意識差；企業不注重市場的導向，缺乏開拓市場的意識和能力，抱有等、靠、要的思想等。國家在將其轉變為獨立的市場主體時，一方面企業本身需要一定的時間適應；另一方面，政府在將其轉變過程中擔心讓權後自身利益可能受損而放不下企業等因素的影響，會產生一些負面效果如尋租行為或腐敗行為等。加入世貿組織後，制度轉軌必須依據國際規則，政府尋租行為受到限制，經濟權力讓渡帶有國際交換性質，讓渡後可享有具有國際性的止「外在效應」，具有世界市場制度的規範性。因此，加入世貿組織會加速中國旅遊市場制度的成長和成熟。

3.加入世貿組織對中國市場制度的「升級效應」

市場制度的「升級效應」在理論上可以理解成「資訊化」加「全球化」，從現實層面也可以理解成促進「人流」、「錢流」、「信譽流」有關機制發生變革，內在要求是「直接經濟」和「橫向合作」。

現代旅遊要求旅遊企業、中間代理商等主體應用現代資訊網路技術，按照遊客的時間要求和對旅遊產品的要求，準確、及時地提供需要的旅遊產品，確保旅遊者遊得順暢、遊得開心、遊過還想遊。加入世貿組織後，外國旅遊企業將平等進入中國，在中國建立全資擁有的分支機構或經營機制，模式先進、經驗豐富、資金雄厚的外商的迅速湧入將對中國旅遊市場產生深遠影響。加入世貿組織後，行業標準、產品質量標準、檢驗標準、環保要求、價格協調規則等非關稅手段將

在國際貿易中占重要地位。中國旅遊業必須建立旅遊企業行業協會，實現企業間資訊共享、經驗交流、商業往來。行業協會將承擔設定行業質量標準、檢驗條件、勞工標準、價格協調等非關稅手段的作用。貿易糾紛、應訴事件將不再仰仗政府干預，而轉由這種民間行業協會直接出面解決，這會與國際標準相一致。此外，在當今全球化、資訊化大潮中，中國旅遊產品和旅遊服務必定要與國際接軌，執行國際標準，屆時側重於規範產品質量認證和質量體系認證的 ISO9000，側重於規範組織活動、產品服務的環境影響的ISO14000等國際標準，都將直接融入中國旅遊服務業運營體制。

貨幣流通是市場運行的基礎條件——暢通「錢流」渠道事實上就是金融市場機制「網路化」。在市場機制已經成熟的國度，尤其像美國，「錢流」機制已經跨進網路時代。電子貨幣、電子現金、在線收付、網路貨幣等也已蔚然成風。相比之下，中國金融制度距離上述境界似乎還相差很遠，現金交易在中國還是最主要的支付方式。錢流支票化任務應屬市場制度「成熟效應」範疇，使得遊客出行方便，旅遊企業內部和相互間債務和帳務結算方便。由於仲介融資業務在加入世貿組織首年即啟動，因而可以預見，國外網路化管理模式勢必迅速滲入，其加速制度升級的作用不可低估。

（二）加入世貿組織對中國旅遊市場規模的影響

1.正面影響

加入世貿組織將會促進中國國內市場總量的擴大，原因主要有：第一，國家經濟的發展，生活水平的提高，個人可支配收入的增加，可能導致中國國內遊客增加。第二，中外經濟交往愈加密切，相伴而來的文化交流、思想交流更加深入，居民的消費方式和理念也會隨之變化，旅遊作為世界性時尚文化消費方式之一必將為國人所接受，這也可能導致中國國內遊客增加。第三，外國的旅遊企業因受到國民待遇，並且無任何關稅壁壘阻礙，可能會加大投資於中國，這將導致更多的外資投入旅遊基礎設施、接待設施及相關設施的建設，從而提高中國旅遊業的接待水平，加之其經營理念和促銷方式獨特新穎，更為體貼入微的服務會吸引中國潛在的遊客加入到旅遊大軍中去。

加入世貿組織後入境旅遊市場總量也有擴大的可能，原因主要有：第一，加入世貿組織將有助於中國在世界上樹立一個政治開明、社會穩定、經濟繁榮的良好形象，吸引更多的海外遊客來華旅遊。第二，外國旅遊企業可以依據平等原則，組織本國遊客來中國旅遊，由於基於世貿組織原則可享受國民待遇，大大地降低運營成本，增加獲取利潤可能性，從而提高了組織本國遊客來中國旅遊的積極性，為此可能會加大來中國旅遊的宣傳自覺性和宣傳力度，從而增加了中國的入境遊客；另一方面，外國旅遊企業組織來華旅遊的運營成本降低，使得遊客的出遊仲介花費減少，也可能增加來華遊客數量。此外，加入世貿組織將使中國更加迅速地融入到世界經濟體系中，增加中外經濟、社會、文化等各領域的交流與合作，由此導致的流動人員增加，必將大幅度提高對商務旅遊產品的需求。

加入世貿組織後出境遊也將會有所突破。因為加入世貿組織後公民出境限制條件將放寬，有經濟能力的遊客可以較為方便地辦理出國旅遊手續；再者，外國旅遊企業的介入，使得國人出境旅遊可能變得更為可預期，即風險更小，價格更為便宜，這樣會使有經濟實力的潛在遊客增強出境旅遊的決策信心。

從旅遊收入規模看，入境創匯收入和中國國內旅遊收入均將會大幅度提升。成因分析如下：第一，旅遊人次數將會大幅度增加，旅遊收入的總量一般會相應增加。第二，國家經濟發展，居民收入增加，可支配收入增加，居民的旅遊人均花費可能會增加，消費需求質量會提高。通俗地說，人均旅遊花費將增大，旅遊收入總量必然會相應增加。

2.負面影響

中國加入世貿組織後，從旅遊人次數和旅遊收入來看，總量必定擴大，即旅遊市場這塊蛋糕肯定會做大。但從微觀角度出發，中國的旅遊企業所分得的那份蛋糕占總量的百分比未必增大，或許有變小的可能，即旅遊企業所接待的遊客數量占旅遊總人次或收入總量的百分比可能沒變甚至變小。原因是外國旅遊企業擁有規模經濟、成本低的優勢，先進、科學的網路化管理模式，各種有效的宣傳促銷系統和手段，網路預訂系統，具有個性化的、規範化的、體貼入微的周到服務等容易吸引顧客。此外，國外的一些旅遊企業具有較高的知名度和口碑效應，加

之一些國人崇洋媚外的心理作用，導致這些企業容易招攬中國國內遊客。屆時中國旅遊企業將面臨著嚴峻的挑戰，可以說這是一場持久戰，競爭初期中國的旅遊企業將處於不利地位，中後期中國的旅遊企業不利地位可能有所改觀，勝利的天平可能向中國旅遊企業傾斜，但還要看中國旅遊企業體制改革的程度和效果如何，制度健全與否。

（三）加入世貿組織對中國旅遊市場結構的影響

1.市場主體多元化

加入世貿組織後，外資企業紛紛湧入中國，建立獨資、合資、合作經營的三資企業。中國飯店業開放較早，基本格局已經形成，中高檔酒店多為三資企業，經營收入占中國酒店業的43%，受加入世貿組織影響較小。隨著旅遊市場的進一步開放，旅行社、交通、住宿等部門會受到來自外企的衝擊，面臨迎頭趕上或被淘汰出局的嚴峻選擇。此外，中國私營企業面臨著有利可謀的態勢，也會介入其中。屆時，市場主體從所有制的形式來看，有公有、私有、外資經營等多種所有制形式，從主體構成來看由國有企業、私營企業、三資企業等多元主體組成。多種所有制形式、多元主體有助於市場獨立主體的形成、促進市場發育，有助於市場機制形成並發生作用和提高效率。

2.遊客構成產生變化

加入世貿組織後，外資企業和外國遊客均享受國民待遇，外國遊客與中國遊客之間的差異縮小，趨向融合，就單個企業來說將主要統計年遊客總量的多少，入境和中國國內遊客分別統計會淡化。由於人們崇尚個性化的休閒方式，會導致散客數量增加，散客占旅遊總人次的比重會增加，遊客的組團形式會發生變化。團體遊客的絕對總量也有可能增加，但在旅遊總人次的比重可能會減少。

3.旅遊市場種類增多，趨於完善

客源市場增多，呈現細分化的趨勢。企業增多，競爭加劇，大家都想分得一份屬於自己的蛋糕，於是會想方設法尋找自己的市場坐標、產品定位，找到與眾不同的個性化的目標市場，使得客源市場呈現多樣化的態勢。旅遊資源及其產品

的開發與規劃市場也將形成和完善。中國旅遊資源商品化滯後，目前一般為國家所有，沒有資源價值衡量標準。加入世貿組織後可以借鑑國際經驗，將旅遊資源推向市場，政企分開，產權歸國家所有，開發和經營權歸企業所有，促進旅遊資源商品化，讓企業自主進行旅遊資源及其產品的開發，達到旅遊資源的所有權和經營權的分離。企業可依據市場要求開發和創新旅遊產品，經營和管理旅遊企業，自主經營，自負盈虧。加入世貿組織後，外企的進入將有助於改變政企不分的現狀，外力將促成政企分開，形成有效的競爭局面。旅遊資源及其產品的開發和規劃市場也會隨之完善。

（四）加入世貿組織對中國旅遊市場競爭程度的影響

加入世貿組織後，競爭更為激烈、規範、公平和合理。旅遊市場主體成為獨立自然人形成後，政府計劃調控和干預減少，中外企業間、中國企業間、外國企業間會產生激烈競爭，競爭程度必將非常激烈和殘酷，勝者存在、敗者淘汰的永恆規律將激勵旅遊企業不懈地競爭下去。

外資企業基於世貿組織的規則享受國民待遇，享有與中國企業同等的競爭條件，在健全的規則和法律保護下，市場競爭趨於公平、合理，政府制定的政策更具有透明性和可預期性，且只能發揮宏觀調控的職能。

加入世貿組織後，中國必將頒布一系列法規、措施與世貿組織基本原則接軌，屆時，政府在微觀方面的干預減少，主要是在世貿組織規制下，以法律調控、監督手段、經濟手段為主，行政手段將被取而代之。

二、國民經濟高速增長，社會穩定，居民生活水平不斷提高

改革開放以來，中國國民經濟高速增長，人均國民生產總值不斷增長。如圖6-1　所示，1978年為379元，2001年為7723元，是1978年的20多倍。居民的經濟收入逐年增加。（如圖6-2所示）城鎮居民人均可支配收入　1978　年為　343.4元，2001年為　6860　元，是　1978　年的　20倍；農村居民人均純收入1978年為133.6元，2001年為2366元，約是1978年的18倍。

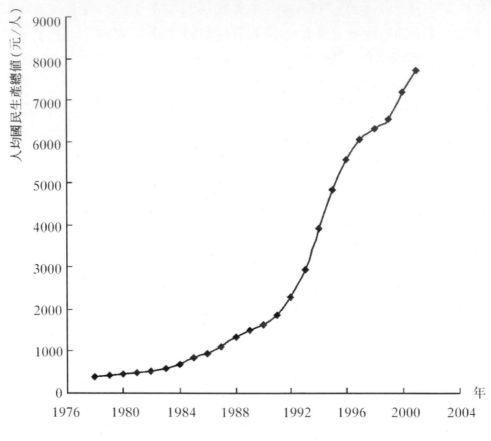

圖6-1 1978～2001年人均國民生產總值增長曲線

　　經濟學家將家庭食品支出占消費總支出的比重稱為恩格爾係數。聯合國糧農
組織提出用恩格爾係數判定生活發展階段的一般標準為：60%以上為貧困；50%
～60%為溫飽；40%～50%為小康；40%以下為富裕。目前歐美等發達國家的恩
格爾係數一般為　20%～30%，中國城鎮居民的消費領域不斷擴大，消費實現了
由量向質的轉變，由生存型逐步向發展型和享受型轉變。主要表現為：吃、穿、
用的消費比重逐年減少，文化教育、旅遊、醫療保健、交通通訊、住房、保險等
成為城鎮居民新的消費焦點，消費比重不斷增加，恩格爾係數　1995　年為
49.9%，到2000 年遞減為 39.2%，突破40%的大關；農村居民恩格爾係數 1995
年為 58.62%，到 2000年遞減為50.13%，見圖6-3。

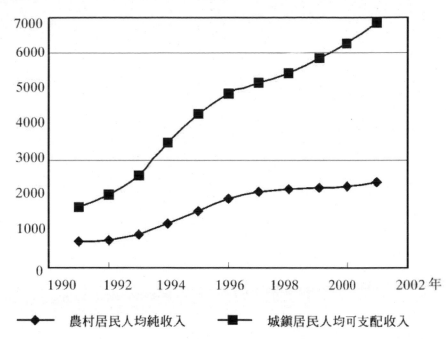

圖6-2 城鄉居民人均收入增長曲線圖

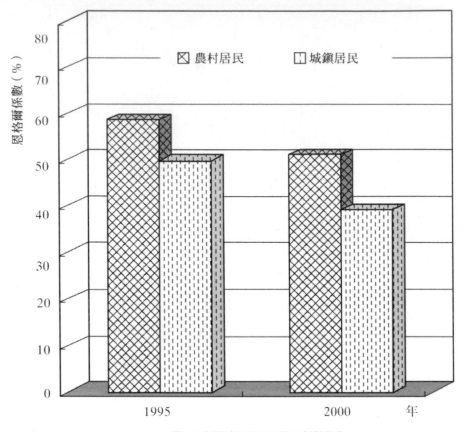

圖6-3 中國城鄉居民恩格爾係數變化

三、國家和各級政府的支持

　　據世界旅遊組織測算，旅遊收入每增加 1 美元，會給國民經濟相關行業帶來 4.3 美元的收益。「八五」期間旅遊業的營業收入總額、上繳利稅總額增長幅度比同期全國獨立核算工業企業的年均增長幅度高出7.1 和 32.3 個百分點，這反映了旅遊業對中國國民經濟的貢獻程度高，發展速度快；旅遊業每直接增加 1 個從業人員，就能為社會（民航、鐵路、城建、輕工、商業）提供 5 個人的就業機會；旅遊業涉及食、住、行、遊、購、娛等多個服務部門，透過發展旅遊業，有助於勞力和資金等生產要素向服務業集聚，促進服務水平的提高和服務產業的壯大，推動第三產業的發展，從而促進中國的產業結構演進和經濟結構轉

型。此外，在中國許多地方，旅遊已成為脫貧致富、轉移農村剩餘勞動力的新途徑。全國有 400 多萬人口透過發展旅遊脫貧。前總理朱鎔基指出旅遊業除了增加就業、產出效益高之外，透過發展入境旅遊，可增加外匯收入；透過發展國內旅遊，可促進和擴大旅遊消費，加快貨幣回籠；除發揮經濟效益之外，發展旅遊業可產生社會效益和生態效益，如發展入境旅遊可促進中外經濟、文化的交流與聯繫，便於讓世人瞭解中國，中國接觸世界，旅遊業可謂是聯繫中外的重要的產業「渠道」；發展旅遊業可提高居民生活質量，放鬆心情、陶冶情操；透過旅遊基礎設施的建設、旅遊資源的開發也可改善國家的基礎設施條件、美化環境；有利於優秀民族文化的發掘、促進優秀文化的振興和光大，民族文化更加突出和個性化。鑒於旅遊業具有以上功能，國家和各級政府大力倡導發展旅遊業。鄧小平同志高度重視發展旅遊業，早在 1978 年就指出：「民航、旅遊很值得搞。」他當時還算了一筆帳：一個旅遊者一千美元，接待一千萬個旅遊者，就可以賺一百億美元。就算接待一半，也可以賺五十億美元。次年鄧小平同志在同國務院領導同志的談話中進一步強調指出：「旅遊事業大有文章可做，要突出地搞，加快地搞。」（《鄧小平理論》轉引）在鄧小平同志的倡導下，中國旅遊業取得突飛猛進的發展。中央於 1998年進一步做出將旅遊業作為國民經濟新增長點的決策，要求旅遊部門和各有關方面積極工作，狠抓旅遊業的發展。在鄧小平理論關於大力發展旅遊經濟的思想指導下，在國家宏觀發展政策引導下，各級政府非常重視發展旅遊業，現已經有24 個省、自治區、直轄市把旅遊業作為本地的「支柱產業」、「重點產業」，政府的支持無疑是對發展旅遊業的最大保障。

四、旅遊業前景看好

（一）旅遊行業發展速度快

入境旅遊持續快速發展，從1978年到1998年，中國入境接待人數年均增長14%，1978年中國入境接待人數為71.6萬人次，旅遊收入2.63億美元。2001年，入境旅遊人數達8901.3萬人次，是1978年的49倍；旅遊外匯收入178億美元，是1978年的68倍。中國國內旅遊方興未艾，由圖6-4可知，中國國內旅遊自1980年代中期開始活躍，1985年中國國內旅遊人數 2.4 億人次，旅遊綜合收入只有140

多億元,到90年代中國國內旅遊走上了快車道,近幾年已發展成為廣大城鄉居民重要的消費領域和擴大內需的重要力量。2001年中國國內旅遊人數達到7.84億人次,中國國內旅遊收入達3522.37億元人民幣,已形成世界上人數最多的中國國內旅遊市場。出境旅遊穩步發展,中國的出境旅遊經歷了一個從無到有、從「出境探親遊」到「公民自費出國遊」的發展過程。1997年國務院批覆了由國家旅遊局和公安部共同制定的《中國公民自費出國旅遊管理暫行辦法》,確定了有組織、有計劃、有控制地適度發展的指導方針,使出境旅遊走上了規範化的軌道。截至目前,國務院已批准15個國家和地區作為中國公民自費出境旅遊目的地,並開展了幾乎與所有毗鄰國家的邊境旅遊,赴香港、澳門地區的旅遊規模也在不斷擴大。2001 年中國出境人數達到 1 213 萬人次,其中因私出境人數 695 萬人次,中國已經成為亞洲地區一個新興的客源輸出國。

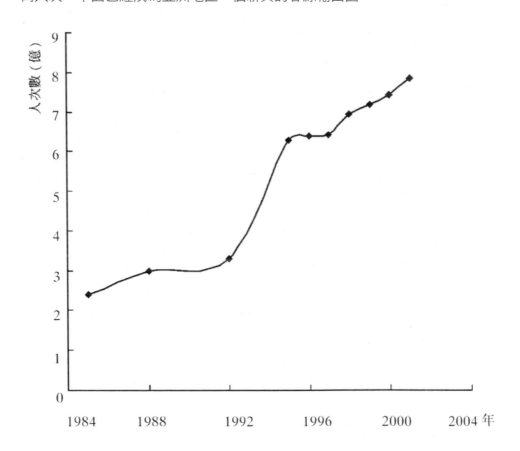

圖6-4 中國國內遊客增長曲線圖

改革開放20 多年來，中國旅遊生產力得到全面快速的發展，配套程度明顯改善。到1998 年底，中國共有旅遊住宿設施約20 萬個，其中涉外飯店 5782座，客房 76.48 萬間；旅行社 6222家，其中，國際旅行社 1312 家，旅遊車船公司 344 家。旅遊產品的開發建設得到了長足發展，1 萬多個景區（點）涵蓋了自然景觀、歷史古蹟、社會生活等各個方面；緊跟國際潮流開發的度假旅遊、滑雪旅遊、生態旅遊、會展旅遊和其他特種旅遊快速起步，一批產品已擁有世界知名度。中國的旅遊交通狀況大大改善，民航、鐵路、高速公路、江河遊船及城市出租車業全面發展。旅遊餐飲、旅遊娛樂、旅遊購物也在旅遊需求的刺激下，不斷有數量上的增加和質量上的提高。旅遊教育穩步發展，到 1998年末，全國共有高等旅遊院校及開設旅遊系（專業）的普通高校 187 所，中等職業學校722 所，在校學生共 23.4 萬人。旅遊從業隊伍不斷擴大，1998 年末，全行業直接從業人員達到 183 萬人，間接從業人員約 900 萬人。

（二）旅遊市場發展潛力大

總體上看，中國旅遊業發展水平還比較低，尤其與旅遊業非常發達的國家如西班牙、巴哈馬、英國等比較相差甚遠，見表 8-1。世界旅遊總收入占 GDP總量的比重在 1996 年就達到 10.7%，而中國在2000年才達到5%，還不到世界平均水平的一半，可見發展潛力和空間還很大。

表0-1 世界旅遊業發達國家的旅遊比較表

	巴哈馬	西班牙	英國	突尼西亞	美國	中國
旅遊收入（億美元）	16.2	1 015	1 506	19.1	8 730	300
GDP（億美元）	35.5	5 059	10 988	167.5	74 400	8 178
旅遊收入相當於GDP的比重	45.6	17.8	11.6	11.4	10.2	3.7

根據 WTO和《中國國情國力》1997 年第五期資料整理。轉引自：羅佳明，
旅遊經濟管理概論。復旦大學出版社，1999年。

中國擁有世界最大的旅遊市場。國際上有這樣的經驗和統計，當一個國家人均國民生產總值達到800～1000美元時，居民將普遍產生中國國內旅遊的動機；

達到4000～10000美元時，將產生國際旅遊的動機；超過 10000美元將產生洲際旅遊的動機（保繼剛等，1993）。近年來，中國不同經濟發展水平的地區，人們的旅遊實踐也基本上反映了這個規律。此外，國家法定假日延長，雙休日、國慶、勞動節、春節長假累計全年的假期已達 114 天，約占全年的1/3。在21世紀初，隨著中國全面小康社會的建設，人民生活水平進一步提高，居民既有錢，又有時間，旅遊屆時不再是廣大人民群眾可望而不可即的奢望。可以預見，中國旅遊業的發展前景將是非常廣闊的。

由於中國是一個黜奢崇儉的文明古國，人們崇尚「勤儉持家」、「富足有餘」等傳統觀念。但隨著中國對外開放、經濟發展全面起飛、人民生活的日益富足，人們的消費行為和方式也隨之發生變化，「能掙會花」的生活哲理正在衝擊「勤儉持家」的傳統觀念。已解決溫飽的消費者轉向新的高層次的生活已成為必然。在國家積極引導下，旅遊消費必然會受到越來越多人的青睞。

此外我們發展旅遊業有諸多有利條件。中國已初步建立起比較完整的旅遊產業體系和產品體系，積累了一定的經營管理經驗；交通、通訊、電力等基礎設施狀況大為改善，形成以鐵路、公路、航空、水運等為主體的海陸空立體交叉、四通八達的交通運輸網路體系，以無線通話、尋呼和網路等為主體的現代資訊通訊體系，為發展旅遊業打下較好基礎。在經濟結構調整中，國家已經把旅遊業作為新的經濟增長點，為旅遊發展提供了強有力的政策支持和良好的體制環境。目前，國際旅遊服務貿易中關稅壁壘很少，有利於我們大力開展國際旅遊業務。

世界旅遊組織（WTO）預測，1995～2020年間，中國入境旅遊的平均增長率為 8.0%，到2020年，接待旅遊者人數將達到 13710萬人次，占世界市場份額的　8.6%，成為世界上最大的旅遊目的地。與此同時，中國將成為繼德國、日本、美國之後的世界第四大客源國，出境旅遊人數達 1.0億人次，占全球國際旅遊市場的比例為6.2%（吳國清，2003）。

五、國際旅遊業發展趨勢

（一）旅遊業將成為世界上最大的產業

　　旅遊業作為世界上最大的新興產業，每年國際旅遊業的交易額已超過　3000億美元。據世界旅遊組織預測，到2010 年，國際旅遊人次可望達到 7.2 億，相當於世界總人口的 10%左右。旅遊收入將增至 10000 億美元，旅遊業將取代石油工業、汽車工業，成為世界上最大的創匯產業，1992 年世界旅遊與觀光理事會根據總收入、就業、增值、投資及納稅等幾個方面的分析，證明旅遊業作為世界上最大產業的態勢正在形成。因此，世界旅遊與觀光理事會指出：旅遊業是促進經濟發展的主要動力，旅遊業已成為世界上最大的就業部門，共產生 1.27 億個工作崗位，約占世界勞動力總數的 6.7%；旅遊業是創造高附加值的產業，其增值額已達到 14490 億美元；旅遊業是各國財政中主要的納稅產業之一，全世界的旅遊企業及從業人員的納稅總額高達 3030 億美元（呂瑩，2000）。旅遊業對世界經濟的貢獻，不僅是產業增值和提供就業崗位的貢獻，它同時還帶動其他產業的發展，帶來一系列的經濟效益。

　　（二）國際旅遊區域的重心將向東轉移

　　歐洲和北美是現代國際旅遊業的兩大傳統市場。在1980年代以前，它們幾乎壟斷了國際旅遊市場，接待人數和收入都占世界總數的90%左右。80年代後，亞洲、非洲、拉丁美洲和大洋洲等地區一批新興市場的崛起，使國際旅遊業在世界各個地區的市場份額出現了新的格局。尤其是東亞、太平洋地區，近些年來，國際旅遊增長率高於世界平均水平，達到7.5%。預計到2010年國際旅遊者人數將達到1.9億。在新世紀的發展中，歐洲和北美地區國際旅遊市場上的份額將呈進一步縮小之勢，旅遊重心由傳統市場向新興市場轉移的速度將會加快。隨著發展中國家和地區經濟的持續增長和繁榮，這些國家和地區的居民去鄰國度假者必定會增加，區域性國際旅遊將大大發展。特別是隨著全球經濟重心的東移，亞太地區將成為未來國際旅遊業的「焦點」區域（鐘海生等，2001）。

　　（三）國際旅遊客源市場趨向分散化

　　長期以來，國際旅遊的主要客源市場在地區結構上一直以西歐、北歐和北美為主。這幾個地區作為現代國際旅遊的發源地，其出國旅遊人數幾乎占國際旅遊總人數的四分之三左右。目前世界上最重要的旅遊客源國中，除亞洲的日本、大

洋洲的澳大利亞外，其餘大都集中在上述幾個地區，其中僅德國和美國兩個國家，就占國際旅遊消費總支出的三分之一以上。國際旅遊客源市場在地區分布上畸形集中的局面，同樣也面臨著嚴重的挑戰，特別是當代世界經濟正在迅速分化和重新改組，初步形成了北美、西歐、日本、獨聯體、東歐和第三世界等六大經濟力量相抗衡的態勢，直接影響各地區國際旅遊客源的發生、發展、消長和轉移，從而導致客源市場分布格局由目前的集中漸漸走向分散。在新世紀初，亞洲、非洲和拉丁美洲的一些脫穎而出的新興工業國，隨著人均國民收入的增加，可能逐漸取代傳統的旅遊客源國，而成為國際旅遊的主體市場。中國目前私人出境旅遊人數較少，但增長速度較快。1994年至1998年五年間，私人出境旅遊人數平均年增長18.6%，出境旅遊正在逐漸形成規模。

（四）國際旅遊方式趨向多樣化

隨著人們生活水平的提高，消費觀念的轉變，消費個性化和特色化日益明顯。旅遊活動亦不例外，出遊者往往追求刺激、個性和特色的旅遊活動，旅遊方式由過去的觀光、遊覽等單一旅遊方式向多層次、多類型、個性化轉變，例如在歐美國家出現了生態、醫療、探險、太空旅遊等富有創意和驚險的旅遊活動。

（五）中遠程旅遊漸趨興旺

旅遊距離的遠近受時間和經濟等因素的影響，在20世紀上半葉，人們大多只能藉助於火車和汽車進行旅遊活動。當時飛機的速度既慢且票價昂貴，還很不安全。因此，那個時代的人一般只能作短程旅遊。第二次世界大戰後航空運輸大發展才使得中、遠程國際旅遊的興起。目前，飛機的飛行速度越來越快，航空技術日新月異，世界正變得越來越小，距離在制約旅遊的因素中作用日趨減弱，人們外出旅遊將乘坐更快捷的飛機和高速火車。據專家預測，到2010年，新一代的超音速飛機，從倫敦飛到東京，航程9585公里，只需3小時；短程旅行可坐時速550公里的磁浮列車，速度比現在的高速火車快近一倍。加之閒暇時間增多，今後將有更多的人加入到中、遠程旅遊的行列中來。1983年，歐洲共同體國家出國旅遊者中，79.7%的人是到鄰國作短程旅遊，中、遠程旅遊者僅占20.3%；到1995年，出國作短程旅遊的那部分人數下降到72.7%，中、遠程旅遊人數升至

27.3%。另據國際航空協會估計，世界航空運輸中，長途航運將成為主要手段，距離在2400公里以上的長途客運量可能從目前占航空客運量6%劇增至40%（呂瑩，2000）。因此，隨著更快捷、安全、舒適、經濟的新型航空客機投入運營，全球性大規模的中、遠程旅遊將成為可能。

（六）國際旅遊對旅遊安全更為重視

世界局勢的緩和，使世界避免爆發全球性毀滅戰爭成為可能，但世界上局部戰爭和衝突時有發生。民族衝突、宗教衝突、國際恐怖主義、傳染性疾病將隨時對國際旅遊業的發展形成局部威脅。在具備閒暇時間和支付能力的條件下，唯一能使旅遊者放棄旅遊計劃的因素就是對安全的顧慮。旅遊者考慮的安全因素主要有：局部戰爭和衝突，恐怖主義活動，旅遊目的地政局不穩定，傳染性疾病流行，惡性交通事故的發生，社會治安狀況惡化等。旅遊者只有對各方面的安全因素確定無疑後才會啟程。因此，各旅遊接待國或地區都愈來愈重視安全因素對市場營銷的影響，力求從每一個環節把好安全關。針對一些不可預測的不安全因素為遊客預先代辦保險，這樣做一方面可以減輕遊客的後顧之憂，另一方面，一旦事故發生，可以將其對市場的衝擊減少到最低程度。

第三節 中國旅遊市場的現狀分析

一、旅遊業呈蓬勃發展之勢，市場規模不斷擴大，季節變化明顯

入境旅遊持續快速發展。1980年中國入境接待人數為 350萬人次，世界排名第18位，旅遊外匯收入6.17億美元，世界排名第34位。2001年，入境旅遊人數達8901.3 萬人次，世界排名上升為第5位，旅遊外匯收入178億美元，世界排名上升為第7位（見表6-2）。

表0-2 2001 年中國旅遊業發展狀況

			世界排名
入境旅遊	旅遊收入	178億美元	7
	旅遊總人次	8901.3萬人次	5
國內旅遊	旅遊收入	3522.37億元	1
	旅遊總人次	7.84億人次	1
出境旅遊	旅遊總人次	1213萬人次	不詳

資料來源：2001 年中國旅遊年鑑。

中國國內旅遊方興未艾。中國國內旅遊從小到大，自1980年代中期開始活躍，到90年代中國國內旅遊走上了快車道，近幾年則已發展成為廣大城鄉居民重要的消費領域和擴大內需的重要力量。2001年中國國內旅遊人數達到7.84億人次，中國國內旅遊收入達3522.37億元人民幣，已形成世界上人數最多的中國國內旅遊市場。出境旅遊穩步發展，中國的出境旅遊經歷了一個從無到有、從「出境探親遊」到「公民自費出國遊」的發展過程。2001年中國出境人數達到1213萬人次，其中因私出境人數695萬人次，中國已經成為亞洲地區一個新興的客源輸出國。

表0-3 中國出境旅遊預測（基於 1995～2001 年）

	相關係數	預測方法	回歸方程	標準誤差	2005	2010
出境旅遊人次數（萬）	0.958 22	直線擬合	$Y = 77.834\ 29 * X - 154\ 610.61$	52.69	1 447.14	1 836.31
		指數曲線擬合	$Y = 1.087\ 78^X * 8.786\ 5E - 71$	39.61	1 601.98	2 439.8

有專家透過一元回歸和指數曲線擬合兩種方法對中國入境、出境和國內等三大旅遊市場的旅遊人次數、旅遊收入分別進行過預測（張炎等，1996），見表6-3和表6-4。預測結果選取主要依據標準誤差的大小（$=S$

$$\sqrt{1/n(n-2)\{n\sum \acute{y}^2 - (\sum \acute{y})^2 - (n\sum \acute{y}y - \sum y\sum \acute{y})^2 / [n\sum y^2 - (\sum y)^2]\}}$$

，其中 S為標準誤差，y為實際值，ý為預測值，n為原始數據的樣本數）。捨掉誤差大的預測值，保留誤差小的預測值，由此可見，入境和國內旅遊市場運用一元回歸預測的標準誤差較小，出境旅遊市場運用指數曲線擬合標準誤差較小。透過預測可以看到中國未來幾年三大旅遊市場的基本狀況。到2010年，中國入境旅遊創匯可達311.73億美元，入境遊客達4706.88萬人次；中國國內旅遊收入可

達6559.5億元，旅遊人次為12.65億人次；出境遊客可達2439.8萬人次。

表0-4 中國入境旅遊、國內旅遊預測（基於 1991～2001 年）

	相關係數	預測方法	回歸方程	標準誤差	2005	2010
入境旅遊收入（億美元）	0.996 55	直線擬合	$Y = 15.09 * X - 300 19.2$	4.38	236.28	311.73
		指數曲線擬合	$Y = 1.194 35^X * (9.649 6E - 153)$	17.64	429.55	1 043.94
入境旅遊人次（萬次）	0.978 95	直線擬合	$Y = 173.470 7 * X - 343 969.278$	123.77	3 839.53	4 706.88
		指數曲線擬合	$Y = 1.083 21^X * (1.138 5E - 66)$	141.16	4 526.7	6 750.66
國內旅遊人次數（億）	0.959 08	直線擬合	$Y = 0.487 09 * X - 966.398 9$	0.482 2	10.22	12.65
		指數曲線擬合	$Y = (1.098 42)^X * 2.374 77E - 81$	0.733 9	12.97	20.73
國外旅遊收入（億元）	0.996 57	直線擬合	$Y = 342.653 2 * X - 682 173.399 1$	99.08	4 846.23	6 559.5
		指數曲線擬合	$Y = (1.315 91)^X * 1.366 2E - 235$	522.17	15 218.3	60 047.22

中國國內旅遊具有明顯的季節性，主要表現為：淡旺季交錯分布，即春夏季節旅遊消費集中，旅遊人次多，秋冬季節旅遊人次數相對較少；工作日旅遊人次少，節假日旅遊人次較為集中，尤其是春節、國慶節、勞動節長假期間旅遊消費者集中。2000年，在「五一」、「十一」黃金週期間，中國國內旅遊空前熱門。兩個黃金週期間，中國國內旅遊人數分別達到了4600萬和5980萬人次，占全年旅遊總人次數的6.2%、8.1%，旅遊收入分別為181億和230億元，占全年中國國內旅遊總收入的5.7%、7.2%；2001年三個旅遊黃金週，出遊人數達1.8億人次，旅遊收入736億元人民幣，分別占全年出遊總人次數和旅遊總收入的23%、21%。此外，中國國內旅遊季節性與旅遊目的地的旅遊資源類型、遊客旅遊類型（觀光旅遊、休閒度假遊、康體健身遊、商務遊等）密切相關，如以濱海旅遊資源見長的東南沿海地區夏季旅遊人數多，以冰雪資源見長的北方冬季遊客人數多；喜歡青山綠水觀光遊客多選擇春夏季節出遊，休閒度假者喜歡避寒或避暑遊。

二、旅遊市場供求分布不均衡

（一）供給不平衡

旅遊供給是指以旅遊目的地為總體代表的旅遊企業在一定時期內以一定的價格向旅遊市場提供旅遊產品的數量。旅遊產品是旅遊經營者憑藉旅遊吸引物、旅

遊設施和旅遊基礎設施，向遊客提供旅遊活動的全部服務。旅遊供給的主體是旅遊產品的生產者，他們提供的旅遊產品具有綜合性和不可分割性，一般由四部分組成：旅遊資源、旅遊設施、旅遊服務和旅遊基礎設施。中國自然地理條件、社會歷史文化、經濟狀況的區域差異，使旅遊資源的類型、性質、價值及其開發階段、發展方向、旅遊服務與旅遊設施等表現出旅遊供給的地域不平衡（朱俊杰等，2001）。

1.旅遊資源的地域不平衡

從自然旅遊資源來看，具有分布的不平衡性。由於自然地理條件的地域分異，中國各地區的自然旅遊資源有明顯的差異，各有特色。西部地區以高原、雪山、沙漠等風光為特色，宏偉浩瀚；東部地區以海洋旅遊資源為特色，兼有秀美山水風光；中部地區名山大川眾多，五嶽中即占三座，還有黃山、廬山等世界級名山。

從人文旅遊資源來看，同樣具有分布的地域不平衡特點。歷史變遷使得人文旅遊資源表現出地域不平衡。隨著時間的演進，中國歷史地理環境發生重大變化，人口聚居和經濟重心由黃河流域向長江流域過渡。人們在遷移過程中，民俗和民情也隨之變化，從而造成人文旅遊資源的分布、類型、特徵的區域差異性，因此越向西越能體驗到古樸的民風習俗、古代的建築裝飾、古老的生產工藝，而越向東走越能體現近代與現代文明的氣息。民族分布使得人文旅遊資源表現出地域不平衡。中國少數民族主要生活在邊遠地區或山區，漢族大多生活在中東部地區。各民族都有各自的特色，東部地區以漢族民俗文化旅遊資源為主，邊遠地區有豐富多彩的少數民族民俗文化旅遊資源。現代文明程度的差異也使得人文旅遊資源表現出地域不平衡。由於地理區位的差異和經濟文化發展的差異，中國現代文明旅遊資源分布很不平衡。東部地區比中西部地區發達，現代文明程度高，大城市、大型建築物、人造旅遊資源等多在東部地區，東部地區的城市旅遊資源比中西部地區要豐富。

旅遊資源開發方向具有地域不平衡性。旅遊資源是遊客選擇目的地的極重要因素。中西部地區受汙染程度小，在生態旅遊方面處於優勢，並同世界旅遊業的

發展方向相符，因此西部地區旅遊業發展方向表現為生態旅遊、科學考察旅遊、探險旅遊、沙漠旅遊、民俗風情旅遊、文化旅遊等。東部地區較發達，在城市旅遊資源方面處於優勢，又由於東部地區具有區位優勢，城市較發達，旅遊業以城市為依託，可供發展的旅遊類型有：會展旅遊、城市旅遊、海洋旅遊、事件旅遊（運動會、節慶等）。

2.旅遊設施及旅遊服務的地域不平衡

旅遊設施是旅遊業所憑藉的物質條件，包括食宿設施、遊覽設施、購物設施等；旅遊服務是旅遊產品的核心，包括客運服務、食宿服務、旅行社服務等。實際上，旅遊設施和旅遊服務是不可分的，旅遊服務是藉助旅遊設施和企業完成的，旅遊企業及其從業人員是旅遊產品的生產者、供給者。

表6-5表明，東部地區的旅遊企業和從業人員所占百分比遠遠高於中西部地區，若以旅遊企業和從業人員作為旅遊業投入，旅遊外匯收入作為旅遊業產出，則東部地區投入的百分比小於其產出的百分比，中部地區和西部地區的投入百分比大於其產出百分比，表現出東部旅遊經濟效益最好，其次為西部地區，最後為中部地區。

表6-5 中國東、中、西部地區旅遊基礎狀況比較一覽表

地區	涉外飯店	國際旅行社	從業人員	國際旅行社百分比	涉外飯店百分比	從業人員百分比	外匯收入百分比
東部地區	3 439	615	974 856	62	66	72	83
西部地區	720	175	124 875	18	14	11	9
中部地區	1 042	201	235 686	20	20	17	8

資料來源：根據《1998中國旅遊年鑑》的資料整理計算而得。

3.旅遊基礎設施的地域不平衡

旅遊基礎設施是本地居民和遊客共用的設施，包括公用事業設施和現代社會生活基本設施。旅遊基礎設施是本地居民生活基礎，也是旅遊業發展和旅遊資源深度開發的必備條件。不注重旅遊基礎設施建設，必然阻礙旅遊業的發展。可是中國旅遊基礎設施地域差異十分明顯。西部地區交通路線網密度低，通訊設施數

量少，而且西部地區交通網運力緊，標準低，西部與中部地區聯繫的通道數量少，西部省區間鐵路運力不足。由此可見中西部基礎設施的薄弱性。

（二）需求不平衡

旅遊需求指有一定支付能力和閒暇時間的人對旅遊產品的需要而產生的要求。旅遊需求是對旅遊產品的需求，其主體是遊客。旅遊行為是指人們在旅遊的全過程中表現出的一切活動，旅遊行為包括心理的決策行為和旅遊活動的空間行為。旅遊需求是遊客旅遊的可能性，旅遊行為是旅遊需求的實現形式，因此要研究遊客的旅遊需求，就要以遊客的旅遊空間行為的表現或相關數據來分析研究。

1.中國國內遊客旅遊需求的地域不平衡性

旅遊業產業化和國民經濟所處的經濟發展水平之間存在著一種必然的關係。中國三大地區經濟狀況的差異，在較大程度上造成了不同地區中國國內旅遊需求的差異。表 6-6 表明，三大地區的人均國民生產總值有相當差距，東部地區約為中部地區的兩倍弱，為西部地區的兩倍強。根據國際統計經驗，東部地區人均國民生產總值為10212元，已超出800美元，因此人們普遍產生國內旅遊動機，對旅遊有較大的需求，這就是東部地區的主題公園在近十來年有顯著增多的主要原因之一。相比之下，中西部地區人均國民生產總值分別為5478元和4288元，距800美元還有一定的差距，因此這兩個地區的居民還未產生普遍的旅遊動機，旅遊需求較低。

表0-0 中國東、中、西三大地區經濟發展水平比較

指標	面積(％)	人口(％)	GDP份額(％)		GDP相對速度(％)	人均GDP(元、現價)	
年份			1990	1999	1990～1999	1990	1999
東部地區	13	41	54	58.7	1.11	2 099	10 212
中部地區	28	23	30	27.5	0.9	1 341	5 478
西部地區	59	36	16	13.8	0.78	1 143	4 288

資料來源：《2000年中國區域發展報告》第243頁。（《中國統計年鑑》，
註：相對速度為與全國平均值的比值。）

2.國人出境旅遊需求的地域不平衡

出境旅遊包括港澳遊、邊境遊、出國旅遊。三大地區主要城市間人均國民生產總值差距很大，尤其是東部地區的城市比中西部地區城市的人均國民生產總值高出很多。顯然，這是出境旅遊顯著地域差異性的主要原因之一。

據資料：廣東一直為出境旅遊客源大省，占中國出境總人數的三成左右，其次為北京、上海、福建、浙江等東部地區的省市。在邊境旅遊方面，由於地理位置的原因，雲南、黑龍江、廣西、內蒙古、遼寧出境旅遊人數居多。1998年中國公民自費出境旅遊主要客源有：東部的廣東為60.75萬，廣西為20.25　萬，上海為　10.48萬，北京為　6.55萬，福建為　6.11萬，浙江為4.29萬，湖北為3萬，中部的雲南為43.28　萬，黑龍江為6.71　萬。這說明中國公民出境旅遊在東部地區已初具規模，而中西部地區尚有待進一步發展。

（三）收入不平衡

1.海外遊客在中國遊覽的地域不平衡

海外遊客的不同需求，在其遊覽的地域上能反映出來，表現為對不同地區、不同旅遊產品和不同旅遊企業，海外遊客有不同的需求。由於各地區經濟因素、區位條件、旅遊業發展程度等的差別，海外遊客入境遊覽表現出不同的需求。由表 6-7可見，中西部地區與東部地區的旅遊外匯收入差距很大，1997年中西部地區與東部地區的旅遊外匯收入差距最小，但東部地區外匯收入仍約為中、西部地區的十倍。

表0-7 中國東、中、西部地區旅遊外匯收入比較表

單位（元）

三大地區	1991	1992	1993	1994	1995	1996	1997
東部地區	254 783	351 217	392 407	633 456	721 261	810 948	875 315
中部地區	8 900	13 788	15 761	32 507	46 792	62 673	81 568
西部地區	21 293	27 753	34 777	43 337	56 872	74 000	89 275

資料來源：轉引自朱俊杰等（2001）。

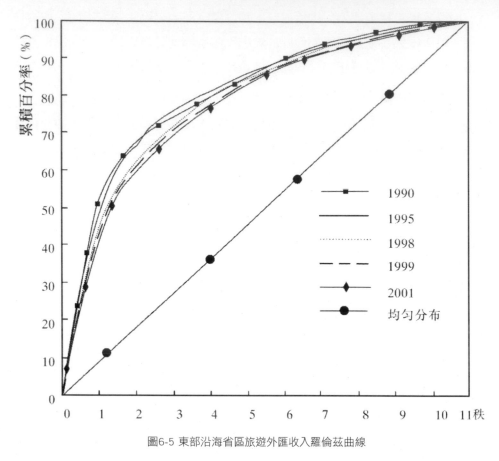

圖6-5 東部沿海省區旅遊外匯收入羅倫茲曲線

2.區域內部的不平衡

在中國東部地區內部各省區間也存在收入差距。透過對東部11個省區1990、1995、1998、1999、2001年的旅遊外匯收入進行統計分析發現，這些年份的旅遊外匯收入的集中化指數分別為0.6656、0.660 24、0.62292、0.61398、0.60954，（集中化指數在 0〜1 之間。當指數為0時，旅遊外匯收入地區差異最小；當指數為1時，地區差異最大。）可知旅遊外匯收入在東部沿海各地區存在較大的差異，創匯主要集中在廣東、上海、福建、江蘇等省區，並且這種不平衡性具有相對的穩定性，從1990年到2001 年的集中化指數均為0.6左右。根據統計數據算出累計頻率繪出羅倫茲曲線（見圖6-5），可見旅遊收入在東部各省區間存在不平衡性。

三、旅遊市場環境有待改善和轉變

　　旅遊市場的正常運行離不開相關方面因素的影響，這些與旅遊相關的因素可稱之為旅遊市場發育環境。影響旅遊市場形成和發育的環境因素極其廣泛，歸納起來主要包括社會經濟環境、政治環境、法律環境、文化環境等。

　　經濟環境主要包括社會經濟體制、經濟發展水平、經濟秩序和經濟政策等。這些均會從不同側面、不同程度地影響旅遊市場的發育和成熟。中國經濟宏觀總體形勢和運行模式看好，自改革開放以來，中國國民經濟一直處於高速增長狀態，儘管有些波動，尤其是在東南亞爆發金融危機時，中國經濟經受了考驗，保持較為良好的運行態勢。但不可否認的是中國經濟正處在體制轉軌與變革之中，現實中存在著一些問題，主要表現為，自1994年以來政府儘管頒布了一系列的擴大需求措施，但一直處於經濟通貨緊縮狀態，物價走低、總的消費需求不足；社會保障制度改革剛剛起步，還有待於進一步完善；住房制度改革也是90年代中後期才真正落實，正處於不穩定狀態；高等教育改革處於實施和健全階段；產業結構調整過程中，國有企業改革，在健全和完善現代企業制度、提高生產效率和國際競爭力時，產生的大量剩餘勞動力亟待就業。由於這些經濟不穩定因素的影響，居民首先想到的是解決住房問題，其次居民考慮子女的教育化費，其他方面的消費比較謹慎，不敢隨意大把花錢，更不用說利用信貸進行旅遊消費。

　　法律環境對旅遊市場發育的影響和制約主要表現為法律對市場發育的保障作用，即市場發育需要有完善的法律體系、健全的經濟立法和經濟司法作保障。法律可以保障旅遊企業的合法主體地位，自主經營和自負盈虧；法律也可保障旅遊市場客體即旅遊產品的等價交換和自由流通；法律還可以保障市場的運行規則實施。中國宏觀經濟立法、司法建設發展比較快，趨於健全與完善，如經濟法、競爭法、反壟斷法、合約法、消費者權益保護法等，但旅遊業行業法規有待健全與完善。回顧中國旅遊業的立法現狀。自　1985年5月中國旅遊服務業第一個正式法規《旅行社管理暫行條例》頒布後，至今先後頒布了十餘部行政法規和部門規章。其中現行的、涉及GATS談判內容、有關外國法人和自然人在中國旅遊業權益的主要有四部法律文件，即《旅行社管理條例》、《中國公民自費出國旅遊管

理暫行辦法》、《中外合資旅行社試點暫行辦法》和《導遊人員管理條例》。

　　然而，以十餘部核心法規和規章構築起來的中國旅遊服務業法律體系是十分不完備的。學術界將這種不完備性歸納為如下幾個方面。第一，中國旅遊服務貿易立法尚未形成體系。從理論上講，中國旅遊服務貿易立法應是以旅遊法為主導，其他旅遊專業立法相配套的完整法律體系。但從目前來看，中國仍沒有一部中國旅遊的基本法，究其原因，一是旅遊業覆蓋領域面廣，行業界定模糊，難於規範；二是有關部門管理職能交叉，利益有所衝突，相關法律銜接複雜。此外，一些旅遊領域立法也是空白，如在旅遊飯店管理方面，目前仍缺乏一部具有足夠權威的法律和法規來規範其建造和經營；在保護旅遊消費者合法權益方面，僅有《中華人民共和國消費者權益保護法》已顯不足，畢竟旅遊產品和普通商品不可同日而語。第二，在旅遊服務貿易立法的內容方面，從目前的情況看，有關法律法規的內容多是調整縱向法律關係，即政府主管機構和旅遊企業之間的關係，而調整橫向法律關係的內容，即調整旅遊服務提供者與消費者法律關係的法律法規明顯不足。這就必然導致服務提供者和消費者的某些合法權益得不到保護。更有甚者，有些法律規定由於出自不同的行政管理部門，內容相互矛盾，使當事人難以適從。此外，不少法律和法規的內容不夠詳細，尤其對在華外國服務機構、服務提供者的規定較少或疏於規定，即使有所規定，也多較原則、抽象，缺乏可操作性。第三，立法層次較低，缺乏透明度。現行中國旅遊服務的立法全部屬於行政法規和部門規章，多是由行政主管部門和地方行政部門頒布的，權威性不夠高，尤其是一些地方性法規，還屬於一些「內部規定」，只由有關主管機構執行，並未對公眾公開，極大地影響了法律的統一性和透明度。

　　文化環境對市場發育有影響和制約作用。文化背景不同人們對市場的認識不同，崇尚個性和競爭的文化背景有助於市場發育，缺少競爭的文化背景不利於市場發育。中國受到儒家、道家思想的深刻影響，主張與人為善，與世無爭，財運盡在天命，金錢乃為身外之物，生不帶來死不帶去。這種思想意識，不利於創造競爭環境，從而不利於市場的發育。西方社會則注重個性張揚，強調私人財產神聖不可侵犯，這些為市場經濟發展奠定了很好的文化背景環境。中國直到改革開放後，才重視市場經濟的作用。此前，人們視市場為資本主義發展經濟的手段，

是與社會主義的顯著區別之一，強烈反對市場，計劃調節占統治地位，使得市場無法發揮作用；改革開放之後，市場才被視為發展經濟的手段、調節和配置資源的基礎工具，使得市場在國民經濟中的作用日益明顯，市場日臻完善。

四、旅遊市場不完善

要素市場沒有真正形成的主要問題在於，旅遊資源價值衡量沒有統一的標準，無法將其商品化，導致無法將這一要素推向市場。由政府和地方政府統包資源開發、規劃甚至產品的促銷和經營，這種現象在目前普遍存在。在這一背景下，往往容易出現政府尋租行為，滋生腐敗，造成旅遊資源的浪費甚至是旅遊資源的破壞。比如說，某地的旅遊資源歸某個地方政府所有，地方政府就有權將資源的開發權給任一開發商或某個開發公司，價格或費用的高低由政府決定，這樣就容易產生私下交易，缺少監督機制和公平競爭機制，政府工作人員在這一過程中可能會收取賄賂。

資金市場存在問題，上市交易的旅遊企業數量少，籌集的資金比較少，市場不規範，管理不善，漲落無常，可預期性較差，投資效率低下等。在1990年代初，旅遊上市公司紛紛進入資金市場，開始這些上市公司的效益非常好，其資產淨收益曾經達到30%的驕人業績，但是1997年以後其資產淨收益卻開始大幅度卜滑，到1999年上半年其資產淨收益僅為2.72%。目前旅遊上市公司的經營範圍基本上是飯店業、旅行社業和景點娛樂業及與旅遊業密切相關的旅遊商品開發等方面，一般將旅遊上市公司分為酒店類、景點娛樂類和綜合類。從三類上市公司的情況看，酒店業效益卜降得最多，從1996年33.42%的高額回報率下降到1999年上半年的1.99%的微乎其微回報率；景點類的資產回報率從1996年的25.26%下降到1999年上半年的4.12%；相比之下綜合類的資產回報率比較穩定，1996年為11.27%，1999年上半年5.63%，比1998年上半年上升了0.73個百分點，是1999年上半年旅遊上市公司各類中唯一上升的類型（戴學鋒，2000）。

有形市場發育不健全，主要表現在沒有固定的交易場所，旅遊消費購買者只能去旅行社或飯店購買，不便於選擇，選擇的餘地較小，加之旅遊消費的異地性

可能導致旅遊市場資訊的不對稱，致使遊客在旅遊過程中沒有得到滿意服務，此外消費者少有貨比三家的機會與可能，購買後給遊客帶來了許多遺憾，進而影響其重遊。

五、中國旅遊市場的營銷現狀和存在的問題

自改革開放以來，中國旅遊市場營銷在理論與實務方面都取得了很大的成果，然而中國企業與國外企業一旦同臺競爭，其營銷方面的問題就將暴露出來。第一，營銷觀念落後——眾所周知，市場營銷觀念大體經歷了產品觀念、銷售觀念、營銷觀念三個階段。產品觀念下企業「生產什麼就賣什麼」，企業以生產為中心；隨著由賣方市場向買方市場的過渡，企業生產的產品不一定能賣出，於是企業開始重視銷售。在銷售觀念下，企業「千方百計賣已生產的產品」，銷售觀念雖比產品觀念進了一步，但企業並不關心消費者的需要。而在營銷觀念的影響下，企業堅持市場研究，瞭解消費者需要，據此設計、開發消費者滿意的旅遊產品。在中國，很多企業目前仍處於銷售觀念階段，只看重賣，而花很少的時間和精力去研究消費者的需求，更沒有自覺地去發揮「4P」組合的威力（4P為product產品、promotion促銷、price價格、place渠道的首字母縮寫）。若不迅速轉變觀念，要想在國際市場競爭中獲勝是不可能的。第二，營銷工具與國際無法對接。國外很多企業表示，只與有成熟的電子商務運作系統的企業做生意。而中國真正開展了電子商務的企業沒有幾家，因此很多企業痛失生意良機。一些有危機感的企業正率先推進電子商務。很少旅遊企業以電子商務為重點，積極營造自己的網路市場，大力提高其智慧化營銷水平。不以銷售公司為中心，透過應用互聯網與電腦技術對企業傳統的商務運行過程進行業務流程全面資訊化整合，沒有在供需方之間架起一座資訊橋，這樣，不僅使經銷商之間沒有資訊溝通渠道，還導致企業智慧商務活動中的運行效率低，商務運行成本高。第三，營銷策略簡單。企業競爭策略即企業根據市場需求及變化所決定採取的經營手段和銷售方式。中國企業長期受計劃經濟體制束縛，面對開放的市場競爭乏術，普遍傾向於淺層次的價格競爭，這進一步加劇了行業的價格戰。據上海市有關方面最近對500名企業經營者進行的問卷調查，在如何提高競爭力這一問題上，100%的國

外企業第一選擇是提高質量，但　83%的中國企業第一選擇是降價。由此可見，中國旅遊企業之間價格戰愈演愈烈、花樣百出當然不足為奇（吳旭雲，2000）。

六、旅遊市場法規不完善，市場規則不健全，存在不合理競爭

旅遊市場法規是指與旅遊相關的機構（政府、立法機構、行業協會等）按照市場運行的客觀要求制定的或沿襲下來的共同遵守的行為準則，主要包括兩大類，其一是體制性規則，其二是運行性規則。體制性規則主要包括在一些承認和維護財產所有權的法律制度之中，保證市場運行主體的財產所有權及其收益不受侵犯。旅遊市場運行性規則主要包括進入市場的各主體的行為規範以及處理各主體之間相互關係的準則。這些規範明確規定市場上什麼不可以做的，要求任何市場主體只能在不損害公眾利益的前提下追求和實現自身的利益。具體地説，市場運行規則主要包括市場進入規則、市場競爭規則、市場交易規則。

市場進入規則是指旅遊企業進入市場必須要遵循一定的法規和具備相應的條件，如需要一定的企業註冊資金或質量保證金、一定的行業標準和技術要求、一定的設施和設備等，只有達到這些標準和具備條件後方能進入市場。但現實並非如此，據大連《半島晨報》報導：在旅遊經營中有時遇到個別「黑導、黑社、黑車」，不交納任何費用，用低價策略巧取豪奪客源，使一些「正規軍」望塵莫及。正規旅行社辦理了經營許可證後，都要交納一定額度的質量保證金（張亮等，2002）。

市場競爭規則是指旅遊企業進入市場後，保障各個行為主體必須在平等的基礎上進行充分競爭的規章制度。包括保證競爭公平的反市場壟斷和反不正當競爭規則，為排除超經濟的行政權力的不當干預，為消除對市場的分割和封鎖以及對部分市場主體的歧視性待遇等而制定的規則。如目前存在的「過度競爭」與「競爭缺乏」現象。「過度競爭」大量存在於旅行社和飯店業中，表現在新產品開發不力，現有旅遊路線、旅遊產品相對過剩，於是爭相削價，影響到企業及行業的發展後勁。另一方面，由於景點開發建設、旅遊設施、旅遊商品等方面存在嚴重

的地區把持和行業部門分割，以行政壟斷代替市場競爭以及部分地方政府「政治性招租」的存在，從而出現了「競爭缺乏」現象。兩個方面不利於效率提高及資源的優化配置，也不利於產業規模和市場規模的擴大（張明清，2000）。再如，旅遊市場中，一些旅遊企業為了自身的經濟利益，採取不正當競爭手段來贏得市場、占有市場。「誰開發誰收益」的市場規則，在法律上無法得到保護，侵占他人利益的現象時有發生。對旅遊產品，特別是無形產品部分和涉及他人的「公共產品」部分，沒有明確的法律界定。旅遊產品的產權明晰度在現有的旅遊法體系中缺乏合理的解釋，致使旅遊市場中出現了許多平行投放的現象，旅遊企業的權利得不到有效的保障。如旅行社方面，某旅行社A透過考察論證，組合了一個非常好的旅遊產品，投入了大量的資金，並且進行了一系列的宣傳、調研，做了大量的前期工作之後開始運營。幾個月後，該旅行社開始從市場上獲得豐厚的回報。這個消息被另一家旅行社B知道，於是也投入到這條旅遊路線上運營，並以同樣的經營方式、服務質量同A　旅行社展開競爭，結果各自占市場份額的50%。這樣一來，A旅行社明顯虧損，對B旅行社來說略有盈利，這顯然是不公平的。

市場交易規則是指關於市場交易行為的規範和準則。如保障交易的公開性，交易的公平性，一切交易活動都要在市場上公開進行，交易必須在自願等價互惠的基礎上進行，嚴禁欺行霸市和強買強賣行為。例如，有個別旅行社眼紅別人某條路線做得火，就在報紙上以非常低的價格虛假推出同一條路線，若有消費者報名，就謊稱「滿員」，這樣一來，自己拉走了對手的客源，卻不接客，損人利己。再如：旅行社低價吸引消費者，有時甚至跌破了成本價。遊客旅行中被以免費景點冒充收費景點、貴景點偷換成廉價景點、餐宿上被剋扣、被領著去有購物回扣的場所等，消費者看起來占了價格便宜，實際上是「羊毛出在羊身上」。這些不正常的經營方法和手段嚴重影響著旅遊市場的秩序。

七、中國國內客源市場空間分析

（一）研究的背景和問題的提出

隨著中國經濟的穩步健康發展、人民生活水平的不斷提高、閒暇時間的不斷增多、消費觀念和消費結構的轉變，旅遊業發展迅猛。中國國內旅遊快速發展，客源市場蓬勃壯大，其旅遊收入和發展速度現已超過入境旅遊。1992年中國國內旅遊人次數為　　3.3　　億人次，旅遊收入為30.23億美元，僅占旅遊總收入的43.3%，但比重有不斷上升的趨勢；入境旅遊人次為1651.2萬人次，旅遊創匯為39.47億美元，占旅遊總收入的56.7%，比重有相對下降的趨勢；截至2002年，中國國內旅遊收入已達3　　878億元，占旅遊總收入的70.4%；入境旅遊收入為203.9億美元，占旅遊總收入的29.6%（見圖6-6）。出境旅遊經歷從無到有，從「出國探親遊」發展到「公民自費出國遊」。1995年出境旅遊人數713.9萬人次，其中因私出境人數為205.4萬人次，2002年，出境旅遊人數增長到1660.2萬人次，其中因私出境達到　　1006.14萬人次，年平均增長率分別為　　12.8%、25.5%。另據世界旅遊組織預測，1995～2020　　年間，中國將成為列德國、日本、美國之後的世界第四大客源國，出境旅遊人數達　10000　萬人次，占全球國際旅遊市場的比重為　6.2%。可見中國客源市場增長之快、未來規模之大。因此非常有必要從宏觀角度研究全國客源市場的空間特徵和區域差異規律，從而為政府制定旅遊市場發展政策和發展規劃提供依據；為地方制定切合實際的發展目標和相應的發展措施提供基本依據。

目前中國國內旅遊市場研究主要側重以下幾個方面：第一，區域旅遊市場客源構成分析包括自然構成和社會構成分析，其中自然構成包括年齡構成、性別構成和種族構成等，社會構成包括職業構成、文化構成、地域構成和民族構成等（朱同林，1998）。王欣（2001）用調查統計分析方法，研究城市旅遊目的地的客源構成（從客源地、性別、年齡、職業、旅遊目的等五個角度）及其影響因素。第二，旅遊客源市場的時間序列分析，包括旅遊目的地客源市場的年際變化、季節（月）變化及日變化，旅遊目的地客源市場預測。第三，旅遊客源市場空間分析，如一級、二級、三級旅遊客源市場的等級劃分和空間分布特徵研究及成因透析（馬耀峰等，2000；張紅等，1999；陸林，1994a，1994b；牛亞菲，1996；吳必虎等，1999；張捷等，1999　a，1999　b；孫玉貞等，1998；鄧明豔，2000）。第四，旅遊目的地形象策劃、客源市場的定位研究及旅遊產品的

營銷策略研究等（李元元，2001）。第五，有關旅遊者空間行為和心理動機的研究（朱同林，1998；陳健昌等，1988；陸林，1997；吳必虎等，1997a，1994，1997b；薛惠鋒，1991），其中有陳健昌先生對旅遊者空間行為的研究，吳必虎等一些研究者分別對中國國內旅遊者和來華海外旅遊者的出遊規律進行了系統分析，並在市場隨距離變化的規律性方面，取得了重要發現，包括城市居民出遊市場與距離關係的曲線。另外一些作者緊緊抓住典型樣本區進行了深入的實證工作，對山嶽型風景區的旅遊發展、客流規律、遊客行為等進行過系列研究。此外，這方面的研究，還包括了旅遊者決策行為、旅遊者映像、客人的動機和主人的態度、目的地的選擇等幾個方面。第六，新的旅遊市場研究以及以市場為導向的旅遊產品開發研究（劉住，2001；陸林，2001；苟自鈞，2001；楊振之等，2002），如鐘海生（2001）系統地總結了中國旅遊市場需求與市場開發的規律，較為全面地論述了中國入境、出境和國內旅遊市場的需求特徵和開發戰略。綜觀近些年的研究情況，鮮有文章就中國整體作為客源地市場進行宏觀定量分區研究。下面嘗試運用定量化的方法，對中國國內旅遊客源市場進行宏觀定量分析，對中國國內客源市場進行分等定級，力爭總結出合乎實際的、合理的客源市場空間分布特徵和區域差異規律。

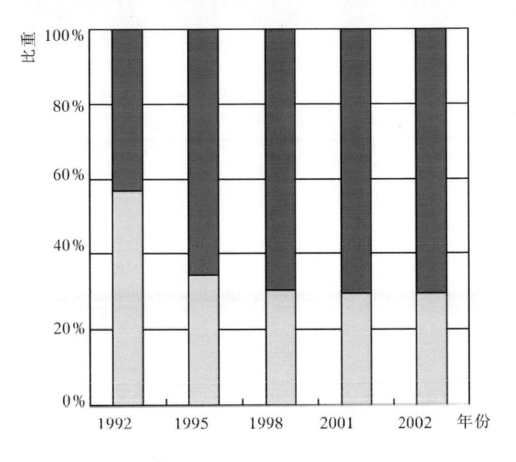

圖6-6 入、出境旅遊收入比重比較

（二）中國國內客源市場潛力分析

1.引入客源市場強度的概念及其影響因素的選取

客源市場強度是反映區域內產生客源能力的指標，客源強度越大，區域內產生的出遊人數可能越多，客源量越大；反之，客源強度越小，則區域內產生客源能力越弱，客源量可能就越少。影響客源市場強度大小的因素包括很多方面，但用來量化的衡量指標必須透過篩選、簡化和綜合，選取時遵循準確性、合理性、時效性、可操作性及盡可能全面的原則。

　　史蒂芬 L.J.史密斯認為旅行是推力和引力作用的結果，推力包括心理動機以及性別、收入、教育和其他形成旅行模式的個體變量影響，引力則與吸引旅行者的目的地或路徑特徵有關，包括有形資源，又包括旅行者的感應和期望（史密斯，1992）。林南枝等人（1996）認為影響旅遊購買行為的因素可分為內部因素和外部因素，其中由已知旅遊者個人特質和購買能力構成的內部因素是最直接影響因素，外部因素包括社會、文化、經濟環境、旅遊者的人口統計因素和旅遊者的心理因素，指出這些因素並非孤立地分別對旅遊購買行為發生作用，而是依據一定的內在邏輯共同促進了旅遊購買行為的發生。王大悟等人（1998）認為旅遊需求分為實際需求和潛在需求兩類，並指出實際旅遊需求人數受潛在旅遊需求人數和阻力（地理位置、社會政治、文化、形象、觀光設施等，旅遊需求者心目中的距離）的影響，旅遊產生的條件包括個人可支配收入、可自由支配的時間及其他社會條件。保繼剛等人（1993）認為旅遊行為的形成主要由旅遊動力所引起，旅遊動力由三部分構成，即內動力、外動力和中間條件。內動力即人的旅遊動機，是人的基本需求之一；中間條件是收入、閒暇時間和交通條件；而外動力則是旅遊地的空間相互作用。羅明義等人（1994）認為人們可支配收入的提高、閒暇時間的增多及交通運輸條件的現代化是產生旅遊需求的三要素，影響旅遊需求的主要因素有人口因素、經濟因素、社會文化因素、政治法律因素、旅遊資源因素等。吳必虎等人（1999）用四項指標作為函數變量計算出中國國內各地區居民出遊潛力指數。基於上述專家觀點，本文指標的選取主要從產生旅遊行為的成因著手，主要包括內因和外因，內因包括旅遊動機、心理個性等，外因包括收入、閒暇時間、旅遊目的地的引力、社會環境背景等。產生旅遊動機的因素很多，包括追求精神放鬆、發現新地方和新事物、逃避生活或工作環境的喧囂、追求清潔的空氣、美麗的環境、恢復體力、結交朋友、密切友誼和增長知識等。透過歸納和總結得到，影響旅遊動機的因素主要是客源地的人口受教育程度即客源地的教育文化水平，以及旅遊傾向性。旅遊傾向性的大小取決於客源地工作和生活的緊張程度、對外開放程度以及民族特徵、個人生活品位。外因包括個人收入的高低、閒暇時間的長短、交通條件、旅遊目的地引力、社會環境背景等，其中閒暇時間長短在中國各地都是以國家法定節假日為準，地區差異比較小，所以

該項指標可忽略（吳必虎等人，1999）；交通條件從目前和未來發展趨勢來看，是影響遊客進入目的地的重要因素，但不是影響是否出遊的主導因素，便利的交通可能導致旅途更遠，不便利的交通條件可能縮短旅程，因此可將其忽略。由於中國地域廣博，各個區域的旅遊資源豐富多樣且各具特色，從宏觀上看，旅遊目的地的引力非常大，只要居民有旅遊需求就可能找到相應的旅遊目的地，在分析比較中國各地區形成客源能力時，這種資源引力優勢對於每個地區都是近乎均等的，因此可以不予考慮，但在分析某個旅遊目的地的客源市場時必須考慮這一因素。客源地人口密度的大小直接影響產生客源量的多少，在區域面積相等、社會經濟狀況和文化背景相似的前提下，人口密度大的區域有可能產生較多的遊客，相反遊客的生成能力可能小。所以經歸納用來衡量客源強度大小的主要因素有：① 單位區域內的人口密度，用 P來表示；② 區域內的人均收入狀況，用 I來表示；③ 區域內人口受教育程度，用 E來表示；④ 旅遊傾向性，用T來表示。

2.建立函數模型

透過上述分析可知，客源強度的大小主要受區域內的人口密度、人均收入狀況、人口受教育程度、旅遊傾向性等因素的影響，因此可建立反映客源強度的模型函數：

$$MI = f(P, I, E, T) \qquad\qquad ——①$$

其中MI為旅遊市場強度，P、I、E、T分別代表區域內的人口密度、人均收入狀況、人口受教育程度和旅遊傾向性。

3.數據來源和計算過程

嚴格地說，要劃分的各區域單位，應該考慮原有的經濟區劃、經濟發展程度、城鄉差別等因素進行細分。但由於考慮到數據採集難大，為簡便起見，以中國省一級行政單位作為單位區域，其中香港、澳門和臺灣儘管屬於中國但由於政治因素影響遊客的自由出入，因此沒有將其納入其中。

數據來源有三種渠道：一是透過查閱中國統計年鑑，經整理計算出各省區的人口密度（見附表，經標準差標準化得到無量綱數據見表 6-8）；二是各省區的

旅遊傾向性用線段打分法得到，具體方法如下：請旅遊教育和研究專家或從事旅遊經營管理活動的有經驗者在線段上做標記。設有S個人參加評分。第K個人（1≤ K≤ S），就任一個省區 X_i，在下列第一個線段上做標記 $Y_i^{(k)}$；在第二個線段上做標記 $A_i^{(k)}$（ () 表示他對做標記 $Y_i^{(k)}$ 的把握程度）（李洪興等，1993）（見圖6-7）。

$$T_i = 1/S \ * \ \sum A_i^{(k)} * Y_i^{(k)} \qquad (\ k \ = \ 1,2,\cdots,S ; i = 1,2,\cdots,31 \) \ \ ——②$$

圖6-7 程度分析圖

根據公式②計算各個地區的旅遊傾向性得分值　T_i：見附表，經標準差標準化得到無量綱數據（見表6-8）；

三是透過查閱中國統計年鑑並經整理計算出與收入相關的各項衡量指標、反映文化教育水平的各項指標作為基礎數據（見附表），然後基於 SPSS進行主成分分析得到綜合評價得分（陳述雲 1993；三味工作室 2001；袁衛 1999）。主成分分析是把衡量樣本特徵的多個指標透過數學方法轉化為少數的、新的綜合指標代表原來較多的指標，而較少的綜合指標既能最大限度地反映較多變量的資訊，又能使較少的綜合指標之間互相獨立，一般以特徵值累積貢獻率大於85%為主成分選擇標準，再用主成分得分矩陣與貢獻率相乘得到綜合評價得分。為反映各地區的人口文化教育水平，選取了 10項指標：人均受教育年限、6 歲以上人口文盲比率、15歲以上人口文盲比率、高等學校數及其教職工數、每萬人擁有中小學教職工數、中小學學校數、人均科學研究支出費用等（見附表）；逆向數

據求其倒數作為衡量指標，為消除量綱的影響，用標準差的方法〔xi´j ＝（xij-x）j）/sj，x）j、Sj分別為第j列的均值和標準差〕進行標準化處理，然後用主成分的方法得到三個主成分，用得分矩陣與對應的貢獻率相乘，得出各地區文化教育水平綜合評價得分（見表6-8）。為反映各地區的居民收入狀況，選擇了5項指標：人均GDP、人均交通、娛樂支出費用、城鄉居民可支配收入和純收入，計算步驟同上，得出人均收入狀況綜合評價得分（見表6-8）。

　　由於四個變量對旅遊市場強度的影響不一，為此採用專家打分方法賦予各項指標相應權重，再加權求和得到市場強度值的大小和排名。經專家打分分別賦予人口密度指標、文化教育程度指標、旅遊傾向性指標與收入相關的指標的權重分別為 0.15、0.2、0.3、0.35，最後得到總得分和排名（見表6-8）。

表0-8 全國各省區影響旅遊客源市場強度的各指標及綜合得分

序號	地區	A	B	C	D	總得分	排名
1	北京	0.918	2.398	1.61	1.474	1.74	2
2	天津	1.152	0.897	0.44	0.804	0.82	6
3	河北	− 0.003	− 0.265	0.28	0.429	0.09	10
4	山西	− 0.345	− 0.641	0.21	− 0.325	− 0.33	18
5	內蒙古	− 0.775	− 0.364	− 0.29	− 0.499	− 0.45	23
6	遼寧	− 0.157	− 0.037	0.52	1.035	0.38	9
7	吉林	− 0.491	− 0.368	0.23	0.422	− 0.03	14
8	黑龍江	− 0.629	− 0.283	0.22	0.600	0.03	12
9	上海	4.619	3.428	0.8	1.467	2.49	1
10	江蘇	0.813	0.671	0.46	1.346	0.85	5
11	浙江	0.202	1.659	− 0.04	1.338	1.00	3
12	安徽	0.215	− 0.530	− 0.31	− 0.711	− 0.43	22
13	福建	− 0.187	0.820	− 0.16	1.107	0.56	7
14	江西	− 0.231	− 0.346	− 0.07	− 0.628	− 0.36	19
15	山東	0.497	0.179	0.26	1.183	0.54	8
16	河南	0.485	− 0.581	0.17	− 0.495	− 0.24	16
17	湖北	− 0.080	− 0.249	0.33	0.179	0.02	13
18	湖南	− 0.105	− 0.145	0.33	0.122	0.04	11
19	廣東	0.129	1.143	0.46	1.384	0.93	4
20	廣西	− 0.356	− 0.418	0.03	− 0.711	− 0.41	20
21	海南	− 0.301	− 0.491	− 0.55	− 0.264	− 0.41	21
22	重慶	0.046	− 0.423	− 0.26	0.497	− 0.04	15
23	四川	− 0.412	− 0.486	− 0.08	0.031	− 0.24	17
24	貴州	− 0.331	− 0.942	− 0.74	− 1.317	− 0.92	29

續表

序號	地區	A	B	C	D	總得分	排名
25	雲南	-0.575	-0.703	-0.58	-0.700	-0.66	25
26	西藏	-0.817	-0.826	-1.23	-1.563	-1.13	31
27	陝西	-0.412	-0.588	0.12	-0.775	-0.48	24
28	甘肅	-0.691	-0.721	-0.53	-1.328	-0.86	28
29	青海	-0.805	-0.662	-0.86	-1.559	-0.99	30
30	寧夏	-0.577	-0.568	-0.64	-1.393	-0.83	27
31	新疆	-0.796	-0.557	-0.13	-1.150	-0.69	26

A. 人口密度得分　　B. 與收入相關的指標綜合得分

C. 文化教育水平綜合得分　　D. 旅遊傾向性綜合得分

4.進行聚類分析

利用上述4個已知變量的綜合得分，進行聚類分析（三味工作室　2001；袁衛 1999）。選用系統聚類法，首先計算Block距離（Manhattan距離），即兩觀察單位間的距離為其值差的絕對值和；然後用最遠鄰居法（用兩類之間最遠點的距離代表兩類之間的距離）進行聚類，聚類結果如下：（見圖6-8）

第一類：上海、北京；

第二類：廣東、天津、浙江、福建、江蘇；

第三類：遼寧、重慶、山東、河北、湖南、海南、吉林、湖北、黑龍江；

第四類：新疆、陝西、雲南、內蒙古、江西、安徽、山西、廣西、四川、河南；

第五類：貴州、寧夏、甘肅、青海、西藏。

圖6-8 各省區旅遊市場聚類結果圖

　　從分類結果來看，第一類為旅遊市場高強度地區；第二類為較高強度地區；第三類為中強度地區；第四類為較低強度地區；第五類為旅遊市場低強度地區。根據各個省區的綜合評價得分值和地區旅遊市場定級分區標註在中國地圖上（見圖6-9）。

圖6-9 中國旅遊客源市場分等定級示意圖

（三）中國國內旅遊客源市場空間特徵分析和區域差異概括

1.從全國範圍來看，從沿海到內地、從東到西旅遊市場強度呈遞減趨勢

　　從各省區旅遊市場強度的綜合評價得分來看，得分值相對較高的主要分布在沿海地區，即東部地區，如上海、北京、廣東、天津、浙江等；得分值相對較低的主要分布在中西部地區，如貴州、西藏、甘肅等，基本上是由東向西、由沿海向內地得分值呈遞減趨勢。主要原因可能是：（1）沿海地區是全國最早改革開放的地區，經濟發達，居民生活水平較高，有能力出去旅遊；（2）沿海地區市場經濟發育，競爭相對激烈，工作緊張、生活壓力相對較大，個人需要選擇積極的精神放鬆方式，消除疲勞、愉悅身心，其中旅遊不失為一種最佳選擇；（3）居民受西方文化影響較大，思想相對開放，文化素質相對較高，消費方式崇尚科學、合理，旅遊是既科學又合理的選擇；（4）東部沿海地區人口密度大，人口集中，是旅遊市場強度大的前提基礎條件。由東南向西北人口密度越來越小，中西部地區經濟發展緩慢，經濟相對落後，有些居民正在為滿足溫飽而努力，有些

地區才剛剛解決溫飽問題，多數居民難以追求高層次消費需求，加之文化素質相對較低，消費觀念相對落後，旅遊得不到應有的重視，因此中西部地區產生旅遊客源量要比東部少。

2.在旅遊市場的高、低強度地區存在著內部差異

在旅遊市場高、低強度地區存在著內部差異，即在旅遊市場高強度地區鑲嵌有較低強度客源市場，或在旅遊客源市場低強度地區存在較大的客源市場。如東部地區客源強度都比較高，客源市場較大，北京、上海客源市場強度特別大，而廣西、海南相對較低。究其原因，經濟發展水平高低是影響強度高低的重要因素之一。北京、上海經濟發達，區域社會福利相對較高，居民的可支配收入多，選擇出遊的可能性較大，相反廣西和海南經濟發展水平相對較低，居民的可支配收入相對較少，選擇出遊的機會可能較小。此外人口密度和文化因素也是影響客源市場強度的重要因素。再如中西部地區客源市場強度普遍較低，但也有強度較高的客源地區如湖北、重慶、湖南等。

3.沿邊地區、沿江地區旅遊市場強度相對較強，客源市場較大

透過各省區的綜合評價得分值可以發現，沿邊、沿江地區的旅遊客源市場強度較周邊地區高，如雲南、廣西較貴州強，黑龍江較吉林強，湖南、湖北、四川較甘肅、陝西、寧夏強，新疆較青海強等。主要原因可能是這些地區都是開放地區，地區的開放一方面帶動經濟的發展，地區社會福利相對較高，促使居民可支配收入增加，生活水平提高，導致有能力出遊。另一方面對外開放促進了中外文化和思想交流和融合，提高了居民的文化素質，改變了消費方式，崇尚旅遊消費。但也有例外，如西藏的客源市場強度較青海和甘肅低，這可能由於西藏邊界地區深處高原受高山阻隔而導致對外聯繫不便，出遊機會也因此會大大減少，旅遊客源市場強度相對較低。此外自然旅遊資源豐富的地區旅遊客源市場強度小，客源市場相對較小，在客源市場強度大的地區，客源市場大而旅遊資源相對貧乏，呈反相關的態勢。

（四）實踐意義

1.國家和地方制定旅遊發展宏觀政策的重要依據之一

透過上述分析，可見中國客源地市場存在明顯的空間差異，客源市場強弱分布地區不平衡。因此，國家應根據現實情況，制定政策指導各地區的旅遊市場發展，各地區也應根據自身狀況因地制宜制定相應的法規，正確規範和引導國內旅遊和出境旅遊，促進地方旅遊事業的發展。

2.各類旅遊企業制定企業發展戰略和市場營銷策略的重要依據之一

旅遊企業競爭能力強弱各異，規模大小不一，大企業可能是跨地區甚至是跨國，企業應該立足中國國內，放眼世界，把握中國客源市場重點，增強抵禦不確定因素的能力，確保企業穩步發展。中小型旅遊企業，應根據自身的特點，著眼地方市場，瞄準地方強勢客源市場，尋求機會謀求更大的發展。

3.分析中國旅遊目的地客源市場重要指標之一

在分析旅遊目的地的市場引力範圍時，旅遊目的地自身的旅遊資源價值和知名度、地理位置、目的地的可進入性和可介入性、宣傳策劃力度等是重要考慮因素。還有一個重要因素是客源地市場狀況，尤其是在旅遊市場由賣方市場向買方市場轉變的情況下，客源地市場顯得更為重要。因此可將各地區的市場強度作為分析目的地市場引力範圍的定量指標之一，劃分目的地市場範圍和等級，為目的地市場營銷提供可靠依據。

八、中國入境旅遊市場空間分析

（一）入境旅遊市場基本特徵

1.入境旅遊市場增長快速，但遭遇意外事件所受影響較大

2002年，入境旅遊人數達9791 萬人次，比上年增長 9.99%。其中入境過夜旅遊者人數達3680萬人次，比上年增長 10.96%；國際旅遊外匯收入達 203.9 億美元，比上年增長14.57%。過夜旅遊者人數與 1978 年相比，年平均增長率為17.8%，旅遊外匯收入年平均增長率為19.87%。可見中國入境旅遊增長之快。

1989年受到政治風波的影響，入境過夜遊客為 936.1 萬人次，旅遊收入18.6 億美元，分別比上年減少24.3%和17.2%；據瞭解，2003 年在「SARS」的

嚴重影響下，入境旅遊人數為9100萬人次，其中外國人 1130 萬人次，入境過夜旅遊者　　3270　　萬人次，旅遊外匯收入173億美元，分別比上年減少7.1%、15.9%、11.1%和 15.1%[1]。可見中國入境旅遊市場在遭遇意外事件情況下，表現為極不穩定。

改革開放以來，如果不考慮意外事件的影響，中國入境旅遊市場增長趨緩，變化趨向穩定，即開始走向穩定增長，這是中國入境旅遊市場開始走向成熟的重要跡象。將1978～2002年的入境過夜遊客人次數和旅遊收入分別順次分成12組，求出每一組的入境遊客人次數年平均增長率和旅遊收入平均增長率，如1978年過夜人次數、旅遊收入分別為71.6萬人次、2.63億美元，1980年分別為350萬人次、6.17億美元，那麼1978～1980年間的入境過夜人次和旅遊收入的年平均增長率分別為121%、53%，依此類推，求出每組的增長率。然後以入境過夜遊客和旅遊收入的年平均增長率為縱指標，組別為橫坐標，繪製成圖（圖6-10）。

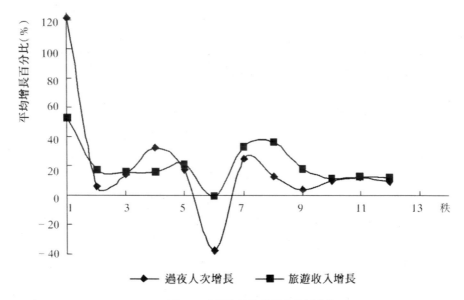

圖6-10 中國入境旅遊增長分析曲線

由圖可見，改革開放初期，中國入境過夜遊客人數和旅遊收入增長率高，但是入境過夜遊客增長率曲線和旅遊收入增長率起落波幅較大，説明入境旅遊市場

增長快，但不穩定，這種情況一直延續到1990年代。90年代後，入境過夜遊客增長率曲線和旅遊收入增長率曲線起落波幅趨向緩和，表明中國入境旅遊市場變化趨向穩定。

2.港澳臺地區市場是入境旅遊市場的主體

中國入境旅遊市場可以分為兩大部分，一部分是港澳臺同胞及僑胞，另一部分是外國人（包括已加入到外國國籍的海外華人）。其中港澳臺同胞及僑胞是入境旅遊市場的主體，近20年來港澳臺同胞及僑胞約占入境旅遊市場的十分之九，外國人僅占十分之一（吳國清，2003）。例如，2002年入境旅遊人數達9791萬人次，其中外國人 1343.95 萬人次，占到總數的 13.7%；香港同胞6187.94萬人次，占到總數的 63.26%；澳門同胞 1 892.88 萬人次，占到總數的19.3%；臺灣同胞366.06萬人次，占到總數的 3.74%；港澳臺地區占到入境總數的86.3%。2001 年入境旅遊人數達8901.29萬人次，其中外國人1122.64萬人次，占到總數的 12.6%；香港、澳門同胞7434.46萬人次，占到總數的83.5%；臺灣同胞344.2萬人次，占到總數的3.9%；港澳臺地區占到入境總數的 87.4%。由此可見，港澳臺同胞及僑胞是中國入境旅遊市場的主體。

3.洲內客源市場增長快

2001年亞洲各國入境旅遊總人數比2000 年增長 12.2%，占入境外國總數的62.2%，市場份額增長提高0.9個百分點。其中韓國、泰國、巴基斯坦、印度、尼泊爾等市場的增幅均在20%以上。作為中國第一大客源市場的日本，繼續保持旺盛的增長態勢，比2000 年增長8.4%，中國第二大客源市場的韓國，比2000年增長24.9%。2002年亞洲遊客864.38萬人次，占外國遊客總人次的64.3%，比上年增長23.8%，15個主要客源國全部實現增長，其中有14個國家實現兩位數增長，有6個亞洲國家（泰國、韓國、馬來西亞、菲律賓、日本、印度尼西亞）的增幅超過20%。

4.洲際客源增幅較快

2001年歐洲、美洲、大洋洲客源分別比上年增長8.4%、5.0%和9.9%；其中俄羅斯、荷蘭、葡萄牙、新西蘭等國家的入境人數也實現了兩位數增長。2002

年歐洲、美洲、大洋洲、非洲客源分別比上年增長　　10.1%、18.1%、14%和34.5%；很多歐美發達國家的入境人數實現了兩位數增長，其中西班牙、葡萄牙、芬蘭等國遊客增長超過了 20%，分別為 23.8%、34.4%和22.6%，美國、義大利、瑞典等國遊客增長也接近20%。

　　5.入境遊客構成特徵

　　（1）從年齡構成來看，來華的中青年遊客占絕對多數。2002年抽樣調查統計發現，25～44歲年齡段遊客占外國遊客總數的 48.5%，45～64 歲年齡段遊客占外國遊客總數的34.6%，兩項求和占到總數的83.1%，年少和年長的遊客只占16.9%。

　　（2）從性別構成來看，男性遊客占多數，女性遊客占少數。2002年抽樣調查統計發現，男性遊客占外國遊客總數的65.3%，女性只占34.7%。

　　（3）從旅遊動機分析，外國遊客中觀光休閒的占絕對多數，其次是商務和會議旅遊者。2002年抽樣調查統計發現，來華觀光休閒的占總數的41.4%，會議和商務旅遊占24%。

　　（4）從旅行方式來看，坐飛機的遊客占到絕對多數，而公路和鐵路所占比重較低。2002年抽樣調查統計發現，有56.3%的外國遊客是乘坐飛機來華旅遊，乘坐火車遊客僅占3.7%。這可能主要源於中國入境旅遊主要客源國是非陸上鄰國，如日本、韓國。值得一提的是，外國遊客中徒步旅遊的遊客占有相當的比重，2002年徒步旅行的外國遊客占到總數的12.5%，這一點在一定程度上反映了國際旅遊趨勢，追求回歸自然、崇尚自然、生態旅遊等。

　　（5）從遊客消費構成來看，長途交通費用所占比重大，其次是購物，第三是住宿、餐飲、娛樂、遊覽。2002年抽樣調查統計發現，外國遊客在旅遊過程中，長途交通費用占到總花費的25.8%，購物、住宿、餐飲、娛樂、遊覽分別為20.7%、12.6%、8.1%、7.5%、7.0%。外國旅遊消費構成中，購物、娛樂、遊覽、住宿、餐飲所占比重相當大，由此可見，中國旅遊供給方面存在一些問題，購物、娛樂、遊覽等旅遊產品供給不具有較強的吸引力和國際市場競爭力。

（二）入境旅遊市場空間分析（主要涉及外國遊客）

1.客源地分布及流向

從圖6-11，來華遊客世界分布圖可見，中國入境旅遊可以分為四個方向：東線、西線、南線、北線旅遊流。東線旅遊流形成的主要客源國有日本、韓國、美國、加拿大、朝鮮等。該方向的旅遊流是中國入境旅遊市場形成的主動脈，占入境旅遊市場的一半以上。據2002年統計調查，日本、韓國、美國等三國的遊客占到中國入境市場的46%，可見該線旅遊流之大。該方向的旅遊流的交通方式主要依靠航空。

西線旅遊流是中國入境旅遊市場的重要補充，也是中國未來旅遊市場開發的重要區域。該線旅遊流形成的主要客源國有英國、德國、法國、荷蘭等西歐發達國家。該線旅遊流具有巨大的增長潛力，但是空間距離、空間替代性及政治和社會背景等多種原因影響了該線的發展。

南線旅遊流是中國入境旅遊市場的重要組成部分，該線旅遊流形成的主要客源國有馬來西亞、新加坡、菲律賓、印度尼西亞、澳大利亞等。該線旅遊流在遭遇亞洲金融危機的衝擊後，有所下降，但是近兩年中國加強了與東盟國家的經濟、政治方面的合作，促進了該線旅遊流的發展。2002年中國入境的所有客源國中，旅遊人次排名前十名中有四個國家屬於該線旅遊流，它們是馬來西亞、新加坡、菲律賓、泰國。

北線旅遊流是中國入境旅遊市場的重要組成部分，該線旅遊流形成的主要客源國有俄羅斯、蒙古及前蘇聯獨聯體國家。該線旅遊流形成缺少多國化，主要是俄羅斯，鐵路運輸的入境方式占有重要地位。旅遊流來源的單一，加之主要客源國俄羅斯政治上的不穩定和經濟上的波動，導致了該線旅遊流的不穩定。

2.入境遊客在中國國內分布特徵

中國學者馬耀峰等（2000；2001）就中國入境旅遊流在中國國內的空間分布與動態過程做過詳細的分析。他們根據旅遊調查統計資料將中國入境旅遊流分為華北、華東、華南、西北、西南等五大旅遊流區，此外包括處於發展中的華

中、東北旅遊區,並指出中國入境旅遊流發展水平呈現出與地形三級階梯反向的特徵是西低東高。東部的華南為旅遊流「前哨區」,華東為發達區,華北為中心區。這三個區旅遊流發育良好,且擁有黃金旅遊帶;中西部的華中、西南、西北等為相對欠發達的旅遊區,旅遊流規模較小,且具有分布不均的特點,區內有影響的旅遊帶和旅遊焦點城市較少。這種劃分跟傳統的經濟區劃分沒有多大區別,沒有標準的劃分依據,這當然與數據收集難度大有關。儘管如此,但是它在分析中國入境遊客流動方面具有一定意義。

另外馬耀峰等(2000)總結了中國入境旅遊具有以下一些特徵:

(1)中國入境旅遊經過20年發展,基本形成了以京、滬、廣、深、杭、西、昆、桂等八大城市為中心聚集點和輻射點的空間形態。

(2)入境旅遊流的流向特點,一方面表現為「趨高性」特徵,另一方面表現為「向豐性」特徵。

(3)入境旅遊流流量由「集中壟斷」式漸趨「多元分流」式。即各省、市、區國際旅遊的興起、替代性旅遊產品的出現、入境遊客停留時間的縮短、遊覽 1～3 座城市遊客比重的增加等,使得分流作用有所增強,導致主體旅遊流流量相對有所減少。

(4)入境旅遊流的地域發育程度不平衡。東部地帶的京、津、滬、粵、閩、蘇、浙、桂、魯、遼旅遊流發育較好;中部地帶的吉、內蒙古、晉、豫、鄂、湘、皖、贛相對較弱;西部地帶除陝、川、滇3省外,其餘的甘、寧、青、新、黔、藏相對更弱。東部旅遊流多商務遊客,而中西部旅遊流多觀光遊客;東部多散客,中西部多團隊客。

筆者根據2002年的入境旅遊統計繪製成圖(圖 6-12),結果發現,中國國內不同地區接待的入境遊客存在比較大的差異。從宏觀上看,東部地區接待遊客量大大高於西部地區;在東部地區形成三大集散中心:北京地區、滬蘇浙地區和廣東地區,三大集散中心形成有著不同的驅動力,北京地區主要在政治力量的驅動下形成,滬蘇浙地區是在經濟力量的作用下形成,廣東地區是在政策和區位優勢力的作用下形成。從局部地區來看,入境遊客分布具有不平衡性,如同屬於沿

海地區的海南省接待量遠遠少於廣東、上海、廣西等地區；同屬於中部地區的江西、貴州、山西接待量遠小於近鄰省份，相反同屬於中部地區的陝西、湖北接待量高於近鄰省份。當然造成這種差異的原因可能是多方面，如區域旅遊資源總量差異、旅遊產品品位高低及旅遊產品的促銷力度和效果好壞、區域經濟發展水平、居民對區域旅遊發展的認同感等。

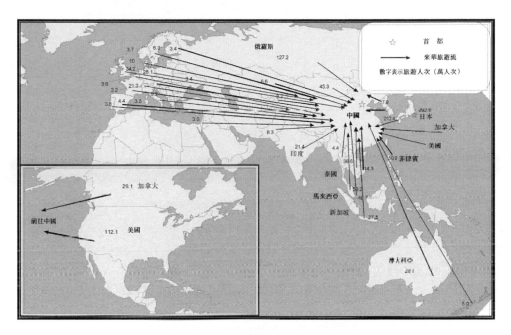

圖6-11 2002年外國來華遊客旅遊分布圖

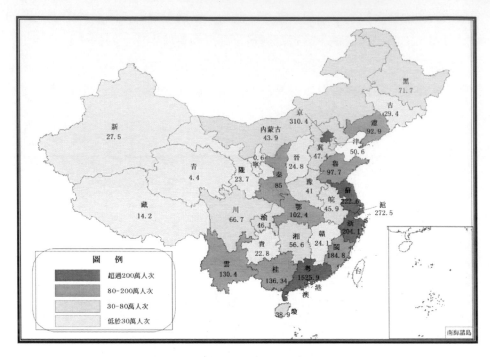

圖6-12 入境遊客中國國內分布圖

第七章 中國旅遊市場對策研究

第一節 總體布局、長遠規劃

　　旅遊市場的發展是一個動態變化的過程，往往是從無到有，從小到大；從單一的、簡單的旅遊市場向多樣化的市場過渡；從區域性的、地方性的旅遊市場向跨省、跨國界的旅遊市場發展。在這一縱橫發展態勢中，旅遊市場的發展存在著許多不確定因素和其他影響因素，同時存在自發無序發展的客觀事實，因此，有必要從國家宏觀角度出發，制定出中國旅遊市場發展的宏觀政策和具體措施。在制定宏觀政策時主要遵循兩大原則：一是循序漸進，朝大規模化、網路化方向發展；二是多樣化發展，反對類型或結構趨同。譬如，社會經濟不發達，人們生活水平普遍較低，只有部分集團或階層的人能夠消費得起，從事旅遊娛樂，即一般指旅遊處於貴族化旅遊階段，處於該階段，人為地盲目擴大旅遊市場，加大旅遊

促銷力度，結果可能會造成資金、人力和物力的巨大浪費，投資效益低下，事倍功半。反之社會經濟發達，人們生活水平高，旅遊需求旺盛，此時旅遊市場沒能充分發育，不能滿足旅遊消費需求，往往會因此而造成人們出遊不方便或旅遊消費者沒能從旅遊活動中得到預期的效果，會影響旅遊市場的擴大、旅遊業的進一步發展。鑑於此，旅遊市場的發展應該循序漸進，既不能一步到位，也不能裹足不前。只有充分分析和考慮當前社會經濟、政治背景，產業發展環境，從長計議，才能制定出與之相適應的旅遊市場發展的戰略和階段性措施。旅遊業的發展，旅遊市場的發展壯大，必須挖掘和開拓創新多種多樣的市場，建立不同旅遊市場等級體系，構成布局合理、有序的旅遊市場網路體系，反對類型趨同、結構雷同。如可考慮先在各個地區構建不同類型的地方性旅遊市場，在此基礎上，建立省級旅遊市場，再構建全國性旅遊市場。數量上應該遵循越為大型的功能越綜合化，數量越少；越是小型的功能越專業化，數量、類型越多。堅決反對地區封鎖，政府壟斷，逐漸形成有序、布局合理的旅遊市場體系。為達到該目標，國家必須從全局出發，制定出宏觀發展戰略以及各種約束機制和法規，實施長遠規劃，控制地方保護主義和利己主義。

▍第二節 迎接加入世貿組織帶來的挑戰

一、要把全行業幹部職工的思想和行動統一到中央決策上來

廣大幹部職工，特別是各級旅遊局和各類旅遊企業的領導幹部，必須從政治和大局的高度，充分認識中國加入世貿組織的重大戰略意義，統一思想，增強信心，自覺按照中央的部署和要求，努力做好各項工作。當前，特別要抓緊學習、熟悉世貿組織的有關規則，創新工作思路，努力拓展旅遊經濟新的發展空間，努力拓展海內外旅遊市場；同時，要加快法律、法規、規章的制定、修改和廢止工作，使中國的旅遊經濟法律制度，進一步符合國際通行做法，符合中國不斷完善社會主義市場經濟的目標。

二、要以提高國際競爭力為核心來規劃和實施中國的旅遊資源開發、產品建設和企業素質提高工作

　　中國旅遊資源和旅遊產品是具有很強的國際競爭力的。近年來，國家旅遊局堅持不懈地抓重點工作，努力提高中國旅遊產品的國際競爭力和發展後勁，今後要進一步明確這個指導思想。對名山勝水、文物古蹟、民俗風情等具有國際比較優勢的旅遊資源和旅遊產品，全國各地要進一步提高開發建設檔次，力創更多的在國際上富有影響的精品。對度假旅遊、滑雪旅遊等目前在國際上還處於弱勢，但在中國具有巨大開發潛力的旅遊產品，要進一步加快開發建設，盡快趕上國際先進水平。對生態旅遊、農業旅遊、工業旅遊、科教旅遊等世界各國目前都在抓的旅遊新產品，我們則要力爭抓出精品，率先見效。到2020 年能否建成世界旅遊強國，一是要看中國旅遊產品是否具有世界一流的吸引力和國際競爭力；二是要看中國旅遊產業和旅遊企業的綜合素質能否達到世界一流的水平。以提高國際競爭力為核心，推進產業結構調整，是黨中央、國務院提出的應對「加入世貿組織」的一個普遍要求，也是中國旅遊業更好地走向世界的必由之路。

三、要進一步加快旅遊行業對外開放的步伐

　　中國旅遊行業的對外開放，曾經走在其他行業前面。根據小平同志在改革開放之初做出的「利用外資建旅館可以幹嘛，應該多搞一些點」的指示，我們主要是在1980年代、90年代，利用外資200多億美元，建起了幾百家中外合資飯店，成了反映當時中國改革開放成就的一批標誌性建築，也成了中國旅遊業發展前進的重要生產力。加入世貿組織以後，根據國務院領導同志的指示，我們要首先加快旅行社對外開放的步伐，按照「所引進的外國旅遊經營者，必須是實力雄厚、資信好的國際知名大旅行社」、「中國投資者必須符合國務院旅遊行政管理部門規定的審慎和特定行業的要求」以及「嚴格把關，慎重審批」的要求，加快與美國、歐洲和日本的一些大旅行社洽談合資事宜，如條件合適，可以允許其控股。在關於旅遊業的加入世貿組織談判中，我方已有「不遲於2003年1月1日允許外資控股」的承諾。此外，我們還要進一步推介中西部的旅遊資源和旅遊業發展廣闊前景，促進外商到中西部地區投資開發旅遊業；對東部地區適合利用外資的旅遊項目，我們也要積極支持；對有實力、有信譽的企業出國辦旅遊企業，也要給予資訊支持、指導和幫助。總之，旅遊行業要進一步轉變觀念，解放思想，爭取

在加入世貿組織後迎來的新一輪改革大潮中走在前面。

四、要切實抓好旅遊企業的改革

擴大開放和深化改革，都是中國旅遊業在新世紀實現更快更好發展的動力。為了搞好搞活、做大做強中國的旅遊企業，盡快改變中國旅遊企業小、散、弱、差以及缺乏發展後勁和國際競爭力的狀況，我們必須下更大的功夫，抓好指導和推進旅遊企業改革的工作，包括改組、改制、改造和加強管理。要搞好調查研究，總結一批旅遊企業這些年透過改組、改制、改造，改變落後面貌，贏得良好經濟效益和社會效益的典型經驗，在全行業加以推廣。要鼓勵各種所有制進軍旅遊業，對民營企業興辦旅行社，要研究取消限制障礙。要鼓勵有實力、有信用的大旅行社收購和兼併小旅行社，更好地發展集團化、網路化經營。要加快現代資訊技術在旅遊經營和旅遊行業管理中的推廣和應用，發展旅遊電子商務，加快中國旅遊企業經營管理與國際接軌的步伐。

五、要加快轉變各級旅遊局的政府職能

加快轉變各級旅遊局的政府職能既是進一步完善社會主義經濟體制的重要內容，也是適應入世新形勢的迫切需要。要按照社會主義市場經濟的要求搞好政府職能定位，減少對微觀經濟活動的直接干預，強化旅遊企業的市場主體地位。要研究使用符合世貿規則的調控方式和手段，不斷改善宏觀調控，並應對今後有可能發生的涉外糾紛。要加快推進旅遊行業行政審批制度改革，簡化審批程序，規範審批行為，增強透明度和公開性，健全監督制約機制。要根據國務院指出的「一件事由一個部門負責，杜絕交叉管理、扯皮推諉」的要求，進一步明確各級旅遊局機關部門的職責分工，以提高工作效率，嚴格責任制。要打破地方保護主義和地區封鎖，廢除阻礙全國旅遊統一大市場形成的土規定和土辦法。

六、要加強對世貿組織規則的學習和人才培養

中央和國務院要求各級黨委和政府抓好世貿組織知識的宣傳和普及工作，旅

遊行業必須積極貫徹執行。各級旅遊局要以領導幹部為重點，分期分批對廣大幹部進行培訓，讓大家都能做到熟悉規則和熟練地運用規則。各級旅遊局管理的旅遊院校，要增加專門學習世貿規則的課程。旅遊全行業職工都要有學習和掌握好世貿規則的自覺性和緊迫感。在普遍要求廣大幹部職工學習掌握世貿規則的同時，各級旅遊局還要注意培養一批熟悉中國旅遊行業情況和法律法規、具有豐富的專業知識、掌握世貿組織規則、瞭解其他國家商業法規和技術標準、最好還要精通外語的專門人才或綜合型人才，起碼各級旅遊局的政策法規、行業管理和外事管理部門要有這樣的人才，這樣，才能在平時幫助領導把好政策法規研究和頒布的關口，搞好對外發布工作，並在發生涉外糾紛時能應付訴訟，打好官司。

第三節 健全市場規則、完善市場種類

一、培育有形旅遊市場

透過構建有形旅遊市場建立全國性旅遊交易市場、區域性和地方性旅遊市場，讓旅遊企業雲集於固定的交易場所，旅遊消費者可自由挑選旅遊產品、比較產品的優劣，最後做出旅遊決策。現在建立這樣的有形旅遊市場完全具有可行性，因為每年有大量的旅遊消費者，有可觀的出遊人數，旅遊消費總額非常可觀。其中主要問題在於，旅遊消費的無形特徵，以服務為主。但隨著科技的發展，多媒體技術的廣泛運用，完全可將旅遊消費「有形化」，因為儘管遊客觀光消費等旅遊消費是無形的，可能是異地的，但消費者購買的是一種經歷感受和過程，既然旅遊消費具有過程的特徵，完全可以透過多媒體技術或影視技術將旅遊服務的全過程攝製下來，再進行加工處理（當然要如實反映服務情況），變成畫冊、錄影帶或光盤，由遊客看完以後決定是否購買。如此一來，即可將旅遊無形產品變成有形產品在市場上明碼標價進行交易，消費者可以自由選擇購買，形成有形市場。有形市場的建立，將方便遊客，遊客既可以異地購買，增加貨比三家的機會，有更多的選擇餘地，又可以以旅遊企業宣傳的圖像、圖形和服務狀況作為參照比較，判斷自身是否得到應有的服務從而達到保護自身權益的目的。如遊客在大連可以買到去廣州的旅遊服務，透過錄影帶可以預期即將產生的旅遊消

費，買賣雙方資訊對稱。若遊客在旅遊過程中旅遊企業出現欺詐行為，消費者可以知道被欺詐，可以透過錄影帶或光盤進行比較後決定是否投訴保護自身的利益。從另外一個角度説，在買賣雙方資訊對稱的情況下，旅遊企業為贏得顧客會自覺地減少欺詐行為，增加服務內容，如此一來，遊客的滿意度提高，從而可能導致遊客的重遊率提高，擴大客源市場。建立有形市場後，旅遊產品有形化後，旅遊企業可以透過其他非旅遊企業、商業代銷其旅遊產品，如可以在購物中心、百貨大樓、超市等商業中心設立常年的零售點推銷其旅遊產品，這樣可以拓寬銷售渠道，降低營銷成本，增加遊客量。例如，上海市 1997 年出現的「散客旅遊超市」，就是尋求合作和建立有形交易市場的一個成功的嘗試。上海市　18家中小旅行社，在完全自發自願的基礎上，組成了聯合體，以統一的品牌、統一的價格、統一的服務、統一的承諾在申城旅遊市場颳起散客旅遊新旋風，並向在中國國內旅遊中一直處於壟斷「霸主」地位的大旅行社發出挑戰（王興斌，2000）。

二、完善旅遊要素市場

完善旅遊要素市場指如何將旅遊生產要素（主要是旅遊資源）推向市場，即為產權界定問題。如何建立規範、公平、合理、有序競爭的要素市場；如何處理好要素所有者、旅遊產品開發商和產品經營者三者之間的關係是其關鍵。旅遊資源的產權應歸國家所有，至於旅遊資源價值大小問題可透過多種方法折中確定，可由專門從事旅遊資產估價的評估單位完成，具體的使用權歸地方政府，地方政府必須保證資源的有效利用、環境的可持續發展，旅遊經濟效益的遞增，在此可以利用專門從事資產增值評估、審計和監督等的仲介機構完成，確保資源的有效利用，資產的增值和效益最大化；地方政府可以將資源透過租賃、承包或組建股份公司的方式將旅遊資源的開發權和經營權下放給旅遊開發公司和旅遊企業，轉讓過程中最好透過招標等公平、公開的方式達到成交，避免暗箱操作和政府的尋租行為。轉讓後讓旅遊開發商和旅遊企業自主經營、自負盈虧，並保證旅遊資源的可持續利用，使環境得到有效保護。

建立規範、公平、合理、有序競爭的要素市場，主要是搞好要素市場的相關

規則制定、實施和執行工作，以及信用制度的確立和評估。具體地説，凡進入要素市場的旅遊企業或開發商首先必須由資信評估仲介機構進行企業和開發商的資信評估，透過後方能進入要素市場；對進入要素市場的旅遊資源開發商和旅遊企業不論是國有、集體和私營企業還是外資企業均一視同仁，公平對待，使其均享有投標的權利，進入要素市場進行競爭；同時這些企業和單位中標後必須接受政府或仲介機構評估的監督，必須保證旅遊資源保值和增值，使環境得到保護。在旅遊要素市場中，政府要管好旅遊資源，確保資源的增值和保值，環境優化；旅遊資源開發商確保資源的有效利用，開發適銷對路的旅遊產品，提高經濟效益、社會和生態效益。

<center>三、健全旅遊資金市場</center>

由於中國證券市場發展時間短，規則不健全，存在許多不穩定因素，包括政治的、經濟的，導致旅遊板塊的收益波動較大，目前效益普遍下降，因此要發展旅遊業必須搞好融資渠道，健全資金市場。這主要涉及如何對上市旅遊企業進行資產評估、效益評估、資格評估等，在交易過程中如何實施有效監督和管理。要制定法規對上市的旅遊企業進行資產評估、效益評估及資格評估，對不符合要求的旅遊企業一律取消其上市資格；對違反證券交易規則的旅遊企業予以重罰，杜絕造假和欺詐行為，保證市場的公平性和規範性；督促上市旅遊企業做好企業的經營管理工作，提高勞動生產率，提高經濟效益；防範金融危機，確保金融安全，為旅遊上市企業提供穩定的環境背景（高廣新，2001）。

<center>四、發展旅遊網路市場</center>

（一）旅遊網路市場發展概況

世界電子商務迅猛發展，其中旅遊電子商務在20個行業中排名居首。據CNN公布的數據，1999年全球電子商務銷售額突破1400億美元，其中旅遊電子商務銷售額突破270億美元，占全球電子商務銷售總額的近20%；全球約有30萬家旅遊網路企業在網上開展旅遊服務，1999年有8500萬人次透過上網獲得旅遊服

務，2000年約有2億人次享受旅遊網站的服務（楊振之等，2002）。隨著電腦技術的不斷成熟和廣泛應用，尤其是網路技術的進步和發展，旅遊電子商務以不可阻擋之勢迅猛發展。目前中國的電子商務尚處在起步階段，但發展速度快。旅遊電子商務同樣如此，中國的旅遊網站總體上還處於旅遊資訊發布、宣傳和吸引網民的階段，旅遊電子商務處於起始時期。目前中國最大的三家旅遊類網站是華夏網、中國旅遊資訊網和攜程網，具體情況詳見表7-1。

表7-1 三大旅遊網站情況比較表

	華夏網	中國旅遊資訊網	攜程網
成立時間	1997年	1997年6月	1999年10月
經營模式	主要是 B2B	旅遊信息建設	商務旅遊為主
收入來源	會員費+交易佣金	訂票	訂房+訂票
優勢所在	豐富的上游資源和價格優勢	豐富的信息、資本支持	電子商務、客戶服務
不足之處	B2B目前盈利可能性小	盈利目標不明確	與傳統旅遊業結合

註：轉引自參考文獻：楊振之等（2002）。B2B表示Business to Business。

（二）目前中國旅遊網路市場存在的問題

1.經營模式雷同

旅遊網站主營的電子商務業務有機票、酒店、旅行團預訂三大項，每個旅遊網站都有。

2.盈利前景不明

互聯網企業賺來了網民的注意力，得到了成千上萬點擊率，卻沒有看到相應的利潤增長。

3.網下服務難以得到保證

互聯網公司通常更偏重於資訊流與資金流，而忽視了物流的管理與組織，使得網民遊客得不到滿意服務。

4.支付手段和消費習慣的障礙

國外電子商務發展快，與信用卡使用的普及和網路使用的普遍是密不可分

的。中國信用卡使用不普及，其支付手段遲遲不被社會接受；同時，中國人習慣於網上消費的人不多，消費者的個人信譽和商家的信譽在網上都沒有建立起來，這對電子商務發展造成很大的阻礙作用。

5.缺乏旅遊主營業務的支撐

眾多的旅遊網站在規劃時缺少對旅遊行業的全面、深刻認識，沒能找準切入點，因此難以形成特色與賣點。它們往往照抄國外網站的現成模式，成為美國、加拿大等發達國家網站的中文版。由於缺乏旅遊主營業務的支撐，網站旅遊資訊更新緩慢，在線交易冷清，無法引起遊客的注意與興趣。

6.過度依賴資本運營

就現在情況來看，部分網站指望著先把網站建立起來，然後再完善內容，形成市場焦點，最後上市，上市之後再把錢套回來，如此而已。這是以資本運營的方式經營為目的，存在投機行為，對網路企業的實質性發展則關注不夠。這種經營模式必然導致網路企業不能持續發展，企業只能獲得階段性發展。只有透過良好的經營業績以實現其市場價值，才是網路企業最終的取勝之道。

（三）對策研究

由於旅遊網路市場是一個無形的高技術市場，買賣雙方均可在網上完成交易，不受時間、地點和自然條件影響，同時可能降低了交易成本，但為違法、違規者提供了可乘之機，如網上皮包公司，騙取消費者購買根本就沒有的旅遊產品，既給消費者帶來巨大的經濟損失同時也擾亂了網路市場秩序。因此要加強網路市場的管理和監督，首先，要弄清旅遊網路公司的組織結構狀況、資產狀況以及經營業績等，並聘請仲介機構對其進行資信評估，對不符合要求的網路企業必須堅決予以取締，並對有關責任人予以刑事處罰。其次，要變革支付手段，便於網上交易。中國目前消費的支付方式主要以現金支付為主，使用信用卡、各種金融卡、網路貨幣及電子黃金等的寥寥無幾，這勢必嚴重阻礙網上旅遊交易的規模發展。因此必須加強金融制度的深化改革，推進支付方式的變革，推動交易現金支票化和電子化。第三，要明確經營目標，實施多種經營，確保旅遊網路市場持續發展。旅遊網路企業也應以經濟效益為中心，努力開拓網路市場，發展旅遊

業；旅遊網路企業所做的工作應有別於傳統旅遊企業的經營方式，創造出網路企業自身特色，以及以方便遊客為中心、服務第一為宗旨的個性化經營方式。

▍第四節 優化旅遊市場結構，促進公平競爭

目前，中國旅遊企業「小散弱差」的現象還相當突出，旅遊企業之間也經常採用降價策略，有些旅遊企業自律性差，不講信譽，強買強賣，假冒偽劣，欺詐遊客。因此，我們應從三個方面努力解決好這些問題。第一，正確規劃旅遊企業的競爭戰略，實行戰略化管理。由於今天和未來的旅遊業將變成一個受時間和資訊驅動的產業，故旅遊企業競爭戰略應確定為「速度」和「全球銷售」。它的特點是：比其他企業在全球市場上更快地滿足顧客的需要，更早地傳遞產品、服務和對顧客提供更快的反應。戰略管理主要是圍繞企業戰略所進行的一系列管理活動，包括擴大企業發展空間，提高產品創新能力，提供超值服務，迎合消費者需求和創造需求，注重內部外部規模經濟性，確定適度規模等。第二，優化旅遊市場結構，提高旅遊企業組織化程度。當前應著重從抓國有旅遊企業入手，透過改革，將國有旅遊企業以資本為紐帶進行跨地區優化組合，培育出一批大的旅遊企業集團，同時搞好大型企業集團化、中型企業專業化、小型企業網路化，以形成大中小結合的良好旅遊市場結構，促進大中小旅遊企業的分工和協作。同時堅持「三改一加強」的方針，改善國有旅遊企業的經營與管理，以提高經濟效益。第三，加強旅遊市場行業管理，促進旅遊企業公平競爭。

▍第五節 以市場為導向，注重產品開發

旅遊產品的開發必須由資源導向向市場導向轉變，牢固樹立市場觀念，以旅遊市場需求作為產品開發的出發點。沒有市場需求的產品和資源不開發，待時機成熟或市場有需求時再開發，若開發的話，不能形成有吸引力的產品，還可能造成對旅遊資源的破壞和生態環境的惡化。樹立市場開發觀念，一是要根據社會經濟發展和對外開放的實際情況，進行旅遊市場定位，確定客源市場的主體和重點，明確產品的開發方向和主要特徵。二是根據市場定位，調查和分析市場需求

和供給，把握目標市場的需求特點、規模、檔次、水平及變化規律和趨勢，從而開發出適銷對路的旅遊產品。此外旅遊產品的開發還要遵循效益觀念原則和產品形象原則（羅明義，1998）。

旅遊產品的開發還要遵循的具體原則是：人無我有，人有我優，人優我特，開發出旅遊市場沒有的旅遊產品，獨樹一幟；每當同行開發出類似產品，力爭在旅遊產品質量和特色上做文章，保證產品質量過得硬，遊客信得過，優於同行開發的同類產品；每當同行的產品質量上去後，應該從事新一輪的創新性開發，生產新的旅遊產品（郭魯芳，2001）。

此外旅遊產品的開發應注意產品間的組合。由於旅遊需求越來越趨向多樣化，需求多樣化就要求旅遊產品形式多樣化，其中組合多種旅遊產品是產生多種旅遊產品形式的重要途徑和方法。具體的組合形式有，旅遊產品的項目組合即旅遊活動組合；旅遊產品的時間組合即旅遊長短強弱節奏的組合；旅遊產品的空間組合即為景區（點）地域密度上的組合；遊客組合即為針對消費者不同群體所進行的組合；旅遊產品的功能組合即圍繞主題增加服務功能，在食、住、行、遊、購、娛六個方面多下工夫，增添、變換、創新服務內容和形式，形成功力強大的旅遊組合產品，讓遊客來得暢，住得下，吃得香，遊得樂，購得好，走得順，且能常遊常新，樂意多次玩賞（荀自鈞，2001）。

║ 第六節 轉變營銷觀念，發展創新營銷[2]

一、從傳統的以最大限度滿足顧客需求為導向的市場營銷觀向現代的強調企業的社會責任、經濟價值與文化價值相統一的新價值觀的生態營銷觀、社會營銷觀和文化營銷觀轉變

旅遊企業營銷觀是旅遊企業營銷活動的指導思想和靈魂，是指導旅遊企業在營銷實踐中如何處理企業與顧客、企業與社會、企業與員工的根本方針和營銷管理哲學。知識經濟時代的旅遊企業不能僅僅一味地賺錢，企業還必須承擔一定的社會責任，追求經濟價值與文化價值、生態價值、社會價值的統一。否則，旅遊企業就會被消費者拋棄，不被社會所認可和讚揚。因此，旅遊企業的所有營銷活動必須兼顧顧客導向和消費者的長期利益，以綠色市場營銷理念為核心的生態營

銷與文化營銷將成為21世紀企業營銷理念的主流。

二、從傳統的 4P'S營銷組合走向4C'S營銷組合，全面實施顧客滿意營銷

　　傳統的市場營銷雖然強調以顧客為導向，但企業營銷的手段即營銷組合策略4P'S（產品、價格、渠道、促銷四大策略）仍然是站在企業自身的需要與立場進行協調運用，並沒有真正站在顧客的立場上考慮問題。在知識經濟條件下，迫切需要用現代的4C'S（Cost、Customer、Communicate、Convenience）代替4P'S（Promotion、Place、Product、Price）。首先，旅遊企業不要一味地盯著自己的產品策略，而應更多地考慮產品的實質，滿足顧客的慾望需求；其次，拋棄旅遊企業的價格策略，更多地考慮顧客接受產品和服務所願承擔的成本；第三，不應只精心設計自己的渠道策略，而應從顧客的方便發出，建立營銷網路；第四，拋棄自己一廂情願地單向促銷策略，尊重消費者的個性，藉助網路技術進行與顧客互動的交流與溝通。企業的市場營銷目標不再是一味地追求市場占有率的提高，而應透過追求顧客滿意的提高來實現企業的目標，即所謂的CS（Customer Satisfaction）營銷。

三、從傳統的大規模營銷、目標市場營銷到現代的顧客數據庫營銷、客制化營銷、一對一營銷，實施全面的顧客關係管理

四、從傳統的交易市場營銷轉變為關係市場營銷，強調人文精神，實施人本營銷

　　傳統的交易市場營銷追求的是每次交易的成功，見物不見人。現代的關係市場營銷要求企業應該與其顧客、供應商、分銷商建立長期互利合作的關係，不應在乎於每次交易的成敗。關係市場營銷的核心是建立維繫和發展企業與顧客的長期關係，為顧客提供更多經濟的、社會的、有技術支持的附加利益。其目標是培養顧客的忠誠度，而保持這種關係的前提是保證和承諾，其結果是給企業帶來一種獨特的、巨大而無形的資產，即市場營銷網路。市場營銷網路遠遠超出了營銷渠道的概念，為企業最大限度地降低交易費用提供了前提條件。關係市場營銷強調了人在營銷中的主體地位，把營銷的核心放在人與人之間的關係上，充分尊重

人性，實施以人為本的營銷。

五、從外部終端顧客營銷到內部員工營銷、同盟者營銷，實行整體市場營銷

傳統的營銷對象主要是終端顧客，未能充分重視內部員工需求的滿足，把供應商、分銷商看成自己降低成本的對象，把競爭者視為自己的生死對手，持一種激烈對抗的競爭觀。現代的市場營銷不僅僅是對顧客的營銷，而應囊括構成企業外部營銷環境所有的重要行為者。包括對供應商、分銷商、內部員工、銀行、政府、同盟者、競爭者、傳媒與一般大眾的營銷。知識經濟時代，企業應重新審視與內部員工的關係，必須首先滿足員工的需求，只有員工對企業的滿意、對企業文化的認同，才會有高質量的產品與服務。企業與競爭者的關係也不再是你死我活的敵對關係，而應該是一種多贏共生關係。可以說，知識經濟條件下，企業之間的競爭不再是單個企業的價值鏈的競爭，而是聯合起來的各司其職、共存共榮的企業價值讓渡系統的競爭。這個系統的績效如何則取決於系統內部各成員，對其營銷理念與營銷行為的認同與滿意，只有重要行為者形成合作競爭的良好生態關係，才能形成一個相互完善、相互補充、相互作用、聯合競爭、利益共享、共同發展的營銷「生態系統」。

六、從產品營銷到品牌營銷，品牌成為企業的一種重要資產

營銷專家拉里萊特（Larrylight）曾預言：「未來的營銷是品牌的戰爭——品牌互爭短長的競爭、商界與投資者將認清品牌才是公司最寶貴的資產。擁有市場比擁有工廠更重要得多。唯一擁有市場的途徑就是擁有具有市場優勢的品牌。」知識經濟時代將是品牌至尊的時代，品牌將是企業標誌自己、留住老顧客、吸引新顧客的有力手段，是企業與顧客進行互相溝通的基石。企業正是透過追求建立品牌優勢，才得以維繫顧客關係，積累強勢的品牌資產。旅遊企業的品牌資產包括以下五個元素：（1）品牌忠誠度；（2）品牌知名度；（3）品牌在顧客心目中的品質；（4）品牌聯想度；（5）其他獨有資產。企業必須不斷地圍繞以上五方面進行長期的投資與建設，才能在競爭中立於不敗之地。此外，品牌不是通往世界的永久護照，品牌形成後旅遊企業要注意保持與創新，使得旅遊企業品牌

始終位列時代潮流之巔（郭魯芳，2001）。

七、從本地營銷到全球化營銷，實施雙枝營銷

　　知識經濟時代，全球網路平臺的實現，使得市場更趨一體化。企業的市場營銷活動不得不面向世界市場，進行全球化營銷。與此同時，各地方市場又有其特殊性，尤其是各地方市場的文化特色各不相同。這就要求企業在進行全球營銷時必須注意對市場的適應性，使企業的文化與地方文化相融合，其產品在區域市場中實現經濟價值與文化價值的統一。全球化與本地營銷將是企業並行不悖的原則，企業透過全球化營銷迎接全球市場，透過本地營銷做好每個區域市場的文章，亦即實行雙枝營銷。特許經營與連鎖經營就是雙枝經營的成功典範，必將隨著知識經濟時代的到來日益盛行。

八、從旅遊企業對顧客的單向營銷到企業營銷職能外部化，實行旅遊企業與顧客互動的網路營銷

　　傳統的市場營銷是從旅遊企業到顧客的單向進程，顧客處於被動的地位。單向的營銷不僅不利於顧客需求的充分滿足，而且往往使企業的營銷處於一種盲目狀態，不利於企業營銷成本的降低。在知識經濟時代，由於網路平臺的實現，企業與顧客的雙向互動不僅成為可能，而且成為一種必要，企業的營銷職能呈現一種外部化的趨勢，顧客成為企業的兼職僱員。顧客不再是處於被動地位的企業營銷對象，而成為主動參與營銷活動的必要合作者，顧客甚至成為整個互動網路營銷進程的啟動者和控制者，規定著遊戲規則，從而徹底改變傳統營銷規則與策略，真正體現出以顧客為中心的營銷理念。旅遊企業正是透過網上互動營銷，以其品牌感動顧客，顧客更加重視品牌帶給他的喜悅和滿足感，形成一種企業更加適應顧客、顧客適應企業的雙贏局面，企業與顧客共同創造市場需求，企業也得以維繫持久的顧客關係，增強自己的競爭能力，實現自己的目標。

九、從產品營銷、服務營銷到知識營銷

　　旅遊企業的市場營銷不再僅僅是有形的物質產品和無形服務，而是人類的一

切勞動成果，其中將越來越多地包括凝聚著高科技知識的知識產品。換言之，產品的知識含量越來越高，無論是企業還是顧客都需要不斷面對新的科技和科學知識。這就要求企業與顧客終身不斷地進行學習，也正因如此，企業在營銷產品、服務的同時更需要加強對知識的營銷，甚至在具體的產品開發計劃之前就開始進行知識營銷。知識營銷不僅包括科技含量日益提升的知識產品的營銷，更包括對顧客科技知識的傳播與營銷。企業正是透過向潛在顧客傳遞與知識產品相關的科普知識，提高潛在顧客的科技知識水平，彌補普通消費者相對於專業化、縱深化的科技知識的缺陷，從而喚起和創造消費者對產品的需求。

十、從傳統單向的、粗放的促銷方式轉變為現代的互動的、系統的網路整合市場營銷

知識經濟時代，資訊傳播技術飛躍發展，傳播媒體的多元化發展，使得企業的傳播成本大為降低。與此同時，消費者行為與心理發生了巨大變化，消費者變得更加主動、獨立與顯著個性化，甚至直接參與著企業市場營銷。他們憑藉互聯網路在全球範圍內進行比較，啟動並控制營銷資訊的流程，他們向企業提出廣告和資訊的要求，甚至設計他們真正想要的東西。知識經濟時代的消費者購物的準則是：「要麼按我們要求提供產品，要麼我就不要！」而企業的回答只能是：「按他的要求做，否則就別打擾他。」因此，知識經濟時代，旅遊企業必須徹底拋棄傳統的、單一的促銷方式，轉而充分利用互聯網路，進行市場營銷，建立起自己的完整的市場營銷網路系統，即進行整合互聯網市場營銷。它是企業內外各種營銷資源與要素的整合；它是企業內部的文化建設、營銷觀念、企業形象、公共關係、產品與服務等各種營銷觀念、營銷行為與互聯網技術的整合。企業內外各種傳播渠道、傳播技能與方式的協調融合，合奏出一曲悅耳和諧的營銷樂章。

第七節 開拓新興旅遊市場

一、開拓國際市場

中國擁有5500萬海外僑胞（包括港、澳、臺同胞）、海外華人、華僑，他們素有愛國、愛鄉的傳統。從以往十幾年的統計資料看，入境的遊客中，港澳臺

的遊客所占比重大，外國人所占的比重小。1978年入境總人次為 180.92萬，其中外國人為22.96 萬人次，港澳臺遊客為157.96萬人次，分別占總人次的12.7%、87.3%；到 2001 年，在 8901.29 萬人次的入境遊客中，外國人和港澳臺的遊客分別為1122.64 萬、7778.65 萬人次，分別占總人次的12.6%、87.4%，各自的比重變化小，將近90%都是海外華人、華僑。因此，組織他們回國觀光旅遊是中國發展旅遊業的一個得天獨厚的有利條件。

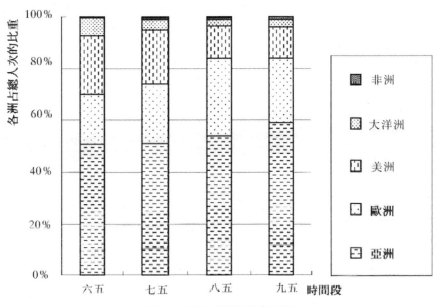

圖7-1 外國入境遊客構成柱狀圖

　　各級政府和旅遊局或旅遊企業應聯合起來，到世界各地華人比較集中的地區進行市場調研，尋找目標市場，確定旅遊產品需求特徵，並積極地宣傳促銷，組團暢遊神州大地、解思鄉之情結；與此同時，結合華人旅遊市場需求，在中國國內聯合各個旅遊景區或景點，創新性地開發具有中國傳統特色、能激發民族自豪感、民族凝聚力、民族自強力的旅遊產品和精品路線，開展大陸尋根遊、華夏文明回顧遊、中國大陸山水精品遊、中華民族民情遊、中國大陸屈辱歷程遊、大陸富強之路豪華遊等活動，在華僑集中的地方形成有特色組團來大陸旅遊。

　　此外要積極開拓亞洲、歐美等國際市場。從中國入境的區域市場規模來看，

華人市場占絕對優勢，平均每年華人遊客約占總人次數的90%，外國遊客比重在10%左右，儘管比重不是很大，但絕對旅遊總人次數相當可觀。在2001年，外國人入境旅遊人次為1122.64萬。其中亞洲遊客約占外國總人次一半以上，歐美市場約占總人次的1/3（見圖7-1）。鑒於此，有必要在鞏固亞洲入境市場的同時，加強歐美市場的開發，在亞洲市場中，主要抓好日本和韓國兩大客源市場，因為這兩個市場是中國最大的兩大入境市場。此外還要做好新加坡、泰國、馬來西亞、印度尼西亞等其他亞洲國家旅遊市場的開拓。歐美市場儘管比重小但消費潛力大，在1980年代，歐美地區是世界主要的客源市場和旅遊目的地，平均每年遊客數和支出占世界旅遊總人次數和總支出的 80%以上，到90年代，儘管其他地區發展比較快，但這一地區仍然占旅遊總人數和總支出的 70%以上。如果中國繼續在歐美旅遊市場開發乏力的話，將失去世界上最為重要的客源地之一，很難成為旅遊大國，這一點與中國豐富的旅遊資源是不相稱的。因此，中國入境旅遊市場要進一步拓展，就必須要下大力氣開發這些發達地區的客源市場。可以利用中國東方文明古國的風貌，開發具有深厚華夏文明底蘊的旅遊產品，加大宣傳和促銷力度，竭力吸引歐美遊客。

二、挖掘中國國內市場

（一）中國國內旅遊市場綜合分析

1.挖掘中國國內旅遊市場的可能性和必要性

發展旅遊業是增加有效供給、回籠貨幣、穩定市場的有效途徑。旅遊業已經成為許多地方新的經濟增長點，它促進區域經濟發展、改善地區經濟結構，帶動了一大批相關產業的發展。中國國內旅遊業的發展，不但可以使中低檔次的旅遊景點產生效益，而且由於它具有創造的就業空間大、勞動就業成本低的特點，從而可以吸收大量人員就業，進一步擴大內需、拉動經濟，創造新的經濟增長點，促進老少邊窮地區脫貧致富。在開展愛國主義教育和進行社會主義精神文明建設的過程中，中國國內旅遊業也發揮了特殊的積極作用。在國家和政府的高度重視下，有關部門和各地政府從政策上及協調配合上進一步採取措施，實施雙休日制

度、增長假期、推行帶薪休假，進一步完善旅遊交通設施，這一切將會導致中國國內旅遊有更多的發展機會。

現階段中國國內旅遊業發展仍不成熟，還處於較低市場發育階段，中國國內旅遊需求較簡單。由於歷史的原因，中國國內旅遊業是為滿足外事接待，由國家統一管理，採取補貼性政策而逐漸發展起來的，故不具有發達國家旅遊業發展的一般規律，即先發展中國國內旅遊，經過優勝劣汰和兼併組合發展成為有規模的旅遊機構，再發展國際旅遊。因而中國是透過涉外旅遊帶動中國國內旅遊，超前發展了國際旅遊業。由於這個原因，中國的旅遊業並沒有充分考慮國內居民對旅遊的需要，從而導致旅遊發展戰略、相關的旅遊設施、旅遊機構的建設具有片面性。而且由於受人均收入、文化素質等因素的影響，中國居民對旅遊的需求還處於單一的觀光型階段，對旅遊產品種類、質量、服務等方面要求不高，因此難以對中國國內旅遊業形成創新的需求，無法造成刺激和提升本國旅遊競爭力的作用，這對加入世貿組織後的中國的旅遊業的發展是極為不利的。因此中國國內旅遊業具有巨大的發展空間和發展的必要性。

表7-2 中國人均GDP預測 覽表（基於 1985~2001 年）

人均GDP (1985~2001)	相關係數	預測方法	回歸方程	2005	2010
	0.9755	直線擬合	$y = 474.43 * x - 941\,849.37$	9 380.6	11 752.7
		指數曲線擬合	$y = 2.4335E - 128 * (1.163496)^x$	17 591.1	37 507.6

隨著國民經濟的發展，人均GDP不斷增長，根據 1985~2001 年的人均GDP的增長情況，運用直線擬合與指數曲線擬合兩種方法對未來幾年的人均 GDP進行預測（見表7-2），透過兩種方法預測到2010年，人均GDP分別為11752.7元、37507.6元。根據目前的人民幣對美元的匯率8.27：1計算分別相當於1421.0美元、4688.5美元，這一數值按國際經驗應屬於中國國內旅遊大發展的階段。人們的收入增加，尤其值得一提的是中國城鄉居民的銀行儲蓄存款一直居高不下，且在不斷增長（見圖7-2）。人們的消費結構也隨之發生重大變化，消費結構中的生存需要得到滿足，物質享受基本上得到保證，相應地，人們精神文化的消費在消費結構中所占的比重必然逐漸上升。因此，隨著人們消費結構的改變，旅遊消費作為一種綜合性的以精神消費為主的高級生活方式，必將成為現代消費中極

具發展潛力的新型消費方式（田釧平等，2000）。

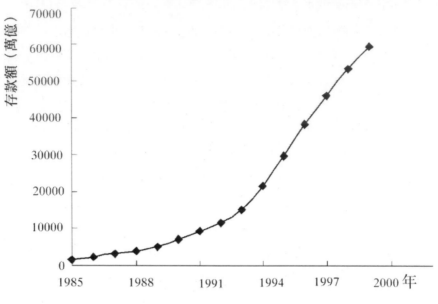

圖7-2 城鄉居民儲蓄存款增長曲線

　　中國國內旅遊發展迅速，客源市場蓬勃發展，其旅遊收入和發展速度現已超過入境旅遊。1992年中國國內旅遊人次數為 3.3 億人次，旅遊收入為 30.23 億美元，僅占旅遊總收入的43.3%，有不斷上升的趨勢；入境旅遊人次為1651.2萬人次，旅遊創匯為39.47億美元，占旅遊總收入的56.7%，有相對下降的趨勢；截至 2001 年，中國國內旅遊收入已達 425.92 億美元，占旅遊總收入的70.5%；入境旅遊收入為 177.92 億美元，占旅遊總收入的29.5%。中國國內旅遊業的經濟總量目前已達到國際旅遊業的2 倍。按照旅遊業發達國家的統計，這個倍數可以達到7~8倍。因此，國內旅遊業在中國有著相當大的發展潛力。

　　2.中國國內客源的高速增長，導致旅遊經濟規模高速增長

　　1984年中國國內旅遊人數為2.0億人次；1985年中國國內旅遊人數為2.4億人次，同比增長20.0%；1986年中國國內旅遊人數為2.7億人次，同比增長12.5%；2001年中國國內旅遊人數為7.84億人次，同比增長5.4%。十幾年中，除1989年外，每年都保持了增長態勢，而且有六年出現了兩位數的增長速度。1985年中

國國內旅遊收入為80億元；1986年中國國內旅遊收入為106億元，同比增長32.5%；2001 年中國國內旅遊總收入為3522億元，同比增長10.9%。16年的數據表明，除1989年因眾所周知的原因出現下降外，15年都保持了兩位數的增長速度（見表7-3）。而且，從總體上看，中國國內旅遊收入的增長速度高於中國國內旅遊人數的增長速度。

3.中國國內旅遊的現實性

中國國內旅遊的現實性體現在它是一個適應不同層次消費者的市場，無論花費高低，其相應的旅遊消費需求都能得到滿足。這一多層次的消費特徵，決定了它是一個現實的、大眾化的市場。隨著經濟的發展和人民生活水平的提高，國民對旅遊的消費需求將更加普遍，旅遊市場的發展潛力將不可限量。

表7-3 1986～2001年中國國內旅遊人次數和旅遊收入增長表

年 份	1986	1987	1988	1989	1990	1991	1992	1993	1994	1995	1996	1997	1998	1999	2000	2001
旅遊人次數（億）	2.7	2.9	3	2.4	2.8	3	3.3	4.1	5.24	6.29	6.4	6.44	6.94	7.19	7.44	7.84
比上年增長（%）	12.5	7.4	3.4	−20	16.7	7.1	10	24.2	27.8	20	1.6	0.8	7.8	3.6	3.5	5.4
收入(億元)	106	140	187	150	170	200	250	864	1 024	1 376	1 638	2 113	2 391	2 832	3 176	3 522
比上年增長（%）	32.5	32.1	33.5	−20	13.3	17.6	25		18.5	34.4	19.1	29	13.2	18.4	12.1	10.9

資料來源：中國旅遊年鑑（1986～2001年）1993年起開展了中國國內旅遊抽樣調查，當年中國國內旅遊收入與上年不可比

4.中國國內旅遊市場開拓對策研究

（1）加大宣傳力度，變化宣傳方法和手段

中國國內旅遊宣傳力度不夠，宣傳方法和手段比較單一，這一事實可透過下面的調查結果證實。表7-4是 1998年第二、三季度對城鎮居民透過抽樣調查的方法得到的中國國內遊客旅遊資訊獲取方式的統計情況。在被調查的9273中國遊客中，男性4587人，占49.5%；女性4686人，占50.5%，出遊人數比重男性與女性大體相當。有的遊客透過旅行社、旅遊公司獲取資訊安排旅遊，有的遊客透過電視、電臺獲取資訊安排旅遊，有的遊客透過旅遊指南、宣傳手冊獲取資訊安排旅遊，有的遊客透過住宿設施、飯店獲取資訊安排旅遊，有的遊客透過親友介紹

獲取資訊安排旅遊，有的遊客透過報紙、雜誌介紹獲取資訊安排旅遊，有的遊客透過單位組織安排旅遊，有的遊客透過其他方式獲取資訊安排旅遊。累計共有9723人次從這八種渠道獲取資訊，也就是説部分遊客不只透過一條途徑獲取資訊安排旅遊。從各渠道獲取資訊的人次數可以看出，單位組織和親友介紹是安排旅遊最主要的渠道，分別占到被調查總人次的26%和25.8%；透過電視或電臺、宣傳手冊或旅遊指南、報紙雜誌獲取旅遊資訊的遊客累計起來僅占總人次的9.8%，這可以説明還沒有充分利用影響廣泛的現代媒體進行宣傳促銷，促銷力度不夠。

表7-4 中國國內遊客旅遊資訊獲取方式的抽樣調查統計表

信息獲取方式	旅遊公司或旅行社	電視或電台	宣傳手冊或旅遊指南	住宿或飯店	親友介紹	報紙雜誌	單位組織	其他方式
人次數	307	353	195	88	2 515	394	2 527	3 344
所占比重（%）	3.2	3.6	2.0	0.9	25.8	4.1	26.0	34.4

鑒於上述事實，有必要加大宣傳力度，豐富促銷手段，吸引更多的居民參與國內旅遊。可以透過宣傳促銷形成較大聲勢，使城市周邊景點介紹會、區域性小型交易會和全國交易會基本形成體系。區域性聯合促銷與跨區域巡迴促銷，「旅遊一條街」常年固定銷售，廣播、電視、報刊、小冊子和招貼畫等宣傳促銷手段廣泛採用，可以形成了較大密集度和覆蓋面，在居民生活中產生明顯的消費導向。

（2）政府支持

中國國內旅遊業發展中的政府主導推動作用比較明顯，一些省市成功舉行了一系列大型活動，如「千百萬人遊上海」、「廣東人遊廣東」、「百萬市民遊瀋陽」等極大地刺激了中國國內旅遊消費。今後政府除了要繼續發展這些有創意的大型活動之外，還應加大投入，改善旅遊環境。重點是旅遊交通環境和社會治安環境，加強公路、鐵路交通等基礎設施建設，開通旅遊專列、城際快車道、旅遊專線等；開展中國國內旅遊包機業務，方便遊客的出行，使遊客遊得便利、快捷；此外要加強社會治安管理工作，打擊針對遊客的犯罪活動，痛擊地痞流氓，確保遊客的人身安全和財產安全，保證遊客遊得舒心、遊得放心。

表7-5 農村與城鎮居民出遊比較表

		1994	1995	1996	1997	1998	1999	2000	2001	2002
城鎮	出遊旅遊率	75.8	91	91.5	92.4	89.2	94.8	117.0	110.2	115.3
農村	(%)	34.3	41.2	38.5	39	47	47	51.4	44.2	52.8
城鎮	出遊總人次	2.05	2.46	2.56	2.59	2.5	2.84	3.29	3.74	3.85
農村	(億)	3.19	3.83	3.83	3.85	4.45	4.35	4.15	4.1	4.93
城鎮	人均花費	414.7	464	534.1	599.8	607	614.8	678.6	708.3	739.7
農村	(元)	54.88	61.47	70.5	145.68	197.1	249.5	226.6	212.7	209.1

資料來源：中國旅遊年鑑（1994～2002），參考文獻〔64〕。

（3）開拓有特色的旅遊產品

進一步加快各個地區的景點開發，建設一批適應市場需求的新景點，促進中國國內旅遊市場繁榮。首先，可以在北京、上海、天津、廣州、南京等人口稠密、經濟發達、居民旅遊需求強烈的大城市周圍建設環城度假休閒帶，方便居民就近旅遊消遣、休憩和度假；其次，探索旅遊風景名勝區淡季旅遊產品的開發，尤其是一些全國著名的風景名勝區，如黃山、張家界、峨眉山等景區，消除淡旺季的不平衡，增加游客的總量；第三，透過開展各具特色的觀光、度假、休閒、科考、探險、體育、健身、生態旅遊和專項旅遊產品，改變中國國內旅遊產品單一的局面。

（4）開發有針對性的目標市場

鐘海生（2001）在分析中國國內旅遊市場需求規律的基礎上，就中國國內旅遊市場拓展方面，強調穩步發展中、青年客源市場，積極培育老年客源市場；充分重視商務和會議旅遊的客源市場；積極開闢家庭旅遊客源市場；重點依賴大眾化消費的客源市場；穩步開拓中高文化程度的客源市場。筆者在充分肯定鐘先生中國國內旅遊市場拓展策略的同時，認為在農村旅遊市場、教育旅遊市場、富裕人口旅遊市場等方面也大有文章可做。

（二）開發農村市場

1.城鎮居民與農村居民出遊異同分析

透過表7-5的統計資料，可見農村居民與城鎮居民之間在旅遊消費方面存在

著相似點與差異。農村居民的出遊率較城鎮居民的低且增長緩慢，但農村居民人口基數大，出遊總人次超過城鎮；農村居民的出遊人均花費較低且增長緩慢，但出遊總花費相當可觀。可見農村旅遊市場值得探究和開拓。

2.農村居民旅遊消費特徵以及旅遊市場潛力透析

（1）農村居民旅遊消費特徵分析

①人均年收入與出遊率。根據抽樣調查數據統計分析可以看出，農村家庭年收入 5 萬元以上出遊率為208%，5 萬元以下出遊率依次遞減，2000元以下者出遊率為 37%，即說明家庭年收入越高，出遊率越高，反之相反（見圖 7-3 ）。在此次調查中，家庭年收入在2000元以下，出遊率反而高於年收入在2000～4999元之間的居民，出現這種狀況的原因可能是：統計調查中有些誤差，將低收入居民外出務工列為旅遊者進行統計，導致這部分統計數據較大；或者是低收入居民的消費觀念上比較崇尚旅遊消費。

圖7-3 農村居民年收入與出遊率關係

②農民中國國內旅遊的人均花費。按家庭平均年收入分組，年收入在 5 萬元以上的農民遊客人均花費377.0元，5萬元以下依次遞減，年收入在 2000 元以下的農民遊客人均花費84.4元。由此可見家庭年收入水平與人均花費水平成正比，即收入越高，人均花費越多，但例外的是年收入在5萬元以上的人均花費低於年收入在30000～49999元的農民遊客（見圖7-4）。原因可能是這些家庭可能擁有私人汽車，出遊時可自備較多的消費用品，因此導致人均消費較低。

③農民中國國內旅遊的出遊天數分析。農民遊客在外平均停留天數為4天。按家庭平均年收入分組，年收入在　50000元以上的農民遊客在外平均停留天數為 2.4 天，年收入在30000～49999元的農民遊客在外平均停留天數為 3.9 天，年收入在10000～29999元的農民遊客在外平均停留天數為4.7天，年收入在5000～9999元的農民遊客在外平均停留天數為3.8天，年收入在2000～4999元的農民遊客在外平均停留天數為3.5天，年收入在2000元以下的農民遊客在外平均停留天數為　3.2　天。年收入在10000～29999元的農民遊客在外平均停留天數量多（見圖7-5），分布曲線呈倒「U」字形，即收入越高，遊客在外停留天數少，隨收入的遞減，遊客在外停留的天數反而增多，隨收入的進一步遞減，遊客在外的停留天數隨之遞減。究其原因，主要是高收入家庭可能由於工作繁忙沒有時間出遊，而低收入家庭可能是儘管有時間但經濟條件的約束而不能出遊或出遊天數少，只有中等偏高收入家庭出遊機會多。

（2）農村旅遊市場潛力分析

透過上述分析可以看到，目前農村旅遊客源市場規模比較大，出遊人次數超過城市居民近億人次，但出遊率比較低，人均消費不如城市居民高，出遊總花費比城市居民出遊總花費少。但我們必須看到，農村旅遊市場是一個具有巨大潛力的旅遊市場，原因主要在以下幾個方面：

圖7-4 農村居民年收入與旅遊人均花費關係

圖7-5 農民家庭年收入與出遊天數關係

　　①農村人口總量巨大，是城市人口的3倍之多，從前述的統計數據可看到，儘管農村居民的出遊率比城市的出遊率低近 60 個百分點，但出遊總人次卻超過城市居民的出遊總人次；因此，隨著中國經濟的持續發展和農村經濟發展水平的提高，農村居民出遊率會不斷提高。按2001年的數據透過估算，出遊率每提高一個百分點，出遊總人次增加900多萬。按照2001年農村居民出遊人均消費水平計算，中國國內旅遊花費近20億元。按發展的標準看，生活水平提高，人均出遊花費肯定要高於2001年，那麼農村居民中國國內旅遊總花費遠高於20億元。

　　②農村居民空閒時間較多，除農忙時間外，其他時間均可出遊，機動性較大，一旦經濟條件許可，有出遊動機，即可成行。而城市居民出遊除節假日、雙休日之外，必須按時參加工作，很少有閒暇時間出遊，往往是即使經濟條件許

可,有出遊動機,但受到時間的限制,出遊想法往往化為泡影,這一定程度上影響了城市居民的出遊率。此外,城市居民出遊多數利用節假日或雙休日,在這一時間段內容易形成旅遊高峰期,極易造成交通擁擠,使得旅遊景區承受較大的壓力,超過景區的承載力後會造成景區的環境汙染,影響旅遊業的可持續發展。近幾年,「五一」、「十一」、「春節」三個長假形成的旅遊高峰就是典型的例證。而農村居民出遊可根據自身情況,避免在旅遊高峰期出遊,減少因超承載力而造成對景區的負面影響。

③農村居民出遊對旅遊服務設施要求比較低,旅遊城市或旅遊景點開展農村居民旅遊的投入可以少一點,成本低運營可以發展更快,效果會更加明顯。

④農村居民消費結構變化,使得農民更傾向於旅遊消費。從宏觀上比較城鄉居民生活消費支出情況(見表7-6),消費水平存在絕對差距。2000年,農村居民生活消費總支出為1670.13元,城鎮為4998元,但從消費結構來看存在一定的相似性,食品消費占絕對多數,其次是住房、文教娛樂、衣著。就中國目前來說,食品消費主要朝著吃好方面轉變,不存在溫飽問題,面臨的主要問題是住房問題。從農村和城鎮的人均居住面積來看,農村為 24.82 m2,城鎮為13.6m2,農村居住面積要比市高;並且近幾年城市推行住房商品化,城鎮居民必須考慮花費一大筆收入用於購買住房,如2000年人均購房支出455元,占人均可支配收入的7.25%。相比之下,農村用於這部分開支可以用於其他方面的消費,如子女教育、文化娛樂、旅遊等。因此,農村旅遊市場還是有潛力可挖。

表7-6 2000年度城鄉居民生活消費支出比較表

生活消費總支出	農村居民消費支出		城鎮居民消費支出	
	1 670.13(元)	所占百分比(%)	4 998(元)	所占百分比(%)
1.食品	820.52	49.1	1 958	39.1
2.衣著	95.95	5.7	500	10.0
3.居住	258.34	15.5	500	10.0
4.家庭設備及用品	75.45	4.5	439	8.8
5.醫療保健	87.57	5.2	318	6.4
6.交通及通訊	93.13	5.6	395	7.9
7.文教娛樂	186.72	11.3	628	12.6
8.其他商品和服務	52.46	3.1	260	5.2

資料來源：參考文獻 中國經濟統計年鑑，2001。

（3）存在的主要問題

農村旅遊的主要問題在於，消費觀念的制約，消費水平的制約。中國居民有量入為出、勤儉節約的消費習慣，「無債一身輕」仍然為居家過日子的傳統原則，似乎借錢生活就是寅吃卯糧，就是敗家子。應該説上述觀念的形成有它的客觀社會基礎，即長期的低收入生活水平。在社會主義市場經濟體制日趨完善的今天，許多人的消費觀念還停留在「計劃經濟」時期，日漸成為消費市場的無形桎梏（韓克勇，2001）。

此外，農村居民的純收入低、收入增長緩慢是制約農民旅遊消費的重要因素。據統計，2002年，農村居民人均純收入2476 元，實際增長4.8%。農村居民家庭恩格爾係數為46.2%，比上年降低1.5個百分點。

（4）針對農村旅遊市場開拓對策

①開發適合農村居民旅遊的產品和產品系列。農村居民出遊多數想看看不同於農村的景觀，如現代城市的發展狀況、城市景觀、城市文化特徵，體驗城市居民生活風情，瞭解中國的大好河山、美麗景觀，看看國家著名風景名勝區。鑑於這些特徵，可以開展城市景觀環遊、城市風情遊以及國家風景名勝巡遊等。由於農村居民純收入普遍較低，旅遊人均花費較少。因此，本著薄利多銷的宗旨，在不降低服務水準的前提下，儘可能地降低中低檔交通、賓館和飯店、餐館的收費標準，讓農村居民覺得消費得起，消費得開心。

②加大宣傳，引導農村居民進行旅遊消費。目前，農村居民旅遊消費還存在心理上的顧慮，覺得旅遊是「吃飽了撐的」、「閒著沒事」、「遊手好閒」的代名詞。因此，必須消除農村居民旅遊消費的心理顧慮，引導他們進行旅遊消費，才能做大旅遊市場。消除心理顧慮，要講究宣傳策略、宣傳手段和方式，可以嘗試利用電視、廣播進行廣告宣傳，播放農村居民出遊紀錄片，體驗旅遊樂趣，改變農村居民的心理定勢，選擇旅遊消費。在條件許可的地區政府可以減免稅收或其他優惠方式，組織農村居民集體出遊，代辦各種旅遊需求，也可由旅遊仲介組織完成，在實踐中讓農村居民自己去體會樂趣。

（三）開拓教育旅遊市場

目前教育旅遊市場包括學生出境遊、修學遊、夏（冬）令營、大學學府遊、家長攜子遊等各種形式的教育旅遊。教育旅遊市場的客源有其顯著特徵，其一是從潛在客源構成看，主體是從事教育的工作者、中小學生、大學生及學生家長，數量大；其二是教育旅遊市場的客源主體的節假日多，包括寒暑假在內的節假日時間長，從時間上看，選擇出遊的餘地較多；其三是遊客增長較快。因此，中國教育旅遊市場有廣闊的發展前景。據悉，中國教育從業人員近3000萬，在校學生從大學到中小學幾億人，加之與中小學相關的家長，形成了一個潛在的、龐大的、待開發的教育旅遊市場。每年中國內外具有教育特色的旅遊流動大軍超過億人次。據估計，一個暑期到天安門觀看升旗的學生就有20萬。北京某旅行社總經理介紹，該社平均每年接待人次在 1 萬左右，其中學生占3/5[3]，可見教育旅遊市場大有可為。

1.存在的問題

由於教育旅遊市場發展速度較快，相應的規範行為的政策和法規，沒有及時與之相配套，一些旅遊企業乘機鑽法律的空子，出現服務內容不規範，坑害和欺騙遊客的現象。如一些旅遊企業為爭奪遊客，在價格上相互壓價，造成在交通、餐飲、住宿等低標準接待，還有一些部門為牟取暴利，亂抬高價。

2.教育旅遊市場特徵分析

在巢湖市夏閣中學和遼寧師範大學曾進行過抽樣問卷調查，夏閣中學抽樣400 名中學生，占學生總數的67%，高中、初中分別為 150、250名，收回問卷386份，無效問卷15份，即有效問卷371份，占問卷總數的92%；遼寧師範大學抽取200名大學生，收回問卷184份，無效問卷6份，有效問卷178份，占問卷總數的89%。問卷見附錄。從調查問卷的回收率和占調查總數的百分比來看，應屬於有效調查。調查結果如表7-7。

表7-7 教育旅遊市場抽樣調查統計結果

	1							2					3						
	A	B	C	D	E	F	G	A	B	C	D	E	A	B	C	D	E	F	G
人數	127	184	76	69	68	54	31	292	86	46	77	48	243	42	68	34	97	129	43
百分比	21	30	12	11	11	8.9	5.1	53	16	8.4	14	8.7	37	6.4	10	5.2	15	20	6.6

	4			5		6		7			8				9			
	A	B	C	A	B	A	B	C	D	E	A	B	A	B	C	D	A	B
人數	285	173	91	245	304	89	184	122	98	56	184	365	214	176	51	108	513	36
百分比	52	32	17	45	55	16	34	22	18	10	34	66	39	32	9.3	20	93.4	6.6

透過調查統計數據發現，學生在假期最想做的事是娛樂和旅遊，合計占總數的 51%；絕大多數出遊限制因素是經濟條件，認同這一點的人占總數的 53%；最想選擇的旅遊類型是觀光旅遊和探險旅遊，分別占到總數的37%和20%；如果選擇觀光旅遊最願意去的地方是全國著名風景名勝區，其次是周邊城市和景點，分別占到52%和32%；在問及是否有出遊經歷時，有55%的同學回答是否定的；在出遊方式上願意和同學結伴同遊的，占到總數的34%，其次是和家長同遊；在選擇交通方式上多數選擇公路和鐵路交通，分別占到　39%和32%；絕大多數同學表示透過旅遊鞏固了學過的知識和增長了見識。

由調查結果可見，教育旅遊尚處在初級階段，遊客旅遊層次較低，消費水平低，注重觀光和娛樂，以近距離為主；旅遊組織者尚未重視這一領域，無論是在旅遊組織和旅遊宣傳、旅遊產品的開發中，尚未投入大量的人力和物力進行宣傳和促銷，因此這一領域有很大潛力可挖。

3.對策研究

開發適合教育旅遊的旅遊產品。由於教育旅遊市場的旅遊者主要是學生和家長、教育工作者，這些人生活比較單調，往往是學校、家庭、家庭生活物品購物區三點連線，生活在一個相對狹小的區域，與社會接觸的比較少。這些人如果有機會都願意接觸社會，瞭解社會。學生更是如此，透過融入社會，增長學識，豐富實踐。此外，在選擇旅遊產品的時候，多數人願意選擇與自己學習和工作相關的內容，尤其是學生希望在旅遊過程中使學過的知識得到鞏固，同時希望接受一些新的知識，開闊視野。

鑒於上述特徵，在旅遊產品的開發方面要有針對性，對於學生可以組織學習

性旅遊，包括專業知識夏（冬）令營（如英語夏令營、數學奧林匹克夏令營）、科普遊、愛國主義基地遊、高等學府遊、民族風情遊、國家名勝一覽遊；生活實踐旅遊，主要包括孤島謀生探險遊、登山探險遊、角色換位遊（由原來的學生臨時轉變為其他社會角色如農民、工人、售貨員、民警等，讓遊客體驗箇中滋味）、體驗民情遊等；根據學生的個性特徵和愛好，可開展踏青遊、畢業遊、生日遊等特色旅遊；可以組織家長攜子遊、師生同遊、同窗好友同遊等。在組織旅遊方式上，儘可能便捷、實惠、安全、多樣和靈活。如國家名勝一覽遊，在一個假期內遊完的話，一來學生家庭的經濟難以承受，再者可能導致假期安排過滿，學生的旅遊興趣遞減，同時還可能影響學生利用假期在學習上的補缺補差。因此旅遊企業可以考慮讓學生遊客在一個假期遊覽一個名勝區，可採取一次購買分期付款的方式，減輕家庭的經濟負擔。

教育工作者的受教育程度都比較高，具有較高的文化涵養，因此在開發旅遊產品的時候要注意品位。因此可考慮組織一些教育教學研討活動，在這一過程中穿插一些旅遊活動，使得參與者既有機會參加學術討論、交流教育教學心得、增長專業知識和專業技能、溝通教育思想，教育同行間也可以藉此增進友誼、愉悅身心。

（四）開拓富裕人口的旅遊市場

1.富裕人口出遊潛力分析

隨著經濟發展，經濟體制的改革，一部分地區得到長足的發展，一部分人先脫貧致富，其中一部分變得非常富有。有關調查統計資料顯示，1998年底，城鄉居民存款總額為 5.34 萬億元，排除20%屬非純居民存款外，其餘的80%存款中有83.2%被2.5%的居民擁有，97%以上的居民不足儲蓄存款的 20%（馬敏娜，2001），可見這部分人的富有。中國年收入在5000元以下的貧困型家庭，約占全國家庭總戶數的4%，年收入在5000元～10000元的溫飽型家庭，約占總戶數的34%，年收入在 10000 元～30000 元的小康型家庭，約占總數的55%，年收入在30000元～50000元的富裕家庭，約占總數的6%，年收入在10萬元以上的富豪型家庭，約占總戶數的 1%[4]。按照家庭年收入 3 萬元以上為富裕階層作為

標準，約有7%的家庭超過這一標準，全國約有240萬戶為富裕家庭，約有840萬為富裕人口（2000年家庭戶數為34837萬戶，平均每戶為3.44人），可見這部分人口的絕對數目不小。這部分人多數是企業白領或者是企業主或公司的中上層幹部，他們的溫飽早就解決，已經超越追求便利和功能的生活階段，目前主要追求時尚和生活質量。他們更加強調精神生活的滿足，旅遊成為他們行為決策的重要目標之一。

富裕階層的人口構成特點主要有以下幾個方面：文化層次高，一般具有大專以上的文化水平，擁有碩士、博士學位者所占比重相當大。主要由單身貴族和兩人家庭構成，家庭生活負擔較輕，年齡多數在26～45歲之間，精力充沛；這些人士收入高，工作壓力普遍較大；從分布來看，主要集中在城市地區和東部富裕人口集中地區。

2.制約因素

（1）時間限制

富裕階層出現，不能說明他們就是旅遊客源，充其量是潛在客源。要使他們變成真正的遊客，還受到一些因素的制約。富裕階層人士多數的休息時間比較少，尤其是長假少。一般來說，他們已經光顧了周邊地區的旅遊景點，較遠距離的旅行由於閒暇時間少而不能成行，因此他們感興趣的是遠程旅遊。遠程旅遊需要較長的時間，這與長假少發生矛盾。此外，在「五一」、「十一」、「春節」等節假日期間，儘管時間較長，但是這些時間段往往是旅遊高峰期，容易造成出行不便，從而影響其在這段時間做出旅遊決策。

（2）消費導向存在問題

近幾年，國家儘管在個人住房消費、汽車消費等方面頒布了一些優惠政策，鼓勵消費者擴大在這些方面的消費，但目前還未頒布旅遊消費優惠政策，鼓勵消費者從事旅遊消費，這在一定程度上影響了富裕階層在旅遊方面的花費。實際上，住房、汽車消費具有較長的週期性，即購買後相當長時間內，消費者會不再考慮這方面的花費，而旅遊消費則不同，儘管其一次花費較前者少，但其消費週期短，而且具有誘導功能，即在一次旅遊消費中感覺良好的話，會刺激和誘導他

們再次從事相關方面的消費；再者，對於富裕階層來說，多數已經購買了住房、汽車等，他們的主要消費用於其他方面的支出，如何將其引導到旅遊消費方面來是很有意義的。

（3）旅遊配套服務跟不上需求

旅遊包括食、住、行、遊、購、娛等行業，由於中國旅遊業發展時間短，旅遊設施建設不完善，服務水平比較低，影響了富裕階層的旅遊決策。例如賓館飯店業，高檔賓館較多，中高檔次的賓館相對較少，中低檔次的偏多。高檔次的賓館目標市場定位在外國客源市場上，很少考慮中國國內富裕階層的需要；為富裕階層所選中的中高檔次的賓館則較少，根本滿足不了他們的需求，從而影響了他們的出遊決策。

（4）缺少富裕人口適合的旅遊產品

周邊地區的旅遊景點多數是富裕階層遊過的地方，如何再次吸引這批遊客，提高他們的重遊率是很值得研究的。

3.對策研究

（1）政府引導

政府應該頒布各項政策措施鼓勵其旅遊消費，例如頒布帶薪休假制度；法定假日長短由國家統一決定，時間由企業靈活確定，這樣既利於避開旅遊高峰期，也有助於增加遊客總量；再如減免從事旅遊消費的個人所得稅，鼓勵和引導富裕階層從事旅遊消費。

（2）旅遊營銷和產品創新

在旅遊產品開發方面多下工夫，認真分析研究富裕階層的人口結構、年齡特徵、消費習慣、生活方式以及工作特點，開發有針對性的旅遊產品。比如富裕階層有閒暇時間比較短、工作壓力大等特點，在周邊地區景點增加旅遊項目，項目常換常新，豐富旅遊內容；增加參與性、刺激性的項目，迎合富裕階層的旅遊需求；再者，營造清新、嫻靜的休閒放鬆的環境，以達到滿足他們的減輕壓力、愉悅身心的要求。加大對富裕階層的營銷力度，透過報紙、廣播、電視和多媒體等

多種手段，宣傳富裕階層所喜歡的旅遊活動，並且提供方便的旅遊資訊諮詢服務和旅遊需求服務，促進富裕階層從事旅遊消費。

（3）加強旅遊服務管理和安全管理

富裕階層多數是挑剔性市場群體，對旅遊服務要求較高。因此，加強食、住、行、遊、購、娛等行業的標準化建設是必要的。要鼓勵各個行業提高服務水平，增加服務品種，加強服務監督。此外，必須加強旅遊安全保護工作。首先，要求旅遊企業重視旅遊安全生產，保障遊客安全；其次，安全監督部門要加強安全檢查，做好安全生產監督，確保遊客財產和生命安全；第三，配備一定數量的旅遊保安人員、應急機動人員以及防暴、反恐警察和便衣警察等，防範暴力事件、恐怖事件的發生，以及應對突發事件等。目的在於震懾犯罪分子，減少犯罪分子的可乘之機，從容應對突發事件，使遊客遊得放心、舒心。

[1] 轉引自中國旅遊網站。

[2] 參考文獻：江激宇（2001）。

[3] 為教育旅遊市場把脈〔N〕.光明日報，2002.6.17.第二版。

[4]《中國國情報告》1990年中國統計出版社第201頁。

實踐篇之二：大連市旅遊市場研究

第八章 大連市旅遊市場發展的宏觀背景分析

　　大連地處中國北部沿海，是東北乃至東北亞地區的出海咽喉要道，東臨日、韓，北臨俄羅斯，南臨東南沿海地區、東南亞地區，自古以來就是重要軍事要塞，具有戰略意義。較為發達的海陸空立體交通運輸體系使得大連成為東北地區、華北地區重要的貨流、客流的集散樞紐。具有海洋性特徵的溫帶季風氣候造就了大連的秀麗風景和宜人環境（如下圖）。優越的位置、優美的環境、跨地區的交融文化形成了美麗的北方濱海城市，並藉此促進了旅遊業的蓬勃發展，旅遊業日漸成為帶動大連經濟發展的發動機，是遼寧旅遊業的主力軍團。作為旅遊業的重要研究內容，旅遊市場已經成為人們關注的焦點和研究的熱門，被認為是推動旅遊業發展的核心內容。本書以大連市作為微觀區域的研究實踐，論述微觀區域旅遊市場即近域市場（中國國內或周邊市場）和遠域市場（入境市場）形成、現狀、發展趨勢及存在問題，並提出推動微觀區域旅遊市場發展的戰略和具體措施，以期為其他微觀區域旅遊市場的發展提供借鑑。

221

研究對象——大連

圖大連位置示意圖

第一節 大連市旅遊市場背景分析

一、國民經濟持續增長，居民收入增加，生活水平提高

　　改革開放以來，中國國民經濟高速增長，人均GNP不斷增長，2001年為7723元，是1978年的20多倍；居民的經濟收入逐年增加，2001年城鎮居民人均可支配收入、農村居民人均純收入分別為6860元和2366元，分別是 1978年的20倍和18倍。聯合國糧農組織用恩格爾係數判定生活發展階段的一般標準為：60%以上為貧困；50%～60%為溫飽；40%～50%為小康；40%以下為富裕。目前歐美等發達國家的恩格爾係數一般為20%～30%，中國城鎮居民的消費領域不斷擴大，消費實現了由生存型逐步向發展型和享受型轉變。主要表現為吃、穿、用的消費比重逐年減少，文化教育、旅遊、醫療保健、交通通訊、住房、保險等成為城鎮居民新的消費熱門，消費比重不斷增加，恩格爾係數由1978年的　57.5%遞

減為2001年的 37.9%，突破 40%的大關；農村居民恩格爾係數由1978年的67.7%遞減為2001年的 47.7%，突破50%的大關。城鄉居民的儲蓄存款年年遞增，2001年達到73763.4億元，比上年增加9457.6億元。國民經濟持續增長，居民收入增加，生活水平提高，為居民出遊提供了堅實的物質保障。

二、加入世貿組織對中國旅遊市場的影響

加入世貿組織後中國在其構建的規則和體制框架下，面臨著許多問題，包括為與國際接軌而進行的旅遊市場的構建、規範和重組，在公有制基礎上進行市場制度的深化改革和完善以及國際規則與中國制度的擬合等。具體涉及旅遊市場制度的變化、市場規模的變化、市場結構的變化等等。主要影響有，第一，世貿組織提供公平、合理、透明、公開的制度支持系統，促進旅遊市場制度完善與健全。第二，加入世貿組織後中國旅遊市場規模存在擴大的可能，原因一是國家經濟的發展、人民生活水平的提高，可能導致中國國內遊客增加；二是中外經濟交往愈加密切，相伴而來的文化交流、思想交流更加深入，居民的消費方式和理念也會隨之變化，旅遊作為世界性時尚文化消費方式之一必將為國人所接受，這也可能導致中國國內遊客增加；三是外國的旅遊企業會受到國民待遇，因此不存在任何關稅壁壘，從而將吸引更多的外資建設旅遊基礎設施、接待設施等，提高旅遊業的接待水平，加之其經營理念和促銷方式獨特新穎，服務更為體貼入微，會吸引中國潛在的遊客加入到旅遊大軍中去。第三，市場主體多元化，遊客構成發生變化，旅遊市場種類增多，趨於完善。第四，加入世貿組織後，競爭史為激烈、規範、公平和合理。

三、宏觀政策引導

鄧小平同志高度重視發展旅遊業，強調「旅遊事業大有文章可做，要突出地搞，加快地搞」。在鄧小平同志的倡導下，中國旅遊業取得突飛猛進的發展，1998 年的中央經濟工作會議，進一步做出將旅遊業作為國民經濟新的增長點的決策，要求旅遊部門和各有關方面積極工作，狠抓旅遊業的發展。在國家宏觀發展政策引導下，各級政府非常重視發展旅遊業，政府的支持無疑是發展旅遊業的

最大保障（魏小安，2002）。

　　大連市高度重視發展旅遊業，改革開放特別是1992年以來，本著把大連建設成為區域性旅遊中心的要求，全面加強旅遊業開發和建設，政府給予政策優惠、政府貸款等支持措施大力發展旅遊業，使得旅遊業不僅成為大連市經濟發展的新增長點，而且現已成長壯大為支柱產業。據2000年統計，全市實現旅遊收入 90億元，相當於全市 GDP 的8.1%，成為名副其實的支柱產業[1]。

四、中國國內旅遊蓬勃發展

　　隨著國家積極的財政政策的實施，中國國內旅遊快速發展，客源市場蓬勃壯大，其旅遊收入和發展速度現已超過入境旅遊。1992年中國國內旅遊人次數為3.3億人次，旅遊收入為30.23億美元，僅占旅遊總收入的43.3%，但比重有不斷上升的趨勢；入境旅遊人次為1651.2萬人次，旅遊創匯為39.47億美元，占旅遊總收入的56.7%，比重有相對下降的趨勢；截至2002年，中國國內旅遊收入已達3878億元，占旅遊總收入的70.4%；入境旅遊收入為203.9億美元，占旅遊總收入的29.6%。中國國內旅遊業的經濟總量目前已達到國際旅遊業的2倍。按照旅遊業發達國家的統計，這個倍數可以達到7～8 倍。因此，中國國內旅遊業有著相當大的發展潛力。

第二節 大連入境旅遊市場分析

一、時空分析

（一）空間分析

1.入境遊客的空間構成分析

　　大連以其獨特、秀麗的濱海風光，環境優美的廣場、公園，經濟繁榮、建築風格各異的現代都市風光吸引著世界各地遊客，從多年的入境遊客統計分析發現，在入境遊客中，外國遊客尤其是日本、韓國遊客占絕大多數，達到80%以上，日本、韓國遊客構成遠遠高於港澳臺同胞，見圖8-1。這與中國入境遊客構

成存在較大差異，見圖8-2。在中國入境遊客構成中，港澳臺同胞所占比重非常高，一般都接近90%或以上，這種差異可能緣於大連距離日本、韓國近，因此形成日本、韓國的遊客比重大。

2.入境遊客的空間構成變化分析

在大連的入境遊客中，不僅遊客的構成特點顯著，而且客源地也在不斷變化，客源國的數量也在不斷增多，由1982年的66個國家和地區增加到2001年的176個。這可能由於大連的開放程度在不斷深化，國際知名度在不斷提高，旅遊宣傳力度不斷加大，導致越來越多的國家和地區的遊客慕名而來，包括歐美、非洲、大洋洲等國家和地區。客源國主要以日、韓、俄為主，並呈現多樣化的趨勢。

圖8-1 大連入境遊客構成比較圖（港澳臺胞與外國人）

圖8-2 中國入境遊客構成比較圖（港澳臺胞與外國人）

（二）時間分析

1.入境遊客的季節變化分析

如圖8-3所示，入境遊客的季節分配特點顯著，相對旺季集中在7、8、9三個月，其他月份遊客數量相對較少。這種集中程度相對較低，從總體上說，季節分配相對比較均勻的現象，這可以透過集中指數的計算得到證實。集中指數是反映事物分布集中狀況的指標，集中指數為0時，分布最為均勻；集中指數增大，將趨向於集中，增大到1時，事物最為集中。從1994～2001年的入境遊客的統計數據可見（見表8-1），集中指數1994年為0.198，到2001年減小為0.127，總體上呈遞減趨勢，說明入境遊客的季節分布越來越趨向均勻。透過計算各年度的每個月的遊客百分比，再按照由大到小排序後，計算出累計百分率，根據累計百分比畫出羅倫茲曲線，如圖8-4所示，可見1994到2001年的各年度的羅倫茲曲線在逐漸靠近均勻分布曲線。遊客季節分布相對均勻可能得益於大連槐花節、啤酒節、服裝節、煙花節等各種節慶活動的舉行。

表8-1 大連入境遊客季節分布狀況表

年　份	1994	1995	1996	1997	1998	1999	2000	2001
集中指數	0.198	0.221	0.23	0.15	0.173	0.141	0.147	0.127

圖8-3 大連入境遊客季節分布曲線

圖8-4 大連入境遊客分布羅倫茲曲線

2.入境遊客的年際變化分析

從表8-2可知，大連的入境遊客自改革開放以來，除1986、1989、1998年外，一直處於快速遞增的態勢，尤其自1999年以來，呈現加速發展之勢，入境總人次、入境遊收入高速增長。

表8-2 大連入境遊客增長

年　份	總數/萬人次	增長率/%	外匯收入/萬美元	增長率/%
1983	2.2	29.4	1 186	不詳
1994	11.9	9.2	11 500	25.5
1995	13.1	10.1	13 028	13.3
1996	16.2	23.7	16 001	22.8
1997	20.5	26.5	17 002	6.3
1998	20.6	0.5	15 391	− 9.5
1999	26.1	26.7	18 003	17
2000	33.8	29.5	23 427	30.1
2001	43.3	28.1	30 422	29.9
2002	49.1	13.4	33 000	8.5

資料來源：大連旅遊統計年鑑。

二、發展分析

（一）入境遊客快速增長

1983年，大連入境遊客僅為2.2 萬人次，到2002 年增長為49.1 萬人次，是1983 年的22倍多。透過計算，1992～2001年的年平均增長率為18.6%，與同期全國入境旅遊遊客的增長率7.5%相比，高出10多個百分點。從旅遊收入來看，大連的入境旅遊收入高速增長，1983年入境旅遊收入為1186 萬美元，到2002年增長為33000萬美元，按同比價格計算，是1983年的近28倍。透過計算，1992～2002年的年平均增長率為23.2%，與全國平均增長率17.8%　相比，高出5.4個百分點。可見大連近年來旅遊發展速度之快。

（二）入境遊客的地區比較

1.省內比較

　　改革開放以後，遼寧省的旅遊業迅速發展，入境遊客人次、旅遊外匯收入遞增很快。1990年入境總人次為11.41萬，旅遊創匯6870　萬美元，到2001年入境總人次為74萬，旅遊創匯46303萬美元，年平均增長率分別約為　　　　　18.5%、18.96%，均超過同期的全國平均水平。透過對遼寧各地區的入境遊創匯收入、人次比重對比分析發現：大連和瀋陽兩個地區的入境遊客和創匯收入占遼寧省總數和總額的80%以上，尤其是大連市藉助其獨特的濱海環境、優良的港灣、便捷的交通區位優勢，每年吸引的入境遊客數占全省總數的　40%以上，旅遊創匯超過50%，見圖8-5〔其中（1）代表地區入境旅遊人次比重，（2）代表地區入境旅遊收入比重〕。可見大連的入境旅遊發展對遼寧旅遊發展造成關鍵作用。

　　2.全國重點旅遊城市比較

　　比較方法介紹：首先收集了1995、1998、2001年25個重點旅遊城市的入境人次數和旅遊創匯收入等數據，分別計算出25個城市的入境人次數和旅遊創匯收入相對比值，將旅遊人次比值作為橫坐標，旅遊收入比值作為縱坐標，分別畫出每個城市的坐標位置，位於第一象限的城市屬於發展中的旅遊城市，因為其接待的入境遊客人次數和旅遊收入均較少；位於第四象限的城市是屬於相對較強的旅遊城市，因為其接待的入境遊客人次數和旅遊收入均較多；位於第二象限的城市接待的人次數較多但旅遊收入相對較少；位於第三象限的城市接待的人次數相對較少，但旅遊收入相對較多。依據這樣的直方圖可以比較旅遊城市的入境旅遊實力。另一方面，透過多年的數據分析，可以瞭解旅遊城市的發展戰略差異，城市坐標由第一到第二、第四象限，這種旅遊發展戰略應該屬於量的擴張，透過擴大入境人次數，提升旅遊實力；城市坐標由第一到第二、第三，再到第四或者由第一到第三、第四象限則屬於集約發展，透過提高入境遊客的消費水平，提升旅遊實力，見圖8-6。

圖8-5 遼寧各地區入境遊客收入、人次比重

　　圖8-6，透過對19個重點旅遊城市（北京、廣州、珠海、青島、天津、大連、深圳、廈門、武漢、哈爾濱、成都、瀋陽、寧波、長春、南京、杭州、濟南、西安、上海等）的1995、1998、2001年的旅遊收入和入境旅遊人次進行比較分析發現：19個重點旅遊城市中北京旅遊收入和旅遊人次最多，是名副其實的旅遊強市，應該歸為第一集團，其次是上海、廣州、深圳、珠海等，歸為第二發展集團，再次是杭州、西安、青島、大連等，歸為第三發展集團；從發展差異來看，北京保持領先地位，上海、深圳、廣州分別由第二象限轉移到第三象限，再向第四象限發展，由此可見，這幾個城市的旅遊發展戰略正在由量的擴張向集約發展轉變，向旅遊強市發展。大連近幾年旅遊業發展速度快，但是就旅遊發展實力上與第一集團、第二集團仍然有相當大的差距，原因可能有多方面，其一是大連的旅遊資源不及第一、第二集團豐富；其二是大連的旅遊發展時間比較短；其三是第一、第二集團的經濟實力強於大連；其四是大連的區位條件與第三集團

比具有一定優勢，但與第一、第二集團比還是有一定的差距。可喜的是大連正在脫離第三集團，向旅遊大市、旅遊強市轉變。

（三）預測分析

基於 1990～2001年的統計數據，分別用一元回歸和指數曲線擬合對大連市的入境旅遊進行預測，預測結果可見（見表8-3）。按直線擬合計算，2005年的旅遊創匯收入和入境人次數分別是3.36億美元和47.24萬人次；按指數曲線擬合，分別是5.48億美元和79.49萬人次；到2020年的旅遊創匯收入和入境人次數分別是6.42億美元和93.54萬人次；按指數曲線擬合，分別是57.38億美元和1086.59 萬人次。一般而言，指數曲線擬合預測時間短比較準確，直線擬合預測時間長比較準確。大連入境旅遊已經經歷了高速增長階段，以後的增長按照指數增長的可能性較小，因此綜合兩種方法，估計2005年大連的入境人數在55～60萬人次之間，收入在4.5億美元左右；2020年入境人次有望達到100萬人次，旅遊收入在12億美元左右，可見大連巾的入境旅遊大有可為，關鍵看如何抓住機會，順勢而上。

圖8-6 中國重要城市旅遊實力分析比較圖

表8-3 大連入境旅遊預測（基於1990-2001年）

	相關係數	預測方法	回歸方程	2005	2010	2020
入境旅遊收入	0.94373	直線擬合	y = 2 042.473 * x - 4 061 592.896	3.36	4.38	6.42
（億美元）		指數曲線擬合	y = 2.327E - 132 * 1.169 542·x	5.48	11.98	57.38
入境旅遊人次	0.93772	直線擬合	y = 30 864.93 459 * x - 61 411 815	47.24	62.67	93.54
（萬人次）		指數曲線擬合	y = 1.2 322E - 146 * 1.190 462·x	79.49	190.07	1 086.59

三、入境旅遊市場等級劃分

　　根據　　1996、1998、2000、2002年等年份的入境遊客構成統計數據，繪製出大連地區的入境遊客在各個大洲的統計直方圖，由圖8-7可見，大連的入境客源主要來自亞洲地區，主要是距離遼寧和大連較近的一些亞洲國家和地區，例如日本、韓國、俄羅斯、新加坡等，為此粗略地將亞洲劃分為大連的一級入境客源

市場；除此之外，也有不少遊客來自歐洲和北美地區，主要國家是美國、加拿大、英國、德國等，他們在入境遊客中的所占比重僅次於亞洲的一些國家和地區，為此粗略地將歐洲和北美地區作為大連的二級入境客源市場；其他各洲在入境遊客構成中的比重較小，儘管有些國家來大連遊客呈增加趨勢，但總的比重變化不太顯著，所以為方便起見，將餘下其他大洲作為三級入境客源市場。

圖8-7 大連入境旅遊市場統計分等示意圖

入境旅遊小結：增長——快速，超過全國平均水平；構成——日、韓、俄等亞洲一級客源市場為主，客源構成趨向多元化；時間特徵——季節分配比較均勻，相對集中在7、8、9三個月，近年年際增長快速；發展階段——初級階段；發展趨勢——超過省內其他城市。

大連入境是遼寧入境旅遊的主力軍團，與全國其他旅遊城市相比，比上不足，比下有餘，但近年發展前景不錯。

第三節 中國國內旅遊分析

一、現狀分析

（一）構成分析

1.地域構成

由根據2002年抽樣統計數據繪製出的統計柱狀圖（見圖8-8），可見，遼寧省的外省遊客占全省中國國內遊客的比重略高於本省遊客比重；外省過夜遊客的比重明顯高於本省過夜遊客比重。從一日遊的情況來看，外省遊客的比重明顯低於本省遊客。大連基本上與全省保持一致，不同的是，其一日遊、過夜遊的外省遊客占中國國內遊客的比重均高於本省遊客，因此其外省遊客比重要大大高於本省遊客。可見，目前大連的中國國內旅遊市場重點在其他近鄰省區和經濟發達省區。

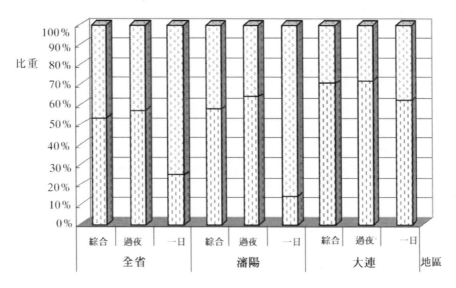

圖8-8 客源地構成比較

從外省遊客的分布情況來看（見圖8-9），大連的外省客源地分布與遼寧省的客源地基本一致，主要的客源地是，北京、山東、上海、黑龍江、天津、吉林、廣東等省。除了北京和山東兩省區的比重超過兩位數外，其他客源地所占的比重相差較小。主要的客源地分布在東南沿海經濟發達、人口稠密地區和遼寧周邊地區，中部地區除了河南、四川、安徽等省外，其他省區較少，西部地區遊客

更少。這一規律基本與中國客源市場分布狀況一致——中國國內客源市場強度由東向西呈遞減趨勢，東部強、中西部弱。

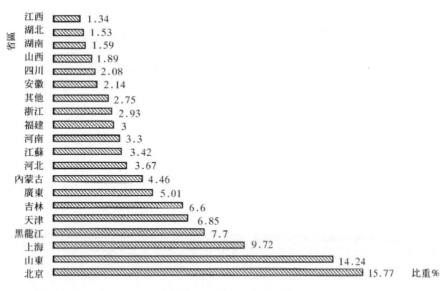

圖8-9 外省遊客構成比較

2.性別構成

從遊客的性別構成來看（見圖8-10），遼寧省的中國國內遊客構成中，男性比例高出女性20多個百分點，男性遊客占絕大多數。大連的中國國內遊客構成中略有不同，女性比例儘管比男性比例小，但差距不大。可見，大連應該加強女性旅遊市場的開拓，針對她們的消費特點，提供旅遊產品，提高旅遊消費，增加旅遊經濟效益。

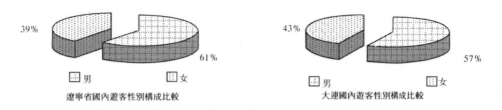

圖8-10 遼寧和大連中國國內遊客性別構成圖

3.職業構成

　　大連市遊客的職業構成，從調查統計分析來看（見圖8-11），企事業單位管理人員所占比重最高，但不突出，然後是公務員、服務及銷售人員、個體業者、專業技術人員、教育工作者、學生、離退休人員、工人、其他職業、軍人、農民等依次遞減。與遼寧省不同的是，遼寧全省公務員遊客所占比重最大，而且相當突出，約占總人數的1/4之多，而大連從商的遊客、擁有技術專長的遊客居多。原因可能是大連的經濟職能作用強於政治職能，對商務遊客的吸引力較強。

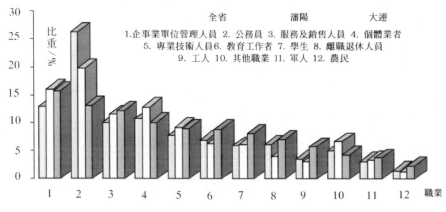

圖8-11 遼寧中國國內遊客構成比較

4.年齡構成

　　呈倒「V」字形，年少的、年老的少；大連中國國內遊客的年齡構成，從抽樣調查統計分析來看（見圖8-12），25～44年齡段的遊客所占比重高，高達50%以上，高於 44 歲，低於25 歲的遊客比重逐漸降低。由圖可知，不同年齡段的遊客比重分布呈倒「V」字形，這種分布特徵與瀋陽乃至遼寧省一致，與全國中國國內的遊客分布特徵一致。這說明，來大連的遊客以具有獨立經濟承受能力、平時工作壓力相對比較大的人士為主，而沒有獨立經濟承受能力的年輕遊客較少，體力較差的老年遊客較少；同時說明家庭旅遊比例較少。因此大連在保持和鞏固中、青年市場的基礎上，日後應該大力開拓教育旅遊市場、銀髮旅遊市場、家庭旅遊市場等青年、老年目標市場。

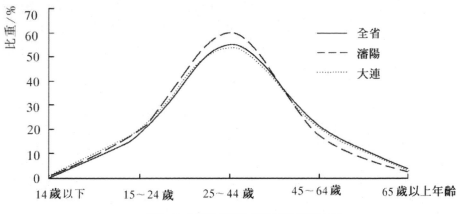

圖8-12 大連中國國內遊客年齡構成比較

5.遊客消費構成分析

　　大連的中國國內遊客在購物方面所占的比重較大，高於瀋陽和全省平均水平，其次是餐飲、長途交通、遊覽和住宿（表8-4）。可見，大連是充分利用了東北出海門戶的交通位置優勢及沿海開放城市的政治優勢，在購物旅遊方面做得比較好，但是在娛樂和遊覽兩個方面的比重偏低。因此大連的娛樂旅遊、遊覽景點建設及促銷方面尚需努力。

表8-4 遼寧中國國內遊客消費構成（單位：％）

	長途交通	住宿	餐飲	購物	遊覽	娛樂	市內交通	郵電通訊	旅行社	其他
全省	16.02	15.13	16.17	27.23	7.97	3.66	2.47	0.66	3.98	6.71
瀋陽	18.57	17.2	15.53	23.43	8.41	5.11	3.86	0.48	0.96	6.46
大連	12.54	8.27	14.37	39.16	10.82	2.3	2.35	0.42	3.23	6.54

6.遊客旅遊動機分析

　　從調查統計數據來看，休閒、觀光和度假的遊客所占的比重較大，近50%，高於全省和瀋陽；其次是商務旅遊、探親訪友；第三是參加會議和從事文化科技體育交流活動。可見大連的休閒、觀光和度假旅遊相對具有吸引力，但是在文化科技體育活動方面有點不足，這與頗有知名度的國際服裝節和足球城是不相稱的，說明儘管大連每年的文化活動具有較強的影響力，但在吸引遊客參與方面能力不足，或者是為遊客提供參與性的旅遊活動不足，與之相關的旅遊產品的開發

和促銷環節存在弊端。

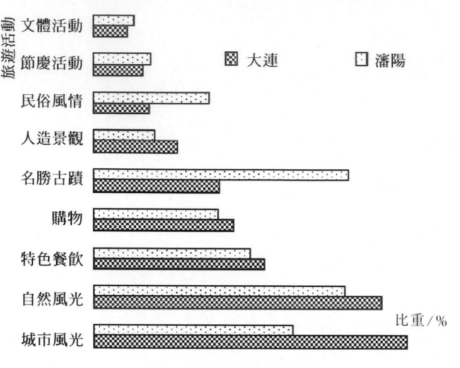

圖8-13 中國國內遊客最感興趣的旅遊活動

從遊客的興趣調查結果來看（圖8-13），遊客最感興趣的是城市風光、自然風光，其次是特色餐飲、購物和名勝古蹟，第三是人造景觀、民俗風情和節慶活動。該項調查反映一個問題，遊客參與到其中、領略到美感、得到享受的旅遊活動是遊客感興趣的旅遊活動，如城市風光，遊客可以欣賞到美麗的濱海都市風光、風格各異的城市廣場、充滿藝術氣息的城市雕塑、具有不同地域特色的城市建築；相反，疏遠遊客及遊客沒有體驗到的活動，遊客不太感興趣，如國際服裝節，儘管場面宏大、知名度高，但多數遊客沒有參與其中，沒有體驗到時尚、浪漫氛圍，不感興趣也不足為怪。因此，如何將遊客吸引到具有知名度的旅遊活動中值得深入思考。

二、發展分析

（一）中國國內旅遊快速發展

隨著國家積極的財政政策的實施，中國國內旅遊呈現快速發展之勢，客源市場蓬勃發展，其旅遊收入和發展速度現已超過入境旅遊（見圖 6-6）。中國國內旅遊業的經濟總量目前已達到國際旅遊業的2倍。按照旅遊業發達國家的統計，這個倍數可以達到7～8 倍。因此，在中國國內旅遊業有著相當大的發展潛力。

（二）入境旅遊相對滯後

從大連來看，2000～2002年入境旅遊收入在旅遊總收入中的比重儘管有所上升，但是入境旅遊收入明顯低於國內旅遊收入，而且要低20 多個百分點。從整個遼寧省來看，入境旅遊收入在旅游總收入中的構成更小，而且逐年縮小，這與中國的旅遊發展大勢一致。參見圖8-14。

圖8-14 遼寧和大連國內旅遊與入境旅遊比較

三、增長分析

大連的中國國內旅遊發展迅速，1997年中國國內旅遊人次數為　906.3萬人次，旅遊收入48.33億元，到　2002年旅遊人次數增長為1300萬人次，旅遊收入約為108.3億元，年平均增長率分別為7.48%和 17.5%，與同期中國國內旅遊人次和旅遊收入的平均增長率6.4%、12.9%相比，分別超過1.1個和4.6個百分點（見圖　8-15）。由此可見，大連的中國國內旅遊增長很快，另外可以發現大連旅遊收入增長快於旅遊人次數的增長，這可能由於遊客的人均可支配收入增加，導致人均旅遊消費水平提高，從而導致大連中國國內旅遊總收入的相對更快速增長。

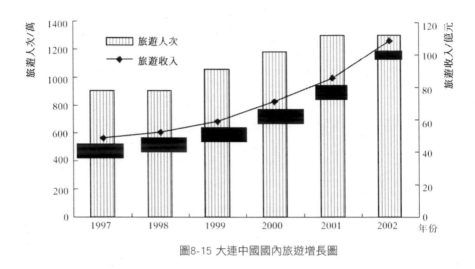

圖8-15 大連中國國內旅遊增長圖

四、大連的中國國內旅遊預測

根據1997～2002年的大連中國國內旅遊人次和旅遊收入統計，分別對未來進行了預測，基於不同的預測方法，預測的結果和誤差各異。為取得較好的預測結果，本書在分別採用擬合直線預測、擬合曲線預測和灰色系統預測後，進行組合預測，採用標準差法進行權重分配，最後得到預測結果（盧奇等，2003；易德生等，1992）如表　8-5（僅列出1997～2002年旅遊收入預測結果）。從近期看，2005年大連中國國內旅遊收入可達170.28億元，旅遊人數可達1580萬人次，從遠期看，2010、2015年中國國內旅遊收入分別可達　376億元、857.82億元，旅遊人數可達2340萬人次、3860萬人次。可見未來一段時間大連的中國國內旅遊將會較快增長。

表8-5 大連中國國內旅遊收入預測（組合預測）

	實際值	擬合直線預測		擬合曲線預測		灰色系統預測		組合預測
旅遊收入/億		$Y_1 = x^* 11.7966 - 23516.60$		$Y_2 = 8.0554E^{-141} * 1.17755^x$		$- Y_{(t+1)} = 44.399 * e^{(0.1921 * t)}$		$Y = w_1 Y_1 +$ $w_2 Y_2 + w_3 Y_3 /$億
		預測值/億	誤差	預測值/億	誤差	預測值/億	誤差	
1997	48.33	41.15	-7.18	45.05	-3.28	44.4	-3.93	43.64
1998	51.95	52.95	1	53.05	1.1	53.8	1.85	53.21
1999	58.7	64.74	6.04	62.47	3.77	65.2	6.5	63.98
2000	71.08	76.54	5.46	73.56	2.48	79	7.92	76.16

續表

	實際值	擬合直線預測		擬合曲線預測		灰色系統預測		組合預測
旅遊收入/億		$Y_1 = x^* 11.7966 - 23516.60$		$Y_2 = 8.0554E^{-141} * 1.17755^x$		$- Y_{(t+1)} = 44.399 * e^{(0.1921 * t)}$		$Y = w_1 Y_1 +$ $w_2 Y_2 + w_3 Y_3 /$億
		預測值/億	誤差	預測值/億	誤差	預測值/億	誤差	
2001	85.5	88.34	2.84	86.62	1.12	95.7	10.2	90.03
2002	108.3	100.13	-8.17	102	-6.3	116	7.7	105.95
		標準差	6.22	標準差	3.82	標準差	5.19	
		權重/w_1	0.3	權重/w_2	0.37	權重/w_3	0.33	

資料來源：遼寧旅遊統計年鑑（1998-2002），大連市旅遊局。

五、大連的中國客源地等級劃分

　　根據2002年的國內客源統計數據計算出各個省區的遊客比重，繪製出大連國內客源市場分布圖（見8-16）。由圖可見，遼寧、瀋陽和大連的中國客源分布態勢基本一致；大連的主要中國客源市場是位於大連周邊的省區以及經濟發達地區，如北京、天津、黑龍江、吉林、上海、山東、河北等，筆者將這些地區視為一級中國國內旅遊市場；其次，內蒙古、四川、河南、江蘇、浙江、廣東、福建等省區也有不少遊客光顧大連，筆者將其稱為二級中國國內客源市場；山西、湖南、湖北、安徽、江西、重慶等省區為三級中國國內客源市場；其他省區為四級中國國內客源市場。

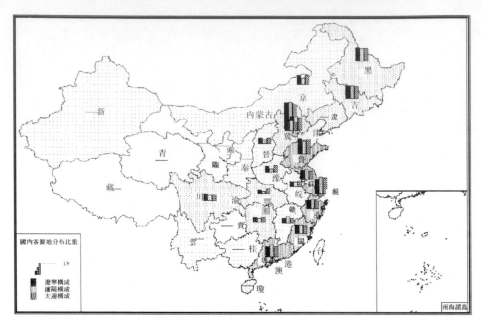

圖8-16 大連中國國內客源地市場分布示意圖

中國國內旅遊小結：增長快速——旅遊人次數大幅度增長，旅遊收入高速增長，且超過旅遊人次數的平均增長率，兩項指標均超過全國平均水平；空間構成——省外為主，主要集中於省外近郊地區，沿海發達、人口集中地區，客源構成趨向多元化；時間特徵——季節分配比較均勻，相對集中在7、8、9三個月；性別構成——男性多於女性，年齡構成——中青年市場為主；職業構成——商務遊客、技術人員、公務員遊客占多數，分布相對均勻，沒有非常突出目標市場；發展階段——初級階段；發展趨勢——超過省內其他城市，大連中國國內旅遊也是遼寧旅遊的重要組成部分，可能繼續呈高速增長態勢。

第四節 大連旅遊市場軟硬體環境分析

一、交通和通訊狀況

（一）交通狀況

1.市內交通

　　大連控制自行車、摩托車上路，主要幹道禁止自行車、摩托車通行，同時，大力發展城市公共交通，現萬人擁有公共汽車20臺，在全國處於領先水平。大連還引進英國先進的交通管理系統，在 127個主要路口設置紅綠燈，統一調度，並大規模開闢單行路，使城市很少有塞車現象。大連市路燈監視系統，對全市 80 平方公里範圍內的 7.6 萬盞路燈實現全覆蓋監控。大連的城市中見不到馬路市場，市場全部退路進廳，繁榮與市容並重，為旅遊提供了很好的條件。

　　2.對外交通

　　大連的交通四通八達，是中國北方重要的交通樞紐。大連的口岸方便快捷，是中國最早對外開放的五大貿易口岸之一。這裡海運、航空、鐵路、公路、管道五種運輸方式一應俱全，代理、供應、服務、保障、管理等支持系統配套完整，商貿、旅遊、金融、保險、資訊等第三產業聯動發展。這為大連發展旅遊提供了良好的交通條件。為落實建設「大大連」的戰略決策，大連市政府、交通局研究制定了《落實「大大連」規劃綱要交通口岸工作目標和措施》。未來「大大連」的交通將要形成「三級交通網路」：以「兩港四路」即海港、空港、哈大電氣化鐵路、渤海鐵路輪渡、沈大高速公路和丹大高速公路為主要框架的對外交通，以「四縱四橫」即沈大高速公路、丹大高速公路、土羊高速公路、黑人路、永青路、海皮路、城八路和金七路的快速公路網為主要支撐的市域交通，以軌道交通為主導和高速公路豪華快客為骨幹的市內交通；2010年建成區域性國際航運中心和物流中心；2020 年實現交通口岸現代化，形成「大交通、大口岸、大物流」的格局。目前正在落實各項建設工程，如火車站擴建工程，包括站場、站房和火車站南北廣場改造工程；港口擴建工程；周水子機場二期擴建工程，包括三部分組成，即新建3萬平方米候機樓、7萬平方米停機坪和3 萬平方米停車場。屆時，大連市高速公路相互連接，貫通各區市，連接主要港口，並與普通公路連成網路，進一步完善「四縱四橫」公路網的布局和功能，形成以大連為結點，輻射東北、連接華東、通往朝鮮半島的三條交通大動脈；能徹底改變大連市車站設施落後的狀況，使其成為設施先進、功能齊全、管理和服務居中國國內領先水平的現代化車站；城市軌道交通功能更加完善，機場、火車站、長途客運、城市軌道交通和公交車合理銜接，構成海陸空立體的交通網路體系，為旅客提供方便舒適

的旅行環境，為遊客進出大連、遊大連提供了有力的交通支持，為大連的旅遊業和旅遊市場騰飛提供翱翔的雙翅。

（二）通訊狀況

大連市已經具備了中國國內領先、世界一流的通訊基礎設施和通訊能力，建成了長途電信樞紐大樓、衛星通訊地面站等世界先進水平的基礎設施，形成了以光纜為主，數位微波、衛星、海纜為輔，多種媒體傳輸手段以及多重備份、寬窄頻兼備，覆蓋全市城鄉的立體化通訊網路。大連電信的本地用戶光纜網實現了城市光纜到路邊、到小區、到大樓，農村光纜從鄉鎮延伸到村屯。對頻寬需求較大的用戶，實現了「光纖到桌面」。在國家一級幹線傳輸網中，大連位於連接北部京瀋哈、北延邊幹線和南沿海幹線的樞紐，是國家長途骨幹網中的省際匯接局。寬頻、高速的幹線傳輸設備，不僅將大連與世界通訊網路緊密聯結在一起，而且讓大連擁有了充足的幹線資源，為未來各種頻寬的長途通訊業務發展提供了廣闊的空間和強大的接口能力。目前，大連市本地網內有兩個長途交換局，總容量5萬路端；市話交換機總容量190萬門，本地電話網交換設備全部程控化；國際長途路線500餘條，可與世界220多個國家和地區建立通訊聯繫。截至2001年末，全市固定電話用戶數達到150萬戶，市區電話普及率達到49部/百人，在中國國內居於領先水平。大連市的無線通訊發展速度相當迅猛，移動、聯通公司建設、運營了覆蓋整個大連地區的GSM移動通訊網，網上用戶已達130萬戶。2002年，聯通公司正式運營CDMA移動通訊網，移動公司也將推出GPRS業務。

1.網路建設

近年來，大連市的資訊網路建設呈現出高速發展的良好態勢。大連數據網的傳輸中繼速率達到 155M，大連至省網的出口頻寬由 155M增至2.5G，網路處理的能力大大增強。大連有線電視的550HzHFC傳輸網光纜總長度達900皮長公里，已覆蓋市內四區 95%以上的面積，並完成了與外圍縣區的併購，用戶總數達到70萬戶。如完成雙向多媒體改造，大連有線電視網可以具備高速因特網接入、網上多媒體等服務能力。聯通、吉通、網通、鐵通這幾家全國性的通訊企業也都在大連市開展了資訊網路的建設及其相關業務，大連網通在大連市投資建設了通

訊樞紐中心和城域網路一期工程，大連聯通投資建設了大連─煙臺海纜工程等網路建設工程。大連地區的電力資訊傳輸網等專用資訊網路也具備了一定的規模，是有待於開發利用的網路資源。1999年，大連市實施了城域網建設工程，建成了城域網交換中心，實現了現有各電腦網的互聯互通，提高了公眾利用國際互聯網進行同城訪問的速度，節約了上網時間和各資訊網路的出口寬頻資源。資訊網路的建設保證並促進了資訊網路應用水平的不斷提高。近幾年來，大連市的互聯網業務發展迅速，1998年全市互聯網用戶數僅為2萬戶，1999年為5萬戶，2000年猛增至20萬戶，到2001年9月底又增加到40萬戶。為滿足大連市各方面對網路建設與應用不斷增長的需求，大連市於2001　年啟動了高速寬頻網路建設工程。大連數碼科技股份有限公司建成了寬頻試驗網，大連電信等單位也已面向全市用戶推出了寬頻接入業務。

2.電子政務建設

為提高政府辦事效率、適應辦公現代化的要求，大連市政府加強了電子政務建設──根據規劃要求，大連市將採用先進的現代通訊技術、電腦技術、密碼保密技術和資訊處理技術，以市委、市人大、市政府、市政協為主要服務對象，以實現黨政機關內部電腦網路的互聯互通為主要方式，以提供多渠道、多媒體的資訊資源為黨政領導機關科學決策服務為主要內容，以市級黨政網為核心，形成上聯中辦國辦和省委省政府、橫聯市直黨政部門、下聯縣市區的互聯互通網路結構，建設以獨立的專用信道和專用核心密碼機為安全保密措施，封閉運行的黨政機關內部資訊資源和辦公業務網路系統。

2002年，實施大連市黨政內網建設一期工程，實現市委大樓與市政府大院、市人大、市政協互聯，實現縱向上與中辦國辦、省委省政府，下與縣市區的互聯互通，完成黨政機關內部辦公自動化應用平臺的建設，全面實現市委、市政府辦公廳內部辦公事務管理應用系統建設。大連市黨政內網的網路系統和應用系統，已經形成一定規模。市委機要局已經接通上聯中央和省委、省政府，下聯各區市縣的2兆光纖專線信道。市委大樓內、市政府大院內、市資訊產業局三個主節點的骨幹網已經建成。市資訊產業局大樓到市政府大院、中山廣場統計局辦公

樓、市人防辦、西崗區黨政辦公樓已連通光纖路線，大部分市直黨政部門已分別就近接入三個主節點。全市黨政機關已有三分之二的部門建立了各自局域網，部分局域網已連入骨幹網。西崗區、甘井子區、金州區等也分別建立了各自的內部局域網。全市已有部分黨政機關建立了網路辦公應用系統，辦公自動化、管理資訊化的水平不斷提高。適應政府機關辦公業務和輔助領導科學決策需求的電子資訊資源建設初具規模。特別是大連市城域網的建成，對大連市的經濟建設以及對外宣傳和招商引資等方面都造成了重要作用。

3.社會資訊化

近年來，市委市政府對資訊化建設和資訊產業的發展給予了高度重視，逐年加大投入，大連市的城市資訊化水平不斷提高，社會資訊化建設方面也取得了很大的進展。大連市社會保險資訊系統、大連市醫療保險系統、大連市民政資訊系統、大連市交通指揮系統、大連市地稅資訊系統、大連市「城市一卡通」建設項目、大連市口岸物流網、大連市農業資訊網、旅遊網等對促進大連市城市建設、城市管理和經濟的快速發展造成了重要作用。如：大連市政府為加速「資訊化戰略」，提出實施「城市一卡通」項目，使廣大市民的日常消費如乘坐公交車、公用事業交費，以及公共娛樂場所管理、企業內部管理等逐步實現城市一卡通。目前，大連市政府正積極採取措施，鞏固提高應用水平，一卡通已逐步擴大到出租車、加油站、停車場、市政繳費、公共娛樂場所等領域，達到一卡多用，一卡通用的目標。城市一卡通項目的實施，對加快融通城市行業間物流、資訊流、現金流的流通渠道，將造成重要作用；對實行統一規劃，統一管理，進一步降低市政管理成本，改善城市整體形象，提高城市現代化管理水平意義重大。

4.電子商務工程

大連市電子商務工程自2000年年初正式啟動，在很短的時間內，各項工作已初見成效，並被國家資訊產業部命名為「國家電子商務示範城市」。為了確保大連市電子商務健康有序地發展，市政府制定了大連市發展電子商務的「1-2-4-8」工程實施計劃，由政府主導推動實施，從完善基礎建設抓起，逐步推動大連市各行業電子商務應用的開展。

據不完全統計，累計到2000年底，在大連市屬的大中型商業企業中，電腦在財務管理等領域的單機應用率已達到 100%，而經營面積在3000平方米以上的商場、賓館、酒店已全部應用電腦、收款機，建成相應電腦、收款機網路管理系統的企業已達到 80%以上，1997年以後新建的所有大型商業網點均全面實現了電腦網路管理，還有一部分企業集團完成了與因特網的連接，並且正在積極規劃或組建企業集團自身的互聯網路，以開展資訊化服務工作。大連港第一個把CIMS理念用於港口管理上，帶來了明顯的經濟效益。

就企業資訊化開展的整體情況來看，大連市企業資訊化建設發展還不平衡，多數企業還處在起步階段。企業基礎性管理系統如財務、人事、統計系統應用比較普遍，電腦輔助設計在大中型企業應用的普及率較高，基本達到了人手一機，但全部或部分實現了ERP、CIMS等綜合管理資訊系統的企業還為數不多，大部分資訊系統建設水平尚處於一般事務處理和簡單資訊管理階段，電子商務處於初級啟動階段，部分企業雖然建立了網站，但普遍存在資訊更新頻率低，應用水平不高的局面。

5.存在的矛盾和對策

（1）矛盾：資訊化建設與應用的矛盾

大多數企業資訊應用尚未深入到生產經營環節，企業上網、電子商務剛起步。資訊技術的基礎仍然不穩固，自主開發的技術與國外先進水平比仍有較大差距，支撐中國資訊化的關鍵技術仍然在很大程度上依靠進口。

資訊網路建設與資訊資源開發之間存在矛盾。從整體上看，資訊資源開發落後於網路建設的現象仍很突出，尤其是資訊加工處理、數據庫及諮詢等業務的發展嚴重滯後，資訊資源開發投入不足，開發深度和廣度不夠。資訊業務品種少，相關成本價格高，適用資訊資源欠缺，是近期成規模地開發資訊業務市場亟待克服的三大障礙。而資訊資源開發所需標準體系、市場培育和相關政策法規體系的不完善，則是資訊資源開發的長期性、基礎性制約因素。

（2）對策：從電子商務入手，建立推進電子資訊應用的新體系

繼續優化產業結構，重點發展以互聯網為中心的高新技術產業，鼓勵電子製造企業技術升級，鼓勵電信運營公司發展電信新業務，繼續調低電信資費以鼓勵電信消費，繼續扶持資訊服務業各種應用軟體開發，改善產業鏈上、下游間的關係，努力使資訊產業在國民經濟發展中發揮更大的作用。其中，重點發展以互聯網為中心的高新技術產業群，尤其是在互聯網商務、網上辦公、遠程醫療、網上教育等領域，加大政策扶植力度，降低網路接入和應用成本，構造良好的網路應用環境。

加快構建適於資訊資源開發成長的宏觀環境。①將政府資訊收集和資訊處理系統中大量非機密資訊，直接服務於企業和公眾；②加快資訊資源開發市場化進程，包括開發機構的企業化和相關產品的商業化，以數據庫為重點帶動其他方面，原則上能推向市場的都應納入市場運營的軌道；③鼓勵供方競爭。

建立統一的通訊市場，克服基礎網路重複建設問題。政企分開，順應數位融合的趨勢，實現公網與專網、電信網與廣電網間的交叉經營，形成網路層面本身的競爭市場。

改進政府投資方式，建立資本市場運作的良好機制。資訊化要靠政府，更要靠企業本身和市場[2]。

實施旅遊企業資訊化。旅遊企業資訊化是以數據的資訊化為基礎，流程的資訊化為主體，決策的資訊化為特徵的，在作業、管理、經營等各個層次、各個環節和各個領域，採用電腦、通訊和網路等現代化資訊技術，充分開發、廣泛利用旅遊企業的內外資訊資源，實現旅遊企業生產過程的自動化，管理方式的網路化，決策支持的智慧化和商務運營的電子化。

小結：大連的交通和通訊系統趨於健全，主要表現：①市內交通和對外交通都得到很大程度的改善，變得快捷、方便、舒適，而且現在處於不斷完善和健全過程中，海陸空立體交通網路系統初步形成，結構得到進一步的優化；②大連的通訊系統建設發展快，現代通訊工具逐漸得到普及，通訊路線、資訊發射和接收終端設備等通訊設施不斷現代化、系統網路化、高速化，在電子商務、電子政務、電子社會服務等方面發揮著越來越重要的作用。不斷健全的旅遊交通和通訊

系統無疑是大連旅遊大發展的重要助推器。

<div align="center">二、旅遊供給分析</div>

（一）飯店設施和旅行社

　　大連是東北地區星級飯店最多和星級飯店最全的城市。2001年賓館酒店數為 160家，比上年增長42.9%，其中旅遊星級飯店和待評星級飯店 100多家，五星級飯店3家，四星級飯店10家，三星級飯店38家，有床位3萬多張（見表8-6）。加上1600多家社會旅館、招待所、療養院和培訓中心的7萬張床位，共有10 萬張床位。已形成一個檔次齊全、功能完善、服務周到的飯店、旅館接待網路[3]。按照目前的床位數進行推算，來大連遊客50%入住賓館酒店，遊客平均停留天數約為3天，分別按照60%、90%的客房出租率進行計算，目前大連的年接待能力為1460萬～2190萬人次。從2001、2002年的來大連遊客統計來看，均沒有超過1400萬人次，由此可見，目前大連的賓館飯店接待實施完全能夠滿足總量需求，甚至有些過剩。鑒於此，目前沒有必要進行新的飯店和賓館的建設，而要注意飯店和賓館的層次結構調整，提升飯店和賓館的服務質量，滿足日益變化的遊客需求結構。

　　2001 年大連市共有各類旅行社217家，比上年增長 19.9%，其中國際旅行社21 家。共接待國際遊客20多萬，中國國內遊客 60 多萬（見表 8-7），這些旅行社可以為海內外遊客提供良好的接待服務。

<div align="center">表8-6 主要賓館酒店接待能力和接待人數統計</div>

	計量單位	2000 年	2001 年
一、賓館酒店數	個	112	160
星級賓館酒店	個	74	98
五星級	個	3	3
四星級	個	7	10
三星級	個	27	38
二星級	個	33	42
一星級	個	4	5
二、客房總數	間	14 780	20 100
床位總數	張	25 673	35 000

續表

	計量單位	2000 年	2001 年
三、全年接待人員數	人次	1 947 242	2 427 124
海外旅遊者	人次	338 286	433 284
(其中：外國人)	人次	278 400	363 550
(其中：港澳台同胞)	人次	59 886	69 734
國內游客	人次	1 608 956	1 993 840
四、外匯收入	萬美元	23 400	30 422

表8-7 旅行社基本情況統計

	計量單位	2000 年	2001 年
企業數	個	181	217
其中：國際旅行社	個	15	21
年末職工人數	人	1 600	2 750
接待旅遊人數	萬人次	73.3	86.6
國際旅遊者	萬人次	12.8	20.7
國內旅遊者	萬人次	60.5	65.9
本市居民出境旅遊	萬人次	0.7	0.7

（二）旅遊資源開發和利用狀況

　　大連的旅遊資源以濱海區位優勢為依託，陽光、沙灘、海水等傳統的「3S」資源為主，經過系統的開發，旅遊產品種類頗多，主要有濱海旅遊產品、城市風光旅遊產品、會展旅遊產品、博物旅遊產品、長山列島海上旅遊產品、山水林生態旅遊產品、體育旅遊產品、溫泉旅遊產品、大型活動旅遊產品、文化旅遊產品、近代人文歷史旅遊產品、產業旅遊產品等[4]。具有一定優勢的旅遊產品是濱海公園和廣場系列、服裝節等大型活動旅遊產品和潔淨美麗的城市環境。這些產品在中國國內享有一定聲譽，表現出一定的特色，但資源分布表現為小集中，大分散，不利於留住遊客、增加旅遊收入；此外，文化、旅遊、經濟發展相脫節，大型的節事活動推動了旅遊的發展，但對地域文化、區域經濟的促進作用不顯著，往往是入不敷出。與世界著名旅遊地相比，「特色不特，優勢不優」，如濱海系列旅遊產品與西班牙的相比相差甚遠；而服裝節等節慶活動與法國、美國相比，相形見絀。因此在產品開發方面很值得研究，在豐富旅遊產品的同時，加強旅遊產品的特色建設是很有必要的。開發特色旅遊產品，不是人的主觀意志能夠創造出來，不是媒體吹出來的，必須在深入市場調研的基礎上，瞭解市場發

展動態的前提下，結合地方的文脈和地脈，經過嚴密的效益分析和預測，創新思維，綜合決策，才可能創造出具有轟動性效應的旅遊產品，收到理想的效果。

小結：從大連的旅遊供給來看，飯店和賓館的數量已經能夠滿足現在和今後一段時間的旅遊需求，但在飯店和賓館的服務質量方面存在欠缺，因此今後要注意飯店和賓館的層次結構調整，提升飯店和賓館的服務質量，滿足日益變化的遊客需求。旅行社總量增長快，但是旅行社的規模較小、效益不高，市場的競爭能力不強，因此，日後要加強旅行社企業資源的整合，形成規模大、效益好、市場競爭能力強的企業集團。

三、旅遊市場的類型不完善

要素市場沒有真正形成。存在的主要問題是，旅遊資源價值衡量沒有統一的標準，缺少資源估價仲介結構，無法對旅遊資源做出準確和合理估價，導致無法將旅遊資源這一要素推向市場；缺少買賣雙方交易平臺，政府直接將旅遊資源開發權轉交給旅遊公司，或者地方政府統包資源開發、規劃甚至促銷和經營旅遊產品，這種現象在目前普遍存在。在這一背景下，往往容易出現政府尋租行為，滋生腐敗，造成旅遊資源的浪費甚至是旅遊資源的破壞。

資金市場存在問題。上市交易的旅遊企業數量少，籌集的資金比較少，市場不規範，管理不善、漲落無常，可預期性較差、投資效率低下等。

有形市場發育不健全。主要表現在，沒有固定的交易場所，旅遊消費者只能去旅行社或飯店購買，不便於選擇或選擇的餘地較小，加之旅遊消費的異地性可能導致旅遊市場資訊的不對稱，致使遊客在旅遊過程中沒有得到滿意服務，此外消費者少有貨比三家的機會與可能，購買後給遊客帶來了許多遺憾，進而影響其持續消費。

四、旅遊市場營銷的現狀和存在的問題

自改革開放以來，旅遊市場營銷在理論與實務方面都取得了很大的成果，然而大連企業與中國國內外其他企業一旦同臺競爭，其營銷方面的問題就將暴露出

來。首先，營銷觀念落後。眾所周知，市場營銷觀念大體經歷了產品觀念、銷售觀念、營銷觀念三個階段。多數企業處於產品、銷售觀念階段，只是注重生產建設和銷售生產出的產品，沒有對客源市場進行深入調研，一味趨同建設，人家搞海底世界，咱也搞海底世界；人家搞野生動物園，咱也建設野生動物園；人家建設主題公園，咱也想搞主題公園。趨同建設的後果是產品雷同，在市場上缺乏競爭力，只能透過削價傾銷，造成兩敗俱傷。若不迅速轉變觀念，要想在國際市場競爭中獲勝則難以如願。其次，營銷工具與國際無法對接。國外很多企業表示，只與有成熟的電子商務運作系統的企業做生意。而大連市真正開展了電子商務的企業沒有幾家，因此很多企業痛失生意良機。一些有危機感的企業正率先推進電子商務。很少旅遊企業以電子商務為重點，積極營造自己的網路市場，大力提高其智慧化營銷水平。不以銷售公司為中心，透過應用互聯網與電腦技術對企業傳統的商務運行過程進行業務流程全面資訊化整合，沒有在供需方之間架起一座資訊橋，這樣，經銷商之間沒有資訊溝通渠道，導致企業智慧商務活動中的運行效率低，商務運行成本高。第三，營銷策略簡單。企業競爭策略即企業根據市場需求及變化所決定採取的經營手段和銷售方式。大連市企業長期受計劃經濟體制束縛，面對開放的市場競爭之術，普遍傾向於淺層次的價格競爭，這進一步加劇了行業的價格戰。

　　小結：旅遊市場營銷存在的主要問題是：營銷觀念落後；營銷策略簡單；營銷手段落後。

<h3 style="text-align:center">五、居民對旅遊發展的承載力分析</h3>

　　旅遊地居民和遊客間存在一種互動關係，一方面，旅遊地居民的言行舉止影響遊客的旅遊感受；另一方面，遊客的旅遊活動會對旅遊地居民產生一定的影響。中國內外旅遊專家認為這種相互影響存在一定的生命週期，並且，對旅遊業、旅遊市場的影響既有積極的一面，也有消極的一面。多克西（Doxey，1976）認為，旅遊的社會影響具有階段性，隨著旅遊開發的深入和遊客的增加，當地居民與外來遊客間的關係要經歷融洽——冷淡——惱怒——對抗的過程。當旅遊地居民與外來遊客間的關係處於對抗階段時，這意味著當地居民對旅

遊發展的承載力近於極限，如果不採取其他措施，改善居民對發展旅遊的態度，就很難進一步擴大旅遊市場，發展旅遊業。

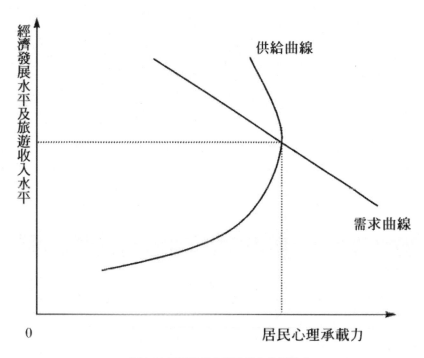

圖8-17 居民旅遊心理承載力分析模式

關於當地居民對旅遊發展的承載力分析，中國內外有學者認為旅遊心理承載力決定因素是旅遊收益分配走向，其計量停留於市場問卷調查階段。劉焰（2003）提出旅遊地經濟發展水平及居民旅遊收入水平決定旅遊心理承載力的觀點，將勞動力要素供給理論應用於旅遊心理承載力分析，提出了旅遊替代效應與旅遊收入效應的新概念，建立旅遊心理承載力計量的經濟學模型（見圖8-17），認為經濟發展到一定程度，居民收入達到一定水平時，他們對寧靜生活的偏好提高，並且高於對收入增長的需要，這時居民對旅遊者的心理承載力相應會下降。經歷歡迎——冷淡——不滿——厭惡等階段。所謂替代效應是指旅遊收入越高，對犧牲寧靜生活的補償越大，居民就越願意接納更多旅遊者以替代寧靜生活，即旅遊收入提高時，居民提高了心理承載力，願意以經濟收入的增加代替寧靜生活。所謂收入效應是指旅遊收入越高，在減少寧靜生活出讓程度仍然可以

維持相當高的生活水平的情況下，居民越感到有能力保持和享受更多寧靜生活
（劉焰，2003）。

根據這一方法，對大連居民的旅遊心理承載力進行分析。首先看大連居民的
經濟收入狀況和大連的經濟發展水平。基於 1991 年國家統計局與計劃、財政、
衛生、教育等 12 個部門的研究人員按照黨中央、國務院提出的小康社會的內涵
制定的《全國人民小康水平的基本標準》16個基本監測指標和小康臨界值，大
連市統計局對2001 年大連市的小康水平的實現程度進行綜合評價，主要從經濟
水平、居民物質生活、人口素質、精神生活和生活環境等五個方面進行了量化比
較分析，綜合得分值達到 99.7分，表明大連市人民總體生活水平基本實現小康
（大連市統計局，2001）（見表8-8）。

由此可以認為，大連居民對發展旅遊表示支持和歡迎的態度可能隨著經濟的
發展和居民收入的增加而有所變化，他們可能會願意犧牲部分經濟收益來換取寧
靜、安詳的生活，他們對發展旅遊的態度可能向冷淡和不滿轉移。針對這一問題
必須要未雨綢繆，提前制定解決措施，消除居民這種不滿情緒，保證旅遊市場的
持續增長和大連旅遊業的蓬勃發展。

表8-8 2001 年大連市小康生活標準及實現程度測算表

指標類型		指標名稱	單位	實現值	小康指標
經濟水平		1. 人均GDP	元	14 483	2 500
物質生活	人均收入	2. 城鎮人均可支配收入	元	3 184	2 400
		3. 農村人均純收入	元	2 567	1 200
	人均居住面積	4. 城鎮人均住房使用面積 人均居住面積	平方公尺	14.96	12
		5. 農村人均鋼筋磚木結構住房面積	平方公尺	25.3	15
	營養	6. 人均日蛋白質攝入量	克	79.4	75
城鄉交通狀況	城市	7. 城市每人擁有鋪路面積	平方公尺	7.62	8
	農村	8. 農村通公路行政村比重	%	100	85
消費結構		9. 恩格爾係數	%	44.4	< 50
人口素質	文化	10. 成人識字率(人口普查)	%	95.27	85
	健康	11. 人均預期壽命	歲	77.09	70
		12. 嬰兒死亡率	‰	10.91	31
精神生活		13. 文化娛樂支出比重	%	11.2	11
		14. 電視機普及率	%	120.2	100
生活環境		15. 森林覆蓋率	%	38.2	15
		16. 農村初級衛生保健基本合格以上縣百分比	%	100	100

註：本表中人均GDP、城鎮及農村人均收入水平指標值按 1990年可比價格計算。

數據來源：參考文獻（大連市統計局）。

六、中國其他濱海旅遊目的地的旅遊市場分析

（一）青島

青島是全國著名的海濱旅遊城市，在中國內外具有很高的知名度。青島距離大連較近，被認為是影響大連旅遊發展的一個強有力競爭對手。青島有風景秀麗的前海海濱，有集山海風光和宗教文化於一體的海上第一山嶗山，有秦始皇三次東巡到過的琅琊臺，有漢初齊王田橫部屬500壯士就義的田橫島，有沙細灘平、水碧域闊的沙灘浴場，有環境優美、氣候宜人的旅遊度假區等等，這些為新世紀青島旅遊業的騰飛提供了難得的自然資源優勢。但青島旅遊業發展存在一些現實的突出問題：① 旅遊業的目標定位不高，未能很好地揭示青島旅遊業未來的發展戰略目標和美好的前景。② 旅遊規劃不夠科學、完整、系統、超前，發展具有一定的盲目性。③ 缺少規模大、特色新、知名度高、吸引力強的旅遊項目。

旅遊產品缺少新意，海上旅遊內容單一，工業旅遊優勢發揮不夠，冬季、夜晚旅遊項目少。④ 旅遊景點和旅遊企業規模小，檔次低，布局散，吸引力、競爭力弱。⑤ 旅遊隊伍素質不高，在數量上、質量上不能滿足旅遊業發展的需要，服務水平、管理水平存在較大差距。總之，青島旅遊業的發展水平還比較低，產業基礎比較薄弱，與新世紀的要求和青島的地位相比，還有較大的差距（于大江，1999）。

新世紀青島旅遊業的發展重點是抓精品項目，集中力量、突出重點、發揮優勢，建設幾個與青島國際化城市相適應、在中國內外都有很高知名度、具有特色的高水平旅遊景點。比如海上第一山嶗山，以其優美的山海風光與道教文化結合，可以把「山」字做大做強；青島的海獨具特色，有海上旅遊、海上科技、海上體育、海上觀光、海洋公園、海洋博物館，可以把「海」字做大做強；秦始皇三登琅琊臺，徐福東渡日本起始於琅琊臺，越王勾踐臥薪嘗膽琅琊臺，可以把「臺」字做大做強；青島名牌企業已成「現象」，在全國甚至世界都有很大影響，參觀學習者絡繹不絕，可以把「企業旅遊」做大做強。此外，還可以大力開發海爾、青啤、海信、澳柯瑪、青島港等工業旅遊產品，增加具有代表性旅遊商品的種類，加大旅遊特色紀念品的培養和扶持力度，豐富遊客的旅遊購物（劉子玉等，2002）。

基於上述分析，青島的拳頭旅遊產品或者即將要成為拳頭旅遊產品是知名企業、山、海、臺，在這些旅遊產品中，儘管有一些與大連的旅遊產品相類似，可是目前其影響力還不及大連，如海濱浴場旅遊資源等。多數產品與大連的旅遊產品種類存在一定的差異，各自有著各自的目標旅遊市場，爭奪相同的目標市場的可能性較小，因此在旅遊市場的開拓方面有助於兩地間合作發展。

（二）上海

上海是中國的旅遊發達地區，入境遊客數、創匯收入居全國前列，中國國內旅遊蓬勃發展，其收入和增長速度也居全國前列。從中國國內旅遊來看，主要得益於經濟實力和區位優勢。首先，上海地區經濟發達，人均收入高，可支配收入多，旅遊消費大；周邊是杭嘉湖、蘇錫常、寧鎮揚等城市群，人口稠密，經濟發

達，潛在的旅遊市場大；再遠一點是珠江三角洲和京津唐地區，同樣是潛在的巨大的客源地市場。其次，上海社會秩序良好，市民行為文明，服務設施和質量比較其他城市具有一定的優勢，憑藉這些更容易吸引遊客。從旅遊資源來看，上海是全國的經濟重心，同時是區域性的經濟中心，具有現代化的、繁榮的濱海大都市風貌。「千年歷史看北京，百年歷史看上海，二十年發展看深圳。」所以中國人均想去上海領略現代化的城市風貌，感受時代氣息，瞭解中國發展的前沿陣地。至於外國遊客遊上海主要動機是領略大上海的發展，享受上海現代化的旅遊服務設施，從事商務和會議旅遊、獎勵旅遊、購物旅遊等。

基於上述分析，大連旅遊業的實力和發展的腹地優勢、區位優勢不及上海，發展綜合的購物旅遊、商務和會議旅遊均處於劣勢，但是，大連可以揚長避短，利用環境比較優勢和地租比較優勢發展休閒度假旅遊、單項購物旅遊和商務、會議旅遊。

（三）珠江三角洲地區

珠江三角洲地區不僅是廣東旅遊發達地區，而且是全國重要的旅遊區。特點是經濟聯繫廣泛，缺乏具有世界文化和自然遺產類的著名景點和景區，主要透過經濟流和區位優勢吸引眾多商務和會務遊客。旅遊產業的發展具有以下特徵：①旅遊產業的發展狀況與人均GDP密切相關，廣東省作為旅遊大省是由經濟大省的地位確定的。②旅遊產業與交通、郵電、商業、餐飲和社會服務業的發展狀況密切相關，互為因果，互相促進。③旅遊服務產品的占有量與人口絕對數量相關程度低，與人口的經濟收入和購買力水平相關程度高。④廣東省的入境旅遊業在亞太地區有不可忽視的重要地位。廣東省作為入境旅遊過境地的地位上升，但作為入境旅遊目的地的地位下降。⑤對廣東與加拿大旅遊消費結構的分析表明，交通消費是制約廣東旅遊業進一步發展的重要因素。廣東經濟水平的發展和交通業的規模經濟效益的充分發揮將使廣東旅遊業有更大的發展空間。廣東要把加速發展現代交通業，作為培育旅遊產業新經濟增長點的重點來抓，透過發展省內高速公路網和輕軌交通，為廣東人遊廣東，為過境客多遊廣東，為港澳入境遊客增遊廣東提供便利條件（李江帆等，2001）。

珠江三角洲地區旅遊業的發展得益於經濟的發展和區位的優勢，由於其距離大連較遠，加之處於不同的溫度帶，珠江三角洲地區旅遊業的發展對大連的競爭威脅不是很大，大連可以利用自身所處的溫度帶發展溫帶旅遊，如避暑休閒度假旅遊，濱海冰雪旅遊等特色旅遊。

（四）海南

海南旅遊業以發展休閒度假旅遊、生態旅遊、農業旅遊和會展旅遊為主，以「建設生態省」的戰略思路與構想指導海南旅遊業發展，調整、優化旅遊產品結構，開闢展示海南特色的精品路線。旅遊產品應是觀光型與度假型相結合，產品檔次要兼顧遊客的消費水平，開闢熱帶濱海度假休閒遊、黎族風情觀光度假遊、溫泉康樂度假休閒遊、南中國海潛水遊、高爾夫球休閒遊、熱帶海島生態遊等六大特色旅遊精品路線，吸引中國內外遊客（吳碧漪，2002）。

海南在發展濱海休閒度假旅遊方面具有得天獨厚的自然資源優勢，不過所處熱帶溫度帶影響了全年旅遊活動的開展。此外，在濱海城市風光方面不及大連的現代都市風貌和知名度。因此大連可以利用知名濱海城市品牌、溫帶區位，發展與海南互補的度假旅遊產品，共同拓展中國內外度假旅遊市場。

（五）廈門

廈門風光秀麗，常年無冬，秋春相連，夏無酷暑，氣候宜人，四季咸宜旅遊，形成獨具特色的自然景觀和地方特色濃郁的產品，如花崗岩組成的廈門島峻岩群山，並在風力、雨水、海浪等大自然的雕刻下，形成了別具特色的石枕、石笑、駝峰、日光岩、避暑洞、「萬笏朝天」等，成為廈門的主要風光景點；南亞熱帶植物景觀為主的廈門植物公園；五老峰麓有依山傍海、風景秀麗的南普陀；為遊人遮陽避雨，令他們安心駐步觀看商店的騎樓；繁榮發達、富有現代氣息的都市風貌，這些為旅遊業的發展提供了豐富的物質基礎（吳麗娜，2001）。

廈門的自然景觀資源具有一定的優勢，發展觀光旅遊一點不會遜色於大連，但是城市的知名度與大連相比較顯得遜色一些。不過其區位優勢和歷史方面原因使其在僑胞客源市場上占有重要地位，大連旅遊市場的拓展如能夠與廈門聯手，在僑胞客源市場的拓展方面一定會有斬獲。

小結：中國國內其他濱海旅遊目的地對大連的旅遊發展產生一定的影響，既有正面積極影響，又有負面消極影響，產生競爭替代，導致來大連遊客減少。透過上述分析，可以發現正面影響大於負面影響，前提條件是大連必須發揮溫帶休閒度假旅遊、濱海秀美環境城市品牌之比較優勢，與中國國內其他濱海旅遊城市形成產品互補，揚長避短，共同拓展中國內外客源市場的雙贏局面。

第九章 大連市旅遊市場的開發模式選擇

旅遊市場的培育模式實質是在政府、企業和非盈利性組織之間由誰負責旅遊市場的培育、推動旅遊市場的發展。中國國內文獻探討的內容比較宏觀，主要涉及在政府和市場之間由誰主導旅遊業的發展（章尚正　1998；匡林2001；魏小安2002）。而加入世貿組織後在全球化影響下，中國經濟和社會正面臨全面轉型。涉及眾多部門、企業和個人的旅遊業也必將面臨轉型。旅遊市場是旅遊業的核心要素，也將隨之發生深刻變化。因此在建立社會主義市場經濟的新背景下，研究的重點應該轉向旅遊市場如何建設和發展。其中旅遊市場的培育模式選擇非常重要，通常做法是仿效其他成功旅遊地。此法主觀性強，不能結合本地的實際，實施效果未必理想。因此本章以大連的旅遊市場作為個案，根據目的地的現狀，運用層次分析方法選擇新背景下大連旅遊市場的培育模式。本章第一節簡述中國內外旅遊市場開發模式，第二節運用層次分析法選擇大連旅遊市場培育模式，第三節提出培育戰略，第四節提供具體的培育措施。

‖ 第一節 中國內外旅遊市場開發模式綜述[5]

一、政府主導開發模式

（一）政府主導開發模式的概念和理論根據

政府主導開發模式是在以市場為基礎配置資源的前提下，全面實行政府主導型的旅遊發展戰略，以進一步加大旅遊發展的力度，加快旅遊發展的速度，使旅遊業為國民經濟增長做出更大的貢獻。這一戰略模式的形成，一是充分借鑑了國

際經驗（西班牙、墨西哥、新加坡、以色列等國）；二是適應旅遊發展的內在規律。從旅遊產品的特點來看，首先，旅遊產品是綜合性的產品，涉及各個部門，包括食、住、行、遊、購、娛等消費行為。在旅遊產品中，既包括有形的物質產品，也包括無形的服務產品，而且二者難以分離。其次，旅遊產品的包裝，在市場和交易中主要表現為資訊形態，透過資訊載體表現，輔之以可能的實物和表演。第三，旅遊產品是公共性產品，即在一定的政治地理範圍內，同一旅遊資源誰都可以利用和享受，旅遊設施也一樣。沒有專利保護，也無法排除「搭便車」的問題。從經濟規律而言，綜合性、資訊性、公共性的產品在很大程度上要靠政府組織開發生產。

從旅遊產品的經營來看，旅遊活動是跨地域的，旅遊經營自然是跨地域的，本身就要求一體化的市場和充分的空間，這是旅遊產品商品化銷售和產業化經營的前提。客觀上要求政府積極協調，培育市場，以符合經營和發展的需要。

從旅遊產品銷售來看，大體上是兩個層次。第一個層次是形象宣傳，從大到小，國家形象、國家旅遊形象、地方旅遊形象，層層深化；第二個層次是產品的宣傳，包括旅遊路線、旅遊活動、旅遊企業形象等等。形象宣傳是產品宣傳的基礎，產品宣傳是形象宣傳的深化，二者構成旅遊產品的宣傳。旅遊業主要要求的是國家名牌和地方名牌，而形象宣傳必須由政府出面，形成政府主導。

（二）政府主導開發模式的手段和原則

政府主導通行的做法是：一增加投入；二組織國家級的大型活動；三全面調整產業結構、企業結構，加強對運行秩序的調控，加強質量和形象的提升。政府主導開發模式的原則是，政府主導型戰略的主體是政府，基礎是市場。對國際旅遊而言，應當是中央政府主導型，以保證發展的重點，形成創匯基地。對國內旅遊而言，應當是地方政府主導型，以形成均衡發展和協調發展的格局。政府主導，企業是戰略的受益者，企業應積極地支持和參與。

（三）政府主導開發模式的內容

觀念主導。要求各級政府樹立主導性的觀念，再用這種觀念來主導旅遊業的發展，旅遊市場的開發和拓展。

政策主導。政府要建立公平和合理的政策，為旅遊市場的主體和客體創造一個競爭有序、公平合理的發展環境。

管理主導。不僅要求政府要依據法規對市場的主客體進行規範化管理和監督，同時也要求政府樹立為市場主客體服務的理念，參與市場的組織和拓展，實現市場功能優化。

資金主導。透過政府對旅遊企業、旅遊教育、旅遊促銷等方面的資金投入，發揮示範作用、人才導向作用和適應市場變化的作用。

二、民間主導開發模式

民間主導開發模式，主要是發揮市場的作用。因為實現民間主導模式是建立社會主義市場經濟的要求；旅遊業並非是壟斷行業，而是具有高度競爭性的行業，這樣的行業應該由市場主導，發揮企業等民間個體的作用；從實踐效果來看，政府主導必然又形成長官意志的翻版，造成一種政績競賽，產生一批無人負責的項目。

具體實施辦法是旅遊市場的形成、發展壯大由民間組織完成，行為主體是民間組織，包括旅遊仲介機構、旅遊企業（旅行社、飯店賓館、旅遊交通企業等）。旅遊資源的開發利用、旅遊產品的經營和銷售均由市場主體完成，政府不參與或者少介入。

民間發展旅遊市場的優點在於能夠充分發揮市場功能，促進競爭，具體功能表現如下：①利益刺激功能。它是指旅遊市場透過導向規律及價值規律等利益激勵機制刺激旅遊市場主體從事生產經營性活動的積極性。旅遊市場主體根據市場經濟要求，它們都會按照成本最低、利潤最大化的原則來從事生產經營活動或旅遊活動，選擇投入最小而產出最大的投入產出結構來組織生產，以實現利益最大化目標。利益刺激功能，會強有力地推動旅遊市場主體在追求自身利益的過程中加強經濟核算，努力改進技術和管理，提高勞動生產率和管理服務水平，以增強整體經濟實力，從而在激烈的競爭中立於不敗之地。②配置資源功能。它是指市場機制透過價格的波動引導旅遊資源等生產要素的流動，實現資源的合理配置。

③市場導向功能。它是指市場機制透過旅遊產品價格變動反映旅遊市場供求狀況，為旅遊企業指明其利益所在，引導企業趨利避害，使其生產經營活動符合旅遊市場需要。各個微觀經濟主體主要就是依據價格資訊分別做出自己的市場選擇的決策，並按其決策組織自己的生產經營活動。這就是市場對旅遊企業的經濟活動方向所起的導向作用。④價值評估功能。它是指評價一種商品的價值，評價一個企業的成績，評價管理水平的高低，以至於評價一個產業的前途，最公正、最準確的就是市場。⑤獎優罰劣功能。它是指市場機制透過市場競爭對企業及企業行為進行篩選，篩選的結果就是優勝劣汰，最終達到資源的優化配置。競爭規律是市場經濟的基本規律，作為競爭型的市場經濟，它迫使每個旅遊企業面臨著成功和失敗的雙重選擇。這裡不講情面，不講關係，沒有保護傘。優勝劣汰作為一種強制手段，迫使每個生產者必須採用先進技術，降低旅遊產品的開發成本，改善服務態度，按照市場需求開發產品和組織生產。在激烈的市場競爭中，優者獲勝，劣者淘汰。市場這種獎優罰劣功能，既作為壓力，又作為動力，無疑對優化旅遊要素組合、提高旅遊企業素質、推動旅遊經濟發展，是非常有利的。

三、民間與政府合作的開發模式

　　政府主導開發模式的主觀意志作用明顯，往往忽視經濟規律的客觀作用，容易導致旅遊市場低效運轉，旅遊企業的積極性難以調動起來。民間主導開發模式，有助於市場機制發揮作用，保證資源的優化配置，競爭公平有序進行，價值規律得以發揮作用，旅遊企業的積極性能夠充分調動起來。但旅遊市場自身運轉過程中存在一些難以克服的問題，如旅遊企業只注重微觀效益、眼前效益，而忽視長遠利益、宏觀效益，導致旅遊企業間出現惡性的不正當競爭，也有可能導致產生坑害遊客的行為等；也有可能導致熱門資源的過分開發和利用，旅遊冷點無人問津，旅遊發達地區與落後地區差距擴大，這些必將無益於整個旅遊行業的發展和壯大。因此一些學者和專家建議民間和政府合作，共同營造旅遊市場環境，健全旅遊市場制度，發揮旅遊市場對資源的有效配置作用，同時加強政府的宏觀干預和指導，減小旅遊市場的負面效應。儘管設想比較好，但行動起來比較困難，是市場多一點好，還是宏觀調控多一點好，難以把握。

四、折中的觀點

　　政府和市場的關係是一個根本問題，在不同的發展階段，應按照實際情況採取不同的模式。總體來說，大體上有上述三種模式。在發展的初級階段，由於旅遊業發展的固有特點，應當採取政府主導型發展模式。到發展的中期，由於旅遊市場經濟有了相應的發育，應採取政府干預型的發展模式。到了發展成熟的階段，市場機制的作用大大發揮，則應當採取市場主導型的發展模式。這是一個此消彼長的過程，也是一個體制的動態轉換過程。

第二節 大連旅遊市場培育模式選擇

一、發展階段判斷

　　1980年代初，中國旅遊市場屬於典型的賣方市場。這一階段賣方處於優勢地位，買方處於劣勢地位，市場上的絕大多數旅遊產品和服務都具有高位價值，劣等生產條件組合是主要形式；價格高，能夠有支付能力的需求少，供給相對短缺，充滿了買者之間的競爭。90年代中後期，旅遊市場屬於賣方市場向買方市場過渡階段。伴隨經濟的發展，旅遊生產條件有所改善，供給增加，絕大多數旅遊產品和服務仍具有高位價值，有支付能力的需求遞增，部分旅遊產品出現供過於求，出現買方市場，但總體看還是處於賣方市場階段，競爭仍表現為遊客間的競爭，只不過競爭的範圍縮小；隨著市場的進一步發展，供大於求的狀況進一步發展，旅遊企業之間的競爭加劇，由於旅遊產品具有高位價值決定了價格的高位，從而缺乏有效的競爭手段。從某個旅遊地旅遊市場的空間演化過程來看，先是為外事和政治需要發展了國際旅遊，入境旅遊是旅遊市場的重要組成部分；隨著國家經濟的發展、人民生活水平的提高，中國國內旅遊得以發展，先是在旅遊目的地發展起來；後來，旅遊市場向周邊地區擴張，較遠地區客源市場呈點狀分布；隨著目的地知名度提升，影響擴大，較遠遊客由於「口碑效應」，在原先點狀分布的區域逐漸擴散成塊狀區域；目的地進一步的發展，其影響的區域拓展到更遠的地方，旅遊市場範圍更為廣闊。發展中的國內旅遊市場與國際旅遊市場共同構築成更大範圍的市場空間，當然，由於「可介入性」的作用，中間可能出現

競爭替代,削減市場擴大的趨勢。大連的旅遊市場基本經歷了這些過程,現在所處的階段應該是賣方市場向買方市場過渡的階段,市場空間屬於區域性的成長空間,面臨著其他旅遊地競爭壓力。

二、運用層次分析法進行模式選擇

（一）方法簡介

1.層次分析法

層次分析法（Analytical Hierarchy Process,簡稱 AHP）是由美國運籌學家 A. L. 薩迪（A.L.Saaty）最早提出的。其優點是將難以定量化的問題進行定量化研究。層次分析法的基本點是透過人們較易進行的兩兩相互判別而達到整體比較的目的,透過建立層次分析結構模型,構造出判斷矩陣,利用數值計算的方法確定各種方案或決策措施的重要性排序權值,以供決策者參考。

2.層次分析法的基本步驟（張耀光,1993）

（1）明確問題,建立層次結構

首先明確要解決的問題以及要達到的目標,這一般作為目標層;然後根據目標確定衡量標準,這就是準則層,可以將衡量標準進一步細化,形成子準則層;在準則層下面就是要達到目標而採取的不同方案,這些構成方案層。在有了目標層、準則層、方案層之後,意味著層次分析法的結構構建成形,下一步是構造判斷矩陣。

（2）構造判斷矩陣

層次分析法是就上一層次某元素而言,本層次與之相關的各元素的相對重要性作為數量描述基礎。因計算需要,通常將這些數值表示成矩陣形式,即所謂的判斷矩陣。假定A層次中元素 Ak與下一層次中元素 B1、B2、B3、…、Bn有聯繫,則可得判斷矩陣（表9-1）。

表9-1 判斷矩陣

A_k	B_1	B_2	B_3	...	B_n
B_1	B_{11}	B_{12}	B_{13}	...	B_{1n}
B_2	B_{21}	B_{22}	B_{23}	...	B_{2n}
B_3	B_{31}	B_{32}	B_{33}	...	B_{3n}
...
B_n	B_{n1}	B_{n2}	B_{n3}	...	B_{nn}

$B_{ij} = WB_i/WB_j$

其中B_{ij}表示對於A_k而言，B_i對B_j是相對重要性的數值。層次分析法中，為了使決策判斷定量化，形成上述判斷矩陣，一般引用表9-2所示的 1～9標度方法。

表9-2 判斷矩陣標度及其含義

標度	含　義
1	表示兩個因素相比,具有同樣重要性
3	表示兩個因素相比,一個要素比另一個因素稍重要
5	表示兩個因素相比,一個要素比另一個因素明顯重要
7	表示兩個因素相比,一個要素比另一個因素強烈重要
9	表示兩個因素相比,一個要素比另　個因素極端重要
2、4、6、8	上述兩相鄰判斷的中值

（3）層次單排序

層次單排序是根據構造的判斷矩陣，計算出本層次元素對於上一層某元素而言，相互間重要性權值。層次單排序最後歸結為計算判斷矩陣B的特徵根和特徵向量，即計算滿足

$Bw = \lambda_{max}W$

的特徵向量，式中λ_{max}為矩陣B的最大特徵根，W為對應於λ_{max}的正規化特徵向量，W的份量W（i　$i=1，2，3，…，n$）是相應元素單排序的權值。

（4）一致性檢驗

所謂判斷矩陣的一致性，是對於任意i，（ji，$j=1，2，3，…，n$）

$B_{ij} = WB_i/WB_j$

完全成立時，稱判斷矩陣B具有完全一致性，此時矩陣最大特徵根 λmax＝n，其餘特徵根均為零（在一般情況下，可以證明判斷矩陣的最大特徵根為單根，且λmax＞n）。

當判斷矩陣具有滿意的一致性時，稍大於矩陣階數n，其餘特徵根接近於零。此時層次分析法得出的結論才是合理的，客觀事物的複雜性和認識上的多樣性與差異性，判斷矩陣往往不具有完全的一致性，為了達到一定程度的一致性，要對判斷矩陣進行一致性檢驗。

為了檢驗判斷矩陣的一致性，需要計算它的一致性指標 CI，定義如下：

CI ＝（λmax-n）／（n-1）由於一致性定度已知，當CI ＝ 0時，判斷矩陣具有完全一致性，λmax-n愈大，矩陣的一致性愈差。為使判斷矩陣有滿意的一致性，需要引入判斷矩陣的平均隨機一致性指標 RI。1～9階[6]判斷矩陣RI值見表9-3。

表9-3 RI值

階	RI	階	RI
1	0	6	1.24
2	0	7	1.32
3	0.58	8	1.41
4	0.9	9	1.45
5	0.12	10	—

在這裡，對於 1，2階判斷矩陣，RI只是形式上的，因為 1，2階判斷矩陣總具有完全一致性。當階數大於2時，判斷矩陣的一致性指標CI與同階平均隨機一致性指標RI之比，稱為隨機一致性比率，記為CR，當CR ＝ CI/RI ＜ 0.10 時，即認為判斷矩陣具有滿意的一致性，否則就需要調整判斷矩陣，並使之具有滿意的一致性。

（5）層次總排序

在同一層次所在單排序基礎上計算對上一層而言，本層次所有元素重要性權值的過程，稱為總排序，這個過程需要從上到下逐層順序進行多次（對於最高層次下面的一層，其層次單排序即為總排序）。

假定上一層次所有元素A1，A2，A3，…，Am的總排序已完成，其各元素相對重要性權值為a 1，a 2，a 3，…，am，則 ai對應的本層次元素 B1，B2，B3，…，Bn單排序結果為：$b_1^i, b_2^i, b_3^i, \cdots, b_n^i$。B層總排序如表9-4所示。

<p align="center">表9-4 總排序</p>

	A_1	A_2	A_3	…	Am	B 層次總排序
	a_1	a_2	a_3	…	a_m	
B_1	b_1^1	b_1^2	b_1^3	…	b_1^m	$\sum_{i=1}^{m} a_i b_1^i$
B_2	b_2^1	b_2^2	b_2^3	…	b_2^m	$\sum_{i=1}^{m} a_i b_2^i$
B_3	b_3^1	b_3^2	b_3^3	…	b_3^m	$\sum_{i=1}^{m} a_i b_3^i$
…	…	…	…	…	…	
B_n	b_n^1	b_n^2	b_n^3	…	b_n^m	$\sum_{i=1}^{m} a_i b_n^i$

為了評價總排序結果，也需要對其進行一致性檢驗。這裡檢驗是：

CI為層次總排序一致性指標，RI 為層次總排序隨機一致性指標，CR為層次總排序隨機一致性比例。計算公式為：

$$CI = \sum_{i=1}^{m} a_i CI_i$$

$$RI = \sum_{i=1}^{m} a_i RI_i$$

CR＝CI／RI

當CR＜0.1 時具有滿意的一致性。

（6）結果分析

（二）旅遊市場培育模式判斷指標選取

指標選擇依據全面性、可操作性、實用性、準確性、合理性等原則，在這些原則基礎上，大連旅遊市場培育的模式應該具有啟動簡便、運行順暢、績效明顯等特徵。基於這些原則和目標，建立層次結構如圖9-1所示，A層為目標層，以

選擇最佳的旅遊市場培育模式作為目標；B層為準則層，衡量指標包括：B1為啟動簡便，B2為運行順暢，B3為績效顯著；C層為子準則層，主要指標包括：C1為資源利用狀況，C2為資金供給狀況，C3為組織難易程度，C4為管理協調能力，C5為運行成本，C6為政策執行狀況，C7為運行穩定性，C8為社會效益，C9為企業積極性，C10為經濟效益，C11為生態效益；D層為方案層，主要有三種方案：D1為政府主導的培育模式，D2為民間主導的培育模式，D3為政府和民間合作的培育模式。

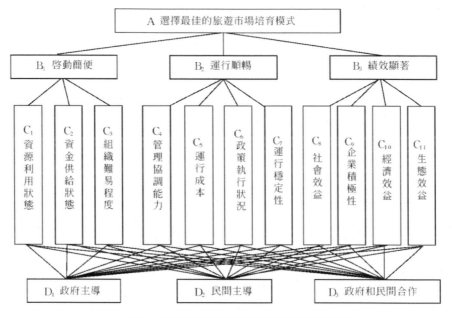

圖9-1 選擇合適旅遊市場培育模式層次結構圖

（三）構建層次結構圖

基於大連旅遊市場的發展階段構造判斷矩陣，判斷矩陣表示針對上一層次某元素，本層次各元素之間的相對重要性。透過計算，可以確定準則層B層各項指標的權重大小，子準則層C層各項指標的權重大小，見表9-5。進一步計算方案層D層的重要性量化指標，見表9-6。

表9-5 B～C總排序表（C對B的組合權重）

	B₁	B₂	B₃	層次C總排序
	0.196	0.311	0.493	
C_1	0.063 3	0	0	0.063
C_2	0.086 0	0	0	0.086

<div align="center">續表</div>

	B₁	B₂	B₃	層次C總排序
	0.196	0.311	0.493	
C_3	0.046 6	0	0	0.047
C_4	0	0.052 9	0	0.053
C_5	0	0.061 9	0	0.062
C_6	0	0.072 5	0	0.072
C_7	0	0.123 8	0	0.124
C_8	0	0	0.075 9	0.076
C_9	0	0	0.144 9	0.145
C_{10}	0	0	0.156 3	0.156
C_{11}	0	0	0.116 3	0.116

<div align="center">CR＝0.0352＜0.1，具有滿意的一致性。</div>

<div align="center">表9-6 C～D總排序表（D對C的組合權重）</div>

C	D	D₁	D₂	D₃
C_1	0.063	0.166	0.5	0.334
C_2	0.086	0.399	0.182	0.418
C_3	0.047	0.41	0.215	0.375
C_4	0.053	0.341	0.203	0.456
C_5	0.062	0.166	0.5	0.334
C_6	0.072	0.341	0.203	0.456
C_7	0.124	0.456	0.203	0.341
C_8	0.076	0.456	0.203	0.341
C_9	0.145	0.109	0.582	0.309
C_{10}	0.156	0.099	0.527	0.374
C_{11}	0.116	0.54	0.163	0.297
層次總排序		0.31	0.34	0.35
秩		1	2	3

CR＝0.0305＜0.1，具有滿意的一致性。

（四）結果分析

　　計算結果表明：在方案層中，D3得分最高，為0.35，以下是D2、D1，分別為0.34、0.31。產生這樣的結果可能是因為：①旅遊業發展，要求具有更多相互關聯的中小型企業滿足顧客的多樣化旅遊需求；②市場經濟發展，企業尤其是民營企業不斷發展壯大，出於自身考慮它們有能力，也願意在旅遊市場的拓展中發揮作用；③長期政府主導，政府財政壓力大，且容易造成官員腐敗和投資效益不高。因此大連的旅遊市場培育模式應該選擇政府和民間合作的模式。

　　小結：目前中國國內外旅遊市場的培育模式主要有上述幾種類型：政府主導開發模式、民間主導開發模式、政府和民間合作的開發模式以及折中的觀點，這幾種類型各有利弊，結合大連旅遊市場發展的實際狀況，透過定量化的選擇方法，最後確定政府和民間合作的旅遊市場開發模式最適合目前大連的旅遊市場。

第三節 大連旅遊市場培育的戰略

一、可持續發展戰略

　　眾所周知，旅遊業是「無煙產業」，但並不意味著是沒有汙染的產業。隨著旅遊業的發展，旅遊區的環境問題也日益突出，雲岡石窟的汙染、敦煌月牙湖日趨乾涸，均是旅遊汙染的前車之鑒。它告誡我們在發展旅遊業時，不能破壞生態環境，影響我們的子孫後代的生存和發展。

　　經濟的發展代價是環境汙染加重，現已引起世人的關注，瑞典前首相夫人布倫特首先提出可持續發展戰略，後來為其他國家和地區各個領域所運用，要求可持續發展，即當代人經濟社會發展不能影響到子孫後代的發展。

　　旅遊業也不例外，必須高度重視可持續發展。目前關鍵要注意以下幾個方面，其一是旅遊資源開發的可持續發展。要進行長遠規劃、綜合發展，把社會、經濟、生態效益統一起來；長遠利益和短期利益結合，注重當前的發展，更要關心下一代的發展。其二是旅遊市場的可持續發展。旅遊市場是買賣雙方供求關係

的總和，供需雙方必須建立一種忠誠和信賴的關係，尤其是供給方不能只顧眼前利益，搞「一錘子」買賣，時間長了會使整個市場萎縮。其三是旅遊與環境相互協調發展。旅遊離不開環境，環境的改善需要旅遊的支持。大連的旅遊是在氣候宜人、美麗的濱海環境中成長起來的，環境優美可以促進和發展旅遊業，旅遊業的發展又可以將一部分收入用於環境治理、改造和建設，促進環境良性發展。但如果在旅遊過程中，不注意環境的保護和建設，如旅遊超過環境的承載力，管理不善等，就有可能造成環境的破壞。環境破壞的結果是基於環境基礎上的旅遊必然會受到極大影響。此外，要注意與環境相關的工業生產和人民生活，提倡綠色生產、綠色消費，減少環境汙染，共同營造美麗環境。總之，要在保護環境的前提條件下，大力發展旅遊業，促進旅遊業協調、可持續發展。

二、科技支撐戰略

鄧小平同志指出：「科學技術是第一生產力。」說明科學技術在現代經濟活動中的作用重大，可以依靠科學技術推動社會生產力的發展，提高勞動生產效率，促進社會進步，提高人民生活水平，增加居民收入，增多閒暇時間。因此，旅遊作為現代經濟活動，其發展與壯大必須轉移到依靠科學技術進步的軌道上來，依靠科技發展旅遊，壯大旅遊市場。因為技術進步，可以激發新的旅遊產品問世，或傳統產品的更新換代，創造新的旅遊市場；此外，技術進步除了可以為居民出遊提供更多保障機會之外，還可以推動工業生產朝節能、節約資源、減少汙染等方向發展，有助於工業實現綠色生產，保護環境，環境的改善有助於促進旅遊的發展、旅遊市場的壯大。因此旅遊發展必須依靠科技，開拓新產品，創造新市場，促進綠色生產、綠色消費。

市場的競爭歸根到底是科技的競爭，科技競爭的實質是人才的競爭。經營決策需要高級管理者、企業家；經營管理需要各類合格、精明的經營人員；旅遊的發展需要更多更好的各級各類旅遊服務技術人員及相關方面的管理人才。這些人才主要應依靠政府和民間的力量以各種行之有效的方式盡快培養出來。在旅遊服務方面當務之急特別需要的是外向型的經營人才，包括熟悉國際服務業法律的律師隊伍，適應現代化的管理人才，以及交易市場發展的專門人才等。此外，由於

旅遊服務業是一個十分龐大的系統工程，其特點是生產空間跨度大、生產過程環節多、生產的連續性強、生產所要求的社會化協作程度高等，因此保持一個良好的學術研究隊伍，建立一個廣泛的專業網路以及形成一個良性的循環機制也是十分必要的。

<div align="center">三、全球化戰略</div>

隨著世界經濟的發展，世界市場一體化進程加快，經濟全球化日益明顯，無論什麼行業，無論什麼地區，其發展均離不開全球化的經濟環境，只有融入到全球經濟體系中，參與全球的分工，加入到世界市場，勇於競爭，才可能不落後。大連旅遊業的發展、旅遊市場的擴大，必須用放眼世界的眼光，在全球範圍內配置資源，利用世界優勢資源，如資本、技術、管理等，開發和利用大連的旅遊資源，研究和發展新的旅遊產品，拓展市場；另外可以借鑑旅遊發達國家的成功經驗，加以消化、吸收和創新，為己所用，發展和壯大大連的旅遊市場。在全球化戰略實施中，注意吸取精華，擯棄糟粕，防止趨同化的發展，保持自身的特色。

<div align="center">四、資訊化戰略</div>

所謂資訊化，就是在經濟和社會生活中，透過普遍採用先進資訊技術與網路技術，更有效地開發和利用資訊資源（本質上是人類的知識資源、文化資源），推動經濟發展與社會進步。資訊化過程則指由於利用了資訊資源而創造的勞動價值（即所謂資訊經濟增長值、知識經濟增長值）在國民生產總值中的比重逐步上升直到占主導地位的過程。資訊化是一個全方位的概念，大體上包括產業資訊化、資訊產業化、產品資訊化、經濟資訊化、社會資訊化5個層面（馬曉冬，2002）。

旅遊業屬於第三產業範疇，涉及的部門眾多，產品種類豐富多樣，遊客來自四面八方，如何將這些部門、各種旅遊產品和不同需求的遊客整合到一起，對於旅遊業的發展尤為重要。整合是提高旅遊目的地市場競爭力的核心要素。實現這些部門、各種旅遊產品、不同需求遊客的整合，關鍵是實現資訊化，即產業資訊

化、產品資訊化、經濟資訊化和社會資訊化。筆者認為應在旅遊企業、遊客、管理和決策者、政府和民間組織、其他行業和部門間建立一個旅遊資訊平臺，透過這一平臺可以將這些旅遊市場的主體和客體串聯成統一體，相互間在資訊平臺上可以自由溝通，從事資訊交流，完成旅遊交易。具體實施路線參見圖 9-2旅遊目的地資訊化戰略實施模式。

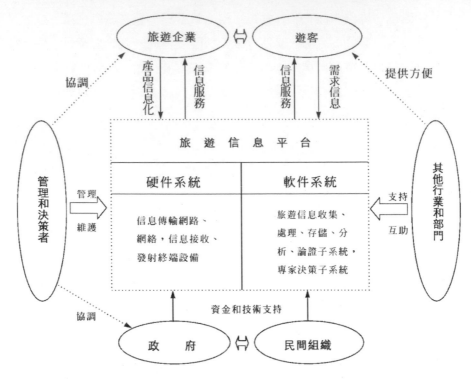

圖9-2 旅遊目的地資訊化戰略實施模式

第四節 大連旅遊市場培育的具體措施

一、政府和民間主導相結合

（一）克服政府主導認識誤區

政府主導要做到有所為，有所不為。要抓住輕重緩急，不能「眉毛鬍子一把抓」，到頭來把事情弄得一團糟。要認清兩種認識誤區：其一是認為政府主導與民間主導相悖；其二是誇大運用政府主導與政府職能。

在執行過程中，往往過分強調政府的一面而忽視市場的另一面，將合理的、適度的政府主導運用為誇大後的政府職能，其特點是干預過多、過強、過頻，其效果往往適得其反。主要表現為：①將「政府主導」理解為「政府主宰」，即沿用計劃經濟下高度集權、首長拍板的指揮模式，來管理屬於經濟範疇，並且涉及

面廣、競爭性特別強的旅遊業，導致行政關卡過多，地域限制過嚴，違背市場經濟規律的長官意志盛行。全國遍地開花、低水平重複建設的人造景觀，其中有不少就是在市場需求不清、客源數量不明的情況下由地方長官「催督」出來的。②將「政府主導」理解為「政府主財」，即理解為政府財政撥款包辦一切，結果要麼是等靠要，兩眼只盯住政府財政，束縛了自身手腳；要麼超越政府財政實力，大包大攬，幹了一些有始無終的「鬍子工程」，造成國家財產的損失。③將「政府主導」理解為「政府主幹」，即由政府投資興建旅遊企業，政府參與企業的建設、管理與運營，並給予相應優惠政策與保護，以確保其領先地位。

（二）發揮政府在一定領域的主導作用

政策制定。政策研究、論證與制定，是各國政府主導發展本國經濟和特殊行業的一個基本手段。在中國實施政府主導戰略發展旅遊業的過程中，大政方針的研究與制定是政府主導的主要職能。如政府制定合理的節假日調休制度，會促進旅遊市場的擴大。

設施建設。提供公共產品或準公共產品，以「有形之手」職能彌補「無形之手」的缺陷，是各國政府干預經濟、實施調控的主要方法之一。在中國實施政府主導發展旅遊業期間，始終將加強旅遊基礎設施、改善旅遊業發展硬環境作為一項重點工作來抓。比如在廁所建設方面，政府出資進行廁所的建設和改造，會有助於旅遊環境的改善，從而受到遊客的好評，可能會吸引潛在遊客。

投資引導。引導和保護投資行為，是以政府獨有的力量壯大旅遊生產力規模的一條可行途徑。由於旅遊企業以中小型為主，因此個體私營經濟在發展旅遊業、完善旅遊各個領域供給方面具有特殊意義。

市場推廣。政府主導旅遊目的地營銷，是各國發展旅遊業的慣例。旅遊目的地營銷一個關鍵環節是整體旅遊形象的策劃、設計與推廣。

環境營造。旅遊業是一個極度敏感的行業，國際政治、政策更迭、社會輿論等方面的變化都可能影響其發展。因此，政府應在這方面積極發揮主導作用，以營造有利於行業發展的環境。

二、政府和民間合作，促進民間組織的形成和壯大，發揮民間的積極性

零散行業市場秩序混亂，非法競爭是大連旅遊業發展的薄弱環節。針對這個問題可以利用協會的組織方式對企業市場行為進行規範，使競爭有序化，保護合法經營人的利益；透過其監督職能提高企業管理和經營水平從而提高整個行業的競爭力；在加入世貿組織後統一協調大連旅遊企業在中國內外客源市場開發、企業運營管理等方面的關係，聯合對外，避免內耗，保護中國國內的市場。

民間組織或企業協會的形成，需要健全和完善的制度保證其存在和發展，沒有完善的組織制度和約束制度，民間組織和企業協會實質是名存實亡，談不上發揮組織和協調作用，即使現時存在也存在不了太長時間。因此要發揮民間組織的長效作用必須建立和完善民間組織制度。此外，政府必須賦予民間組織的財權、人事管理權和重大決策權，這樣民間組織可以發揮積極的作用。

民間組織開拓的領域主要包括：聯合企業制定行業規範，從事行業日常質量監督和管理工作，形成行業的自律機制；聯合企業進行中國內外市場的開拓，由於企業直接面對市場，對遊客的心理、需求和服務反映瞭如指掌，所以在掌握第一手資料的前提下，一定能夠掌握旅遊市場的動態變化情況和產品的需求狀況，從而能夠提出適應市場變化、遊客需求的促銷方式和旅遊產品系列（表9-7）。

表9-7 政府和民間組織作用範圍

	政　府	民 間 組 織
各自作用的主要領域	1.促進公平、增加就業、保持區域平衡、改善當地居民生活、提高旅遊地居民福利、保護旅遊資源和區域生態環境等，以抑制旅遊市場負面的外部性影響； 2.制定宏觀政策和市場規範、法規確保市場運行穩定； 3.總體布局和長遠規劃，確保旅遊市場發展具有戰略性。	1.加強企業日常管理、提高服務質量和豐富服務種類、改善旅遊接待方式和環境、加速技術創新和應用、建立旅遊信息諮詢中心、增加旅遊投資和項目開發等，提高市場競爭力； 2.增加旅遊收入、增強經濟實力； 3.提高職工福利和工資，增加企業凝聚力； 4.實施品牌戰略提升企業形象； 5.協調企業間的關係。
協作	制定行業標準和規範，服務質量等級評定和監督，旅遊統計分析，綜合效益的評估，環境影響評估和監測，發展旅遊教育，協調區域和國家的關係，改善旅遊地可達性，提高旅遊地形象，開展對遊客環境保護教育和綠色消費宣傳。	

三、培育跨國公司，壯大民間的實力

　　跨國公司的特徵主要有五個：第一，規模龐大。第二，經營領域廣泛，許多跨國公司已從橫向型經營和垂直型經營發展到綜合型經營，即母公司和子公司各自生產經營不同種類的產品，分別向不同行業滲透，有的甚至是彼此毫不相干的行業。第三，以直接投資作為對外經營活動的基礎和基本手段是跨國公司經營的主要特點。其對外直接投資的　80%以上是透過購併方式進行的。第四，實行全球化經營戰略。跨國公司以全球作為戰略目標，以世界市場為舞臺，透過利用世界各國在資源和要素成本、商品售價以及利率和稅率等方面的差異，來追求全球經營中的利潤最大化和長遠利益，不同於中國國內企業單純依靠技術進步和降低成本來獲取收益。第五，實施內部一體化管理。跨國公司實行高度集權的內部管理。各地的分支機構和子公司都在總公司的統一領導下，按總公司的決策，進行各項業務活動。其相當大部分的海外經營活動不透過外部市場進行，而是透過公司內部體系進行，因而可以透過轉移價格等手段，實現利潤最大化。

　　旅遊市場競爭，主要是企業間的競爭。加快旅遊業的發展，增強大連旅遊業的競爭力，必須打造旅遊企業自己的知名品牌。透過深化改革、擴大開放，培育出跨地區、跨行業、跨所有制、跨國經營的大企業或企業集團，使其成為旅遊行業的龍頭。跨地區，就是與省內外重點旅遊景點、旅遊企業建立以資產為紐帶、資源共享、優勢互補的大企業集團，帶動全省旅遊企業的發展。跨行業，就是吸引各行業投資旅遊業。旅遊業的「食、住、行、遊、購、娛」六大要素與國民經濟各產業部門緊密相連，旅遊業的發展能拉動許多相關產業的發展；其他產業投資旅遊業，又將推動旅遊企業產權多元化，有利於轉換企業經營機制。跨所有制，就是引導和鼓勵外資企業、私營企業投資參與旅遊企業的改革，透過股份制培育大企業或企業集團。跨國經營，就是要依託國內、國外兩個市場，學習國外先進的經營管理經驗，拓展旅遊的深度廣度。既要組織中國內外遊客到大連旅遊，又要組織中國國內遊客到國外旅遊，使大連成為遼寧乃至東北的出入境旅遊中心。

四、分階段實施

　　透過上述分析，可見旅遊市場的演化是循序漸進的過程，也有可能出現波動。因此在制定旅遊市場戰略目標和戰略措施時，必須在尊重這一客觀規律的基礎上，發揮人的主觀能動性。有鑑於此，有必要客觀地分析大連旅遊市場的發展歷史、現狀和預測未來的發展趨勢，根據演化規律，確定大連旅遊發展階段。依據演化階段制定旅遊市場發展規劃，確定合理的市場規模，發展相應的支持設施如飯店、旅行社、旅遊交通公司等。

　　目前大連旅遊市場的主要特點是：入境市場增長快，旅遊創匯高；入境旅遊人次、旅遊收入與中國國內旅遊實力強的城市仍然有較大差距，發展速度近兩年有所改觀；主要客源市場是日、韓、俄羅斯等，與全國其他旅遊目的地不同，客源地市場趨向多元化；中國國內市場增長快速，在旅遊總收入構成比重較大，以外省遊客為主，在外省遊客中，發展地區和近鄰地區為主，以男性遊客、青壯年遊客為主，旅遊動機構成主要有商務、公務、科技旅遊等為主。鑑於這些特徵，大連旅遊市場應該處於初級地方性旅遊市場向區域性成長市場過渡階段。處於這一階段的旅遊市場的顯著特徵是：中國國內旅遊發展迅猛，國際旅遊加快增長。因此目前旅遊市場拓展方向，應該是立足中國國內市場，面向國際市場，以中國國內旅遊市場為主導，鞏固和發展入境市場。為此在旅遊市場的客體、主體、媒體等發展和建設方面，應做出相應調整，如飯店業加強中檔飯店、賓館的建設，服務實施標準化的管理，滿足中國國內旅遊市場需求；再如，旅遊媒體方面，旅遊交通公司目標市場也要相應調整，滿足中國國內需求，在提高服務質量的前提下，提高接待能力。

　　當旅遊市場發展到區域成長性市場階段後，要對未來全球網路化旅遊市場的發展做到未雨綢繆，制定長遠的市場發展規劃和相應的發展戰略。

<div align="center">五、整合資源，總體布局，發揮整體優勢</div>

（一）區內整合

　　根據大連的旅遊資源分布特徵和旅遊產品狀況，可將大連的旅遊資源劃分為三大旅遊區：城市風光旅遊區、海島風光旅遊區、北部山水風光旅遊區（見圖

9-3）。城市風光旅遊區，主要包括市區、旅順口區、開發區、金石灘旅遊度假區，目前這一旅遊區開發利用程度最高。旅遊資源包括別具風格的廣場，獨具韻味的異國風情街，繁華有序的商業區，踏樂而來的綠色旅遊巴士，風采超人的女騎警，精心謀劃的居民住宅小區，千奇百怪的金石公園，豪華富麗的國際會議中心，展示海洋生物的聖亞海底世界，集世界各種動物於一體的森林動物園、極地館，橫跨東西連接市區與金石灘的高速輕軌，代表世界和平、象徵未來的世界和平公園等等。基於這些資源，可以發展會展旅遊、商務旅遊、體育旅遊、購物旅遊、節慶旅遊。北部山水風光旅遊區，主要包括北三市（普蘭店、瓦房店、莊河），旅遊資源包括素有東北小桂林之稱的冰峪溝，山勢雄偉、林木茂密、古蹟眾多的遼南名山大黑山，樹木茂盛、巨石嶙峋、氣勢雄偉的龍潭川，遼南最高峰步雲山，以及英納河水庫、碧流河水庫、轉角樓水庫，和大莊、蘭店、普蘭店、長城博士工作站等農業生態示範園。基於這些資源可以發展山水觀光旅遊、溫泉旅遊、農業旅遊、生態旅遊。海島旅遊區主要包括海王九島在內的長海縣，旅遊資源包括石林、雲海、佛光、海灘等，屬於國家級森林公園和省級風景名勝區，可以開展海上娛樂、海島觀光、休閒旅遊、趕海旅遊。三大旅遊區可以開展共同的旅遊項目是度假旅遊，如金石灘濱海度假旅遊、北部溫泉度假旅遊、海島度假旅遊。基於這一點，應該聯合促銷，各區針對不同的旅遊目標市場，開展營銷活動，提高服務檔次和水平，創造大連度假旅遊品牌，防止趨同重複建設，相互惡性競爭，自相殘殺。城市旅遊區和海島風光旅遊區以濱海風光為紐帶，開展以濱海旅遊為主體，都市風光與海島風光相結合的娛樂休閒觀光旅遊，開闢城——海——島旅遊路線，開發共有的濱海旅遊資源優勢，互補聯動，合作發展。城市旅遊區和北部山水風光旅遊區交互地帶是城鄉結合部，兩區應該共同致力於這一區域的旅遊開發，在此地帶建成環城遊憩區，使之成為市民週末度假休閒的後花園。另外加強交通建設，提高可達性，促進城鄉對遊，加強交通走廊風景建設，美化進出城環境，在這一基礎上，開闢城——園——鄉旅遊路線，令遊客感受充滿現代氣息、浪漫之都的風貌，徜徉於悠閒清淨典雅的環城園林，感受古樸、淳厚的鄉俗和民情。北部山水風光旅遊區和海島風光旅遊區均以自然風光見長，兩區可以聯合開發山水自然風景，形成特色，開闢山——水——島旅遊路線，開展

樂水、樂山、觀海等娛樂觀光休閒度假旅遊。

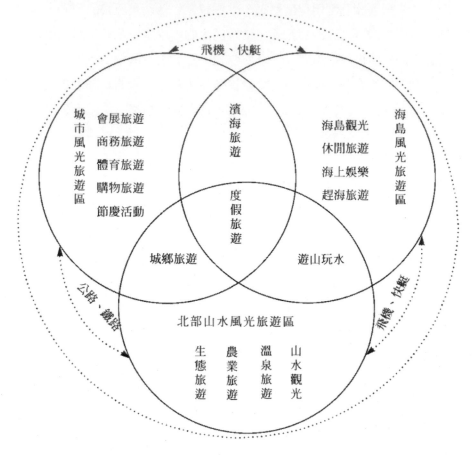

圖9-3 大連旅遊資源整合示意圖

　　為了發揮區域旅遊資源整體優勢，開展觀光、度假、康復、療養、購物、商務、會議、科學考察等綜合旅遊活動，大連市應形成合理的旅遊空間結構布局。大連旅遊區開發目前主要集中在本區南部的旅遊金三角區，空間布局很不平衡，造成金三角區超負荷運轉，其他很多地區的旅遊資源未得到有效利用。因此大連市應扭轉這種南重北輕的發展格局，在原有基礎上，以各市縣為依託，以城市風光旅遊區、海島風光旅遊區、北部山水風光旅遊區為載體，透過海陸空三大交通系統將大連的旅遊資源整合到一起，形成三區開發，兩兩融合、聯動發展，構建大連大旅遊的新格局，以適應建設大大連的發展需要。

（二）區際整合（李悅錚，2002）

區內聯合的目的是使大連地區的旅遊資源和旅遊設施等得到充分利用和發揮，使得經濟效益最大化。區際聯合的目的則是借用外部資源和優勢來發展自身，彌補自身某些資源的不足，發揮更大範圍的勞動地域分工的作用。相關旅遊企業和相鄰旅遊區域的聯合是提高市場競爭能力的有效措施。

首先，要注意遼寧沿海地區與相鄰內陸縣區的聯合。如加強與阜新市和朝陽市的聯合。

其次，要加強與遼寧中部地區的聯合。遼寧中部旅遊資源豐富，千山是國務院公布的第一批44個國家重點風景名勝區之一，被譽為東北的諸山之冠；瀋陽、撫順則以清前的歷史遺蹟和歷史文化名城等資源而特色獨具。加強與這些旅遊區的聯合，對於豐富旅遊內容、擴大客源具有重要意義。

第三，加強環渤海地區的聯合，應以大連、丹東、鮁魚圈、營口、興城、綏中為基地，透過海上旅遊專線，把它們和天津、秦皇島、青島等周邊的主要城市和景區連在一起，形成環渤海旅遊帶，以此吸引關內遊客和來京外國旅客出關。

第四，應加強國際，特別是與鄰國的聯合。遼寧沿海面向太平洋，陸上與朝鮮、韓國相鄰，隔海與日本相望，區域聯合發展旅遊業大有文章可做。在這些不同層次的區域聯合中，要依據旅遊資源結構、旅遊產品結構、市場結構上的互補性，揚長避短，分工合作，建設互補的旅遊產品群，按照「特色互補、風味兼顧、充分發揚優勢、扶持薄弱地區、地區組合有序、節目搭配有度、價格合理半衡、路線安排科學」的原則，進行旅遊產品的組合搭配，以區域協作的優勢，形成強有力的市場競爭力。

六、構建新型的旅遊管理組織結構

建立分工合理、責權明確的學習型管理組織結構，主要由三部分組成，管理決策委員會、旅遊研究所、旅遊企業和旅遊行業協會，如圖9-4。管理決策委員會負責財權和行政管理權，主要由主席領導，一般由分管經貿的副市長擔任，並

且編配一名旅遊開發與經濟管理方面的專業人士作為市長助理。管理決策委員會的成員由兩部分組成，一部分是市交通局、衛生局、城建局、環衛處等副局級領導，另一部分是由旅行社協會、飯店協會、旅遊企業協會等領導擔任；決策管理委員會的主要職責是協調旅遊產業內部及其與其他產業的關係、旅遊項目決策、財政撥款、旅遊資金融集和監管、行業質量監管、旅遊地方法規的制定、修改和完善；建立網上行政平臺，為成員間的溝通和交流提供便捷的途徑，並且定期舉行會議就重大旅遊開發項目、大型的促銷活動、資金分配、人事變更進行投票表決。旅遊研究所主要由專門從事旅遊研究的專家和學者組成，主要任務是為決策管理委員會提供分析報告，為其提供決策依據，為旅遊企業、行業提供市場動態資訊，負責旅遊項目的經濟、環境論證、旅遊經濟效益分析、旅遊市場調研和動態分析等。旅遊企業、行業協會的主要權利是企業的經營權、市場的開拓權，負責旅遊目的地的市場促銷，旅遊企業的日常管理和運營，自覺交納利稅、接受管理決策委員會的監管，可以向旅遊研究所提交項目申請，獲準實施後可以獲得管理決策委員會的財政支持。

這種組織結構保證了政府和民間組織有機結合，政府決策在旅遊研究所的支持下更為科學、合理、民主，防範政府尋租腐敗，決策失誤，同時不會過多干預旅遊企業、行業的經營與管理；作為民間組織的旅遊企業、行業能夠自主經營、自負盈虧，發揮各自的積極性，在管理決策委員會和旅遊研究所的幫助下能夠統一行動，進行產品開發、旅遊地促銷，發揮各自的主觀能動性，拓展旅遊市場，壯大旅遊業。

圖9-4 新型旅遊管理組織結構圖

七、完善旅遊市場種類

（一）培育有形旅遊交易市場

透過構建有形旅遊交易市場，讓旅遊企業雲集於固定的交易場所，旅遊消費者可自由挑選旅遊產品、比較產品的優劣，最後做出旅遊決策。建立有形旅遊交易市場的前提條件有兩個，其一是旅遊產品有形化；其二是有一定數量的旅遊企業參與，有一定量的旅遊消費者參與；從現在來看，建立這樣的有形旅遊市場完全具有可行性，因為每年有大量的旅遊消費者，有可觀的出遊人數，旅遊消費總額非常可觀；此外現代多媒體和影視技術的發展有助於無形旅遊產品有形化。

有形旅遊交易市場主要透過兩個方面來實現，第一，要求旅遊企業將自己的旅遊產品有形化，即將提供的產品和服務透過現代電子技術和多媒體技術製作成

可供遊客看到甚至能夠感受到的有形旅遊產品。第二，政府、商家和非盈利性組織打造旅遊產品交易平臺，即有形旅遊交易市場，為遊客提供自由選擇旅遊產品的機會。旅遊產品有形化後，旅遊企業可以透過其他非旅遊企業、商業代銷大連旅遊產品，如可以在購物中心、百貨大樓、超市等商業中心設立常年的零售點推銷大連的旅遊產品，這樣可以拓寬銷售渠道，降低營銷成本，增加遊客量。

大連市政府和民間組織可以考慮在遼寧省內一些地區或者在東北人口集中的市區先建立地方性的有形旅遊交易市場，透過滾動發展，積累了一定的資金和經驗後，可以考慮在北京、上海和廣東等一些遊客集散地建立區域性乃至全國性的有形旅遊交易市場，一方面，可以宣傳促銷大連旅遊產品，擴大大連的旅遊市場規模；另一方面，可以透過發展積累資金，壯大旅遊企業實力。

（二）完善要素市場

完善要素市場實質是透過建立一套完善、健全的程序，確保旅遊資源在開發過程中得到合理利用、環境得到優化。主要涉及以下幾個方面：第一，確保公有資源和產品歸國家和地方政府所有，一般交由資產管理公司負責，對要開發的公有資源和已開發的資源進行資產估價，一般由規範的專門從事旅遊資產估價的仲介單位完成。第二，將估價後的要素資源推向市場，由旅遊開發公司和經營企業透過競標方式獲得合法的經營權和管理權。這個過程最為關鍵，是衡量要素市場是否完善的主要過程，如果程序規範透明，競標過程合理、公平，則意味著市場充分發揮了配置資源的作用，資源可以流向經營管理效益高的企業，資源可能得到充分合理利用；否則表明市場有不完善的地方。第三，企業獲得經營權和管理權後，則自主經營、自負盈虧，並保證旅遊資源的可持續利用，環境得到有效保護。政府負責環境影響評估和資產增值評估，對於造成資源價值破壞和環境負面影響的企業可以依法取締其經營權和管理權。

就大連來說，要將公有的旅遊資源統一收為政府所有，透過資產評估單位對其進行資產評估，交由資產管理公司負責，確保資產保值和增值。對要開發的資源進行中國內外公開招標，關鍵一點要對進入要素市場的旅遊企業或開發商進行資信評估後方能讓其進入要素市場。招標後，將資源的經營權和管理權交由企業

所有。政府主要管好旅遊資源，確保資源的增值和保值，環境優化；旅遊資源開發商確保資源的有效利用，開發適銷對路的旅遊產品，提高經濟效益、社會效益和生態效益。

（三）健全資金市場

要加強對上市旅遊企業的資產評估、效益評估、資格評估，杜絕不合格的旅遊公司上市，確保投資者的利益；健全交易規則，確保旅遊證券交易公平、透明、公正；為防範金融風險，可設立風險投資保險，減少證券市場的整體動盪對旅遊投資者造成的損失；此外，要對上市旅遊企業的年度財務和業績進行公正評估，為旅遊投資方提供儘可能多的實時資訊，減少由於資訊不暢導致的投資者受損。

（四）發展網路市場

1.旅遊網路市場發展概況

世界電子商務迅猛發展，其中旅遊電子商務在20個行業中排名居首。據CNN公布的數據，1999年全球電子商務銷售額突破1400億美元，其中旅遊電子商務銷售額突破270億美元，占全球電子商務銷售總額的20%以上；全球約有30萬家旅遊網路企業在網上開展旅遊服務，1999年有8500萬人次透過上網獲得旅遊服務，2000年約有2 億人次享受旅遊網站的服務。隨著電腦技術的不斷成熟和廣泛應用，尤其是網路技術的進步和發展，旅遊電子商務以不可阻擋之勢迅猛發展。目前大連乃至中國的電子商務尚處在起步階段，但發展速度快。旅遊電子商務同樣如此，大連乃至中國的旅遊網站總體上還處於旅遊資訊發布、宣傳和吸引網民的階段，旅遊電子商務處於起始時期。

2.目前大連旅遊網路市場存在的問題

大連已建成DMS（目的地旅遊營銷系統），為旅遊企業、遊客和政府管理者之間建立了溝通的平臺，但是目前還存在以下問題。首先，旅遊企業和DMS之間沒有建立即時溝通通道，DMS沒有真正充分發揮作用。企業是直接服務於遊客，企業沒有把即時的資訊上傳到DMS平臺，遊客對未來的預期仍然是未知數，這直

接影響遊客的旅遊決策。造成原因：一方面是由於企業存在技術瓶頸限制或出於成本考慮，另一方面是由於政府宣傳和支持力度不夠，最終導致旅遊企業參與興趣不高。其次，旅遊企業建立的旅遊網站，經營模式雷同，旅遊網站主營的電子商務業務有機票、酒店、旅行團預訂三大項，每個旅遊網站都有。由於網路市場不是企業的主要利潤源泉，因而沒有得到企業的重視。第三，由於支付手段和消費習慣的制約，遊客也沒有將網路交易視為重要交易手段。第四，由於旅遊企業不夠重視網路市場，導致網上服務難以得到保證，使得網民遊客得不到滿意服務。第五，缺乏旅遊主營業務的支撐，眾多的旅遊網站在規劃時缺少對旅遊行業的全面、深刻認識，沒能找準切入點，因此難以形成特色與賣點。

　　3.對策研究

　　政府為旅遊企業提供技術支持，鼓勵旅遊企業建立網上交易平臺，並且儘可能實現與DMS的無縫即時溝通，真正發揮DMS的效用。政府扶持參與興趣高的企業，並促成其成為其他企業模仿的成功典型。此外，政府和旅遊管理機構要制定規範的經營準則，維護企業間的公平競爭，並制定消費者保護條例保護消費者在網路交易中的權益。

　　變革支付手段，便於網上交易。目前消費的支付方式主要以現金支付為主，信用卡、各種金融卡、網路貨幣及電子黃金等使用者寥寥無幾，如目前大連的一卡通服務僅限於公交系統，主要服務對像是本市居民，嚴重阻礙網上旅遊交易的規模發展。因此加強金融制度的深化改革，推進支付方式的變革，推動交易現金支票化和電子化。

　　旅遊企業應積極變換思想，充分利用新科技，利用網路市場，降低運營成本，吸引網上遊客，發展旅遊業。旅遊企業要實施多種經營，確保旅遊網路市場持續發展。旅遊網路企業也應以經濟效益為中心，努力開拓網路市場，發展旅遊業；旅遊網路企業所做的工作應有別於傳統旅遊企業的經營方式，創造出具有網路企業自身特色，以方便遊客為中心、服務第一為宗旨的個性經營方式。

<div align="center">八、產品繼承與創新</div>

（一）旅遊產品開發樹立市場導向原則

資源導向的產品開發理念難以適應現代市場經濟的要求，多樣化和個性化的遊客需求要求旅遊地必須根據市場動向進行產品開發，以旅遊市場需求作為產品開發的出發點。樹立市場開發觀念，一是要根據社會經濟發展和對外開放的實際情況，進行旅遊市場定位，確定客源市場的主體和重點，明確產品的開發方向和主要特徵；二是根據市場定位，調查和分析市場需求和供給，把握目標市場的需求特點、規模、檔次、水平及變化規律和趨勢，從而開發出適銷對路的旅遊產品。此外旅遊產品的開發還要遵循效益觀念原則和產品形象原則。

（二）旅遊產品開發著眼於形成旅遊特色

科學技術發展和大旅遊的實踐，使得旅遊產品日益豐富，生產也趨向標準化，但是同時也帶來負面的影響。混凝土構建的現代化建築取代原始的綠色森林，人工的或「偽真實」的旅遊產品成為旅遊市場中主流產品，產品的雷同隨處可見，每到一處給人的感覺是似曾相識。在這一背景下，人們開始嚮往回歸自然，懷舊之情日濃，興起的替代性旅游業也就是順理成章了。基於此，旅遊產品開發應該注重原始風貌的保存，形成旅遊特色，避免盲目仿建和建設性破壞，這是旅遊地開發產品贏得顧客的首要準則。

（三）旅遊產品開發樹立主題與多元結合的原則

由於旅遊需求越來越趨向多樣化，需求多樣化就要求旅遊產品形式多樣化，其中組合多種旅遊產品是產生多種旅遊產品形式的重要途徑和方法，具體的組合形式有：旅遊產品的項目組合即旅遊活動組合；旅遊產品的時間組合即旅遊長短強弱節奏的組合；旅遊產品的空間組合即景區（點）地域密度上的組合；遊客組合即針對消費者不同群體所進行的組合；旅遊產品的功能組合，即圍繞主題增加服務功能，在食、住、行、遊、購、娛六個方面多下工夫，增添、變換、創新服務內容和形式，形成功力強大的旅遊組合產品，讓遊客來得暢，住得下，吃得香，遊得樂，購得好，走得順，且能常遊常新、樂意多次玩賞。

在開發多樣化產品的同時，不能丟棄地方旅遊主題。沒有主題的開發，旅遊地會失去特色，遊客遊後會覺得亂糟糟，不能形成很好的口碑，也就難以進一步

吸引遊客。因此在開發多樣化的產品基礎上要注意結合旅遊地的旅遊主題，不能偏離主題，只有形成主題後，才能創立地方旅遊品牌，形成吸引遊客的王牌。

（四）旅遊產品拓展和創新

目前，大連市具有一定的知名度，被確定為全球「500 佳」環境優秀城市，是亞洲最有發展潛力的 11個城市之一。具有這種品牌優勢是發展旅遊業的良好基礎，是拓展旅遊市場的一把利劍。但是這種品牌優勢不可能是通向世界的永遠護照，如果在旅遊產品方面，內容空洞，沒有不同於其他城市或旅遊目的地的創新之處，時間長了，按照巴特爾的旅遊產品週期理論可推知，旅遊市場必然走向衰亡，旅遊業會成為明日黃花。因此，必須利用這些現有的優勢，豐富旅遊產品，利用高新技術不斷發展創新旅遊產品，使得遊客體驗到遊的快樂和充實，起碼覺得不虛此行。

目前，具體的產品拓展和創新可以從以下幾方面入手：

1.利用國際服裝節，打造全國一流的代表時代流行趨勢的浪漫的服裝城

建立文化旅遊和經濟發展良性運行機制，透過服裝節建立弘揚文化的平臺，經濟和旅遊業藉此機會大展宏圖，經濟的發展和旅遊市場的拓展透過資金支持進一步提升服裝節的知名度和文化品位，形成文化旅遊和經濟發展的良性互動。來大連遊客可以參與服裝節慶文藝展演，逛服裝風情街購買滿意服裝，參觀服裝模特學校與模特共同演繹服裝秀，參觀服裝知名企業，瞭解生產過程，也可以走進服裝博覽館瞭解古今中外、不同民族服裝，感受服裝文化。

2.利用大連環境優勢和體育基礎發展體育休閒業，打造球都

大連的足球享譽全國，無論是男子足球隊還是女子足球隊，在中國甲A聯賽中位居前列，尤其是大連實德足球隊（前名為大連萬達足球隊）在 9 年的聯賽中，7次奪冠。大連踢球的人很多，男女老幼均喜歡足球，中國國內其他足球俱樂部有很多球員是大連籍的，值得一提的是很多大連女孩也喜歡踢球。筆者認為應以大連城市為載體，促進旅遊和足球聯姻，相互促進，共同發展。因為，足球事業的進步可以促進城市的知名度提高，充實旅遊內容；知名度提高可以吸引更

多的球迷遊客來大連看球和旅遊，擴大大連的旅遊市場；市場擴大，旅遊收入增多，居民就業機會增加，導致收入增多，導致有更多的財力用於發展足球事業，促進足球事業的進一步發展，進而達到足球和旅遊良性互動發展。

3.積極籌集資金和引進人才，進行旅遊新產品的開發和新項目的上馬

可以在分析中國內外兩個市場的前提下，借鑑其他主題公園的成功經驗，在交通條件大為改善的金石灘建設遊客參與性強、體現時代特色的主題公園。

4.繼續圍繞「海」字做文章，開發系列海洋旅遊產品（李悅錚，2001）

（1）觀海旅遊產品

觀海是濱海旅遊者的最基本需要，具有人多、面廣、受季節性約束小等特點。目前走濱海路觀海已成為備受遊客青睞的一個內容。圍繞「觀」字還有很多文章可做：①登東部山峰觀海上日出，觀現代化的大連海港；②登白雲山遊覽大連市容；③登老鐵山，站在遼東半島最南端，可觀看顏色不同、流向不同的黃海和渤海；④海上觀海：乘遊船觀看沿海及眾多島嶼的奇特風光；⑤海下觀海：乘觀光潛艇，觀覽海底世界。

（2）開發海洋海濱地學科學旅遊產品

大連地質地貌旅遊資源不僅豐富、奇特而且還典型，分布廣泛，應發揮這一資源優勢設計合理的路線，使之成為全國高校地質實習和地質學科普旅遊基地。可開發海洋地質地貌多種旅遊產品，開闢專門旅遊線，把多個地質學景點聯繫起來。如以下路線：①棒槌島（景點：震旦系石英岩與板岩、頁岩互層、小型傾狀背斜的核部）。②海濱南部（景點：老虎灘公園的斷層海蝕洞「老虎洞」、菱角灣的地質物理現象「波痕」、友誼板的斷層谷、燕窩嶺的斷層、白雲山莊的蓮花狀構造、星海公園的斷層岩溶海蝕洞「探海洞」）。③金州三十里堡（景點：寒武紀的標準化石三葉蟲）。④金石灘（景點：海蝕地貌；地質學上的奇蹟：龜裂石）。⑤旅順（景點：小平島的潟湖沙壩、龍王塘的溺谷、不同級別的海蝕階地、黃海和渤海海水分界線）。透過海洋地質地貌旅遊不僅使人們看到了大自然的奇美、壯觀，增添了地質學知識，更培養了青少年熱愛大自然、探索大自然的

志趣和公民保護自然環境的觀念。

（3）海食文化旅遊產品

品嚐風味餐飲是旅遊不可缺少的內容，具有海味特色的食文化應該成為吸引遊客的旅遊資源。大連沿海盛產魚蝦、蟹類和海珍品，用這些海產品製作出具有大連風味的海鮮佳餚，如燒海參、烤大蝦、蒸鮑魚、爆干貝、炒香螺、涮文蛤、扒魚翅等，就是在街頭巷尾也到處可見誘人的海鮮燒烤。「食」是旅遊的主要內容之一，但作為文化的一部分，其目的不僅為大飽口福，更重要的是體會異國、異地風情與文化。大連對海鮮的加工和烹飪頗具地方特色，應根據不同消費層次遊客設置高、中、低檔海味餐館，有條件的可在高檔餐廳席間輔以適當表演，介紹大連海食特色及傳統趣聞。也可以在濱海路上選址建立美食街，形成觀光、遊覽、水產購物、海鮮美食一條龍服務。

（4）海洋漁業

大連的漁業以海洋捕撈為主，可以開展參與性旅遊，如讓遊人隨船出海，開展垂釣和養殖旅遊等活動。還可以興辦海洋漁業展覽館，陳列各時期的漁船、漁具等實物模型，使遊客全面瞭解漁業發展的歷史和現狀。

（5）海洋鹽業

大連是中國重要的海鹽產區之一，悠久的海洋文化、現代的製鹽工藝是又一旅遊資源。可在金州建立海鹽文化歷史館，收集各種資料和實物，供旅遊者參觀並瞭解中國海鹽的發展史；在鹽業文化館附近選擇鹽灘，陳列製鹽工具，反映製鹽過程，並請遊客當鹽民，體驗海水變鹽的樂趣。

（6）海洋民俗風情旅遊

大連的漁民們在長期征服海洋、生息繁衍的過程中形成了自己獨特的漁家民俗風情，有從顯而易見的建築、服飾、飲食、禮儀、節慶活動、婚喪嫁娶、文體娛樂、鄉土工藝，到需要細心觀察、深入體會的思維方式、心理特徵、道德觀念及審美趣味等。如起錨拉網吹號子、請海神等，皆以深刻的文化內涵而具有感人肺腑的力量。可以舉辦「漁家樂」民俗風情遊，開展旅遊觀光和參與性活動，讓

遊人吃、住在漁家，充分體驗海洋民俗風情。

（7）海洋夜生活

旅遊夜生活是當代旅遊的重要組成部分。開發海洋夜生活文化旅遊除了建造和完善具有現代氣息的舞廳、卡拉OK廳、高檔夜總會以外，還應從大連特色出發，開發具有海洋特色的夜生活文化旅遊產品，營造一種蘊涵著豐富海洋文化內涵的夜生活氛圍。第一，可開發濱海路夜遊和篝火晚會，聽潮、賞月等夜間水上、沙灘活動項目。第二，繼續完善「星海之夜」遊園活動。

（8）海洋體育競技旅遊

人連海岸線漫長、島嶼眾多，海洋體育競技旅遊條件優越。在海上可以發展海釣、游泳、帆船、帆板、摩托艇、衝浪、滑水、划船和水上飛機等運動。在沙灘可發展沙灘拔河、沙灘跳傘、沙灘排球等活動。還可以利用旅順口軍事設施的優勢，以現有射擊中心為基礎，建立大型海、陸、空軍事樂園，開展軍事體育旅遊。

九、基於地理資訊系統技術構建目的地旅遊市場資訊系統

自 1962年世界上第一個地理資訊系統——加拿大地理資訊系統誕生以來，在電腦技術的發展和資訊數據獲取能力增強的影響下，地理資訊系統（GIS）技術不斷發展，運用領域不斷擴展。主要包括地圖製圖、空間數據管理、空間統計分析、空間分析評價與模擬預測建模、輔助宏觀決策等（黃杏元等，2001；李滿春等，2003）。在旅遊方面也有廣泛的應用，如旅遊資源調查和統計分析、遊客行為特徵研究、目的地營銷系統的建立和管理等。也有企業根據自身需要建立資訊管理系統，如飯店管理資訊系統、旅行社資訊管理系統等（張利生，1999）。本節嘗試基於GIS構建目的地旅遊市場資訊系統，對提高旅遊市場管理效率和方便遊客出遊具有重要的現實意義。

（一）研究簡述

伯杜（Perdus，R）認為為旅遊者提供旅遊相關資訊可以影響到遊客目的地

選擇、遊客對目的地滿意程度和以後的再次來訪。克勞茨等人認為旅遊目的地資訊的獲取難易程度會極大地影響遊客對目的地滿意度的評價，且要求目的地應當最大限度地發揮資訊的作用。波林‧謝爾登（Sheldon，P. J.）指出資訊是旅遊業的關鍵要素，資訊容易獲取既可以降低旅遊目的地的經營成本，又可以方便遊客；並進一步系統地介紹了如何開發建設資訊系統。斯通哈姆（Stonham）指出GIS 技術在目的地市場細分方面作用重要（Stonham，1994）。張利生（1999）提出建立旅遊資訊管理系統，闡述了資訊系統的構建方法和手段，並且就飯店管理資訊系統、旅行社資訊管理系統進行了具體的論述。

系統建設和研究存在的問題主要有：第一，沒有結合旅遊市場現狀盲目建設，導致系統建成後利用效率不高而造成資源浪費；第二，一些地區建設的目的地營銷資訊系統，只能針對遊客，並沒有方便管理；第三，一些地區的旅遊資訊系統的可視程度不高，影響遊客的閱讀和管理者的理解；第四，旅遊資訊系統建設沒有系統的理論指導；第五，沒有可以導入和輸出、存儲方便的數據庫管理系統，不利於市場分析從而不能做出正確的旅遊市場拓展策略，沒有可靠的基礎數據也不利於旅遊研究。

鑒於上述問題，本節試圖從利用地理資訊系統技術的角度闡述旅遊目的地資訊系統建設的技術路線，系統的建設程序和系統結構，以及利用資訊系統進行市場拓展的實證研究。

（二）系統的構建

1.目的地旅遊市場資訊系統構建的技術路線

在建立目的地資訊系統前，首先，應瞭解當前目的地的旅遊市場狀況，以及進行資訊系統開發的經濟和技術可行性。否則脫離市場現實和當地的經濟基礎盲目建設，結果往往會導致勞民傷財；技術上的不可行，會導致無功而返。其次，應確定旅遊市場資訊系統構建的技術路線。下面提供了一個簡單的技術路線流程（圖9-5）。

首先，明確目標。最高目標是目的地旅遊市場得到拓展，目的地的所有資源得到充分利用以及經濟、社會和生態效益協調兼顧。最低目標是資訊系統建成

後，操作簡便易行、分析過程合理，結果簡明，對策恰當。保證目的地的旅遊管理方便，遊客得到周到服務。第二，設計構建內容。目的地旅遊市場的資訊系統內容主要包括遊客導入資訊子系統、遊客遊程安排資訊子系統、遊客行為特徵分析系統、旅遊市場培育拓展專家系統。第三，討論設計方案。就方案進行評價，準則主要有可行性、低成本、高效益、顧客至上、方便管理等。第四，進行系統設計。系統方案確定後，組織人力、物力和財力進行系統的構建。第五，系統試運行及評估。系統建成後，進行試運行，並對其運行狀況進行評估，如果與原設想存在差距，找到問題根源，並進行改進。第六，系統正式投入運行，同時加強系統的維護和更新。

圖9-5 旅遊市場資訊系統構建技術路線流程

2.系統構建

目的地資訊系統建設的經濟可行性和技術可行性論證結束後，進行設計方案討論，設計方案通過後，進入系統構建階段。

首先建立數據庫（圖9-6），主要有資源數據庫、遊客數據庫和市場資訊庫，三個數據庫以遊客數據庫為主體，相互關聯。三個數據庫由很多關於旅遊市場狀況的資訊子集組成，主要涉及以遊客為中心的數據子集，如資源數據庫包括旅遊資源、旅遊產品、旅遊供給企業和供給設施等資料；遊客數據庫包括遊客構成（年齡、性別、職業、收入、愛好等）、遊客花費、遊客滿意度調查統計等。

圖9-6 目的地市場資訊系統結構框架

數據來源有兩個方面，一方面，以書報等參考資料為主的第二手資料；另一方面，透過問卷調查、採訪和諮詢等手段得到的第一手資料。

首先，根據所需的數據子集收集第二手資料，並進行整理和歸類，後根據需要再進行第一手資料的收集。收集第一手資料，首先明確目標，需要哪些資料，然後確定方法，進行第一手資料的採集。採集後的數據要進行整理和統計，為儘量消除人為的主觀影響可以做必要的訂正。這些數據作為原始數據輸入電腦，並

進行編程使其具有方便調用、不同系統間的交流、數據添加和更新等功能。待系統建成後,利用資訊系統中心可以完成動態數據的補充。

其次,建立目的地市場資訊系統(圖 9-6)。目的地市場資訊系統由遊客導入子系統、遊客跟蹤子系統、客源地子系統、市場預測子系統、市場發展和評估子系統、市場應急子系統等六部分組成。遊客導入子系統由兩大部分組成,其一是為顧客服務的多媒體旅遊查詢資訊系統,裝備於各大賓館、旅行社,主要停車場、旅遊景區(點)、長途汽車站和遊客資訊中心,為中國內外遊客提供食、住、行、遊、購、娛等方面的資訊。藉助該系統,遊客可任意查詢所需資訊,同時為旅遊管理部門開展對外宣傳、交流等活動提供新型的旅遊資訊產品。透過查詢系統遊客可以瞭解目的地的旅遊狀況,如主要景點、娛樂設施、住宿設施、交通概況、本地風土人情和本地特色。其二是為管理者服務的遊客接待資訊系統,透過該系統,管理者可以初步瞭解遊客的構成狀況,如遊客的來源地、性別構成、年齡構成和職業構成等。

遊客跟蹤子系統主要服務於管理者,記錄遊客在旅遊目的地的行蹤和行為特徵。客源地子系統主要記錄客源地的經濟狀況、人口規模和構成、社會文化狀況以及目的地在主要客源地市場的份額動態變化狀況。市場預測子系統主要功能是結合原有的數據基礎和目前的市場狀況能夠對未來目的地的旅遊市場做出判斷和預測。市場發展和評估子系統主要功能是結合市場的發展狀況及目前的營銷對目的地的營銷手段和旅遊發展進行綜合的評價,並能夠根據評價結果及利用專家支持系統改進或者做出新的市場發展策略。市場應急子系統是為防止突發事件而可能造成旅遊重大損失時所制定的戰略集合。

3.軟硬體支撐

系統的開發和建設離不開硬體的支撐,沒有硬體支持,資訊系統只能是空中樓閣。首先,組建旅遊市場資訊中心,它是目的地資訊系統的總部、遊客購買旅遊產品的主要場所,要求所有的目的地景點、飯店賓館、旅行社和交通公司在此為遊客提供購票服務和導購服務。為吸引遊客在此消費可以予以適當的優惠或者是為遊客免費辦理目的地旅遊消費用卡。位置可以近車站、碼頭和機場,主要是

為遊客提供旅遊資訊服務。其次，需要政府管理部門和旅遊相關企業具有共同的網路平臺，可以透過它交流資訊，及時向目的地資訊系統中心匯報遊客相關資訊，便於中心對遊客進行跟蹤服務。

系統開發同時需要軟體支持，開發目的地資訊系統可以用 Mapinfo軟體產品。Mapinfo提供了自己的二次開發平臺，用戶可以在平臺上開發各自的 GIS應用。可以基於MapBasic進行二次開發，也可以基於OLE自動化的二次開發，也可以利用 MapX控件的開發。目前Mapinfo上的GIS系統開發變得越來越高效、簡捷，不失為建設目的地資訊系統的一種較好選擇。Arc／Info等大型GIS系統中的圖元數據含拓撲結構，在製圖和空間分析能力方面較Mapinfo強，但是對於開發目的地市場資訊系統來說，不需要超強的製圖能力，Mapinfo完全可以勝任，且性價比較高[7]。

隨著網路技術的發展，尤其是新型網路語言的誕生，如 XML（eXtensible Markup Language，可擴展標識語言），可以克服傳統的網路語言（如 HTML Hype Text Markup Language，超文本標識語言）在傳輸空間資訊數據的一些弊端，如不利於表現地理空間數據的弊端，響應和傳輸速度受到 Internet的網路頻寬以及其他路由限制等等，一定程度上可以提高Web GIS實際運用的可行性[8]。屆時可以將Web GIS技術運用於目的地市場資訊系統建設，為遊客、旅遊相關企業和管理者提供更為有效的交流平臺。

（三）實證研究

以大連市為例，探討目的地資訊系統建設。大連是沿海開放城市，經過市政府和大連人民的努力，大連經濟發展速度快，尤其是近十年來，城市面貌發生了翻天覆地的變化，擁有了各具特色的城市廣場、各種文化交融形成的風情街、中外特色的城市建築、環境優美的濱海休閒區等，其優越的位置、優美的環境、跨地區的交融文化形成了美麗的北方濱海城市，並藉此促進了旅遊業的蓬勃發展，旅遊業日漸成為帶動大連經濟發展的發動機，是遼寧旅遊業的主力軍團。大連的旅遊市場處在不斷擴張狀態，目的地資訊系統建設會促進大連旅遊的進一步發展，而且國家旅遊局經過對138個優秀旅遊城市的綜合考察，選定粵港澳地區、

大連市、三亞市作為「旅遊目的地營銷系統」推廣試點的單位，該項目現已經國家旅遊局驗收後正式啟動。所以進一步考慮建設大連市場資訊系統非常有必要。

1.數據庫建立

建設大連市的資訊系統數據庫，主要有資源數據庫、遊客數據庫和市場資訊數據庫。它們分別由大連旅遊資源狀況、旅遊產品狀況、旅遊接待設施狀況、旅遊企業狀況、交通通訊狀況、遊客構成狀況、主要客源地狀況、主要競爭地狀況、專家旅遊支持系統數據子庫構成。數據來源於透過收集系統的各個年份的旅遊統計資料等第二手資料和透過調查統計得到的第一手資料，並對收集到的資料進行彙總和歸納，建成可以方便輸入、輸出和處理的數據庫。

2.系統建立

數據庫建好後，進行系統構建。系統主要有六大子系統：遊客導入子系統、遊客跟蹤子系統、客源地子系統、市場預測子系統、市場發展與評估子系統、市場應急子系統等。系統的構建主要利用MapX開發建設Mapinfo的二次使用平臺。Map X是Mapinfo公司最新推出的Active X控件產品，目前已經發展到 Map X 4.5。由於 Map X是基於Windows操作系統的標準控件，因而能支持VC、VB、Delphi、PB等標準化編程工具，使用時只需將控件裝入開發環境。裝入控件後，開發環境Active X工具條上會增加一個控件按鈕Map，把它拖放到窗體上就可建立一個T Map 類型的 Active X地圖對象Map，透過設置或訪問該Map對象的屬性、調用該 Map 對象的方法及事件，便能快捷地將地圖操作功能溶入到相應的應用程序中。Map X由一系列Object（對象）和Collection（對象集合）組成，Map 是最基本的對象，每個Map由 Layer（層）、Dataset（數據集）和Annotation（標註）這三個對象及對象集合（Layers、Datasets、Annotations）來定義，其中Layer用於操作地圖圖層，Dataset用於訪問空間對象的屬性數據，Annotation用於在地圖上添加文本、符號等標註。可以用Map X定義地圖坐標系、操縱地圖圖像、捆綁地圖數據等。數據捆綁是將不同來源的數據對應到地圖層的過程，捆綁結果會產生一個Dataset對象，Dataset對象的集合組成Datasets Collection，它定義了Map對象的數據集屬性。可以透過Datasets將不同來源的數

據捆綁到地圖上實現圖文互動，或創建專題圖。因此對於簡單的子系統直接用
Mapinfo平臺實現市場資訊的處理和分析、顯示，對於比較複雜的子系統可以利
用Map X開發建設Mapinfo的二次使用平臺。

3.使用舉例

下面列舉部分市場資訊系統的內容，並簡要介紹其使用。首先看利用多媒體
技術和Mapinfo技術平臺構建的遊客導入資訊系統，圖9-7所表示的是系統平臺桌
面。這個子系統用多媒體技術做了個桌面平臺，後臺是Mapinfo技術支持的數據
庫系統，可供前臺調用，並能夠將數據資訊轉化為圖像資訊，且不同於一般的圖
像，它具有屬性特徵。技術路線是：數據輸入→Mapinfo技術處理→資訊輸出。
遊客可以透過點擊各個子菜單獲得需要的資訊，如景區景點資訊、遊覽路線、賓
館飯店、娛樂休閒等等。遊客可以根據需要在旅遊資訊中心訂購或者透過網路系
統訂購產品和服務。

圖9-7 遊客導入資訊系統

　　再看遊客跟蹤子系統。這個系統的數據來源是：首先根據市場資訊中心提供的數據，進行歸類和整理，然後依據各個企業提供的數據進行跟蹤整理，再透過Mapinfo技術將數據表現出來，為其他系統調用或為管理者決策提供決策參考。如管理者可以根據需要調出資訊，如圖9-8所示，調用者只需啟動Mapinfo平臺，選擇I按鈕（顯示資訊按鈕），點擊地圖上某個區域即可以得到相應的遊客資訊。

　　此外可以根據Mapinfo技術平臺提供的關於遊客資訊的圖像資訊，進行分析，根據分析的結果，再調用專家策略數據集合，選擇合適的市場發展戰略，以拓展旅遊市場，促進旅遊業的發展。

　　4.結論和討論

　　對一些旅遊相對比較發達的地區來說，僅僅建立目的地營銷系統遠遠不夠，即使能夠滿足遊客的需要，隨著旅遊規模的擴大，也肯定不能滿足目的地管理的需要。如果管理跟不上發展的需要，最後會影響對遊客的服務，影響旅遊業的進

一步發展。基於這個問題，構建目的地市場資訊系統非常必要，而且技術上和經濟上也具有可行性。不過，在構建目的地市場資訊系統時，仍然存在一些技術難題，影響系統的整體效益發揮，如數據庫系統在子系統間難以方便調用，系統技術平臺難以與專家策略系統形成無縫溝通，部分子系統不夠親切，人機溝通比較難。這些問題有待於GIS技術和電腦技術的進一步提高。

圖9-8 遊客特徵數據查詢

第十章 大連市旅遊市場的開拓

　　在前文分析大連旅遊市場基本狀況的基礎上，本章主要闡述如何開拓大連的旅遊市場，開拓哪些重要的目標市場，從而達到擴大旅遊市場規模，促進旅遊經濟發展的目標。本章第一節闡述日本、韓國及其他亞洲客源地市場的發展狀況及開拓策略，以及其他國際市場的開拓；第二節闡述中國國內目標市場的開拓，主要包括農村旅遊市場、教育旅遊市場、家庭旅遊市場和婚慶旅遊市場等。

第一節 開拓國際旅遊市場

一、開拓日本旅遊市場[9]

　　日本是大連的重要入境旅遊客源地，占到入境遊客數和入境旅遊收入的40%以上。所以有必要詳細深入地研究日本的出境遊特徵。

圖10-1 日本出國旅遊增長圖

（一）日本出境旅遊市場特徵分析

1.日本近年的出遊人數遞增

　　由圖10-1可見，日本的出境旅遊始於1960年代，是在第二次世界大戰後，經過二十多年的經濟建設，居民收入持續增加的基礎上開始發展的，儘管受到兩次「石油危機」的衝擊，但在政府的倡導和支持下，總的趨勢是呈上升狀態。

　　近年來，日本出境旅遊的動機增強。第一，機場能力的擴大。關西新國際機

場採用24小時全天候開放，成田機場第二跑道及關西新國際機場的第二跑道的增加和中部國際機場的建設，必然會擴大空港的輸出能力，滿足出境旅遊市場需求。第二，出國率提升。1997年日本的出國率占全國總人口的12.8%，東京地區的出國率約占這一地區人口總數的25.5%，約為全國平均水平的2倍。全國的出國率達到東京地區需要7年到8年的時間，可能要到2004年。預計屆時將有3008萬人出國，若出國率比估計水平低的話，達到3 000萬人，可能要推遲幾年。第三，航空運費下降。從市場競爭分析，航空運費有呈遞減趨勢，作為影響日本人出國的重要因素，運費制約作用會減弱。第四，旅遊產品價格下降。根據JBT（日本交通公社）的調查，1989年每個海外旅行的基本單價為51.3萬日元，1998年則已降至32.7萬日元，大約減少了1/3，加之旅遊產品的多樣化和EDI（電子數據交換）的採用，促使流通合理，減低運行成本，必將使整個產品價格下降。第五，勞動時間縮短。2000年日本開始實行年間兩次節慶日三連休（即將國家的節慶日移至星期一增加三連休的機會），今後也有可能以此為契機，形成5天短期休假的制度。如加上四天休假，實際上就可能連休9天，這樣一來，7夜8天的海外旅行將可望實現，這將使得海外旅遊的次數增加。第六，國內休養、避暑、避寒保養地的空洞化。除了北海道、沖繩以外，日本各地的各種自然條件不完全具備常年吸引力，所以沒有通年性，且價格昂貴，已失去和國外旅遊目的地的競爭實力。若無創新，國內的保養地將會長時間地出現空洞化。除此之外，德村志成還認為經濟基礎和閒暇時間的善用對日本的出境的市場也會產生重要影響[10]。

2.日本遊客的出遊目的地選擇

日本人在旅遊目的地選擇方面，主要是美國和韓國，其次是中國大陸、臺灣和香港等地區，見表 10-1。由表可知，美國是日本人的首選目的地，每年訪美的日本人是訪華的4倍。韓國儘管是彈丸之地，但每年吸引大量的日本遊客，近乎訪華人數的2倍。造成這種情況的原因，可能有以下幾個方面：美國的旅遊業起步較早，夏威夷又是日本人最喜愛的旅遊勝地，再加上戰後日本國民在意識形態上的「崇洋心理」，從而形成了一股赴美國旅遊的熱潮。加之西方文明透過高科技媒體的傳導，已完全滲透到日本年輕人的內心，本身選擇能力差又無主見的

日本年輕人，便在這樣的環境下養成只顧追趕時髦和流行的習慣而紛紛前往美國旅遊。在亞洲地區，韓國是日本國民到訪人數最多的國家，主要原因是韓國開放較早並抓住日本遊客的喜好，加之空間距離較近，旅遊價格相對較低等，吸引了大量的日本遊客。

表10-1 日本國民出國旅遊目的地比較

（單位：人）

	美國	韓國	中國	台灣	香港
1995 年	4 752 770	1 565 947	865 177	823 435	1 159 589
1996 年	5 182 940	1 438 086	1 018 621	834 660	1 508 552
1997 年	5 376 637	1 602 469	1 040 465	823 203	913 368
1998 年	4 951 065	1 898 940	1 001 590	766 000	651 422
1999 年	4 841 292	2 105 530	1 226 847	762 941	685 023

資料來源：法務省，《出入國管理統計》，轉引自德村志成。

3.從遊客構成來看，女性遊客比重上升，老年遊客比重上升，年輕人比重降低

第二次世界大戰前的老年人在訪華的總人數中所占比重高，而且呈遞增趨勢，年輕人的比重低，而且呈遞減趨勢（見圖10-2），50歲以上的訪華遊客占總人數的50%以上，40歲以上約占總人數的3／4，年輕人的所占比重低。第二次世界大戰前的老年人之所以訪華，可能是歷史原因（尤其是遼寧，曾經被日本軍國主義占領，遼南地區被他們化為一個州——「關東州」），他們中的不少人曾經在中國大陸出生、長大、學習和工作過，出於對故地的留念而選擇故地重遊。年輕人比重下降，說明中國大陸對他們的吸引力不夠或者是沒有其他客源地的吸引力大，這是必須重視的問題，否則會直接影響中國入境旅遊的發展。

□ 10 歲以下 🔲 10～20 歲 ▨ 20～30 歲 ▧ 30～40 歲 ▨ 40～50 歲 ▨ 50～60 歲 ▦ 60 歲以上

圖10-2 訪華日本遊客的年齡構成比較

從性別構成來看，訪華的日本遊客主要是以男性遊客為主，占到總數的2／3強，女性遊客所占比重較低，但幾年的統計數據顯示，女性遊客的比重呈遞增趨勢，男性遊客的比重呈遞減趨勢（見表10-2）。

表10-2 日本海外遊客性別，年齡增長變化

	20～30 歲		60 歲以上	
	男/千人	女/千人	男/千人	女/千人
1980	529	473	225	111
1982	532	564	250	133
1984	582	674	304	175
1986	677	868	369	209
1988	1 017	1 347	526	327
1990	1 325	1 737	658	414
1992	1 374	1 969	755	501
1994	1 453	2 376	899	637
1996	1 729	2 900	1 141	856
1998	1 531	2 608	1 124	875
1999	1 485	2 584	1 222	980
1999/1980	2.61	5.46	5.43	6.8

資料來源：法務省《，出入國管理統計》；TM 2000年9月下旬版，轉引自
德村志成（2002）。

4.消費額下降

從消費情況來看，旅遊消費水平呈下降趨勢，可能是受日本經濟衰退的影響，也有可能是旅遊產品的價格由於市場競爭的作用而下調。

5.崇尚溫泉旅遊

日本最大的旅行社JTB所作的旅遊動機調查發現，溫泉是日本最喜愛的旅遊類型（見圖10-3）。根據調查，日本人使用溫泉的人次已經超過了日本的總人口，由於日本國民自小就喜愛洗溫泉澡，自然養成了對溫泉地熟悉、好奇、敏感甚至於挑剔的個性，所以這個目標市場很大，但同時是個挑剔性的市場。拓展這一市場具有一定的挑戰性，風險可能很大，利潤空間可能也很大。另外，日本人比較偏愛自然景觀、美食旅遊和歷史文化旅遊、聊天旅遊、主題公園、海濱休閒、日式旅館、購物、城市旅遊、滑雪等（圖 10-3）；海上運動、海水浴、觀看比賽、生態旅遊、高爾夫等並不很受歡迎。基於這些特徵，大連的生態旅遊、高爾夫球場、體育比賽、海上運動、海水浴等對日本遊客吸引力並非很大。

圖 10-3 最想參與的旅遊活動類型

6.看中中國的旅遊資源，不滿於中國的旅遊服務和旅游設施，尤其是衛生設施

透過調查發現，日本遊客對中國的旅遊資源和旅遊產品比較滿意，但對中國的旅遊服務設施尤其是廁所衛生設備和服務質量抱怨較多。日本民族向來重禮節，愛乾淨，講究服務水平，對服務要求較高，對於發展歷史只有幾十年的中國旅遊業來說，確實難以做到，硬體設施可能在較短時間內可以完成更新和提高，但旅遊管理人員、企業經營人員、企業員工的心態和價值觀念在短時間內是難以有較大改變。這是制約大連乃至全國開拓日本旅遊市場的重要因素。

日本客源地市場小結：增長潛力大，從遊客構成看，男性遊客占絕大多數，女性遊客比重上升，老齡遊客比重大，且有遞增趨勢，青年市場規模遞減；遊客的消費水平下降；崇尚溫泉旅遊，對中國的著名自然、人文旅遊資源非常感興

趣，對生態旅遊、高爾夫、海上運動、海水浴比較冷淡。大連所具有的旅遊優勢除了歷史淵源和地緣優勢外，旅遊資源和目前的旅遊產品並不占有比較優勢。

（二）開拓對策

1.度假休閒旅遊

開發度假休閒旅遊產品，迎合日本遊客需求。日本國民普遍工作壓力大，生活比較緊張，為緩解這些壓力和緊張往往會選擇外出度假和休閒旅遊。夏季日本國內的沖繩，海外的夏威夷、關島等是日本國民的主要去處；冬季日本國內的北海道、新潟，海外的加拿大、瑞士等是日本國民所嚮往的地區。大連的濱海度假旅遊發展滯後於上述國家和地區，從目前的吸引力來說，不及夏威夷、關島、瑞士等。但是大連發展度假旅遊的優勢在於大連是全球環境500佳城市，距離日本近，旅遊產品的價格比其他地區低甚至是低於其國內的旅遊產品，這些對於日本人來說具有很大的吸引力。目前如何與這些吸引力強大的旅遊目的地競爭，把遊客的目光轉移到中國、中國大連，很值得思考。筆者認為，大連應該從以下幾個方面著手：第一，在金石灘、冰峪溝、旅順口等環境優美、景觀秀麗的景區選擇合適的位置開闢日式休閒區。區內集房產開發、餐飲娛樂、休閒度假於一體，以中式建築為主體，展現中國五千年的建築文化（如仿建喬家大院、王家大院、安徽古民居等）；以現代的娛樂、休閒活動為載體，如垂釣、農家趕海、養殖等娛樂身心；以餐飲為主導，讓遊客瞭解大連的風味小吃和特色飲食，注意以日本的料理為主導，特色飲食服務可以每週一次到兩次，因為休閒度假旅遊的時間一般較長，如以大連的餐飲服務為主，可能會造成遊客的水土不服，產生不良反應，從而影響其旅遊休閒度假的心情。第二，提高管理水平、服務質量，加強飯店餐飲業、賓館住宿的管理，旅行社的服務監督。首先要求管理人員學習日式管理方法，提高管理水平，確保管理標準化，管理方式和方法上儘可能與日本接軌，避免文化上的衝突導致服務人員和遊客之間的誤解，從而導致雙方的不愉快。其次要求服務人員加強學習和培訓，提高業務水平，保證服務質量。作為服務人員要樹立為遊客服務的意識，服務時間內時刻為遊客著想，主動而積極地為遊客提供方便，幫助遊客解決需要解決的難題，學習日語至少能達到與日本遊客進行簡單

的日語交流，讓遊客切實感到賓至如歸，而非寄居異國他鄉；學習日本不同地區居民的生活習慣和風俗，儘可能做到個性化的服務標準，為他們提供滿意的度假旅遊服務；加強質量監督和反饋資訊分析和調查，做到出現問題及時做出應對，及時解決，並對有關責任人和相關人員予以處罰。第三，學習夏威夷、關島、瑞士的成功經驗。瑞士、夏威夷等旅遊目的地具有強大的吸引力，固然與其先天的特色的旅遊資源密切相連，與先進的開發理念、管理模式和方法也不無關係。大連可以委派專業人員去這些地方學習其管理方法、資源開發理念等成功經驗，為大連的旅遊開發和發展，提供決策參考和學習榜樣。第四，宣傳促銷。「酒香不怕巷子深」的觀念很值得思考，在名牌酒類越來越多，現代媒體高度發達的前提下，依靠散發的酒香來宣傳企業是遠遠不夠的。因此大連要加大對日本市場的宣傳力度，既要鞏固老年旅遊市場，又要擴大青年旅遊市場，因為未來是屬於年輕一代，只有透過吸引年輕一代才能保證旅遊的長盛不衰。

2.溫泉旅遊

溫泉旅遊的開發的原則：第一，溫泉水質必須在科學的驗證下得到明確的成分分析，並向遊客說明該成分對人體的最大優點，必須設法證明它對人體的益處。第二，溫泉的規模。溫泉是決定它的生命的評估原則。畢竟溫泉也是有限資源，規模小不利開發也不具宣傳價值，除非它的水質絕對特殊否則不宜開發。第三，溫泉區所處的位置。溫泉區的位置對開發產生重要影響，如果位置偏遠，開發投入資金多，價值不一定很大；如果位置較佳，水質一般也可以開發。第四，溫泉周圍的環境。周圍的環境優美，開發溫泉價值較大，因為遊客洗完澡後可以欣賞秀美景色，達到愉悅身心的目的。第五，溫泉的主要特徵是影響遊客決策的重要因素。

基於這些原則，首先應考慮的是開發普蘭店安波溫泉。該溫泉地處普蘭店境內，距離沈大高速公路和哈大鐵路近，交通便捷，對外聯繫方便；溫泉水中含可溶性矽酸，水質良好，可用於治療多種疾病；水量充足，溫泉周圍景色優美；安波溫泉被聯合國地熱專家稱之為「亞洲之最」，現已開發成集休閒度假、遊覽觀光、溫泉洗澡、游泳為一體的溫泉度假區，設施先進，功能齊備。可是溫泉的知

名度不高，設計旅遊路線不太合理，影響其市場的拓展和經濟效益提高。因此，筆者建議，首先，提升溫泉度假的檔次，措施包括兩個方面：一是改進旅遊設施，全面提高服務質量；二是建立分區度假區，如建立日本度假區、韓國度假區、俄羅斯度假區，分別提供日式服務、韓式服務、歐式服務，滿足不同生活習慣的遊客需求。其次，設計溫泉旅遊休息調養旅遊路線，即以溫泉為最後一站，作為旅途的結束和終點，達到解除旅途奔波之苦，回味來路，為其下次重遊奠定基礎。第三，加大溫泉在客源地市場促銷力度。

3.加強銀髮遊客的接待工作，吸引年輕人來華旅遊

根據調查，2010 年時 60 歲以上的人口將占總人口的 22%，20 歲階段的年輕人則降至11%；2015年老齡人口將占到總人口的25.2%，年輕人則會再降到9.9%。由此可見，老齡旅遊人口比重將會持續上升，而年輕人的比重將會保持下降。基於這一特徵，首先做好老年旅遊者的接待工作，事先安排好吃、住、行等日常活動，必要時可以安排全程陪遊，提供生活幫助、景點景區的導遊服務，讓老年遊客遊得順心和安心。其次做好迎接和歡送環節，如果是團體遊客最好有專門從事接待的娛樂服務部門為其提供迎接晚會或者是組織其他的文藝節目，透過文藝表演展現大連的城市風采、大連的民俗和民風，同時可以穿插介紹大連的各個景區和景點；在其要離開大連時搞一臺歡送晚會或者組織其他什麼文藝節目，儘可能是互動節目，讓他們參與進來，把大連的旅遊商品作為獎品贈送給他們，發揮旅遊商品的宣傳載體作用，達到重新分區擴散的效果（哈格斯特朗，1952），同時也讓他們感受到大連人的熱情和好客，令日本遊客高興而來，愉快而去。針對年輕遊客可以組織迎接或歡送大型歌舞晚會，勁歌勁舞，令遊客看個盡興，同時穿插景點和景區的介紹和宣傳，讓他們瞭解大連，瞭解大連的特色旅遊和特色旅遊活動，吸引他們參與進來。

4.加強基礎設施的建設、文明環境建設，營造軟、硬體均過硬的旅遊環境

日本遊客對旅遊服務設施要求比較高，基於這一點，首先是加強交通運輸設施的建設，包括旅遊路線的建設和完善、旅遊運輸工具技術含量的提升，通訊設施的建設和完備，為其出行和對外聯繫提供便捷的交通運輸設施和通訊設施；其

次是建設和改進衛生設施，在景區提供方便、乾淨的廁所、洗浴間、痰盂、垃圾箱，方便遊客；第三是加強衛生管理工作，衛生工作人員及時清掃垃圾，保持環境衛生；加強城市居民的衛生習慣管理和監督，禁止亂塗亂畫，隨地吐痰，要求市民著裝整潔，言語文明，善待遊客。

5.加強溝通，培養會日語的管理人才、服務人才

<center>二、開拓韓國旅遊市場</center>

韓國經濟發展速度快，經過20多年的發展，已經成長為新興工業化國家，人民的生活水平不斷改善，出境旅遊的慾望日益強烈，出境遊一直保持較高的增長速度。儘管在　　　1998年受亞洲金融危機的影響，但是韓國經濟的恢復能力較強，在較短的時間裡已經扭轉了衰退，現已呈增長態勢，居民的消費信心得到提高，出境遊的需求開始遞增。在文化方面，中韓兩國有著悠久的歷史文化淵源，韓國語言中，60%以上由漢字組成，韓國人的民族傳統服裝、禮儀風俗、生活習慣都受漢文化的深刻影響，春節、端午、中秋等節日也是韓國人民的傳統節日，文化的同根使韓國人能從歷史文化的角度欣賞中國，韓國國民希望到中國，尤其是近鄰地區觀光和尋根；加之地理區位相近，所以來大連的韓國居民較多，主要動機是觀光、商務、休閒度假。遊客構成以中青年為主體，家庭旅遊增加，以男性為主，女性遊客呈增加勢頭，漲幅較快。因此，大連針對韓國客源市場的需求特徵，應加強景觀建設，完善服務設施，提高服務質量，此外，加強促銷力度，多提供旅遊景點資訊和價廉物美的旅遊產品、具有文化內涵的旅遊項目產品，組織以觀光為主的經濟旅遊團等。

<center>三、拓展亞洲其他國家或地區旅遊市場</center>

新加坡、泰國、馬來西亞、菲律賓、印度尼西亞等東亞和南亞、東南亞國家和地區的旅遊市場儘管受20世紀末金融危機的影響，可近20年來這些國家和地區經濟發展的總態勢良好，國民經濟年平均增長速度大，一些國家成為新興的工業化國家，居民收入增加較快，閒暇時間增多，出遊的慾望增強，出遊的機會增

多。大連距離這些國家較近,而且在氣候方面具有互補性,即溫帶季風氣候為主,具有海洋性特徵,春、秋季節長,夏季涼爽,降水適中,雨而不靈。加之地方消費水平較低,因此大連對於這些國家或地區居民來説具有較強的誘惑力,來大連的遊客比重較大。他們的旅遊動機主要是觀光、休閒度假、商務。所以,大連應該發揮氣候優勢,做好環境保護工作,建設特色景點,打造濱海溫帶度假旅遊品牌,開發廉價、豐富的旅遊產品,吸引這些國家和地區的居民前來觀光、休閒度假旅遊。其次做好比較優勢的宣傳,吸引這些地區的潛在遊客。

四、開拓港澳臺旅遊市場和歐美市場

(一)開拓港澳臺旅遊市場

中國擁有5500萬海外僑胞(包括港、澳、臺)、海外華人、華僑,他們素有愛國、愛鄉的傳統。從以往十幾年的統計資料看,入境的遊客中,港澳臺的遊客所占比重大,外國人所占的比重小。1978年入境總人次為180.92萬,其中外國人為22.96 萬人次,港澳臺遊客為157.96萬人次,分別占總人次的 12.7%、87.3%;到 2002 年,在 9791 萬人次的入境遊客中,外國人和港澳臺的遊客分別為1343.95 萬人次、8446.88 萬人次,分別占總人次的13.7%、86.3%,各自的比重變化小,將近 90%都是海外華人、華僑。可是大連的入境遊客構成中,港澳臺這一比重不及日、韓遊客比重,説明港澳臺目標市場有很大潛力可挖。

大連政府和民間企業應聯合起來,到世界各地華人比較集中的地區進行市場調研,尋找目標市場,確定旅遊產品需求特徵,並積極地宣傳促銷,組團暢遊東北亞文化交融中心——大連;與此同時,結合華人旅遊市場需求,在中國國內聯合各個旅遊景區或景點,創新性地開發具有中國傳統特色,能激發民族自豪感、民族凝聚力、民族自強力的旅遊產品和精品路線,把大連浪漫的現代都市風貌、優美的濱海環境、近代戰爭博物館等作為路線支撐點之一,開展華夏文明回顧遊、中國大陸山水精品遊、中華民族民情遊、中國大陸屈辱歷程遊、大陸富強之路豪華遊等活動,在華僑集中的地方組織有特色的團隊來大陸、來大連旅遊。

(二)積極開拓歐美等國際市場

從中國入境的區域市場規模來看，平均每年華人遊客約占總人數的90%，外國遊客比重在10%左右，儘管比重不是很大，但絕對旅遊總人次相當可觀。在2002年，外國人入境旅遊人次為1343.95萬人次。由圖7-1　可見，亞洲遊客約占外國遊客總人次一半以上，歐美市場約占總人次的1/3。鑒於此，有必要在鞏固亞洲入境市場的同時，加強歐美市場的開發，歐美市場儘管在中國入境旅遊市場中的比重小，但消費潛力大，在1980年代，歐美地區是世界主要的客源市場和旅遊目的地，平均每年遊客數和支出占世界旅遊總人次數和總支出的80%以上；到90年代，儘管其他地區發展比較快，但這一地區仍然要占旅遊總人數和總支出的70%以上。因此，大連入境旅遊市場要進一步拓展，就必須下大力氣開發這些發達地區的客源市場。利用高麗、大和、俄羅斯文化與儒家文化交相融合的特點，開發具有一定文化底蘊的旅遊產品，加大宣傳和促銷力度，竭力吸引歐美遊客。

（三）開拓俄羅斯旅遊市場

前蘇聯解體後，俄羅斯政壇在經歷一段動盪之後，國內局勢逐漸趨向穩定，尤其是普京總統執政後，國內政治局勢穩定，國民經濟發展走向正軌，人民的生活水平逐漸提高，中、高收入階層數量增多，出國旅遊的需求增加。中俄睦鄰互信的雙邊關係不斷發展，中俄兩國首腦的定期會晤和戰略協作夥伴關係的加強，以及中國與俄羅斯等國家的邊界線的劃定，為旅華市場的發展創造了良好的政策環境；又因為大連距離俄羅斯距離較近，氣候條件優越，商業繁榮，所以來大連的俄羅斯遊客日漸增多。俄羅斯遊客對於現代化的旅遊設施興趣濃厚，喜愛遊樂園、康樂宮、遊樂設施等。旅遊動機主要是購物、娛樂、休閒度假等。

基於上述特徵，大連應以環境優美的濱海城市為依託，構建良好的購物環境，針對俄羅斯度假旅遊市場，建設具有中國建築文化特徵，俄羅斯管理、服務特點的俄羅斯度假區，開展購物加觀光、度假旅遊。此外還應加強針對俄羅斯市場的宣傳和促銷工作。

┃ 第二節 開拓中國國內市場[11]

一、中國國內旅遊市場潛力分析

在國家和政府的高度重視下，有關部門和各地政府從政策上及協調配合上進一步採取措施，實施雙休日制度、增長假期、推行帶薪休假，進一步完善旅遊交通設施，這一切會導致中國國內旅遊有更多的發展機會。

由於歷史的原因中國超前發展了國際旅遊業，中國國內旅遊發展滯後。由於這個原因，中國的旅遊業並沒有充分考慮中國國內居民對旅遊的需要，從而導致旅遊發展戰略、相關的旅遊設施、旅遊機構的建設具有片面性。隨著政府開始重視發展中國國內旅遊，原有被壓抑的中國國內旅遊需求可能會產生大爆發，1990年代中後期，中國國內旅遊的迅速發展充分證明了這種可能。隨著人均收入、文化素質的提高，中國居民的旅遊需求在不斷變化，旅遊需求量還會增加，要求旅遊產品種類更加豐富。

人們的消費結構也在發生重大變化，消費結構中的生存需要得到滿足，物質享受基本上得到保證，相應地，人們精神文化的消費在消費結構中所占的比重必然逐漸上升。因此，隨著人們消費結構的改變，旅遊消費作為一種綜合性的以精神消費為主的高級生活方式，必將成為現代消費中極具發展潛力的新型消費方式。

總之，過去受到壓抑的中國國內旅遊需求得到解放，國家政策的鼓勵，人民生活水平的不斷提高，消費需求結構的不斷變化，所有這一切必將推動中國國內旅遊的大發展。

二、中國國內旅遊市場特徵分析

（一）中國國內客源高速增長和經濟規模高速增長

1984年中國國內旅遊人數為2.0億人次；1985年中國國內旅遊人數為2.4億人次，同比增長20.0%；1986年中國國內旅遊人數為2.7億人次，同比增長12.5%；2001年中國國內旅遊人數為7.84億人次，2002年，全國中國國內旅遊人數達8.78億人次，比上年增長12.0%。十幾年中，除1989年外，每年都保持了增長態

勢，而且有六年出現了兩位數的增長速度。1985年中國國內旅遊收入為80億
元；1986年中國國內旅遊收入為106億元，同比增長 32.5%；2001年中國國內旅
遊總收入為3522　　　億元，2002年全國國內旅遊收入為3878億元，比上年增長
10.1%。17年的數據表明，除1989年因眾所周知的原因出現下降外，16年都保持
了兩位數的增長速度。而且，從總體上看，中國國內旅遊收入的增長速度高於中
國國內旅遊人數的增長速度。

（二）中國國內旅遊具有現實性的特徵

中國國內旅遊的現實性體現在它是一個適應不同層次消費者的市場，無論花
費高低，其相應的旅遊消費需求都能得到滿足。多層次的消費特徵，決定了它是
一個現實的、大眾化的市場。隨著經濟的發展和人民生活水平的提高，國民對旅
遊的消費需求將更加普遍，旅遊市場的發展潛力將不可限量。

（三）中國國內客源市場的空間分布規律

1.從全國範圍來看，從沿海到內地、從東到西旅遊市場強度呈遞減趨勢

從各省區旅遊市場強度的綜合評價得分來看，得分值相對較高的主要分布在
沿海地區，即東部地區，如上海、北京、廣東、天津、浙江等；得分值相對較低
的主要分布在中西部地區，如貴州、西藏、甘肅等，基本上是由東向西、由沿海
向內地得分值呈遞減趨勢。

2.在旅遊市場的高、低強度地區存在著內部差異

在旅遊市場高、低強度地區存在著內部差異，即在旅遊市場高強度地區鑲嵌
有較低強度的客源市場，或在旅遊客源市場低強度地區存在較高的客源市場。如
東部地區客源強度都比較高，客源市場較大，北京、上海客源市場強度特別大，
而廣西、海南相對較低。

3.沿邊地區、沿江地區旅遊市場強度相對較強，客源市場較大

透過各省區的綜合評價得分值可以發現，沿邊、沿江地區的旅遊客源市場強
度較周邊地區高，如雲南較貴州強，黑龍江較吉林強，湖南、湖北、四川較甘
肅、陝西、寧夏強，新疆較青海強等。

（四）時間分布規律

從中國國內旅遊者抽樣調查來看，各季出遊分布基本平均，但中國國內城鎮居民第一、三季度出遊稍旺。總體趨勢已無淡季可言，以春節、五一、暑假、國慶節、元旦為代表的 5 個時段，構成了中國一年中的 5 個旅遊黃金季節，整個旅遊業呈現出焦點普遍、高峰迭起、遊人爆滿的特點。

不同的地區和不同類型風景區，其季節變化規律有所不同，旅遊淡旺季出現在不同的時期。就地區來說，海濱和內陸山區不一樣，熱帶和其他氣候帶不一樣，自然風景區和古蹟風景區不一樣。

（五）中國國內旅遊市場需求的行為特徵

從出遊慾望來看，出遊的意願比例表現出逐年遞增的趨勢，同時閒暇時間與中國國內旅遊者出遊行為呈正相關。從出遊時間和距離來看，中國國內旅遊者出遊天數較短，以短途旅遊為主（出遊3天以下者為主），長途和長期旅行尚次，而且停留天數逐年減少；中國國內遊客行程距離（出遊半徑）以短程為主，中程次之，遠程較少。從年齡構成來看，以中青年遊客為主，老年為輔；男性遊客所占比重較大，不同年齡、不同性別的遊客選擇的旅遊動機不一樣，分別對不同的旅遊目的地感興趣，如老年遊客對休閒度假、人文景點感興趣，中青年遊客對康體健身、娛樂、自然景觀感興趣。從職業來看，不同職業者選擇的旅遊目的地不同，停留的時間不一。從經濟收入來看，不同收入的群體，對不同的景點感興趣。將中國國內旅遊者按家庭月收入分組，1000元以上的家庭對休閒度假和自然景觀有興趣，500～999 元的家庭對健身運動和人文景觀興趣最大，200～499元的家庭對人文景觀和節慶活動興趣最大，200元以下的家庭對節慶活動和健身運動有濃厚興趣。從旅遊者收入來看，大多為工薪階層，這表明中國城鎮居民基本上都具備出遊的經濟能力。從旅遊動機和旅遊興趣來看，中國國內遊客的主要興趣內容包括：自然景觀、人文景觀、風俗人情、休閒度假、健身運動、節慶活動等六項。與以前相比，遊客對自然景觀的興趣不減，對人文景觀的興趣有所下降，對休閒度假、風俗人情的增加較大。從目的地來看，以專門的觀光旅遊為主，其次為「公費」旅遊和探親訪友。

三、拓展中國國內目標旅遊市場

（一）開拓農村旅遊市場

1.開發適合農村居民旅遊的產品和產品系列

農村居民以農業為主，收入主要來源於農業。隨著科學種田思想的灌輸和從科學種田中得到的益處，農民對科學技術尤其是農業科學技術的嚮往，希望學習到先進的科學種田方法、農田管理技術等等。出於這個目的，一些區域逐漸富裕的農民開始到其他地方尤其是農業發達地區旅遊，一方面，瞭解外面的世界；另一方面，學習科學種田技術。大連一些地區農業比較發達，如旅順的長城博士工作站、普蘭店的皮口鎮、人農高效生態農業示範園區、大劉家高科技示範園區、莊河蘭店鄉的農業示範園區等等，這些地區農業科學技術水平和農田管理水平較高，農業產值和利稅大，而且頗有知名度。充分利用這些優勢，完全可以在原有基礎上發展出觀光農業，吸引周邊地區以及更遠的東北地區農民前來觀光旅遊和學習考察。

農村居民不僅對農業感興趣，富裕起來的農民對城市亦有濃厚興趣，希望能夠看到雄偉壯麗的城市建築，瞭解社會流行時尚，同時希望能夠體驗現代城市居民生活。因此，基於這些農村居民旅遊需求特點，大連可以考慮開發農民旅遊產品，如城市建築特色遊、城市居民生活遊、進城購物旅遊等。而大連市具有這些產品的優勢，如大連市具有時尚浪漫之都之美譽，擁有歐洲的哥特式、羅馬式、文藝復興式等建築群和頗具歷史特色的各式風情街（如俄羅斯風情街、日式風情街等）；大連是東北的門戶、商品的集散地，擁有很多商業批發、零售企業（如大連商場、樂購、家樂福、沃爾瑪等），只要加以適當的引導和開發，就可以開展農村居民城市購物遊。在提供旅遊產品的時候，一定要考慮到農民經濟承受能力有限，要提供經濟實惠的住宿、餐飲服務，不要因為農村居民對城市的不太瞭解，而狂宰農民遊客，必要時政府可以制定嚴厲措施禁止侵害農民遊客的權利，保證農村居民的城市行順心、舒心。

2.加大宣傳，引導農村居民進行旅遊消費

現在農村居民具備了一定的出遊條件，但形成旅遊流尚需要商家和政府的引導。商家要推出農民需要的旅遊產品並進行促銷；政府要制定政策鼓勵農民出遊，保證農民出遊安全、自身的權利在旅遊過程中不被侵害。如大連市可以制定保護農民出遊的地方性法規，一方面可以切實保障農民出遊安全，另一方面具有一定的外界影響效應，吸引更多的外地農民來大連旅遊度假；大連市政府可以聯合商家到農村促銷，開展農村城市遊園活動，舉辦農產品展銷節等，吸引農民參與到旅遊中。

（二）開拓教育旅遊市場

目前教育旅遊市場包括學生出境遊、修學遊、夏（冬）令營、大學學府遊、家長攜子遊等各種形式的教育旅遊。教育旅遊市場從潛在客源構成看，主體是從事教育的工作者、中小學生、大學生及學生家長；教育旅遊市場客源主體的節假日多，選擇出遊的餘地較多；遊客增長較快。因此，中國教育旅遊市場有廣闊的發展前景。

教育旅遊尚處在初級階段，理由是遊客旅遊層次較低，消費水平低，注重觀光和風景娛樂，以近距離為主。旅遊組織者尚未重視這一領域，在旅遊組織、旅遊宣傳和旅遊產品的開發中，尚未投入大量的人力和物力進行宣傳和促銷，因此這一領域有很大潛力可挖。

旅遊產品開發方面，可以利用長海縣海島資源，開展孤島謀生探險遊，還可以打出「近代戰爭遺蹟」王牌，使這種特種資源得到充分利用。飽經滄桑的旅順口，歷史上曾遭受到甲午戰爭和日俄戰爭炮火的洗劫，萬忠墓、日俄監獄遺址、東雞冠山北堡壘、白玉山塔、爾靈山等等，可謂舉目皆是兩次戰爭的遺址、遺蹟，其分布密度之高，在中國國內屬罕見。這些是成為教育後人的特種旅遊資源，是全國開展教育旅遊的最好基地之一（李悅錚，2002）。

大連市的許多優秀近現代建築外形美觀、各具特色，如中山廣場北側的中國銀行大連分行、中山廣場建築群、人民廣場建築群、大連火車站、肅親王府舊址、大和旅館、旅順沙俄將校會館舊址、旅順關東都督府舊址等，利用這些中西建築可以面向大中學生推出「大連優秀建築藝術賞析遊」。這些建築不僅在外形

上美觀具有賞析價值，而且還往往與發生在這裡的一系列重大歷史事件和著名的歷史人物相聯繫，是近代重大歷史事件的見證地。如位於旅順新市區的「大和旅館」，1931 年末代皇帝溥儀在日本關東軍的策劃與扶持下曾經住在這裡；日本關東軍在這裡密謀策劃成立了偽「滿洲國」，臭名昭著的間諜川島芳子也曾在此與蒙古王爺之子甘珠爾扎布舉行婚禮。該建築已成為日本帝國主義侵略中國的歷史見證。這些具有深刻歷史內涵的西式建築是向國人，特別是向青少年進行愛國主義教育的活生生的實物教材和示範基地（李悅錚，2002）。

（三）開拓家庭旅遊市場

中國國內遊客呈現出非常典型的家庭構成特徵，即遊客的家庭結構以三口之家為主。可以預見，隨著中國城鄉居民收入水平增加和家庭結構的日趨核心化，在客源市場中，三口之家的家庭結構比例會進一步增加，三口之家的家庭旅遊也將成為一種時尚。在這種情況下，提供適合三口之家的旅遊產品和服務是旅遊供給者應該認真考慮的重要內容，用有針對性的促銷宣傳積極引導家庭旅遊消費，開闢家庭旅遊消費市場。

大連具有開展家庭旅遊的先天優勢，比如夏季氣候涼爽如春，具有優美潔淨的城市環境，多文化交融使得大連居民具有較強的包容性，城市科技發達、人才濟濟、商務繁榮，可以為職場人士提供學習和商務交流的機會；城市現代氣息濃厚，商場林立，大中小規模不等、批發零售性質各異，可以滿足人們的愛美天性和購物慾望；大連足球及其他體育事業發達，動物園、極地館、海底世界可以滿足孩子們的好奇心和愛玩的天性。充分利用這些先天優勢可以吸引中國國內其他地區的家庭舉家出動。

（四）開拓婚慶旅遊市場

早在1970年代末和80年代初，中國就有一些年輕的新婚夫婦選擇旅行結婚。旅行結婚可能源於國外的結婚蜜月，但是當時年輕夫婦的主要動機更像是節約婚典費用，減少親朋好友之間的禮尚往來費用，因此多數夫婦外出旅行時間短，花費少。此後，國家經濟發展，社會進步，為年輕夫婦辦理婚慶禮儀仲介增多，年輕夫婦追求浪漫、溫馨、新奇和難忘的心理等多種因素導致選擇婚慶旅遊

的夫婦越來越多，規模越來越大。此外，中老年夫婦結婚紀念旅遊也悄然興起。現在婚慶與蜜月旅遊的特點主要表現為以下幾個方面。

第一，潛在市場廣闊。在中國實行計劃生育政策之前和實施初期的一代人已經達到婚育年齡，這意味著結婚的高峰期到來，而且這一代人思想觀念較長輩們更為開放和活躍，有意義的旅行結婚方式不失為一種上佳選擇。此外，人民生活水平的提高，生活品位也在提高，中老年夫婦為紀念多年的恩愛夫妻生活，兒女們為感激父母提供的養育之恩，共同希望舉行金婚、銀婚紀念旅遊，共享天倫之樂。因此婚慶與蜜月旅遊市場潛力巨大。

第二，消費水平高。婚姻是人生旅途中的重要驛站，人們都想透過各種活動來表達對這一重要事件的紀念。在傳統觀念的作用下，婚慶與蜜月旅遊往往是將平日多年的積蓄用於一次性消費，所以在消費檔次和停留時間方面都與普通的包價旅遊者有很大區別，其消費額比平均水平高出近兩倍，這為參與組織類似商業活動的旅遊產品經營者提供了較大的獲利空間。

第三，旅遊者需求浪漫。由於婚慶與蜜月旅遊具有特殊的紀念意義和消費的非經常性，所以旅遊者往往追求一種浪漫感受和非同尋常的經歷，因此該項旅遊活動往往具有神祕特色、浪漫氛圍等與眾不同的特徵。此外既要求有一定影響的濃重場面，讓人們留下深刻回憶，又要求為新人們提供世外桃源式的優美環境，同享美妙的兩人世界。

第四，信譽有保證。出於對婚慶與蜜月旅遊的重視，購買者一旦選定理想的目的地和旅遊產品並提出預訂，便會以婚慶與蜜月旅遊為中心安排近期的其他活動，很少發生變故。所以其信譽有較高的保證（魏小安等，1999）。

基於上述的特徵，大連具有一定的優勢發展婚慶與蜜月旅遊市場。其一，大連具有很多特色的近代西洋建築，可以在原有基礎上，進行整修和裝飾變成新人們舉行結婚儀式的禮堂，中國傳統的迎親嫁娶方式與西方的教堂宣誓禮儀相結合，傳統與現代結合，中西合璧，一定會打造出具有大連特色的婚慶與蜜月旅遊產品系列。其二，大連具有藍天、白雲、海灘等濱海景觀，如金石灘、長山眾島，可以為新人們提供立海誓之詞、發山盟之約的廣闊天地，也可以為新人們提

供共享世外桃源式的優美環境。其三，大連有浪漫之都之美譽，國際服裝節享譽海內外，潔淨的城市環境、各具特色的美麗花園廣場、有序的交通環境是年輕人追求時尚和新潮的理想之地。其四，大連旅遊產品種類多樣，從城市旅遊到農業旅遊產品，從濱海旅遊到內地山水旅遊（冰峪溝）、從觀光到各種節慶旅遊，從自然景觀到具有大連特色的人文景觀（大連女騎警、海底世界、極地館、大連足球），從景觀欣賞到美味品嚐等，多樣的旅遊產品種類可以滿足不同區域新人們的不同需求，為他們提供浪漫而又豐富的旅程。

利用上述優勢可以開發具有婚慶與蜜月旅遊需求的旅遊產品，如利用近代西洋建築開發結婚儀式慶典；利用濱海環境開發水底交換定情信物儀式；利用金石灘、長山眾島開發新人度假村落；利用多樣的、高品位的星級酒店開發豪華的新婚套間；利用豪華遊輪夜遊海濱、賞慶典煙火等等。

產品開發固然重要，但是更為重要的是如何吸引遊客，把產品推銷給遊客，令遊客更為滿意。因此，大連政府、商家和非營利性組織必須在充分瞭解遊客需求的基礎上，進行有針對性的宣傳，並且為結婚夫婦提供細緻周到的服務，才能贏得市場，擴大大連的旅遊影響。

[1] 大連市旅遊工作領導小組文件〔Z〕.大連領發〔2001〕14號。

[2] 中國社科院數量經濟研究所，「十五」期間實施資訊化戰略的對策建議〔J〕.資訊化建設，2001.3。

[3] 參考文獻：柳振萬，浪漫之都——大連旅遊，大連旅遊局，2002. 2. 25. P76。

[4] 大連市旅遊業發展「十五」計劃和2020年遠景目標綱要。

[5] 參考文獻：匡林（2001）、魏小安（2002）。

[6] 對於超過9階的判斷矩陣，可以透過回歸分析法求出10階以上的RI值，然後再計算CR值。

[7] 佚名，Mapinfo上的GIS系統開發。

[8] 佚名，XML——WebGIS發展的解決之道。

[9] 參考文獻：德村志成（2002）。

[10]　日本著名的旅遊學者津山雅一和太田久雄主要觀點，轉引自德村志成（2002）。

[11] 參考文獻：鐘海生等（2001）。

參考文獻

〔1〕大連政務網

〔2〕大連旅遊政務網

〔3〕中國旅遊網站

〔4〕中國統計資訊網站

〔5〕統計年鑑編寫組.中國統計年鑑（1992—2002）〔Z〕.北京：中國統計出版社

〔6〕中國旅遊年鑑（1987—2003年）〔Z〕.北京：中國旅遊出版社

〔7〕中國統計年鑑（1998—2003年）〔Z〕.北京：科學出版社

〔8〕遼寧省旅遊局.遼寧旅遊統計便覽〔Z〕.1990 2003

〔9〕白水秀，範省偉.旅游產品的重新界定及其現實意義〔J〕.當代經濟科學（陝西財經學院學報），1999.3

〔10〕保繼剛，梁飛勇.濱海沙灘旅遊資源開發的空間分析〔J〕.經濟地理，1991.11（2）：89-93

〔11〕保繼剛，楚義芳，彭華.旅遊地理學〔M〕.北京：高等教育出版社，1993

〔12〕保繼剛，彭華.名山旅遊地的空間競爭研究——以皖南三大名山為例〔J〕.人文地理，1994.6，9（2）：4-9

〔13〕保繼剛，彭華.1995a.旅遊地拓展研究——以丹霞山陽元石景區為例〔J〕.地理科學，15（1）：53-70

〔14〕保繼剛.1995b.喀斯特洞穴旅遊開發〔J〕.地理學報，50（4）：352-359

〔15〕保繼剛等.旅遊開發研究：原理、方法、實踐〔M〕.北京：科學出版社，1996

〔16〕保繼剛，楚義芳.旅遊地理學〔M〕.北京：高等教育出版社，1999

〔17〕保羅A.薩繆爾森，威廉D.諾德豪斯.經濟學〔M〕.（第 16版）.北京：華夏出版社，1999

〔18〕查愛蘋.旅遊地生命週期理論的深入探討〔J〕.社會科學家，2003.1.99（1）：31-35

〔19〕陳傳康.區域旅遊發展戰略的理論和案例研究〔J〕.旅遊論壇，1986.1（1）：14-20

〔20〕陳健昌，保繼剛.旅遊者行為研究及其實踐意義〔J〕.地理研究，1988.7（3）：44-51

〔21〕陳建新.對「旅遊產品生命週期論質疑」的辨析〔J〕.桂林航天工業高等專科學校學報，2001.（3）：18-20

〔22〕陳述雲.中國各地區文化教育水平的綜合評價〔J〕.內蒙古統計，1993.4

〔23〕Clare A.Gunn著.李英弘、李昌動譯.觀光規劃——基本原理、概念及案例〔M〕.臺北：田園城市文化事業，1999

〔24〕崔功豪，魏清泉，陳宗興.區域分析與規劃〔M〕.北京：高等教育出版社，1999

〔25〕大連市統計局.2001 年大連市小康水平綜合評價〔J〕.大連經濟研究，2003.2

〔26〕戴光全.蘇州市旅遊發展階段分析.載保繼剛，鐘新民.劉德齡主編：發展中國家規劃與管理：發展中國家旅遊規劃與管理國際研討會（桂林）會議論文

集.北京：中國旅遊出版社，2003.245-259

〔27〕戴學鋒.旅遊上市公司經營狀況分析〔J〕.旅遊學刊，2000.（1）：15-21

〔28〕德村志成，中國國際旅遊發展戰略研究——日本客源市場〔M〕.北京：中國旅遊出版社，2002.10

〔29〕鄧明艷.成都旅遊市場時空分佈模式研究〔J〕.國土經濟，2000.（3）：41-42

〔30〕丁健，保繼剛.特類喀斯特洞穴旅遊生命週期探討——以雲南建水燕子洞為例〔J〕.中國岩溶，2000.6.19（3）：284-289

〔31〕竇文章，楊開忠，楊新軍.區域旅遊競爭研究進展〔J〕.人文地理，2000.15（3）

〔32〕高廣新.利用資本市場發展旅遊業〔J〕.旅遊學刊，2001.5

〔33〕高舜禮.談加入WTO對旅遊業影響的若干認識〔J〕.旅遊調研，2001.10

〔34〕關發蘭.區域旅遊系統網絡結構分析與網絡優化設計：以四川省為例〔A〕.載龐規荃：旅遊開發與旅遊地理〔C〕.旅游教育出版社，1992

〔35〕顧國祥，工方華.市場學〔M〕.上海：復旦大學出版社，1995.3

〔36〕郭魯芳.旅遊企業品牌戰略探討〔J〕.旅遊科學，2001.3

〔37〕苟自鈞.旅遊市場需求與旅遊產品的開發設計〔J〕.經濟經緯，2001.（5）：91-93

〔38〕韓克勇.中國居民消費問題研究〔J〕.經濟評論，2001.1

〔39〕何光□.中國旅遊業50年〔M〕.北京：中國旅遊出版社，1999.9

〔40〕黃杏元，馬勁松，湯勤等.地理資訊系統概論〔M〕.北京：高等教育出版社，2001.12.第二版

〔41〕江激宇，陳世鳳.知識經濟時代的市場營銷的十大趨勢〔J〕.技術經濟，2001.8

〔42〕匡林.旅遊業政府主導型發展戰略研究〔M〕.北京：中國旅遊出版社，2001.7

〔43〕李柏槐.旅遊市場學〔M〕.成都：四川大學出版社，2001.9：209-216

〔44〕李燦佳.旅遊心理學〔M〕.北京：高等教育出版社，2002.8

〔45〕李海瑞.旅遊開發與市場導向〔J〕.旅遊學刊，1995.10（1）：19-22

〔46〕李江帆，江波，李冠霖.廣東旅遊產業發展狀況比較研究〔J〕.南方經濟，2001.4

〔47〕黎潔，趙文紅.旅遊企業經營戰略管理〔M〕.中國旅遊出版社，2000.1

〔48〕李勁松.論 20 世紀 80 年代以來中國市場類型的演變〔J〕.中央財經大學學報，2001.（5）：1-5

〔49〕李洪興，汪培莊.模糊數學〔M〕.北京：國防工業出版社，1993

〔50〕李滿春，任建武，陳剛等.GIS設計與實現〔M〕.北京：科學出版社，2003.8

〔51〕李明德.談談對區城旅遊的認識〔J〕.旅遊學刊，1993.8（1）：22-23

〔52〕李小建.經濟地理學〔M〕.北京：高等教育出版社，1999

〔53〕李亞，任敬，趙福祥.雲南喀斯特洞穴型旅遊目的地生命週期調控機制研究〔J〕.雲南地理環境研究，2003（15）4：26-31

〔54〕李元元.市場定位還是形象定位？——旅遊企業市場營銷中的定位問題〔J〕.旅遊學刊，2001.2

〔55〕李悅錚.發揮海洋旅遊資源優勢，加快大連旅遊業發展〔J〕.人文地理，2001.16（5）：93-96

〔56〕李悦铮.沿海地區旅遊系統分析與開發佈局——以遼寧沿海地區為例〔M〕.北京：地質出版社，2002.5

〔57〕李藝.區域旅遊的競爭及其聯動發展〔J〕.南京師大學報（自然科學版）2002.25（2）

〔58〕李舟.關於旅遊產品生命週期理論的深層思考〔J〕.旅遊學刊，1997.12（1）：38-40

〔59〕林剛.試論旅遊地的中心結構〔J〕.經濟地理，1996.16（2）

〔60〕林南枝，李天元.旅遊市場學〔M〕.天津：南開大學出版社，1996：229-236

〔61〕劉俊.區域旅遊目的地空間系統初探〔J〕.新疆師範大學學報（自然科學版），2003.3

〔62〕劉偉強.北京旅館業的空間組織〔R〕.北京人學城市與環境學系博士論文，導師楊吾揚、陳傳康.1994

〔63〕劉焰.旅遊心理承載力：決定因素及計量模型〔J〕.上海經濟研究——2003.（2）：60-63

〔64〕劉子卞，魯守芳.新世紀青島旅遊業發展的幾個問題〔J〕.海岸工程，2002.6

〔65〕劉志遠，林雲.旅遊營銷策略〔M〕.上海：立信會計出版社，2001.3

〔66〕劉澤華，張捷，黃泰，解抒.旅遊地一旅遊產品生命週期複合模型初探——旅遊地生命週期的一種機制假説〔J〕.南京師大學報（自然科學版），2003.26（3）

〔67〕劉住，金輝.中國會展業的市場化發展〔J〕.桂林旅遊高等專科學校學報.2001.1

〔68〕陸林.山嶽型旅遊地生命週期研究（安徽黃山、九華山實證分析）〔J〕.地理科學，1997.17（1）：63-69

〔69〕陸林.國際商務旅遊市場分析〔C〕.保繼剛，潘興連，杰弗里.沃爾等主編：城市旅遊的理論與實踐.科學技術出版社，2001.2：176-181

〔70〕陸林.山嶽旅遊地旅遊者動機行為研究——黃山旅遊者實證分析〔J〕.人文地理，1997.12（1）

〔71〕陸林.山嶽風景區客流研究：以安徽黃山為例〔J〕.地理學報，1994.49（3）：236-246

〔72〕陸林.山嶽風景區旅遊季節性研究——以安徽黃山為例〔J〕.地理研究，1994，（13）4：50-58

〔73〕陸大道.區域發展及其空間結構〔M〕.北京：科學出版社，1995

〔74〕呂瑩.試析國際旅遊業發展趨勢〔J〕.信陽師範學報：哲社版，2000.（3）：46-48

〔75〕呂勤，郝春東.旅遊心理學〔M〕.廣州：廣東旅遊出版社，2000.6

〔76〕盧奇，顧培亮，邱世明.組合預測模型在中國能源消費系統中的建構及應用〔J〕.系統工程理論與實踐，2003.（3）：24-30

〔77〕倫納德J.利克里什，卡森 L.詹金斯等.程盡能譯.旅遊學通論〔M〕.北京：中國旅遊出版社，2002.6

〔78〕駱靜珊，陶犁.利用區位優勢，發揮昆明旅遊中心城市功能〔J〕.旅遊學刊，1993.8（6）：26-29

〔79〕羅明義，呂婉青等.現代旅遊經濟〔M〕.昆明：雲南大學出版社，1994.12

〔80〕羅明義.旅遊經濟學〔M〕.北京：高等教育出版社，1998

〔81〕馬波.轉型：中國旅遊產業發展的趨勢與選擇〔J〕.旅遊學刊，1999.（6）：31-38

〔82〕馬敏娜.中國居民收入差距擴大對消費需求的影響〔J〕.當代經濟研究，2001.（1）：69

〔83〕邁克爾.波特.李明軒，邱如美譯.國家競爭優勢〔M〕.北京：華夏出版社，2002.1

〔84〕馬耀峰，李天順等.中國入境旅遊時空動態研究〔M〕.北京：科學技術出版社，2000

〔85〕馬耀峰，李永軍.中國入境旅遊流的空間分析〔J〕.陝西師範大學學報（自然科學版），2000.28（3）

〔86〕馬耀峰，李永軍.中國入境後旅遊流的空間分佈研究〔J〕.人文地理，2001.16（3）

〔87〕Michael N.DeMers 著.武法東，伏宗堂，王小牛等譯.地理資訊系統基本原理〔M〕.北京：電子工業出版社，2001.10

〔88〕馬曉冬.淺議西部區域發展中的資訊化戰略〔J〕.圖書館理論與實踐，2002.4

〔89〕A.馬西森.戴凡譯.旅遊業的社會影響〔J〕，地理譯報，1993

〔90〕明慶忠，白廷斌.瀾滄江——湄公河次區域旅遊合作的基本設想〔J〕.旅遊學刊，1997.12（6）．25-27

〔91〕牛亞菲.旅遊供給與需求的空間關係研究〔J〕.地理學報，1996.51（1）：80-87

〔92〕三味工作室編寫.世界優秀統計軟件 SPSS V 10.0 for Windows實用基礎教材〔M〕.北京：北京希望電子出版社，2001.2：303-344

〔93〕申葆嘉.關於旅遊發展規劃的幾個問題〔J〕.旅遊學刊，1995.10（4）：34-38

〔94〕斯蒂芬L.G.史密斯著.吳必虎等譯.遊憩地理學：理論與方法〔M〕.北京：高等教育出版社，1992.9

〔95〕斯洛博丹.翁科維奇著.達洲譯.旅遊經濟學〔M〕.商務印書館，2003

〔96〕宋家增.發揮整體優勢加強區域合作：環渤海地區旅遊協作之我見

〔J〕.旅遊學刊，1994.9（1）：41-43

〔97〕蘇琳.入世，旅遊全面提升競爭力〔N〕.經濟日報，2001.12.5

〔98〕孫維佳.對「入世」前景下中國旅遊業的法律思考〔J〕.旅遊學刊，2000.（5）：15-20

〔99〕孫玉貞等.昆明市亞太地區主要旅遊客源及特徵分析與預測〔J〕.陝西師範大學學報（自然科學版），1998.26（1）：95-97

〔100〕田里主編.旅遊經濟學〔M〕.北京：高等教育出版社，2002

〔101〕田劍平，胡丹.試論中國旅遊產業化的戰略選擇〔J〕.貴州民族學院報：哲社版，2000.增刊.13-15

〔102〕王大悟，魏小安.新編旅遊經濟學〔M〕.上海：上海人民出版社.1998.7：50-91

〔103〕王秉安著.區域競爭力理論與實證〔M〕.北京：航空工業出版社，1999.12

〔104〕王斌.旅遊行為及其影響機制研究——以西安市客源市場為例〔J〕.指導教師，趙榮.碩士論文，西北大學，2001

〔105〕王欣.城市旅遊目的地選擇行為影響因素分析——以山東省七市為例〔A〕.保繼剛，潘興連，杰弗里.沃爾等主編.城市旅遊的理論與實踐〔C〕，科學技術出版社，2001.2：163-168

〔106〕王興斌著.旅遊產業規劃指南〔M〕.中國旅遊出版社，2000

〔107〕汪宇明.核心——邊緣理論在區域旅遊規劃中的運用.載保繼剛，鐘新民.劉德齡主編.發展中國家規劃與管理：發展中國家旅遊規劃與管理國際研討會（桂林）會議論文集.北京：中國旅遊出版社，2003.89-97

〔108〕魏小安.旅遊發展與管理〔M〕.北京：旅遊教育出版社，1996

〔109〕魏小安著.旅遊縱橫——產業發展新論〔M〕.北京：中國旅遊出版社，2002.10

〔110〕魏小安.關於旅遊發展的幾個階段性問題〔J〕.旅遊學刊，2000.5

〔111〕魏小安，劉趙平，張樹民.中國旅遊業新世紀發展〔M〕.廣州：廣東旅遊出版社，1999

〔112〕吳必虎，唐俊雅，黃安民等.中國城市居民旅遊目的地選擇行為研究〔J〕.地理學報，1997.52（2）：97-103

〔113〕吳必虎.上海城市遊憩者流動行為研究〔J〕.地理學報，1994.49（2）：117-127

〔114〕吳必虎等.上海市民近程出遊力與目的地選擇評價研究〔J〕.人文地理.1997.12（1）

〔115〕吳必虎，徐斌，邱扶東等著.中國國內旅遊客源市場系統研究〔M〕.華東師大出版社，1999

〔116〕吳必虎.區域旅遊規劃原理〔M〕.北京：中國旅遊出版社，2001.5

〔117〕吳國清.世界旅遊地理〔M〕.上海：上海人民教育出版社，2003

〔118〕吳碧漪.海南旅遊業可持續發展環境分析〔J〕.華南熱帶農業大學學報，2002.6

〔119〕吳麗娜.廈門市旅遊氣候資源評價及其利用〔J〕.2001.9福建地理，2001.3

〔120〕吳旭雲.旅遊市場的過度價格競爭問題探析〔J〕.經濟問題探索，2000.（1）：58-60

〔121〕蕭琛.論「入世」對市場制度的「成熟效應」與「升級效應」〔J〕.世界經濟與政治，2002.（4）：3-8

〔122〕肖光明.鼎湖山旅遊地生命週期的分析與調控〔J〕.熱帶地理，2003.23（2）

〔123〕謝彥君，陳元泰.錦州市國內旅遊的客源分佈模式〔J〕.旅遊學刊，1993.8（4）：48-50

〔124〕許春曉.「旅遊產品生命週期論」的理論思考〔J〕.旅遊學刊，1997.（5）：44-47

〔125〕徐德寬，王平.現代旅遊市場營銷學〔M〕.1998.3

〔126〕徐紅罡.潛在遊客市場與旅遊產品生命週期——系統動力學模型方法〔J〕.系統工程，2001.19（3）：69-75

〔127〕許學強編著.城市地理學〔M〕.北京：高等教育出版社，1997

〔128〕薛惠鋒.能力範圍網絡分析在旅遊者映像中的應用〔J〕.人文地理.1991.6（4）

〔129〕閻友兵.旅遊地生命週期理論辨析〔J〕.旅遊學刊，2001.16（6）：31-33

〔130〕楊振之，胡海霞，黃學軍.中國旅遊電子商務市場分析〔J〕.四川師範大學學報：哲社版，2002.2

〔131〕楊森林.「旅遊產品生命週期論」質疑〔J〕.旅遊學刊，1996（5）：45-47

〔132〕楊萬鐘主編.經濟地理學〔M〕.上海：華東師範大學出版社，1994：193-195

〔133〕楊吾揚，梁進社.高等經濟地理學〔M〕.北京：北京大學出版社，1997：298-299

〔134〕易德生，郭萍編著.灰色理論與方法——提要 題解 程序 應用〔M〕.北京：石油工業出版社，1992.1

〔135〕于大江.強市戰略〔M〕.北京：海洋出版社，1999：250-253

〔136〕俞金國等.旅遊業對大連市資源環境的負面影響及對策.國土與自然資源研究，2002.4

〔137〕余書煒.「旅遊地生命週期理論」綜論——兼與楊森林商榷〔J〕.旅遊學刊，1997.（1）：32-37

〔138〕袁衛，何曉群等編著.新編統計學教程〔M〕.北京：經濟科學出版社，1999.2

〔139〕張超.可持續發展旅遊目的地競爭戰略研究〔J〕.南開管理評論，2002.4

〔140〕張廣瑞.新世紀 新趨勢 新戰略〔Z〕.2002年中國旅遊年鑒.中國旅遊出版社，2002.9

〔141〕張紅，孫根年.西安市國內遊客地域結構及旅遊行為研究〔J〕.人文地理，1999.（4）：50-53

〔142〕張慧霞.對山西與環渤海地區區域旅遊合作的思考〔J〕.山西財經大學學報，1999.5

〔143〕張輝.中國旅遊經濟現象的深層思考〔J〕.旅遊學刊，1995.10（6）：9-12

〔144〕張捷，都金康，周演康等.觀光旅遊地客流時間分佈特性的比較研究〔J〕.地理科學，1999.19（1）

〔145〕張捷，都金康，周演康等.自然觀光旅遊地客源市場的空間結構研究：以九寨溝及比較風景區為例〔J〕.地理學報，1999.54（4）：357-364

〔146〕張利生編著.旅遊資訊管理〔M〕.大連：東北財經大學出版社，1999.6

〔147〕張亮，侯曉雲.「黃金週」即將來臨，旅遊者——請睜慧眼識「黑幕」〔N〕.半島晨報，2002.4.19.第3版

〔148〕張凌雲.旅遊地空間競爭的交叉彈性分析〔J〕.地理學國土研究，1989a.5（1）：40-43

〔149〕張凌雲.旅遊地引力模型研究的回顧與前瞻〔J〕.地理研究，1989b.（1）：76-87

〔150〕張明清，劉超.旅遊產業國際競爭力的理論思考與競爭態勢分析

〔J〕.經濟問題探索，2000.4

〔151〕章尚正.「政府主導型」旅遊發展戰略的反思〔J〕.旅遊學刊，1998.13（6）：21-22

〔152〕張樹民.對旅遊宏觀立法新思路的探討〔J〕.旅遊調研，2001.8

〔153〕張炎，張子豐等編著.市場資訊預測〔M〕.北京：科學技術文獻出版社，1996.11

〔154〕張耀光等.遼河三角洲土地資源合理利用與最優結構模式〔M〕.大連理工大學出版社，1993.3：56-74

〔155〕鄭榮富.促進區域旅遊與合作加速發展福建旅遊業〔J〕.旅遊學刊，1997.12（5）19-21

〔156〕鐘海生，郭英之編著.中國旅遊市場需求與開發〔M〕.廣州：廣州旅遊出版社，2001.6

〔157〕周玲強.加入WTO對中國旅遊業的影響及對策研究〔J〕.浙江大學學報：人文社科版，2000.3：130-136

〔158〕週年興，沙潤.旅遊目的地形象的形成過程與生命週期初探〔J〕.地理學與國土研究，2001.17（1）：55-58

〔159〕朱俊杰，丁登山，韓南生.中國旅遊業地域不平衡分析〔J〕.人文地理，2001.1：27-30

〔160〕朱同林.九華山旅遊者人口學特徵及其行為研究〔J〕.安徽師大學報（哲學社會科學版），1998.26（3）：310-434

〔161〕朱玉槐，張小可.旅遊市場營銷學〔M〕.西北大學出版社，1998

〔162〕趙波，楊躍之.「入世」與中國國際旅遊業的發展〔J〕.東方經濟，2000.（5）：24-25

〔163〕趙西萍.旅遊市場營銷〔M〕.天津：南開大學出版社，1998.11

〔164〕左冰.旅遊競爭優勢戰略：旅遊業發展的新戰略觀〔J〕.雲南財貿學院學報，2001.17（5）

〔165〕Agarwal，S.The Resort Cycle Revisited：Implications for Resorts.In Progress in Tourism，Recreation and Hospitality Management（vol.5），C.P.Cooper and A.Lockwood，eds.1994，pp.194-208.Chichester：Wiley

〔166〕Agarwal，S.The Resort Cycle and Seaside Tourism：An Assessment of its Applicability and Validity.Tourism Management，1997，18：56-73

〔167〕Agarwal，S.Restructuring Seaside Tourism the Resort Lifecycle.Annals of Tourism Research，002，1：25-55

〔168〕Archer，B.Economic Impact：Misleading Multiplier.Annals of Tourism Research，1984，11：517-518

〔169〕Baum，T.Tourism Marketing and the Small Island Environment：Cases from the Periphery.In Embracing and Managing Change in Tourism：International Case Studies，E.Laws，B.Faulkner and G.Moscardo，eds.1998a，pp.116-137.London：Routledge

〔170〕Baum，T.Taking the Exit Route：Extending the Tourism Area Lifecycle Model.Current Issues in Tourism，1998b，1：167-175

〔171〕Bianchi，R.Tourism Development and Resort Dynamics：An Alternative Approach.In Progress in Tourism，Recreation and Hospitality Management（vol.5），C.P.Cooper and A.Lockwood，eds.1994，pp.181-193.Chichester：Wiley

〔172〕Britton，S.G.1980，A conceptual model of tourism in a peripheral economy，PP，1-12 in Pearce，D.G（ed.），Tourism in the South Pacific：the contribution of research to development and planning，N.Z.MAB Report No.6，N.Z.National Commission for Unesco/Depatartment of Geography，University of Canterbury，Christchurch

〔173〕Britton，S.G.The Political economy of tourism in the third world.Annals of Tourism Research，1982，9：331-358

〔174 〕Brownlie，D.Strategic Marketing Concepts and Models.Journal of Marketing Management，1985，1：157-194

〔175〕Butler，R.W.The Concept of a Tourist Area Cycle of Evolution：Implications for Management of Resources.Canadian Geographer，1980，24：5-12

〔176〕Carter，E.Sustainable Tourism in the ThirdWorld ：Problems and Prospects.Discussion Paper No.3，University of Readings，London.1991，32 pp

〔177〕Ceballos-Lascurain，H.Tourism，Ecotourism 　　and 　　Protected Areas.Gland：IUCN Publication.1996，230 pp

〔178〕Cooper，C.，Fletcher，J.，Gilbert　　D.，Wanhill，& Stephen，R.，1998，Tourism　Principles　and　Practice.New　York：Longman　Publishing.200 pp.Cooper，C.1992 The Lifecycle Concept and Strategic Planning for Coastal Resorts.Built Environment 18：57-66

〔179〕Cooper，C.，and S.Jackson，1989，Destination Lifecycle：The Isle of Man Case Study

〔180〕Debbage，K.Oligopoly and the Resort Cycle in the Bahamas.Annals of Tourism Research，1990，17：513-527

〔181〕Di　　Benedetto，C.and　　D.Bojanic.Tourism　　Area　　Lifecycle Extensions.Annals of Tourism Research，1993，20：557-570

〔182〕Dimitrios Buhalis and Eric Laws.Tourism Distribution Channels-Practices，issues and transformations.London.New York ：Continuum.2001，P55

〔183〕Dixon，C.& Heffernam，M.Colonialism　and　Development　in　the Contemporary World.London：Mansell.1991，180 pp

〔184〕Drakakis-Smith，D.& 　Williams，S.Internal　Colonialism 　：Essays

around a Theme.Developing Areas Research Group，Institute of British Geographers，Edinburgh.1983，18 pp

〔185〕Douglas，N.Applying the Lifecycle Model to Melanesia.Annals of Tourism Research，1997，24：1-22

〔186〕Dyer，P.，Aberdeen，L.，Schuler，S.，Tourism impacts on an Australian indigenous community：a Djabugay case study.Tourism Management，2003，24：83-95

〔187〕ECES，Egyptian Center for Economic Studies.Egypt：the Tourism Cluster，Final Report.1998

〔188〕Farrell，B.H.，Twining-Ward，L.Reconceptualizing tourism.Annals of Tourism Research，2004，31（2）：274-295

〔189 〕 Getz，D.Tourism Planning and Destination Lifecycle.Annals of Tourism Research，1992，19：752-770

〔190〕Glasson，J.，Godfrey，K.& Goodey，B.Towards Visitor Impact Management ：Visitor Impacts，Carrying Capacity and Management Responses in Europe's Historic Towns and Cities.England：Avebury.1995，189 pp

〔191〕Godfrey，K.& Clarke，J.The Tourism Development handbook.New York，Continuum.2000

〔192 〕 Hanqin Qiu Zhang，King Chong，John Ap.An analysis of tourism policy development in modern Chin〔a 〕.Tourism Management，1999，20（4）：471-485

〔 193 〕 Hall，C.M.，Tourism，Ecotourism and Protected Areas.Gland：IUCN Publication.1995，150 pp

〔194〕Hagerstrand，T.The propagation of innovation waves.Lund Studies in Geography B.Human Geography.1952，4：3-19

〔195〕Haywood，K.M.Can the Tourist-Area Lifecycle be Made Operational? Tourism Management，1986，7：154-167

〔196〕Haywood，K.M.Revisiting Resort Cycle.Annals of Tourism Research，1991，19：351-354

〔197 〕 Hills，T.L.and Lundgren，J.The impact of tourism in the Caribbean：a methodological study，Annals of Tourism Research，1977，4（5）：248-267

〔198 〕 Holling，C.，Gunderson，L.Resilience and Adaptive Cycles.In Panarchy：Understanding Transformations in Human and Natural Systems，L.Gunderson and C.Holling，eds.，pp.25-62.Washington DC：Island Press.2002

〔199〕Hovinen，G.A Tourist Cycle in Lancaster County，Pennsylvania.Canadian Geographer，1981，3：283-286

〔200〕Hovinen，G.Visitor Cycles：Outlook for Tourism in Lancaster County.Annals of Tourism Research，1982，9：570-573

〔201 〕 Hovinen，G.Revisiting the Destination Life Cycle Model.Annals of Tourism Research，2002，29（1）：209-230

〔202〕Ioannides，D.Tourism Development Agents：The Cypriot Resort Cycle.Annals of Tourism Research，1992，4：711-731

〔203 〕Johnson，R.L.& E.Moore，Tourism Impact Estimation.Annals of Tourism Research，1993，20：279-288

〔204〕Lundberg，D.E.Human relation in hospitality industry，John Wiley & Sons，Inc

〔205〕Lundgren，J.O.J.The development of tourist travel systems-a metropolitan economic hegemony par excellence，Jahrbuch fiir Fremdenverkehr，20Jahrgang，1972，86-120

〔 206 〕 Lundgren，J.O.J.Tourist penetration/the tourist product/entrepreneurial response，PP.60-70 in Tourism as a Factor in National and Regional Development，Occasional Paper 4，Department of Geography，Trent University，Peterborough.1975

〔207〕Lundtorp，S.& Wanhill，S.The Resort Lifecycle Theory Generating Processes and Estimation.Annals of Tourism Research，2001，28（4）：947-964

〔208 〕 Martin，B.S.，and M.Uysal.An Examination of the Relationship between Carrying Capacity and the Tourism Lifecycle：Management and Policy Implications.Journal of Environmental Management，1990，31：327-333

〔209〕Mathieson，A.& Wall，G..Tourism ：Economic，Physical and Social Impacts.Longman.1982

〔210〕Mayo，E.，& Jarvis，L.P.The psychology of leisure travel.Boston：CBI Publishing.1981

〔211 〕 Mbaiwa，J.E.The socio-economic and environmental impacts of tourism development on the Okavango Delta，north-western Botswana.Journal of Arid Environments，2003，54：447-467

〔212 〕 McIntosh，R.N.，Goeldner，Charles，R.& Ritchie，J.R.，Tourism，Principles，Practices，Philosophies.Toronto：John Wiley and Sons，Inc.1995.734 pp

〔213 〕 Meyer Arendt，K.J.The Grand Isle，Louisiana Resort Cycle.Annals of Tourism Research，1985，12：449-466

〔214〕Mill，R.H.& Morisson，A.M.The Tourism System ：An Introduction Text.2nd ed，Prentice-Hall，Inc.1992

〔215〕Missec，J.Un Mod le de L』Escape Touristique.L』Escape G ographique，1977，6：41-48

〔216 〕 Murphy，P.E.Tourism F A Community Approach.New York： Methuen.1985，pp.120

〔217〕Oppermann，M.Travel Life cycle.Annals of Tourism Research，1995，22：535-552

〔218〕Oppermann，M.What is New with The Resort Cycle? Tourism Management，1998，19：179-180

〔219〕Pearce，D.Tourists Development，Longman，2nd ed.1983

〔220〕Pearce，D.Tourism ：a Geographical analysis，Longman，Fist ed.1987

〔221 〕Plog，S.C.Why Destination Areas Rise and Fall in Popularity.The Cornell H.R.A.1973，Quarterly，November，13-16

〔222〕Porter，M.E.Competitive Strategy.the Free Press，1980

〔223〕Porter，M.E.Competitive Advantage.the Free Press.1985

〔224〕Priestly，G.，& L.Mundet.The Post-Stagnation Phase of the Resort Cycle.Annals of Tourism Research.1998，25：85-111

〔225 〕 Prosser，G.M.，Tourist Destination Lifecycles ：Progress，Problems and Prospects.Paper presented at National Tourism Research Conference，Melbourne，Australia.1995

〔226〕Russell，R.and B.Faulkner，Reliving the Destination Lifecycle in Coolangatta.An Historical Perspective on the Rise，Decline and Rejuvenation of an Australian Seaside Resort.In Embracing and Managing Change in Tourism：International Case Studies，E.Laws，B.Faulkner and G.Moscardo，eds.，1998，pp.95-115.London：Routledge

〔227〕Ryan，C.Recreational Tourism ：A Social Science Perspective.Routledge.1991

〔228〕Smith.S.L.J.Tourism Analysis：A handbook，Longman.1989

〔229〕Stansfield，C.Atlantic City and the Resort Cycle.Annals of Tourism Research，1978，5：238

〔230 〕Stonham，Paul.Reconceptualizing Marketing：an Interview with Phillip Kotler.European Management Journal，1994，12（4）：353-361

〔331 〕Tooman，L.Applications of the Life-Cycle Model in Tourism.Annals of Tourism Research，1997，24：214-234

〔332〕Wahab，S.& C.Cooper.Tourism in the age of globalization，London and New York，Rouledge.2001

〔333〕Waitt，G..Social impacts of the Sydney Olympics.Annals of Tourism Research，2003，30（1）：194-215

〔334〕Wall，G.Cycles and Capacity：Incipient Growth or Theory.Annals of Tourism Research，1982，9：52-56

〔335〕Wall，G.Is Ecotourism Sustainable? Environmental Managemen，1997，21：483-491

〔336〕Walsh，R.G.Recreation Ecomomic Decisions ：Comparing Benefits and Costs，Venture Publishing，Inc.1986

〔337〕Weaver，D.B.Grand Caymann Island and the Resort Cycle.Journal of Travel Research，1990，29（2）：9-15

〔338〕Weaver，D.Peripheries of the periphy：tourism in Tobago and Barbuda，Annals of Tourism Research，1998，25（2）：292-313

〔339〕Weaver，D.B.A broad context model of destination development scenarios.tourism management，2000，21（3）：217-224

國家圖書館出版品預行編目(CIP)資料

區域旅遊市場發展演化機理及開發 / 李悅錚、俞金國 著. -- 第一版.
-- 臺北市：崧博出版：崧燁文化發行, 2019.02

　面；　公分
POD版
ISBN 978-957-735-663-5(平裝)

1.旅遊業管理 2.經濟發展 3.中國

992.2　　　　108001812

書　　名：區域旅遊市場發展演化機理及開發

作　　者：李悅錚、俞金國 著

發行人：黃振庭

出版者：崧博出版事業有限公司

發行者：崧燁文化事業有限公司

E-mail：sonbookservice@gmail.com

粉絲頁　　　　　　網　址：

地　　址：台北市中正區重慶南路一段六十一號八樓815室

8F.-815, No.61, Sec. 1, Chongqing S. Rd., Zhongzheng
Dist., Taipei City 100, Taiwan (R.O.C.)

電　話：(02)2370-3310 傳　真：(02) 2370-3210

總經銷：紅螞蟻圖書有限公司

地　　址：台北市內湖區舊宗路二段 121 巷 19 號

電　話 :02-2795-3656　　傳真 :02-2795-4100　網址：

印　　刷：京峯彩色印刷有限公司（京峰數位）

　　　本書版權為旅遊教育出版社所有授權崧博出版事業股份有限公司獨家發行
電子書及繁體書繁體字版。若有其他相關權利及授權需求請與本公司聯繫。

定價：550元

發行日期：2019 年 02 月第一版

◎ 本書以POD印製發行